高等职业教育精品教材

电视摄像教程

编著　江铁成

北京理工大学出版社
BEIJING INSTITUTE OF TECHNOLOGY PRESS

内 容 提 要

本书是在作者多年从事"电视摄像""影视摄影"等课程教学经验的基础上编写而成，突出技术与艺术、理论与实践的结合，力求反映电视摄像发展的新动向。

本书在编写过程中，尽可能配以画面截图，以方便不同读者学习、参考。本书既有理论讲解，也有实训操作，内容丰富全面，可作为高等院校广播影视节目制作、摄影摄像技术、新闻采编与制作、影视编导、广播电视学等专业的教学用书，也可供广大影视爱好者参考或作为培训教材使用。

版权专有　侵权必究

图书在版编目（CIP）数据

电视摄像教程/江铁成编著.--北京：北京理工大学出版社，2021.7（2021.12重印）

ISBN 978-7-5763-0068-0

Ⅰ.①电… Ⅱ.①江… Ⅲ.①电视摄影—高等学校—教材 Ⅳ.①J93

中国版本图书馆 CIP 数据核字（2021）第 138726 号

出版发行 / 北京理工大学出版社有限责任公司

社　　址 / 北京市海淀区中关村南大街5号

邮　　编 / 100081

电　　话 /（010）68914775（总编室）

　　　　　（010）82562903（教材售后服务热线）

　　　　　（010）68944723（其他图书服务热线）

网　　址 / http：//www.bitpress.com.cn

经　　销 / 全国各地新华书店

印　　刷 / 保定市中画美凯印刷有限公司

开　　本 / 880毫米×1230毫米　1/16

印　　张 / 14

字　　数 / 328千字

版　　次 / 2021年7月第1版　2021年12月第3次印刷

定　　价 / 49.00元

责任编辑 / 赵　磊

文案编辑 / 赵　磊

责任校对 / 周瑞红

责任印制 / 施胜娟

图书出现印装质量问题，请拨打售后服务热线，本社负责调换

前 言

20世纪发明的电视,是科学技术发展的结晶,也是人类最伟大、最具有影响力的发明之一。电视已成为我们生活不可分割的组成部分,很难想象,现今如果没有电视,我们的生活将会是什么样子?电视带领我们步入了一个崭新的传播时代,在人类文明跨世纪的发展中,电视表现出越来越深远的影响力。可以说,在一定程度上,电视促进了"地球村"的形成。

科学技术的不断发展,使电视本身的传播方式处在不断的变化演进中。电视从它诞生之日起,就遵循着自身的传播途径和艺术规律向前发展,换句话说,电视的存在和演进始终处在科学和艺术的交汇点上。摄像,伴随电视而生,是电视系统工程中的一个必不可少的组成部分。作为"摄编存播显"的第一环节,它决定了影像"有没有"及"好不好",是整体制作链条中最基本的也是最关键的一环。

电视摄像是一门技术与艺术相结合的工作,只懂理论不能动手操作的从业人员是不合格的,而只会操作摄像机,没有自己的思想不会艺术性地创造发挥也是不行的。编写一本将技术与艺术很好地结合起来的电视摄像教材,以达到培养技艺兼备人才的目的,是我们的愿望。本着这样的愿望,《电视摄像教程》在编写的过程中力图体现出自己的优势性和针对性。

首先,突出技术与艺术的结合。本教材针对行业的特点和对电视从业人员的要求,竭力突出艺术与技术的结合,不孤立地空谈技术或艺术。在讲解技术时,尽量指出该技术操作在艺术表达上的各种可能性;在电视摄像的艺术创作部分,又相应地告知如何通过具体的操作来实现这一艺术效果,如将"如何摄像"的命题转换为"如何获得优秀的电视画面"。思路上的改变,对实现"编写的教材要更加切合实际需要"的目标提供了有力的支持。

其次,注重理论与实践的结合。针对电视摄像工作实践性强、电视摄录设备种类繁多、容易出现理论与实践脱节的状况,本教材不论是关于技术还是艺术的讲述,都尽量选取常用设备和熟悉的案例,比如对摄像机的介绍,就以实际工作中有机会用到的设备而不是那些所谓的高端产品为例进行介绍。在画面创作部分,也尽量选择大家熟悉的影视作品,不一味地求新求奇。这就极大地缩小理论与实践的差距,有机地将理论和实践结合起来,便于学生轻松应用。

再次,注重新技术、新知识的介绍。本教材明确将数字摄录设备作为重点,不论是原理部分,还是对各种具体操作技巧的介绍,都是以数字摄像机为蓝本,讨论了摇臂、斯坦尼康的安装和使用,体现出较高的前瞻性和实践操作价值。

最后,注重通俗易懂的介绍。针对当今摄像技术被越来越多非专业用户使用的特点,以及影视类学生理论基础相对薄弱的实际情况,本教材在编写过程中,在保证理论体系完整的同时,特别突

出通俗易懂的特点，对叙述中涉及的专业概念，尽量进行对应的简要明了的解释，从而使本教材既不失高等教育的水准，又便于普通读者进行自学。

本教材由江铁成编著。江铁成，教授、硕士、工程师、摄影技师。其为省级教学名师、省级专业带头人、省高校专业拔尖人才、省首批高级"双师型"教师。目前为安徽省电影电视艺术家协会会员、安徽省气象影视协会理事、中国图象学会会员。

本教材为安徽省专业拔尖人才（gxbjzd84）建设成果，安徽省级广播影视节目制作专业教学团队（2019cxtd068）建设成果，安徽省重大教学研究项目《基于"工作流程"的广播影视节目制作专业课程体系创新与实践》（2020jyxm0279）建设成果。

在本教材编写过程中，编者广泛参阅、借鉴、引用了先贤和当今学者已有的研究成果，除了所附参考书目，还有一些未能详尽列出，特此说明，并深表谢意。另一方面，由于水平和时间有限，本书中有不少错谬，敬请专家和读者提出批评。同时，本书所选取的图像和照片只限于教学示范使用，其版权和著作权归属于其所有者，特此声明。

编　者

MAP OF THE BOOK 目录

第一章　认识电视摄像 ……………………………………………………… 001
　第一节　电视摄像概述 ……………………………………………………… 001
　第二节　电视摄像机分类 …………………………………………………… 006
　第三节　电视摄像涉及的领域 ……………………………………………… 015
　第四节　电视摄像师应具备的基本素质 …………………………………… 018

第二章　摄像机基本调试 …………………………………………………… 025
　第一节　摄像机工作原理 …………………………………………………… 025
　第二节　摄像机的基本组成 ………………………………………………… 033
　第三节　摄像机的技术指标及特点 ………………………………………… 037
　第四节　拍摄前准备及寻像器的校正 ……………………………………… 040
　第五节　镜头的选择与调试 ………………………………………………… 041
　第六节　白平衡调节 ………………………………………………………… 045
　第七节　曝光控制 …………………………………………………………… 054

第三章　摄像机基本操作 …………………………………………………… 059
　第一节　摄像机常见标识词汇 ……………………………………………… 059
　第二节　摄像设备的操作 …………………………………………………… 060
　第三节　拍摄的基本姿势及要领 …………………………………………… 071

第四章　摄像机常见辅助设备及使用 ……………………………………… 077
　第一节　摄像机支撑设备的使用 …………………………………………… 077
　第二节　外接话筒的使用 …………………………………………………… 085
　第三节　摄像机控制器的使用 ……………………………………………… 090
　第四节　特殊效果镜 ………………………………………………………… 092
　第五节　其他摄像辅助设备 ………………………………………………… 095

第五章　电视画面 …………………………………………………………… 097
　第一节　电视画面的概念 …………………………………………………… 097

第二节　电视画面的特性 ·· 101

第三节　电视画面的造型特点 ·· 107

第四节　电视画面的取材要求 ·· 110

第六章　电视摄像构图 ·· 113

第一节　构图的要素 ··· 113

第二节　构图的形式 ··· 118

第三节　构图的元素 ··· 121

第四节　拍摄角度 ·· 124

第五节　电视景别 ·· 132

第七章　固定镜头 ··· 147

第一节　固定镜头的概念及特征 ··· 148

第二节　固定镜头的功用及局限 ··· 150

第三节　固定镜头拍摄要求 ··· 154

第八章　运动镜头 ··· 159

第一节　运动镜头的概念及作用 ··· 159

第二节　推摄 ··· 162

第三节　拉摄 ··· 165

第四节　摇摄 ··· 168

第五节　移动摄像 ·· 172

第六节　升降拍摄 ·· 176

第七节　跟摄 ··· 178

第八节　综合运动摄像 ·· 180

第九章　电视场面调度 ·· 185

第一节　电视场面调度 ·· 185

第二节　电视场面调度的特点和作用 ··· 188

第三节　电视场面调度中的总角度和轴线规则 ································ 192

第四节　电视场面调度中的三角形原理 ·· 200

参考文献 ··· 205

正文中示意图对应的全彩图 ·· 207

第一章 认识电视摄像

【学习目标】

掌握电视摄像的类型及要求
了解电视摄像机的分类
了解电视摄像所涉及的领域
认识并具备掌握电视摄像师应有的基本素质

电视是20世纪的人类十大发明之一，它的出现可以说是人类发展史上一次重大的飞跃。早在20世纪60年代，德国社会学家W.格林斯就把电视与原子能、宇宙空间技术的发明并称为"人类历史上具有划时代意义的三大事件"。20世纪后叶，电视技术在数字技术、网络技术的推动下，以更快的步伐迈向崭新的篇章。

第一节 电视摄像概述

摄像，伴随电视而生，是电视系统工程中的一个必不可少的组成部分。作为"摄编存播显"的第一环节，它决定了影像"有没有"及"好不好"，是整体制作链条中最基本的也是最关键的一环。

摄像与摄影相似，具有鲜明的纪实性。摄像是使用摄像器材对镜头前的现实人物、场景进行记录，它所记录的影像必定是现有空间物体的真实再现，它有别于绘画，不能"无中生有"。摄像记录的图像是活动的，接近于电影，但摄像用以记录的材料、成像的原理和传播方式却不同于电影。下面我们将从电视摄像技术的发展历史出发，介绍电视摄像的类型。

一、电视摄像技术的发展

从工程技术角度来看，电视可以概括为一句话：建立在电信号的产生、储存、传递和重现技术基础上的声画传播形式。

电视从其诞生时起，就综合并融会了人类科学的多项成果，与化学、电学、光学、机械、工艺等许多学科有着密切的关系。电视的诞生，是人类科学技术的结晶，是好几代人刻苦努力的结果。

1. 机械电视

1873 年，人们发现了硒的导电性会随着其受到的照度的变化而变化，这一发现将光与电这两个物理现象紧密地联系了起来，也为电视技术的诞生提供了基础。

1884 年，在电视发展史上是值得纪念的一年。23 岁的德国工程师保罗·尼普科夫（Paul Nipkow）利用硒光电池，发明了一个电视机械扫描盘。这是一个绕轴旋转的圆盘，在圆盘上按螺旋型图案钻 24 个小孔，当圆盘在景物和硒光电池之间快速旋转时，盘上的小孔一个接一个地扫过画面，图像被分解成 24 条像素行，并挨个将光亮度通过小孔投给硒光电池形成电流。这样，整个画面就被分割并按次序轮流传送出去，接收端的圆盘和它步调一致旋转。硒光电池与电源连接，与电磁线圈、透镜等组成一套系统，最后在目镜上看到一个完整的形象。这个发明给电视的出现提供了如何传送图像的思路和对未来电视可用器件的设想。尼普科夫没有将这一发明继续完善成为实用的电视，主要是因为当时还没有放大器，另外还缺少一些别的器件。尼普科夫的两大贡献（即：整理出如何用电传送图像的思路——顺序扫描、同步再现；对未来电视可用器件的设想）使他被后人誉为"电视鼻祖"。通常我们所看到的影像，都是景物的光影像，即光源照射到物体上，被其表面反射出的那部分光线、光影照射入人眼中，刺激视网膜，使我们感受到物体的存在——也就看到了景物。

2. 模拟电视摄像机

20 世纪 30 年代，最早的电视摄像诞生，这种摄像机采用电子真空摄像管作为摄像器件。50 年代，美国无线电公司等机构先后发明了超正析摄像管，提高了摄像机的灵敏度和清晰度。随后，荷兰飞利浦公司研制出了氧化铅摄像管，为摄像机的高性能化、小型化奠定了基础。此时，由于靶面成像对光线要求高、使用寿命短、性能不稳定和高昂的制作成本等问题使摄像机的使用范围一直限制在专业领域，无缘民用领域。

经过半个世纪的技术革新，西方先后研制成功了光电导摄像管、超正析摄像管、氧化铅摄像管、硒砷碲摄像管、硒化镉摄像管及硅靶管等各种摄像管。其性能不断提高，图像质量不断改进。其中，性能较好、应用最多的是氧化铅摄像管和硒砷碲摄像管。摄像管的结构示意如图 1-1 所示。

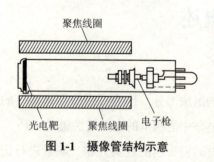

图 1-1 摄像管结构示意

当时，虽然随着晶体管和集成电路技术的发展，电视摄像机在体积、重量和图像的性能指标等方面取得了很大的进步。但是，电视摄像机仍采用摄像管作为摄像器材，因摄像管的寿命低、性能不稳定而且不能对着强光进行拍摄等诸多缺点及高昂的制作成本，使其应用范围主要限制在专业领域。

1975 年，JVC 公司推出了家用型 VHS（Video Home System）电视摄像机，简化了电视摄像机的功能和操作，并大幅降低了价格，家用电视摄像机市场快速发展。20 世纪 80 年代初，三管式彩色电视摄像机逐渐成为广播电视节目制作的主流设备。三管式电视摄像机的色彩细腻鲜明，但因机身

大、色彩重合精度差、寿命短等缺点，使其昙花一现，很快就退出了历史舞台。

3. 分量电视摄像机

早在 1969 年，美国贝尔实验室的鲍尔（Marvin Bower）和史密斯（Adam Smith）博士就研发了第一代 CCD（Charge Coupled Device，电荷耦合器件）。进入 20 世纪 70 年代后期，CCD 开始走上了实用化的道路，作为摄像机中关键器件之一的摄像管终于被更小巧的 CCD 固体摄像器件所代替。1980 年 1 月，SONY 公司生产出了世界上第一台 CCD 摄像机 XC-1。XC-1 内置 12 万像素的 ICX008 CCD，被安装到了日航的大型客机上。1983 年，美国 RCA 公司推出了三片式 CCD。到了 20 世纪 80 年代中期，出现了采用固体器件 CCD 进行光电转换的板式摄像机，引发了电视摄像机技术的又一次革命。

数字处理电视摄像机就是在 CCD 器件的基础上发展起来的。1989 年，松下公司推出了世界上第一台数字处理电视摄像机 AQ-20，标志着电视摄像机开始向数字化方向发展。但是，这还不能算作完全意义上的数字电视摄像机，因为它只是在视频信号处理和自动调整部分应用了数字技术，而与其匹配的一体化录像单元还是模拟分量的，最后输出的仍是模拟信号。

4. 数字电视摄像机

20 世纪 90 年代，电视摄像机普遍采用 CCD 作为光电转换器件，舍弃了笨重的摄像管，机身的体积大大缩小，再加上新格式录像机的小型化，电视摄像机走向摄录一体化和小型化。1998 年，第一部家用数码摄像机问世。DV 数码摄像机采用新一代的数码录像带，体积更小、录制时间更长。

随着数字存储技术的进步，电视摄像机向全面数字化、高清化的方向发展。1992 年，高分解力的第四代 CCD 已投入使用，如 SONY 62 万像素的 Hyper HAD（空穴积累二极管）100 型 FIT（帧和行间转移）式 CCD，其有效像素为 57 万。2001 年出现的 120 万像素 Power HAD EX CCD，进一步减小了垂直拖尾，灵敏度也相应提高，在光线较暗的环境下，仍然能达到较高的信噪比（S/N），如 SONY 的 BVP-E30P，它是迄今为止最高端的标清演播室 / 转播车用便携式摄像机之一。随着集成度的增加，CCD 的尺寸也从 20 世纪 80 年代的 2/3 英寸[①]、1/2 英寸发展到 90 年代的 1/3 英寸、1/4 英寸。当今 1/5、1/6 英寸等更小尺寸的 CCD 也已实用化，目前高清晰度电视（HDTV）摄像机所用的 CCD 像素（指有效像素或动态像素）高达 220 万以上。1992 年，摄像机的图像处理电路技术也随着微处理器的应用和大规模集成电路微型化而突飞猛进，摄像和模拟电路记录录像的一体机问世，结束了摄像和录像分开的历史。

1998 年，数字电路开始取代模拟电路，数码摄录一体机问世。日本的两大摄像机制造商——松下和索尼联合全球主要相关企业共同研发出新的 DV（Digital Video 数字视频的缩写）——数码视频摄录一体机。

新的摄像机记录视频不是采用模拟信号，而是采用数字信号。这种摄像格式的核心部分就是将视频信号经过数字化处理成 0 和 1 信号并以数字记录的方式通过磁鼓螺旋扫描记录在 6.35 mm 宽的金属视频录像带上，视频信号的转换和记录都是以数字的形式存储，从而提高了录制图像的清晰度，使图像质量达到水平分解力 500 线以上。

① 1 英寸 =2.54 厘米。

同时，新的摄像存储媒体产生了，主要有三种：硬盘、光盘及半导体固体存储器。三种存储媒体并驾齐驱，它们都有一个共同的特点，就是记录的视音频都是以文件格式存储的，拷贝复制非常便利，而且指标不会失真。进入21世纪第二个十年，这三种存储媒体已逐渐成为摄像机最主要的存储方式。

随着数字化的迅猛发展，以数字系统为基础的制作环境将图像、声音及相关信息统一作为数字数据处理，这使得电视节目制作的流程全数字化，摄像机数字化是电视制作系统数字化的必然，网络化使摄像机小型化、便捷化、家庭化、普及化成为一种趋势。

二、电视摄像的类型

电视摄像是电视节目制作的重要环节，不同类型的电视节目对摄像有着不同的要求。下面从电视节目类型、不同制作现场及拍摄方式的角度，对电视摄像的类型及要求进行阐述。

1. 内景类摄像与外景类摄像

根据电视节目拍摄现场的不同，可将电视摄像工作分为内景类电视摄像和外景类电视摄像两种类型。

（1）内景类电视摄像。内景类电视摄像是在专业化的电视演播室或者摄像棚内进行的。拍摄现场拥有系统的灯光照明、精良的电视摄录设备和音响设备。在拍摄时一切设备都被调试到最佳状态，现场灯光是稳定的。包括演职人员和现场观众在内的所有参与人员都积极配合摄制活动，摄像师直接听从现场编导的调度，并和其他技术人员协同工作。

（2）外景类电视摄像。外景类电视摄像是在生活实景中进行的，摄像师必须适应现场多变的自然光线和复杂的拍摄环境。在多数情况下，环境对摄像师的工作提出更高的要求，如围观人群和被摄对象的随意活动，都会给摄像师寻求最佳状态带来一定的困难。相对来说，外景类摄像师需要具备更强的组织、协调能力和技术技能。

外景（室外）拍摄要比内景（演播室）拍摄复杂困难得多。外景拍摄受自然环境、地理环境等因素影响，拍摄时摄像师要根据不同的情况对摄像机的机位设置、镜头运动等进行不同的选择，远不如在室内（演播室）拍摄时那样随意自由、可控性强。具体来说，演播室室内拍摄与外景拍摄，其光线、音响等条件都不同。在演播室内拍摄时，有良好的人工照明设备，有齐全的音响系统、布景、道具等，又加上往往是由多台摄像机同时拍摄，且对人物的基本活动情况有预先的了解，所以便于在制作上精雕细琢。一般来说，在演播室内拍摄时，摄像师在稳定的人工照明下其主要的任务是按照导演的用意和调度各司其职、协同作战，完成拍摄任务。而外景拍摄时，摄像师在自然光线的条件下拍摄，只能根据现场的实际光照情况调整曝光，根据所拍事件和人物的活动决定运用何种拍摄方法。不论是在大漠深处，还是在原始森林，哪里有拍摄任务，摄像师就必须出现在哪里，要运用自己的智慧和技能，在多变复杂的条件下拍到令观众满意的电视画面。

2. 纪实类摄像与艺术类摄像

按照电视节目内容和拍摄方式的不同，可将电视节目分为纪实类和艺术类两类。纪实类节目包括电视新闻、电视纪录片、纪实性专题片等。艺术类节目包括电视剧、文艺节目、广告和 MTV 等形式。纪实类节目采用的是纪实类摄像，艺术类节目采用的是艺术类摄像。

纪实类摄像和艺术类摄像的主要区别在于记录对象、记录方式和表现目的的不同。首先，纪实类摄像所拍摄的对象是现实生活中的人物和事件，具有真实性。艺术类摄像所拍摄的对象是创作表演的人物和事件，具有艺术的假定性。举例来说，在中央电视台《新闻联播》节目中播出的系列报道《时代先锋：没有写完的日记——追记安徽小岗村第一书记沈浩》，通过记者在沈浩生前工作过的小岗村的实地拍摄，以及对沈浩家人和同学的采访，记录了沈浩大量的感人事迹，向社会报道了一个全面、真实的沈浩。这个节目拍摄的是现实生活中的人和事，属于纪实类节目。而在中央电视台黄金时段播出的电视剧《永远的忠诚》，则以沈浩的先进事迹为原型，通过表演、摄像、录音、美术、服装、化妆等多种手段的加工处理，艺术地再现了他在小岗村的感人事迹，这个电视剧就属于艺术类节目。

其次，纪实类节目的摄像通常是深入事件发生的第一现场，面对事件人物取材。艺术类节目的摄像面对的则是一个按照创作要求组织起来的"现场"，在导演的总体要求下对人物和环境进行造型表现。可以说，纪实类摄像具有不可重复性，艺术类摄像具有可重复性。艺术类电视节目在拍摄的过程中可以重拍，而纪实类电视节目往往是"一次性记录"，被摄人物和事件具有时空上的不可逆性。

为了保持称呼的统一，我们将所有从事电视摄像的人员都称为"摄像师"。从事新闻片、纪录片拍摄的摄像师，其工作并不仅仅局限于摄像，他首先应该是一名记者，不仅要有在新闻现场独立发现新闻价值的能力、持机采访拍摄的能力，必要时还需具备在节目制作后期编辑甚至配音解说即完成整个新闻节目编摄制作的能力。电视剧摄像则是一个专门的岗位，摄像师在影视剧创作中主要承担镜头拍摄及相关的灯光设计任务，以确保画面质量，一般不再参与其他环节的艺术创作。由此可见，节目类型不同，对电视摄像的任务要求和素质要求也是不同的。

需要指出的是，纪实类节目也有其独特的艺术性，其艺术性表现与艺术类摄像不能混淆，艺术类摄像中的纪实性表现也不能等同于纪实类摄像。无论是纪实过程中的艺术表现还是艺术表现中的纪实性处理，都只是表现策略和表现手法的一种，并不能改变其拍摄方式和记录对象的性质，我们强调表现手法和表现形式上的艺术性，但并不能因此就改变纪实类节目拍摄的真实性和不可重复性，更不能对所拍人物和事件进行所谓的"艺术化的处理"，不能人为导演和主观摆拍。同样，不管艺术类节目的纪实性特点多么鲜明和强烈，都仍然是在假定性和可重复拍摄的前提下进行创作的。

3. ENG 拍摄、ESP 拍摄和 EFP 拍摄

（1）ENG 拍摄。ENG（Electronic News Gathering）拍摄也称"电子新闻采集"。它是由一台或者多台摄像机在新闻现场或者节目现场分别独立实施画面的摄录取材，而后通过编辑设备将各台摄像机的画面组接起来构成一个完整的节目。电视专题片、纪录片等节目多是用这种拍摄方式制作完成的，如《舌尖上的中国》《故宫》《幼儿园》等。

（2）ESP拍摄。ESP（Electronic Studio Production）拍摄也称"电子演播室制作"。这种制作主要是在专业化的电视演播室内进行的，各台摄像机的摄像师通常要佩戴与现场切换导演直接联系的耳机，按照编导及导播对节目的总体拍摄要求和场面调度完成镜头拍摄任务。凡是在演播室内制作的各种节目、栏目均是用ESP拍摄方式摄制完成的，如中央电视台的《新闻联播》《朝闻天下》《星光大道》《向幸福出发》《春节联欢晚会》等。

（3）EFP拍摄。EFP（Electronic Field Production）拍摄也称"电子现场制作"。这种制作通常由电视转播车将电视摄像机、导播设备及信号传输设备等带到外景节目制作现场或新闻事件发生现场，通过多台摄像机进行现场拍摄，画面信号通过转播车上的导播将多路摄像机信号处理为一路节目信号传回电视台发射出去。EFP拍摄方式完成的现场视频信号是连续不断的，许多现场实况转播和新闻现场直播节目都是用EFP拍摄方式制作完成的，如《奥运会体育赛事转播》《纪念中国人民抗日战争暨世界反法西斯战争胜利70周年阅兵式直播》等。

ENG方式、ESP方式与EFP方式之间，最主要的区别在于，后两种方式为多机同时连线导播台，通过镜头切换组成节目信号，前一种方法是单机或多机拍摄，再经过后期画面剪辑形成节目。其次，ESP方式的拍摄基本是在室内完成的，而ENG与EFP方式多在室外进行拍摄。

ESP方式与EFP方式拍摄时，摄像师多采用合作的形式，既要与导播合作，又要与多机位拍摄的同伴合作，单一机位的摄像永远是整个信号采集体系的一个局部，因此创作时的协同、服从与配合是第一位的。对节目画面的总体把控，主要取决于导播台上的导播，具体到某一个机位的摄像师，其任务更多的是调整本机位的画面构图、镜头运动等以技术性为主的工作。而ENG方式拍摄时，摄像师往往是画面创作的总责任人，对节目的前期画面取材负总责，画面取材是否能够达到要求，摄像师在具体创作时起着举足轻重的作用，因而对摄像师个人的综合素质和专业能力提出了更高的要求。

电视摄像工作，在不同的岗位上，虽然工作特点和拍摄方式各有侧重，但是对电视画面语言和造型表现的高标准、严要求都是一致的。有人说，摄像有法，但无定法，最终目的是要拍到符合创作内容和主题要求的高质量的电视画面，因而对摄像师的基本素质要求都是相通的，甚至是共同的。

第二节　电视摄像机分类

自从1953年美国采用NTSC制开始彩色电视播放以来，电视设备迅速发展，不断更新换代。摄像机的质量越来越高，体积越来越小，重量越来越轻，用途越来越广泛，种类也越来越多。

当前，世界上生产摄像机的厂家很多，产量也非常大，因此摄像机的商标和型号繁多，组成了一个摄像机的大家族。如果把国外生产的各种摄像机加以比较，就会发现：在主要性能和用途方面，它们有的差异很大，也有的基本相似。影视界常常根据这些差异和相似点，对摄像机进行分类。摄像人员可以根据摄像机所属的类型，更快、更全面地了解该摄像机的主要性能和用途。

一、按性能和用途分类

摄像机的性能决定了其主要用途。对于同一代产品而言，按摄像机的性能高低，我们可以把它们划分为广播级、专业级和家用级三个档次。

1. 广播级摄像机

广播级摄像机是最高档，主要用于广播电视领域，图像质量最好，色彩、灰度都很逼真，几乎无任何失真，适用于演播室、现场节目制作等场合。广播级摄像机性能稳定，在允许的工作范围内，图像质量变化很小。即使在工作环境恶劣的情况下，如寒冷、酷热、低照度、潮湿等状态下，也能拍摄出比较满意的图像。相对于其他级别的摄像机，广播级摄像机价格昂贵，体积较大，重量也比较重。广播级摄像机如图 1-2 所示。

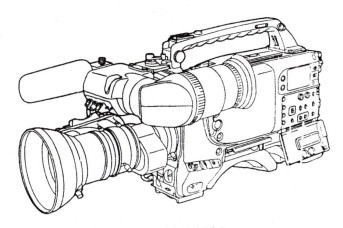

图 1-2　广播级摄像机

以前 SONY 的 BATECAM 系列、BATECAMS-X 系列摄像机，Panasonic 的 DVCPRO 50 系列摄像机，JVC 的 GY 系列和数字 D-9 格式摄像机等都属于广播级摄像机。现在使用的 4K、8K 及更高清晰度的摄像机都属于广播级摄像机。JVC GY-HM850 广播级摄像机如图 1-3 所示。

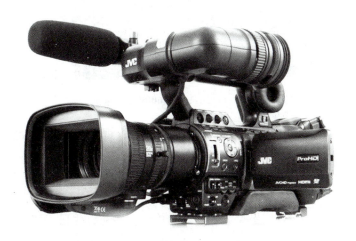

图 1-3　JVC GY-HM850 广播级摄像机

2. 专业级摄像机

专业级摄像机又称为业务级摄像机，广泛应用于除广播电视系统外的专业领域，如电化教育、闭路电视、工业生产、医疗卫生等领域。专业级摄像机如图 1-4 所示。

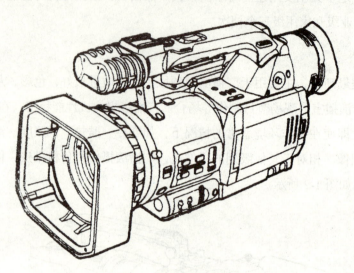

图 1-4　专业级摄像机

专业级摄像机与广播级摄像机在指标上不一定有明显差距，只是采用的元器件的质量等级不同。这种摄像机的色彩还原、锐度等图像质量低于广播级摄像机，但价格适中，各项性能指标比较优良，体积比广播级摄像机小而且重量较轻，便于携带。

以前 SONY 的 DVCAM 系列摄像机、Panasonic 的 DVCPRO（非 50）系列摄像机、JVC 的专业 DV 格式摄像机都属于专业级摄像机。JVC GY-HM600EC 摄像机如图 1-5 所示。

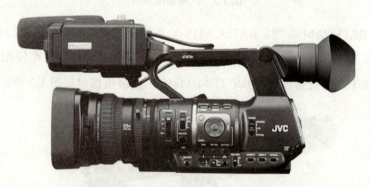

图 1-5　JVC GY-HM600EC 摄像机

一些特殊用途的摄像机，如医疗用 X 光摄像机、带有夜视功能的监视摄像机、水下摄像机等，它们的图像质量明显低于高档业务用摄像机，但它们有特殊的功能要求，也属于专业摄像机范畴。

3. 家用级摄像机

家用级摄像机种类繁多，主要用于家庭娱乐，如旅游、婚礼、生日、聚会等场合；还可应用在对画面质量要求不高的场合，如应用于各单位的监控系统。SONY FDR-AX100E 家用级摄像机如图 1-6 所示，CANON 家用摄像机如图 1-7 所示。

图 1-6　SONY FDR-AX100E 家用级摄像机

图 1-7　CANON 家用摄像机

家用级摄像机主要特点是价格较低、轻巧灵活、操作方便。比较复杂的功能常常只能通过菜单操作，而不是像广播级或专业级摄像机那样在机身上设有常用的操作按钮。图像质量比广播级和专业级摄像机差。

随着摄像机日益向高质量、小型化、数字化方向发展，以上三种级别的摄像机之间的差别越来越小。

二、按照存储介质分类

按照存储介质的不同，摄像机主要可以分为磁带摄像机、光盘摄像机、P2 卡存储式摄像机、硬盘摄像机、闪存卡摄像机五类。

1. 磁带摄像机

磁带摄像机是以磁带为存储介质来储存影像的摄像机。由于磁带摄像机使用的磁带格式繁多，可以根据不同的要求使用不同的磁带格式。以前最常见的有 VHS、8mm、DV、HD 等格式。

2. 光盘摄像机

光盘摄像机的存储介质是光盘，以前已经形成主要的 DVD 记录制式，分别是 DVD-R、DVD-RW 等。

DVD 摄像机的最大特点是刻录在光盘上的影像能够在普通 DVD 机上播放，满足了人们及时分享的愿望。由于采用了非接触式的激光刻录技术，使光盘摄影机不像磁带机那样因磁带涂层在反复使用中的损耗而造成的影像质量下降。不足之处是光盘摄像机所用光盘的价格与磁带相比较高，刻录后光盘的保存要求与磁带有所不同，若光盘保存不妥会造成原始数据丢失。

3. P2 卡存储式摄像机

P2 卡（也作 P II）即 Professional Plug-in（专业插拔式），是由 Panasonic 公司专为专业视频采集而设计制造的，一块 P2 卡由 4 块 SD 卡并联组成。

2006 年 2 月 14 日，Panasonic 公司在中国正式发布了 AG-HVX200 摄像机，这是世界上第一台可记录 1080i/720p/576i 多种格式的、P2 卡存储式、高标清兼容摄录一体机，是摄录一体机技术史上的一个重大飞跃。

P2卡存储式摄像机在记录方面,具有多个卡梢可以不间断记录、具备热插拔记录、循环记录和与预记录功能。选择循环记录时,为连续擦写记录模式,这样就使记录在卡上的内容总保持最新的素材。即使正在进行预览,也可以立即开始记录,完全不用担心会抹掉某些内容。

在耐用方面,P2卡也比普通PC卡有更大的优势。它具有为专业使用而设计的接口,通过了反复插拔3万次的测试,其读写次数可达到10万次。P2卡还带有保护开关,可以防止意外的数据删除。在编辑方面,当P2卡插入电脑的PCMCIA插槽时,它能迅速地被识别为已安装的虚拟驱动器,可直接访问素材并对其进行编辑和网络传输。

P2卡是专为专业视频采编而设计制造的,其价格昂贵,所以主要应用在专业领域。P2卡在电视台的应用主要在新闻节目的采编一体化上,其在新闻节目采编制作时,为新闻工作者带来了巨大的便利。

4. 硬盘摄像机

硬盘摄像机以内置的微型硬盘为存储介质,直接进行非线性录制,实现高效存取和传输。由于硬盘摄录模式没有磁头与磁带的接触,从而避免了因磁头或磁记录介质问题而导致的图像质量劣化。大容量硬盘摄像机能够确保长时间拍摄,没有磁带机长时间拍摄时要换磁带的不便。

硬盘摄像机在拍摄结束后,利用USB线或IEEE1394线就可轻松完成图像的导出,在随机存取、高速搜索、立即删除和随意编辑等方面是传统磁带摄像机无法比拟的。

5. 闪存卡摄像机

闪存卡摄像机就是采用微型闪存卡作为存储介质的新型摄像机。作为现在市面上的主流,不论是大型专业摄像机还是家用微型机,都较多地采用了这种存储设计。闪存卡其实就是一种固态的迷你硬盘,有非常好的便携性和稳定性。早期存储卡的容量只有几个GB,是这类摄像机的一个短板。但随着高科技的发展,现在闪存卡的容量已经飞速扩大,甚至出现了单卡容量高达几百个GB的闪存卡,它还有很高的读取或写入速度,很适合现在高清影像时代的大容量数据要求。另外闪存卡微型、便携且高度兼容,可以非常方便地将影像复制到计算机等剪辑设备中,这些优势是其他存储介质所难以相比的。

三、按摄像器件分类

根据摄像机使用的光电转换器件不同,我们可以把摄像机分为摄像管摄像机和固体摄像机两大类。

1. 摄像管摄像机

摄像管摄像机的质量由摄像管靶面材料决定。广播级摄像机常用氧化铅作为靶面材料,称氧化铅管摄像机,其图像质量好,灵敏度高,光电转换性能好。专业级摄像机常用硒、砷、碲三种硫属化合物作为靶面材料,称硒砷碲管摄像机,其图像质量、性能都不错,价格便宜。摄像管摄像机工作不稳定,且体积较大,已经逐渐退出了历史舞台。

2. 固体摄像机

固体摄像机的光电转换是由半导体摄像器件完成的,其中广播级电视用摄像机是由电荷耦合器

件（CCD）构成的。现在主流的摄像机多使用 CCD 作为光电转换器件，其主要方式有三种：行间转移方式，简称 IT 方式；帧间转移方式，简称 FT 方式；帧-行间转移方式，简称 FIT 方式。

四、按摄像器件的数量分类

按摄像器件的数量分类不同，我们可以把摄像机分为三管和三片摄像机、两管和两片摄像机以及单管和单片摄像机三类。

1. 三管和三片摄像机

摄像机采用三只摄像管或三个 CCD 芯片，分别产生出红、绿、蓝三个基色信号，能够得到很高的图像质量，色彩还原度高，清晰度和信噪比高，用于广播级和专业级摄像机。

2. 两管和两片摄像机

图像质量低于三管和三片摄像机，价格不便宜，是一种过渡机种。

3. 单管和单片摄像机

摄像机采用一只摄像管或一个 CCD 芯片，用特殊的方法产生出红、绿、蓝三个基色信号，图像质量一般，多用于监视系统及家用摄像机。

五、按摄像器件的尺寸分类

摄像器件的尺寸大小与图像质量有着直接的关系，尺寸大，有效像素数越多，图像清晰度就好，灵敏度也高，自然体积也大。摄像管摄像机是以摄像管的直径大小衡量，CCD 摄像机是以 CCD 芯片感光区面积等同于相应的摄像管的靶面面积衡量。按摄像器件的尺寸不同，我们可以把摄像机分为以下六类。

1. 5/4 英寸管摄像机

5/4 英寸管摄像机是尺寸最大的摄像管摄像机，灵敏度与清晰度最好，体积也最大，只能作为演播室用摄像机。

2. 1 英寸管摄像机

1 英寸管摄像机其清晰度和灵敏度略逊于 5/4 英寸管摄像机，体积稍小，可以作为演播室和现场节目制作用摄像机。

3. 2/3 英寸管摄像机

2/3 英寸管摄像机图像质量好、体积小、重量轻，能作为演播室及现场节目制作用摄像机，更广泛地应用于电子新闻采集场合。

4. 1/2 英寸管摄像机

1/2 英寸管摄像机多为单管机，图像质量低，可以作为家用摄像机。

5. 2/3 英寸 CCD 摄像机

2/3 英寸 CCD 摄像机图像质量好，是广播级和专业级摄像机中使用最广泛的。

6. 1/2 英寸 CCD 摄像机

1/2 英寸 CCD 摄像机如是三片形式，图像质量较好，可以作为专业级摄像机；如是单片形式，可以作为家用级摄像机。

六、按信号处理方式分类

按信号处理方式的不同，摄像机可分为模拟摄像机与数字摄像机。

1. 模拟摄像机

模拟摄像机是最早诞生的摄像机，其电子电路中视、音频信号的处理及信号的输出都是模拟信号，即视频信号和音频信号的幅度在时间轴上都是连续变化的信号。

2. 数字摄像机

目前的数字摄像机虽然视频、音频信号的产生和输出都是模拟信号，但内部信号的处理采用数字方式，即视频信号和音频信号的幅度在时间轴上都是离散的数据。数字信号有比模拟信号便于加工和处理的优点，可以长期保存和反复复制不降低信噪比，抗干扰和抗噪声的能力强，尤其是在远距离传输时不会产生模拟电路中不可避免的信噪比劣化、失真度劣化等损害，大大提高了电视节目制作和传送的质量。因此，数字摄像机在广播电视系统中得到越来越广泛的运用。

七、按清晰度分类

按照摄像机所拍摄的视频画面的清晰度（解析度），也可以分为标清摄像机、高清摄像机和全高清摄像机三种。因为摄像机本身（制造精度、芯片大小或材料等）的不同，会导致摄像机记录的画面在清晰度上出现高低质量的差别，即摄像机记录的画面像素不一样。根据像素或影像解析度的不同，将摄像机所拍画面的清晰标准分成标清、高清、全高清和 4K 等。不同视频的清晰标准比较如图 1-8 所示。

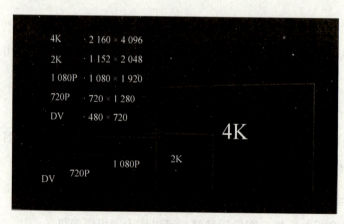

图 1-8　不同视频的清晰标准比较

1. 标清摄像机

标清画面是指画面物理分辨率为 720p 以内的视频格式，画面的长宽比大多为 4∶3。比如，前些年常见的电视节目的分辨率是 720×576，常见的 DVD 影片分辨率是 640×480，这些都属于是标清的行列。其实，标清已经普及了很多年，目前已逐渐被更高的清晰标准所取代。

2. 高清摄像机

高清（High Definition），意思是"高分辨率"。高清电视（High-Definition Television，HDTV）是由美国电影电视工程师协会确定的高清晰度电视标准格式。一般所说的高清，代指最多的就是高清电视。高清画面是指画面物理分辨率为 1 280×720 的视频格式，画面的长宽比是 16∶9。虽然高清画面要比标清画面清晰度高，但是 HDTV 是高度专业化的电视系统，它要求整个系统的所有设备都是高清晰度的，除了 HDTV 的摄像机镜头、电子线路和 16∶9 的取景器，还要求高清晰度的摄像机、录像机、监控器以及视频放映设备，因而特别昂贵。所以，高清画面的电视标准在提出以后，还没有大量普及就很快被更高的全高清画面标准所取代。常见的 1 080P 高清摄像机如图 1-9 所示。

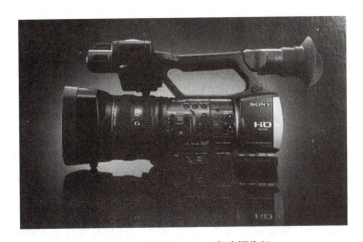

图 1-9　常见的 1 080P 高清摄像机

3. 全高清摄像机

全高清画面是指物理分辨率为 1 920×1 080 的视频格式（包括 SONY 全高清的 MP4 格式），画面的长宽比也为 16∶9。全高清简称为 FULL HD，其高清度是高清画面的两倍。由于画面所呈现的优良效果，加上当前数码技术的成熟，全高清如今正在大量普及，从中央到地方的各级电视台也正从硬件上进行升级。

4. 4K 摄像机

在全高清画面基础上，最新的 4K、8K 及更高的清晰度技术，目前也已经开始使用。

在电视行业，4K 分辨率即 4 096×2 160 的像素分辨率，它是 2K 投影机和高清电视分辨率的 4 倍，属于超高清分辨率。在此分辨率下，观众将可以看清画面中的每一个细节、每一个特写。通过 4K 摄像机拍摄的画面达到电影摄影机的清晰度。影院如果采用 4 096×2 160 像素，无论在影院的哪个位置，观众都可以清楚地看到画面的每一个细节，影片色彩鲜艳、文字清晰锐利，再配合超真实音效，

这样的观影真的是一种难以言传的享受。4K 摄像机如图 1-10 所示。

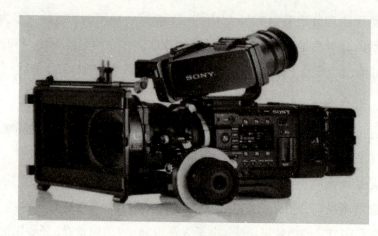

图 1-10　4K 摄像机

八、新型摄像设备

有句话说得好，"21 世纪，人人都是摄像师"。随着科技的高速发展，摄像已不再是摄像机的专属功能，一些新型摄像工具正在蓬勃发展。目前这类新型摄像设备的代表主要有智能手机摄像和数码相机摄像。

1. 智能手机摄像

这类手机不仅拥有手机的通话功能，还集成有摄像和照相等功能。目前所有的智能手机上，摄像都是必备功能，人人都能用手机摄像，大大促进了摄像的普及。同时，手机的随身携带性，让手机的摄像功能在各种突发现场，可以及时记录事实影像。常常可以在网络或电视上看到手机拍摄的视频，快速及时地传递视频影像，而且数量越来越多。不仅如此，甚至有些人用手机拍摄电影进行放映。

2. 数码相机摄像

在数字化的今天，一台相机就是一台摄像机，两者的界限开始模糊。当然数码相机的摄像功能有自身的特点，有些是摄像机不能比拟的。比如，专业数码相机的感光元件比摄像机更大，而感光元件的面积影响着画面的成像质量，也影响画面的景深效果，所以用专业数码相机拍摄的视频成像质量更好，更容易得到电影般小景深的画面效果。再比如，数码单反相机可以更换镜头，有庞大的镜头群等配件可供选择。而且相对于专业的摄像机，数码相机相对来说成本较低，因而在近几年的微电影领域得以大量应用。数码相机视频拍摄套件如图 1-11 所示。

图 1-11　数码相机视频拍摄套件

第三节　电视摄像涉及的领域

电视摄像工作是电视摄像师以摄像机、磁卡等物质为基础进行的画面（含声音）的摄录工作，是一项融技术性和艺术性于一体的工作门类。一个好的摄像师必须具有较强的艺术修养和技术能力。电视摄像几乎涉及所有的艺术领域，如绘画、文学、戏剧、音乐等。

一、摄像与绘画

摄像和绘画有着相通之处，都讲究画面的取景与构图。摄像师要想获得美轮美奂的电视画面，应该具有高超的艺术鉴赏能力和审美能力。电视观众可以通过电视画面感受到摄像师对画面色彩、布局、风格的处理，感受到摄像师的表现功底。

二、摄像与文学

可以说，影视摄像是文学形象的视觉化。制作电视节目，特别是艺术类电视节目，首先取决于导演的构思和文学剧本。

一些经典的文学作品，一般都具有极强的可视感和画面感，如《天净沙·秋思》："枯藤老树昏鸦，小桥流水人家，古道西风瘦马。夕阳西下，断肠人在天涯。"对于摄像师而言，应注重学习优秀的文学作品，学习不同的表达方式和创作风格。

三、摄像与戏剧

电影、电视艺术与戏剧艺术都注重表现主体的活动。早期的影视作品很多是从舞台戏剧开始，然后逐渐发展起来的。虽然电影、电视与戏剧在表现形式上有所差别，但它们在刻画人物性格、场面调度等方面基本是一致的。只有将被摄主体的典型动作尽可能清晰地呈现在观众面前，画面才会更富有视觉效果和观赏性。

四、摄像与音乐

电视摄像师的音乐素养主要体现在两个方面。一是对节奏的把握。无论是表现被摄物体的运动还是摄像机本身的运动，都涉及节奏。节奏的存在直接影响观众的观看心理。节奏慢的电视节目给人一种平静、舒缓的感觉；节奏快的电视节目则表现出热烈、兴奋、紧张的感觉。在一个场景内或一种情绪下，摄像师表现出的节奏应该是一样的。二是画面对音乐的表现。电视画面经常和音乐结合

在一起，如音乐电视和影视作品的片头片尾。这就要求摄像师对音乐的表现内容有较强的把握，能够抓住音乐的主题形象。很多电影、电视剧的片头都长达1分多钟，这就将音乐与连续的画面有机地结合起来，起到设立基调和渲染情绪的作用。

五、摄像与技术

摄像技术是摄像师应具备的基本功之一。摄像机是集光学、电子学为一体的高科技产品。摄像师要通过摄像机镜头表现场景，就必须了解各种摄像设备的使用、维护和调试方法，掌握摄像机的操作性能，熟悉镜头特性。此外，在拍摄大场景画面时，有时可能需要用到摇臂或升降架，摄像师必须掌握相应的机械操作和维修知识。

六、摄像与传播

视神经是中枢神经系统的一部分。视网膜所得到的视觉信息，经视神经传到大脑。视知觉心理学家认为，人的视觉经过眼和脑两次高度选择后，脑得出的影像并不是完全客观的，而是一种人为处理过的视像。

若一个人由于近视而视觉模糊，那么他观察所获得的信息就与正常人大不相同。他看到的影像是模糊的，他的感觉是迷茫的。在美国影片《珍珠港》中就有模拟这种视觉感受的场面，女主人公眼中的世界是模糊不清的，表现出她在遭到袭击之后，在高度紧张状态下的情绪状态。

从视网膜受到刺激到大脑中得到形象，经历了一个不以人的意志为转移的简化提炼过程。摄像机"观察"事物的方法与人类眼睛相似，但不完全相同。摄像机是将视野内的一切景物都如实地记录下来，保证在相同焦距上的景物都同样清晰。

一些摄像师在拍摄完成后才发觉画面中有影响内容的其他形象存在，如出现在被摄主体头顶上的树枝，背景中某个局外人物的活动，等等。这就要求摄像师在拍摄过程中，不仅要把注意力集中在被摄主体上，也要考虑画面各部分的形象。

1. 无意现象

在视知觉中，由刺激物的某些特点直接引起人们的兴趣所进行的观察称为无意观察，引起无意观察的物体具有以下几个特点。

（1）刺激强度较高。在日常生活中，我们首先观察到的是体积较大，较明显、较清晰的物体。为了引起观众的无意观察，摄像师在拍摄时可以有意地让被摄主体处于构图的中心，拥有较大的面积，将其安排在画面最前面，如在新闻采访时就往往把被采访者安排在画面最前面，并给予最清晰的对焦。

（2）突然出现或消失的刺激物，或者不断变化、闪烁的刺激物容易形成无意观察。动物都有趋利避害、自我保护的意识。很多动物的视神经对运动的物体敏感，而对相对静止的物体不敏感，人类也是如此。电视摄像在拍摄时应尽量让被摄主体活动起来，以吸引观众视线。

（3）为了突出刺激物，常通过强烈的虚实对比、影调对比、色彩对比、动静对比来表现。摄像师可以利用长焦镜头、大光圈实现小景深效果，将清楚的主体安排在完全虚化的背景之上。运用影调和色彩，将明亮的被摄主体安排在较暗的背景或相反色调的背景当中，也是影视工作者常常使用的一种表现方法。

2. 有意现象

在无意观察的基础上，因受到外界压力或引导而进行的有目的的观察，称为有意观察。有意观察是在生活、实践中发展起来的能力，建立在一定注意的基础上，是人们在日常生活中根据自己的需求、爱好，集中精神进行的有意识观察和想象。

比较电视画面与摄影作品，其相同点就是，两者都要有能够为观众所注意的物体或主体。不同之处在于，电视画面可以用多种手段进行画面布局，例如主体的动作、镜头动作和蒙太奇，画面镜头保留的时间比较短。摄影作品可以让观众长时间地仔细观察，慢慢品味，但是它的表现手法就不如电视那么丰富多样。另外，电视画面随着声音的加入和时间的流动，有了更大的表现空间。

摄像师需要具备一定的心理学和传播学知识，只有这样，才能够在拍摄过程中运用各种方法将所要表达的东西直接或间接地表达出来。

七、摄像与自然

一般人们对形象都有相对固定的认识，认识的结果往往受到人们生活的文化背景和个人经验的束缚。被已有成见所束缚，对影视摄像来说具有双面的效果。一方面，摄像师应该避免被已有成见束缚，防止出现模式化、概念化的画面，如谈到英雄就义就出现"青山劲松"，谈到犯罪分子就是"贼眉鼠眼"。另一方面，摄像师应该合理地利用观众的成见束缚，创造出某些特殊的效果。

1. 观察

当了解了观察的生理机制后，我们就应当知道如何观察体验生活。因为摄像师肩负着表现、刻画、塑造形象的任务，所以必须比一般人对形象的认识更深几层才能够胜任拍摄任务，就是要具备所谓的"第三只眼"。因此摄像师必须深入自然形象中、深入生活中，熟悉自然形象及生活中的各种形象的规律，探索每一种形象的感性认知，观察熟悉并把握个体形象的性质，以及他们的基本特征。这样才能在表现画面形象时不犯或者是少犯自然主义、主观主义、公式化、概念化、简单化的错误，才能更集中地、更典型地从现实生活中提炼出生动的艺术形象。法国著名的印象主义画家莫奈认为，为了观察，我们必须忘记我们所观察事物的名称。

2. 想象

想象也就是艺术构思。美国摄影师安塞尔·亚当斯谈到摄影的想象与影像时说："想象指创作一照片时所进行的整个的思维过程。"它是一种创造性的和主观性的思维活动。想象的目的，在于对被摄体进行接触之初，就开始考虑这些控制对最后得到的景象表现产生怎样的效果。想象的第一步就

是要从可视形象的角度来观察我们周围的世界，一方面是实现影调的表现，另一方面决定于一些主观因素，如摄像师想要表达的对事物的感觉、摄像师在视觉上对物体的反应。想象的过程实质上是一个典型化的过程，是指摄像师在现实基础上的"创造"和"虚构"。典型化的目标是要达到用个体的面貌来表现具有普遍意义的品格，达到概括化和个性化的统一。这一点即使在纪实摄像中也是十分重要的，纪实不等于全面记录，而是有选择的、经过摄像师艺术想象的记录。

3. 表现

影像摄像作为一门艺术，其关键就在于摄像师能够从现实中感受到常人不能发现的美，能够创造出源于生活、高于生活的形象。在摄像过程中，事物的具体形象是与摄像师的文化背景、视觉经验联系在一起的。主观与客观交融、真实与观察结合，才能产生有艺术内涵的电视画面。摄像师需要调动所掌握的一切艺术技巧和物质手段，来创造他自己看到的或感受到的形象，实现形象与内容的统一。因此摄像机拍出来的画面是脱离现实的。它所表现出来的形态和比例与现实中人们肉眼看到的不一样。但如果摄像师拍摄成功的话，观众就会认可这是现实的本来面貌。

第四节　电视摄像师应具备的基本素质

电视节目制作流程可以划分为三个阶段，即前期策划、中期拍摄和后期编辑制作。其中，电视摄像师就担负着中期拍摄的重要职责。除完成拍摄任务外，还要负责联系前期策划和后期编辑成员，是他们之间的桥梁和纽带。因此，有人说没有电视摄像这一工作环节的成功，前期策划就犹如纸上谈兵，后期的编辑工作也只能是无源之水。

电视摄像不仅是一项技术性工作，更是一种融入艺术性思维的创作过程。电视摄像工作不单是对摄像师才情智慧的考核，也是对摄像师的体能、意志和素质的综合检验。虽然，电视观众在电视屏幕上只能看到摄像师拍摄的大千世界，而难以见到镜头后的摄像师，但画面形象是否优美、丰富、有创意，就会像"见字如见人"那样给观众留下"见画如见人"的印象。可以说，只有那些熟练掌握电视画面造型语言，具有高超综合素质的摄像师，才能拍摄出高水平的画面。

作为一名合格的电视摄像师，至少应该具备以下基本素质，才能胜任电视节目摄制工作，才能通过不断学习和积极创新，拍摄出更多优秀的电视作品。

一、过硬的政治素质和高度的敬业精神

在我国，电视作为蓬勃发展的大众传媒，是党、国家和人民的耳目喉舌，是舆论宣传的重要阵地。电视摄像师不仅是新闻工作者和艺术工作者，同时也是社会主义舆论宣传工作和社会主义精神文明建设的排头兵，常常站在新闻事件的最前沿，直接面对着鲜活的民众和火热的生活，担负着用画面

反映社会生活和人民精神面貌，树立党和政府的形象与威望并向世界展示中国的重大责任。做好电视摄像师工作，首先要在政治上立场坚定，这样才能在艺术上真正合格。通过电视传出的声音、播出的画面，每时每刻都产生着极为广泛而深远的影响。电视作为影响巨大的媒体，其政治的影响力不容忽视，特别是在新闻传播中，一般的公共事件如果处理不好，就有可能演变成复杂的政治事件。每一位电视工作者，无论是从事新闻类节目创作还是艺术类节目创作，在创作重大节目和面对重大事件时，始终保持坚定正确的政治方向和政治敏锐性不仅是必需的，而且是重要的。因此，拥有过硬的政治素质是电视摄像师成功的基石。

电视摄像师是用画面说话、用画面说理，拍摄哪种画面及采用何种态度和方式去拍，将直接决定和影响最终的画面效果和观众的收视反应。没有过硬的政治素质和理论水平，就可能在实际工作中"走样"和"变音"，就有可能损害党和国家的形象，歪曲事件本身的真相，或在立场、观点上误导观众，人们常说"眼见为实"，电视画面恰恰能够满足这种愿望和要求。因此，作为电视画面的造型家、拍摄者和把关人，电视摄像师在拍摄电视节目特别是拍摄重大新闻事件和重要新闻活动时，要坚守职责，遵守纪律，严谨认真地做好本职工作，用符合时代精神和人民需要的合格的影视"产品"传播精神文明和先进文化，配合党和政府的中心工作，宣传党和国家的方针、政策，服务社会，服务人民。

电视摄像师的职业可能是令人羡慕的，但它同时也是充满艰辛的。电视摄像师的工作，用一句话概括，可谓是用镜头做笔记来记录生活、反映社会。而生活的画卷是浩繁广博、复杂多样的，所要反映的主体可能是少数民族同胞，可能是石油工人，可能是山川大地，可能是事故现场……

对一名电视摄像师来说，餐风饮露可谓是家常便饭，难怪有些退休之后的资深摄像师谈到，干摄像这一行，是最无情又最有情的，是最舒服又最辛苦的。无情者，是接到紧急任务后欠下家人的亲情；有情者，是对电视观众的热情和对电视事业的钟情。舒服，是你只需要把摄像机架于三脚架上眯眼看寻像器就能完成任务的时候；辛苦，是你经常要肩扛几十斤的机器设备奔波于崇山峻岭、急流险滩，风餐露宿、昼夜难休。美国著名记者、作家哈里森·埃文斯·索尔兹伯里，20世纪80年代以七旬高龄在夫人陪伴下用了72天时间，重走长征路线，并写下了《长征：前所未闻的故事》一书。他在书中谈道："我的责任是探索、挖掘世界上发生的重要事实，报道通过观察后猎取的事实。我一生都在这样做，所有这一切构成了我生命的全部。"要想真正投身于电视摄像工作，就必须具备这种高度的敬业精神。

二、扎实的技术功底和全面的艺术素养

电视从一开始就是建立在高科技基础之上的产物。在进行电视节目创作时，电视摄像师首先要全面了解和深度把握电视摄像设备。只有熟悉了摄像机的各项性能，才能在创作节目时充分发挥摄像机的技术特点，拍摄出精美清晰、内涵深刻、信息量大的画面。

随着数字技术在电视领域的广泛运用，高清化已成为电视技术发展的一个趋势。传统模拟技术条件下的拍摄方式已随着高清技术的成像特点发生了许多变化。为了既达到电视画面的高清晰度又得到完美的艺术效果，摄像师在拍摄时一定要随时掌握新设备的性能和特点，知道不同的画面造型需要哪些设备来完成，熟悉在不同的情况下如何操控摄像机等。

在数字化背景下，新媒体技术日趋成熟和普及，电视、计算机和网络的三网融合不断催生新的电视节目形式。以前以电视技术为核心的体育赛事转播正逐步转变为以电视和新媒体技术共同为主导的转播。在电视与网络的互动下，观众由被动地接受电视台给予的统一信号转变为可以根据自己的需求对传输画面进行选择。尤其在3D技术的支持下，观众还可以选择观看立体的画面。这些都对电视摄像师提出了新的挑战。摄像师已不能再按照传统的工作流程进行拍摄，而要更全面地考虑在不同技术背景下，如何处理和把控赛事转播画面的每一个细节、每一个角落、每一个镜头。

电视摄像师的基本素质分为技术功底和艺术素养两部分。从技术的角度看，电视摄像师必须是谙熟摄像技术的专门人员，要对电视摄像机这一现代高科技的产物运用自如，对各种电子、电器和光学设备了然于胸，对取景构图、运动摄像等多个环节应对无误。但是，仅有这些技术素质还很不够，还应该具备较强的艺术素质，具备较强的画面美学意识和视觉表现能力，也就是要能够艺术地运用我们所掌握的电视摄像设备和电视摄像技术，更好地服务于内容和主题。电视摄像师必须身处技术和艺术的汇合地。在处理画面造型、塑造视觉形象、完善画面构图的过程中，将艺术表现在技术的基础之上，将技术的优势表现在艺术之中。比如说技术上要求调焦清晰准确、主题形象鲜明真切。但在某些情况下，我们也可能从画面氛围、内容基调、艺术美感等角度出发，运用虚焦画面及焦点的虚实、实虚转换等手段传达特定的内容，收到不同一般的艺术效果。再如，初次从事摄像的新手都知道，教科书或设备说明书上都谈到过调节白平衡的重要性，但有时为了在艺术上取得令人满意的画面效果，就要有意识将摄像机白平衡调成偏色。如拍摄夕阳时有意识地使白平衡偏红，这样就能使落日具有熔金的辉煌。而拍摄夜景时，有意识将白平衡调成偏蓝，艺术的表现深蓝幽静的夜色氛围。

必须强调的是，任何艺术性的创造，都必须而且只能建立在坚实深厚的技术功底上。此外，我们还应该从各种艺术中吸取有益的养分，不断扩大自己的知识面，以开放的思维和扎实的艺术修养为自己思想水平的全面提高助一臂之力。例如，如果我们能在音乐的熏陶下加深对韵律感、节奏感的认识，那么对控制运动摄像的节奏和变化就会有所帮助，甚至在拍摄音乐会的新闻或者担任音乐会的直播摄像时，能够根据音乐本身更好地处理画面。

当我们对中国文化有了较为深刻的了解和体会时，在很多情况下把握被摄主体的情绪和意境的能力就会自然增强。甚至在拍摄一些风景的时候，也能够自然而然地使情绪融于画面之中，从而使画面的内容和潜在的意境完美结合。如果能对外国歌剧的表演形式和过程有所了解，那么在直播外国艺术家来华演出的时候就能准确运用不同拍摄手法，反映演员在不同情境下的艺术动作，从而准确地表现出外国艺术作品想要阐释的文化内涵。

三、现场的应变能力和即兴的创作能力

现场，对摄像师来说是一个极有意味的字眼，一个极为重要的概念。不论是拍摄直播节目，还是拍摄录播节目，电视摄像师工作的前提都是必须身在摄制现场，在现场捕捉典型人物和典型事件，在现场进行取景构图，在现场调节白平衡、调整焦点和控制曝光，在现场采录同期声，等等。如果离开了拍摄现场，摄像师就无异于闭门造车。对于电视工作者尤其是从事现场取材报道的摄像记者来说，现场如同生命，一种职业工作必须依托的生命。具备现场意识，立足于现场拍摄取材，利用好现场，在现场做好摄像文章，这些都是所有电视摄像工作者应具备的素质。

电视创作现场因节目内容、节目类型、节目性质、被摄对象等不同而多种多样，对摄像师现场创作能力的要求也不尽相同。电视新闻摄像记者在复杂多变的拍摄现场所应表现出的应变能力和创作能力，这些能力曾被总结为极富代表性的三个字"挑、等、抢"。概括来说就是要在拍摄现场竭尽全力，千方百计地挑到、等到、抢到最能反映所拍内容和主题思想的最佳画面。

所谓"挑"，是指电视摄像师通过镜头挑选、发现和捕捉画面形象。摄像师面对纷繁复杂的现象，必须精心挑选最能反映本质内容的事物，选择人物最富个性的动作、表情，选择最佳的光线效果和拍摄角度，选择最有表现力、最具信息含量、最为深刻的视觉形象等。缺乏这种挑选的能力，对摄像师而言，无疑是一个致命的弱点。摄像师既然以拍摄画面为己任，那么被摄内容的典型环境、典型事件、典型人物、典型动态等典型形象，就应该成为他挑选和拍摄的目标。一些富有经验的纪实性节目的摄像师，往往善于事先估计事态的发生和变化，以便挑选自己的拍摄时机和拍摄机位，提前做好准备，伺机捕捉最富戏剧性的瞬间。对一个经常在事件现场进行随机画面取材的摄像师来说，善于"挑选"的眼光显得格外重要。正像美国新闻工作者大卫·乌·萨缪尔森所说的那样："能否装好胶片，在适当的时间和适当的地点，对准适当的方向举起摄像机，这是新闻摄影师能否成功的先决条件。难以重演的新闻是没有机会第二次拍摄的。"

所谓"等"，就是等待。新闻事件不是因为摄像记者的存在而出现的。新闻摄像记者在新闻现场必须善于等待，必须要有耐心和定力。要等到最富有表现力的时机，要等到最具有新闻价值的形象出现，甚至包括要等待被采访者愿意面对镜头同意接受采访。也许摄像记者"挑"好了一个拍摄内容，但如果不能等待最佳时机，不能等待最能表现主题和创作意图的画面形象出现，就很可能得不到所需要的画面素材。例如对于重要的会谈类事件，谈判成功是重大新闻，谈判破裂同样也是重大新闻，摄像记者只有以等待为代价，才能记录下这"成也新闻，败亦新闻"的历史性瞬间。当然，新闻现场的等待应是以挑选的眼光，主动积极地、有预见有准备地等待。等，不是守株待兔，而是摄像师随时随地保持人与摄像机"高度待机状态"，随时随地保持对现场人物和环境的观察和分析，以等待镜头前的被摄对象最具视觉表现力时刻的到来。

所谓"抢"，就是要求拍摄记者在新闻形象出现时能迅速地进行拍摄。对于那些在前期准备中经过仔细挑选的被摄对象，在终于等到其最佳拍摄时机时，摄像记者就必须"抢"字为先，凭借自己的技术功底和艺术直觉，抢拍下稍纵即逝的精彩画面。因为摄像师是没有机会后悔的，有些镜头一

旦错过就成为永久的遗憾。抢拍要求摄像师除了有敏锐犀利的眼力和熟练的摄像技艺外，还要有果断的判断能力和随机应变的反应能力。否则，即使按下录像按钮，也有可能错过事态高潮的瞬间，也有可能感叹与最具价值的画面擦肩而过。交通标语中常说：宁让三分，不抢一秒。可摄像师恰恰要反其道而行之：宁抢三分，不丢一秒。美国全国广播公司驻曼谷分社前社长尼尔·戴维斯对自己毕生身体力行的抢拍曾这样评价："作为一个新闻摄像师，在采访现场不管发生什么事情，都要设法去抢拍，要始终保持你手中的摄像机不停地工作，那才能算是一个称职的摄像师。"电视抢拍的功夫需要在实践中锻炼和培养。

"挑、等、抢"三者之间并不是孤立存在的，它们相辅相成、紧密关联、不可分割。比如当摄像师确定了拍摄内容，到了拍摄现场，有时就要等，等到满意的就必须抢。如果没抢下来，有可能弥补的话，就要继续等或重新选择，可以说"挑、等、抢"是一个有机结合的整体，"挑"是前提，"等"是基础，"抢"是关键。以此为基础的现场应变能力和即兴创作能力，是电视摄像师实现创作意图的重要基础。

四、能动的编导思维和超前的剪辑观念

在实际拍摄中，编导的构思、设想、创意等必须而且只能建立在电视画面的基础之上，当摄像师去选取和拍摄这些构思、设想和创意的画面时，实际上面临着为内容和主题匹配形式的任务。那么，摄像师能否真正领悟所要表现的内容和主题，能否贯彻编导的创作意图，就不单是一个能熟练操作摄像机的问题，它还要求摄像师必须进行艺术的再创作。否则，再好的想法、再深刻的主题，得不到艺术性的画面表现，最终还是得不到电视观众的理解和认可，甚至可能因为摄像师在画面造型表现上的不足、不当或不利而影响内容和主题的表达。

因此，我们说摄像师绝不能做一个单纯"摆弄"摄像机的人，而应该让冷冰冰的摄像机变得具有生命，让镜头画面成为塑造形象、传递信息、表达思想感情的有力武器。我们强调，电视摄像师除了要在电视摄像技术的各个环节上精益求精之外，还应该在实际拍摄中培养一种能动的、积极的编导思维和超前的剪辑观念。具体来说，就是在明确了拍摄对象、表达内容和创作主题之后，摄像师不能只是简单地、机械地执行编导的拍摄思路，而应该深入领会编导的意图，并将其与拍摄现场的实际情况结合起来，时刻保持一种整体的、开放的思维和创作心态来进行画面取材。进入摄像机镜头的不应是拍摄内容的机械照搬，而应是摄像师理解拍摄意图后进行的视觉化构思和再创作所产生的画面形象。

作为一名成熟的电视摄像师，在影像拍摄前首先要与编导达成共识，摄像师作为影像的控制者和取材者，必须要了解编导的想法，按照与编导一致的要求来组织影像素材。同时根据现场实际情况，摄像师也应有自己对影像方面的思考和理解，要善于把自己对事件和被拍摄对象的理解表达出来，与编导沟通，最终形成节目的最佳拍摄方案。

其次，摄像师在多机拍摄的节目制作过程中要与导演密切合作，每位摄像师根据其所占据的机位不同，发挥的作用也不同，只有各机位摄像师恪尽职守、齐心协力地完成所有机位的画面拍摄工

作，才能够给后面的导播提供全面准确的素材，保证转播节目有序地、高质量地呈现出来。

再次，在有记者出镜的拍摄现场，摄像记者还要与出镜记者或者主持人默契配合，从出镜记者的提问和交流中捕捉到所要强调的现场形象和信息，这样才能通过画面影像呈现事件的关键点，深化事件的意义，实现形象记录与信息传播的匹配，引导观众对事件的认识和理解。

强调摄像师在创作过程中保持积极主动的编导意识，是基于对摄像环节必须投入摄像师个性创作的认识，也是因为摄像师的创作素质将直接决定编导意图能在观众那里产生多大的反响。我们不赞成将摄像工作和编导工作截然分开的观点，在具体节目的拍摄过程中，往往要依靠编导和摄像的共同智慧才能更好地实现创作意图。摄像师基本素质的提高，不应仅着眼于技术水平的提高，还应该包括认识能力、思维水平的提高，这样才能将技术上和艺术上层次更高的创作能力"反馈"到画面拍摄中去。

此外，摄像师在创作过程中不仅要专注于现场的情况，还应该考虑到后期的画面编辑问题，诸如镜头的匹配和组接、轴线关系、景别衔接、角度择取等问题。倘若前期拍摄不经推究、未加注意，那么回到剪辑台上就很可能出现镜头紊乱无序而无法组接成片的状况，使素材无处可用。这种着眼于后期编辑效果的超前一步的剪辑观念，不仅是对摄像师业务素质的要求，也是电视节目制作特点和生产流程的必然要求。尽管在很多情况下摄像师可以和编导主创人员共同"把关"，但这种剪辑观念更应变成摄像师的"潜意识"和"下意识"，在各种拍摄任务中避免后期编辑时不必要的麻烦。很多资深的摄像师都会自觉地积累这方面的经验和教训，预见现场前期拍摄的后期画面效果。比如，有经验的摄像师常常会对同一对象多拍一些不同角度、不同景别的画面，以便于后期编辑时镜头的组接。这些宝贵经验来自对摄像师基本素质的要求，来自摄像人员在长期的拍摄实践中的有心积累。

电视制作是一个系统工程，尽管在数字化条件下新媒体的出现为电视的制作带来了一系列新变化，但在当下的电视传播中还没有一个人自己完成全部制作过程的案例，电视转播过程仍需要团队协作，电视节目仍是团队的成果。无论是内景类节目还是外景类节目，其摄制工作都是一个综合的系统的工作，都需要良好的团队配合与协作。同时，随着电视节目直播常态化，电视现场直播报道这类节目对团队的协作能力提出了更高的要求。在稍纵即逝的新闻直播现场或有组织、有策划的晚会直播现场，多机位合作、多导播合作、多现场连线、多路信号综合传输等复杂的制作方式，越来越需要集体的智慧和团队的力量。摄像师作为整个制作系统中的一员，必须更加紧密、更加默契地与节目编导、栏目导播、出镜记者乃至灯光、舞美、录音等各岗位创作人员通力合作，才能圆满地、高质量地完成本职工作。因此，全局观念、团队协作、乐于配合、善于沟通也是一名优秀的电视摄像师必须具备的基本素质。

【复习思考题】

1. 根据电视节目的类型和制作方式可以将电视摄像分成哪几类？
2. 试用不同的方法对摄像机进行分类。

3. 电视摄像艺术涉及哪些领域？

4. 简述电视摄像师应具备的基本素质。

【实训练习题】

1. 观看电视剧《永远的忠诚》及《新闻联播》系列报道《时代先锋：没有写完的日记——追记安徽小岗村第一书记沈浩》。

2. 走进电视摄像实训室，认识不同类型的电视摄像机。

3. 观看电影《英雄》《大红灯笼高高挂》《珍珠港》《红高粱》等。

4. 观看中央电视台《新闻联播》《朝闻天下》《航拍中国》等纪实类节目。

第二章　摄像机基本调试

【学习目标】

- 了解摄像机的工作原理
- 掌握电视摄像机的基本组成
- 理解摄像机的主要技术指标及特点
- 熟悉拍摄前准备的工作
- 熟悉镜头的选择及调试
- 掌握白平衡的调节方法
- 熟练掌握曝光控制的方法

"工欲善其事，必先利其器"。要想拍摄出精美的电视画面，首先要有良好的摄像基本功。规范的操作摄像机，是拍摄理想电视画面的前提条件。

摄像师在拍摄创作开始前，首先要根据拍摄要求及所处光线环境对摄像机进行必要的检查与调整。这些调整主要包括寻像器校正、聚焦方式、白平衡调节、曝光控制、光圈模式、后焦距、黑白平衡、时间码、增益、电子快门、音频电平等。

第一节　摄像机工作原理

不论是什么样的摄像机，其工作的基本原理都是一样的，即把光学图像信号转变为电信号。当我们拍摄一个物体时，此物体上反射的光被摄像机镜头收集，使其聚焦在摄像器件的受光面（例如摄像管的靶面或CCD）上，再通过摄像器件把光转变为电能，即得到了"视频信号"，但此信号很微弱，需通过预放电路进行放大，再经过各种电路进行处理和调整，最后得到的标准信号可以送到录像机等记录媒介上记录，或通过传播系统传播，或送到监视器上显示出来。摄像机工作原理示意如图2-1所示。

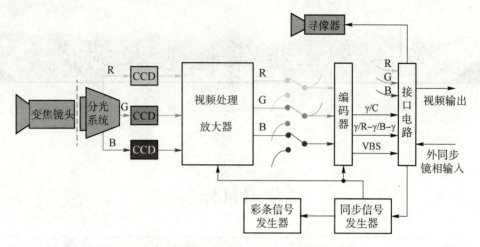

图 2-1 摄像机工作原理示意（彩图见彩插）

一、镜头的工作原理

镜头是摄像机的重要部件，被称为摄像机的"眼睛"，它能将景物真实地反映在成像装置上，而且能改变景物的客观影像。它由聚焦镜、变焦镜、主透镜等光学透镜和光圈等机械调节装置组成。常用镜头如图 2-2 所示。

1. 焦距

焦距是指镜头光学中心到成像装置之间的距离，是衡量镜头光学性能的重要参数之一。在电视画面创作过程中，摄像师可以通过改变焦距来实现造型和构图的变化，从而形成多变的视觉效果。光学镜头成像示意如图 2-3 所示。

图 2-2 常用镜头　　　　　　　图 2-3 光学镜头成像示意

2. 视场角

视场角指成像装置有效成像平面边缘与镜头光学中心所形成的夹角。从画面造型角度上说，视场角的大小反映了不同焦距镜头在水平方向可摄取的景物范围的大小。在成像装置面积不变的情况下，镜头焦距决定了视场角的大小，焦距越长视场角越小，焦距越短视场角越大。不同尺寸 CCD、镜头焦距与视场角的关系如表 2-1 所示。

表 2-1　不同尺寸 CCD、镜头焦距与视场角的关系

镜头焦距		3.6 mm	6 mm	8 mm	12 mm	16 mm
水平视场角	1/3″ CCD	71°	43°	30°	22°	15°
	1/4″ CCD	52°	31°	24°	14°	10°

3. 光圈

光圈是镜头内通过改变通光孔大小来控制通光量的机械装置，它由一组薄金属片组成。镜头光圈的大小一般用光圈系数也称 F 系数表示。如 F1.4、F2、F2.8、F4、F5.6、F8、F11、F16、F22 等。光圈大小示意如图 2-4 所示。

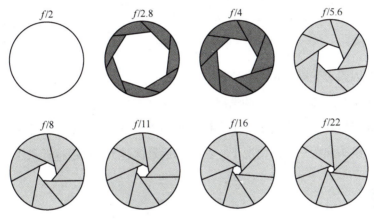

图 2-4　光圈大小示意

每相邻两挡光圈系数相差 $\sqrt{2}$ 倍，进光量相差 2 倍。光圈系数进光量可以这样计算（以和 F5 差两挡光圈进光量为例）：进光量相差倍率 $=5^2 \div 2.5^2 = 4$，则 F5.0 的光圈进光量是 F2.5 的光圈进光量的 4 倍。

可见，光圈系数与光孔直径成反比，因此较小的光圈系数对应的实际光圈大些；光圈系数越大实际对应的光圈反而更小。因此，看镜头的好坏可以从最小光圈系数看出，其数值越小就意味着能在更低的照度下工作。光圈参数的计算公式为：

$$光圈系数 = 镜头焦距 \div 光孔直径$$

摄像机上一般都有自动调节光圈的装置，摄像机可以根据摄取场景的平均照度来选择合适的光圈，这给摄像师提供了不少便利。但是在照明条件频繁变化的场景中，或逆光、过亮、过暗背景等特殊光线条件下，为了保证主体曝光正确，摄像师就要手动选择合适的光圈。

4. 景深

当镜头聚焦到某点时，这个点就能在电视画面上清晰成像，同时这个点前后一定范围内的景物也比较清晰。这种被摄景物能够清晰成像的纵深范围就是景深。景物前面的清晰范围称为前景深，景物后面的清晰范围称为后景深，前景深、后景深之和称为全景深，一般我们说的景深就是指全景

深。景深越大，焦点前后清晰的范围越大；景深越小，焦点前后清晰的范围就越小。景深示意如图2-5所示。

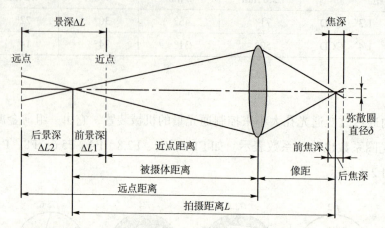

图2-5 景深示意

影响景深的主要因素有光圈、焦距和物距。

光圈，在镜头焦距和拍摄距离一定的情况下，光圈越大景深越小；光圈越小景深越大。

焦距，在光圈和拍摄距离一定的情况下，镜头焦距越长景深越小；镜头焦距越短景深越大。

物距，在光圈和镜头焦距一定的情况下，物距越远景深越大；物距越近景深越小。

二、三基色原理

1. 景物的色彩

黑白电视可以围绕着线条、轮廓、立体感等几方面来研究。而彩色电视的三要素是：亮度、色度、饱和度。

（1）亮度是指彩色光作用于人眼引起的明亮程度感觉。它与光的功率有关，光的功率大时人眼感觉亮，光的功率小时人眼感觉暗，即人眼对光能量的反映为亮度。

（2）色调表示彩色的类别，与光源的性质有关。例如：红、橙、黄、绿、青、蓝、紫等。

（3）饱和度指彩色光所呈现彩色的深浅程度（或叫浓淡程度）。饱和度高时颜色深，饱和度低时颜色浅。例如：深红、浅红、深绿、浅绿等。色调和饱和度又合称为色度。它既表明彩色光的颜色种类，又表明颜色的深浅程度。

彩色电视就是把亮度和色度这两个基本参数转换为电信号进行处理和传输，并在荧光屏上重现彩色图像。

2. 三基色

自然界景物的颜色千差万别，如果每种颜色都要一一进行传送，这显然是办不到的。摄像机如何识别和处理这些纷繁复杂的色彩呢？科学家通过实验发现了光的加色法三基色原理，为彩色摄像机的诞生起到了决定性的作用。

三基色原理是合成彩色图像的一种方式。三种不同色别的单色按不同的比例混合后，可以组合出自然界绝大部分的彩色，这三种不同色别的单色即是三基色。三基色有以下四个特点。

（1）自然界中常见的各种颜色几乎都可以用三种基色按一定的比例混合得到；反之，任意一种彩色可以分解为三基色分量。

（2）三基色是互相独立的彩色，即其中任一种基色都不能由其他两种基色混合产生。

（3）混合色的色度由三基色的比例决定。

（4）混合色的亮度等于三基色亮度之和。

人们通过实践发现，自然界的一切色彩都可以通过对红、绿、蓝三种颜色光以不同的比例进行混合而模拟出来。既然景物可以由红、绿、蓝三种基色光混合出来，那么，我们想要传送和重现自然景物中的红、橙、黄、绿、青、蓝、紫乃至更多的色彩也只需要传送和重现红、绿、蓝三个基色光电信号就可以达到目的。

在彩色视频采集与记录中，一般就用红、绿、蓝三色作为三基色。在我国电视采用的PAL制中，采用国际照明委员会的色度——R（0.64，0.33）、G（0.29，0.60）、B（0.15，0.06）作为标准的三基色。通过这三色的等量相加，我们可以得到白光，而不等量地按一定比例相加则可以得到各种各样丰富的色彩。于是，我们就可以简单地把大自然的各种色彩简化为R、G、B三色叠加的结果——摄像机的色彩处理部分主要完成的就是这项工作。而电视播出时则进行逆向工作，将这简化了的三基色还原为丰富的叠加状态。

将三种基色光按不同的比例相加混合而获得不同颜色的方法称为相加混色法，也即加色法。相加混色法是彩色颜料的混合。相加混色法示意如图2-6所示。红光+绿光=黄光；红光+蓝光=紫光（品红光）；蓝光+绿光=青光；红光+绿光+蓝光=白光。

对于颜色的规律还可以用颜色三角形表示，这样便于记忆。颜色三角形示意如图2-7所示。

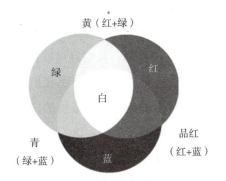

图2-6　相加混色法示意（彩图见彩插）

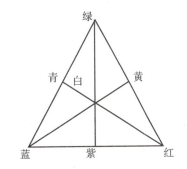

图2-7　颜色三角形示意

总的来说，三基色原理奠定了彩色摄像、显像及色彩信号传输的基础理论和技术依据，是彩色视频设备的根本原理。

三、光电转换原理

早期的黑白摄像机，光线经过镜头处理后可以直接进入成像的电子装置。但是我们现在使用的

都是彩色摄像机，因此，光线经过镜头后还要经过光学分光系统，才能进入电子成像装置。我们把分光与电子成像部分称为光电转换系统。

1. 分光装置

为了把光信号转变为电子信号，彩色摄像机是把光分为三原色（红、绿、蓝）的三束光线来处理的。摄像机处理三种颜色光束的装置有：分色镜系统、分光棱镜和条纹滤光镜。

（1）分色镜系统。它能够把通过镜头的光线分离成三原色，进入成像装置。但是在分离过程中，光线要经过多次透射、折射与过滤，信号衰减较为严重，且分色镜系统体积较大，容易损坏，现在使用较少。分色镜系统示意如图2-8所示。

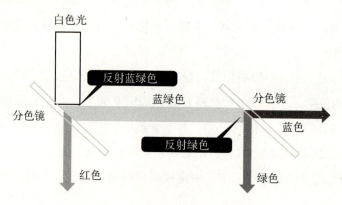

图 2-8　分色镜系统示意（彩图见彩插）

（2）分光棱镜。它主要有三块棱镜组成，每块棱镜都有特殊的粉色层和色彩修正滤光镜，可以将透过镜头的光线分离为三原色，且光线损耗比分色镜系统小，常用在高质量摄像机中。分光棱镜示意如图2-9所示。

当被摄物上的反射光进入镜头，到达分光棱镜时，由于棱镜上覆盖有一系列的二色性滤光片，色彩光线通过该棱镜后便被分解为红、绿、蓝三色，然后将这三种色光分别照射到相应的CCD上（如果是模拟摄像机，则是射到相应的摄像管上）。这样，对每一种色彩，我们就可以得到一个独立的信号，可以对它们分别进行处理。如果我们只对红色的信号进行输出和播放，那我们看到的图像就只是红色的。同样，如果只处理和输出绿色或蓝色信号，则画面就是绿色或蓝色的。因此，这三路信号分别被叫作红路信号、绿路信号和蓝路信号。在比较好的摄录设备中，这三路信号被分别处理和传输，有自己独立的传感器和处理电路，这样保证了每一种信号的细致控制，既有利于色彩的准确还原，又可以让制作者进行主观的发挥，让画面偏向自己所需要的色彩。正常播放时，这三路信号合在一起，构成所谓的全色图像信号。

（3）条纹滤光镜。它是一种栅格状滤镜，可把输入的光线分成三原色，然后将三原色的每一个图像都作为独立的视频信号加以处理。条纹滤光镜示意如图2-10所示。

与专业摄像机采用棱镜系统不同，采用单片机的家用摄像机一般都是采用条纹滤光镜来分解色光。该滤色镜处于CCD的前面，由红、绿、蓝三色滤光材料制成的细条纹组成。光线通过它虽然也可以分为红、绿、蓝三色，从而得到三路不同的信号，但图像质量有所减低，对色彩的独立控制也

不易进行，相应的制作成本也大大降低，所以一般在家用摄像机中使用比较多。

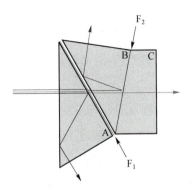
图 2-9　分光棱镜示意（彩图见彩插）

图 2-10　条纹滤光镜示意（彩图见彩插）

2. 成像装置

通过分光系统的图像信号是以光信号的方式存在的，对之进行记录和传输显然是非常困难的。如果要进行记录，将之转变为更方便处理和存储的信号显然是非常必要的。于是，光电转换器件应运而生。根据使用的材料不同，我们可以把主要的光电转换器件分为三大类，即摄像管、CCD 和 CMOS。

（1）摄像管。光线透过镜头成像到摄像管的光电靶上，光电靶表面受光导电，使得投射的不同光量产生"电荷图案"。摄像管后面的电子枪发射电子自上而下、自左至右扫描靶面上的图像，形成不同强度的电流，产生视频信号。摄像管成像原理示意如图 2-11 所示。

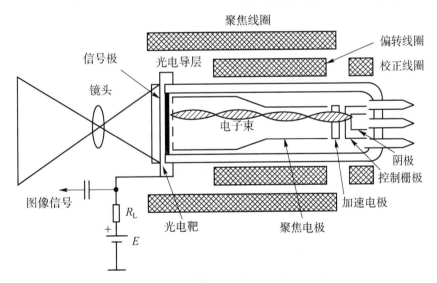
图 2-11　摄像管成像原理示意

（2）CCD（Charge Coupled Device）即电荷耦合器件。摄像管曾有过辉煌的历史，但在 20 世纪 80 年代之后，以 CCD 为代表的摄像器件进入实用阶段，这种摄像器件无须电子束的扫描就能实现光电转换，而且在体积、重量、功耗等性能方面都明显优于摄像管。所以，目前 CCD 摄像机已基本取代了摄像管摄像机。CCD 如图 2-12 所示。

CCD作为一种光电半导体材料，其最基本的作用就是将能量以光的形态转变为电的形态。CCD成像区由大量光敏元件组成，当光学图像照射到CCD上时，这些光敏元件产生电荷从而形成图像电荷，这些电荷叫做像素。每个像素都有一定的亮度和色彩，将这些像素一行行扫描成序列，得到整个扫描图案并将其保存到存储区形成视频信号。摄像时，外界的光学景物通过摄像机的光学镜头成像于CCD的感光面上，形成图像信号输出到外电路。

（3）CMOS（Complementary Metal Oxide Semiconductor）即互补性氧化金属半导体。它和CCD的工作原理几乎相同，只是它们集成到了不同的半导体上，而CCD的制造工艺相对复杂，因此价格较高。在成像方面，相同像素数的CCD和CMOS相比，CCD成像通透性、锐度要好，色彩还原、曝光更加准确，因此专业的摄像设备多采用CCD作为成像器件，而CMOS则更多出现在民用产品上。CMOS如图2-13所示。

图2-12　CCD

图2-13　CMOS

3. 信号的转移和读出

上面介绍的光电转换得到的电荷包仅仅是一个像素的情况，而一幅图片显然不止一个像素，在CCD上有多少个像素就有多少个这样的电荷包。作为动态的电视画面来说，这样的电荷包还必须随时间的推进不断地产生。如此众多的电荷包是如何从CCD转移和读出的呢？一般来说，常见的电荷读出方式有IT式（即行间转移）、FT式（即帧间转移）和FIT式（即帧-行间转移）三种。

这三种方式当中，由于行间转移和帧间转移方式都容易出现白色的拖尾，现代高级摄像机一般都采用了两者的结合和改进型FIT式读出电荷。但为了保证叙述的简便和清晰，这里只给大家介绍FT式的具体工作过程。

帧间转移方式工作的基本过程是：场正程期间，感光区形成以电荷包形式存在的电子图像；场逆程期间，全部电荷包从感光区转移到存储区，并存储在那里；在下一个场正程期间，感光区产生新的电子图像，而存储区则将上一场的电荷包逐行转移到水平移位寄存器中。接下来的过程与行间转移式CCD相同，在行逆程期间向水平移位寄存器转移一行电荷包；在行正程期间，电荷包从水平移位寄存器移出，形成电信号。

至此，我们似乎对CCD如何将光信号转变为电信号、又是如何读出的已经比较了解了。但实

际上对其读出方式，我们还必须进一步补充。通过前面的分析我们知道，CCD 每时每刻产生的数据量都是非常大的，如果要按刚才介绍的帧间转移方式那样一行一行地读出的话，处理起来可能就有点困难。举例来说，一帧图像是连续扫描 625 行组成的，每秒钟共扫描 50 帧图像，即帧扫描频率为 50 帧/秒，或写成 50Hz，行扫描频率为 31.25 kHz。逐行扫描方法使信号的频谱及传送该信号的信道带宽必须达到很高的要求。如何解决这个问题，人们想出了把一幅 625 行图像分成两场来扫的方法。第一场称为奇数场，只扫描 625 行的奇数行（依次扫描）；而第二场（偶数场）只扫描 625 行的偶数行（依次扫描）。通过两场扫描完成原来一帧图像扫描的行数，这就是隔行扫描。每一场只扫描了 312.5 行，而每秒钟只要扫描 25 帧图像就可以了，故每秒钟共扫描 50 场（奇数场与偶数场各 25 场），即隔行扫描时帧频为 25 Hz、场频为 50 Hz，而行扫描频率为 15.625 kHz。

 隔行扫描的行扫描频率为逐行扫描时的一半，因而电视信号的频谱及传送该信号的信道带宽亦为逐行扫描的一半。这样采用了隔行扫描后，在图像质量下降不多的情况下信道利用率提高了一倍。由于通道带宽的减小，使系统及设备的复杂性与成本也相应减少，这就是为什么世界上早期的电视制式均采用隔行扫描的原因。但隔行扫描也会带来许多缺点，如会产生行间闪烁效应、出现并行现象及出现垂直边沿锯齿化现象等问题。所以为了得到高品质的图像质量，逐行扫描已成为数字电视扫描的优选方案。

第二节　摄像机的基本组成

 摄像机是一个集光学、机械、电子于一身的影像摄取工具，其任务就是将景物影像的光学信号转换成电视信号。现在，彩色电视摄像机已经向数字化过渡，摄像机的图像质量越来越高，性能越来越稳定。虽然摄像机的种类有很多，但摄像机的基本组成是不变的，由镜头、机身、寻像器三部分组成。

一、镜头

1. 光学镜头

 摄像镜头是使景物形成光学影像的重要器件。它如同摄像机的眼睛，由透镜系统组合而成，包含许多凹凸不同的透镜。拍摄物体时，被摄物体的光线透过摄像机的镜头感应在光敏面上。光学镜头如图 2-14 所示。

 摄像机上所安装的镜头通常为光学变焦距镜头，其镜头的光学特征都是由焦距、相对孔径（光圈）及视场角构成。根据焦距和视场角的不同，摄影镜头可以分为标准、广角、长焦及变焦距。在实际中，使用频率最高的是变焦距镜头，它可以通过连续的焦距变化来获得不同的拍摄范围，其焦距的变化范围有大有小。一般变焦距镜头上装有伺服装置，使镜头的操作变得简单易操作。

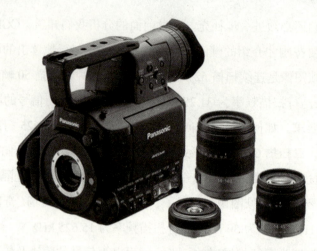

图 2-14 光学镜头

光圈有手动调节和自动调节两种，焦距可选择手动或电动方式进行调节。输入到变焦距镜头的控制电压主要有电动变焦距控制电压、光圈关闭电压和自动光圈控制电压，它们都来自机体的自动控制电路。电动变焦距控制电压是可调的直流电压，通过变焦电机带动镜头上的变焦环旋转，从而调节焦距。当摄像机输出彩条信号或进行自动黑平衡调节时，光圈关闭电压使光圈自动关闭。自动光圈控制电压用于控制光圈大小，使输出的图像信号幅度符合标准。镜头镜片组示意如图 2-15 所示。

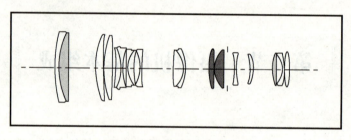

图 2-15 镜头镜片组示意

2. 内置滤光镜

内置滤光镜又称为滤色片，包括色温校正滤光片和中性灰滤光片。

（1）色温校正滤光片用于白平衡的调节。在摄像机中，所谓白平衡是指当它拍摄白色（或灰色）景物时，输出的三个基色信号电平相等，当这种信号送给电视机时就能在屏幕上重现不带任何色调的景物。白平衡是通过调整红、蓝两路增益自动实现的。为了适应多种光源，摄像机内一般都安装几个色温校正片，并将它们装在一个圆盘上，在圆盘的边上写着它们的编号。使用时可转动圆盘，根据光源的实际情况将适当的色温校正片转到分光棱镜前。

（2）在色温校正片上还镀有一层有一定透过率的中性滤光膜，它可使所有波长的光透过率都得到降低。中性滤光片仅改变光线的强度，不改变光线的颜色。目的是在使用它时可以增大镜头的光圈，以达到当光线过强时一部分光线通过，或在某些特殊场合需要减小景深的艺术效果。

3. 分光系统及光电转换装置

此部分内容参考上节"光电转换原理"。

二、机身

1. 电源部分

一般摄像机的供电要求是 +12 V 直流电池供电。目前使用最广泛的是锂电池，它具有高能量、高密度、小体积、轻重量、放电性稳定等多种优点。同时，摄像机也可以用 220 V 的交流适配器供电。摄像机内的电源电路是直流变换电路，可从 12 V 电压变换出电路板及摄像器件所需的各种直流电压。

2. 视频信号处理器

由于镜头、分光系统及摄像器件的特性都不是理想的，所以经过 CCD 光电变换产生的信号不仅很弱，而且有很多缺陷，例如图像细节信号弱、黑色不均匀、彩色不自然等。因此在视频信号处理器中必须对图像信号进行放大和补偿，以提高输出信号的质量。这部分电路的设计和调节以及工作的稳定性对图像质量影响极大。

3. 编码器

处理放大器输出的模拟信号经编码器形成彩色全电视信号（又称复合信号）输出，供给模拟录像机、模拟视频切换台和监视器使用，同时还可直接输出模拟分量信号，供给分量录像机或分量切换台使用。有的摄像机还能输出数字视频（SDI）信号，供给数字录像机或数字切换台。

4. 同步信号发生器

同步信号发生器产生全电视信号的同步信号，同时还应具备锁相功能。当摄像机进行多机现场拍摄时，输出的视频信号与其他视频信号进行特技混合等处理时，两个信号的同步信号必须一致。为此，要求摄像机能控制外部的信号或能受外来信号控制，以达到与外来信号的频率和相位一致的目的，这种功能称为锁相功能（GENLOCK）。

5. 自动控制系统

摄像机的自动化包括自动调整和自诊断两项功能。自动调整功能包括自动白/黑平衡、自动光圈、自动黑斑补偿、自动白斑补偿、自动拐点、全自动调整等。不同摄像机的自动调节功能有所不同。自诊断功能包括电池告警、磁带告警、低亮度指示及故障告警指示等。

6. 声音信号系统

声音系统包括话筒输入接口、声音信号放大器、声音电平调节电路和声音信号输出接口。另外，摄像机还有供摄像人员与控制单元通话联系用的对话系统，用于录像机的监听系统等。

7. 话筒（麦克风）

话筒是拾取拍摄现场同期声音并将其转换为声音信号的设备。一般摄像机都配备一支或一对随机话筒，主要用来录制现场声音。如录制采访等对音频信号要求较高的节目时，多采用外置采访话筒。常见的外置话筒有手持式、别针式等种类。从连接介质分类，又分有线话筒与无线话筒等。常

见的摄像机及话筒如图 2-16 所示。

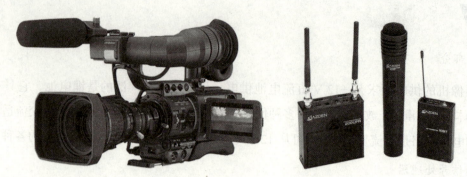

图 2-16　常见的摄像机及话筒

三、寻像器

寻像器（View Finder，VF）是摄像机使用的电子取景器，为摄像师进行画面构图、监视摄像机工作状态及判断图像品质的观看装置。它大多是一个小型的黑白或彩色监视器。演播室用摄像机显像管尺寸通常有 3 英寸和 5 英寸两种，便携式摄像机一般为 1.5 英寸。一体化的摄录机在记录时寻像器能自动显示所拍摄的景物。SONY HDVF-C30WR 寻像器如图 2-17 所示。

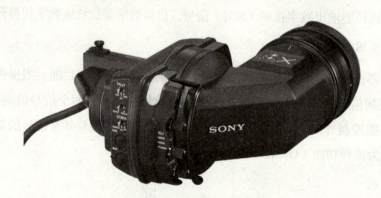

图 2-17　SONY HDVF-C30WR 寻像器

另外，在寻像器的屏幕周围还装有指示灯。例如，记录 / 提示（REC/TAL—LY）灯在挂接的录像机记录时，灯亮；当录像报警系统有信号来时，灯闪烁；如果摄像机与 CCU 连接，该灯受视频切换器控制，在摄像机输出的图像信号被切出时，灯亮。再如，电池指示灯：当供电电池的电压低于 11 V（若额定电压为 12 V）时指示灯闪烁；当电池电压低于 10.7 V 时，灯长亮。增益指示灯（GAIN UP）：当增益开关选择置于增益挡时，灯亮。电子快门指示灯（SHUT—TER）：当电子快门开关接通时，灯亮。在摄录一体机中，各种自动诊断状态，例如照度低、手动 / 自动选择、记录时间、工作方式、工作状态、有无磁带、快门速度等都用一定的符号或字符显示在寻像器上。

寻像器在荧光屏和眼罩之间设有反射镜和物镜，可放大荧光屏上的图像。通过屈光度调节可调节物镜位置，使看到的图像清晰。寻像器的亮度（Bright）、对比度（Contr）、清晰度（Peaking）都有旋钮或开关调节，便于其显像管显示出最佳图像。

第三节　摄像机的技术指标及特点

一、摄像机的技术指标

1. 图像清晰度

电影是将画面一幅一幅不断地在银幕上快速放映而显示出来的，其速度是 24 格 / s。而电视是将一幅幅的画面分解成许许多多细小单元加以传输的。构成电视画面的最小单位，我们称之为像素。像素一个个排列，像素行一行行并列组成一帧帧电视画面。由于每个像素反映的明暗色彩不一，人眼分辨细节的能力有限，因此就呈现出一幅明暗有别、层次分明的完整图像。一幅画面中包含的像素越多，画面的清晰度也就越高。

我国现行的电视一帧画面有 625 行扫描线（即 625 条像素行），由此可以认为由垂直方向看可排列 625 个像素。根据电视画面长宽比 4∶3，可计算出每行 833 个像素，一帧完整的电视画面约有 52 万个像素。

通常，我们把电视系统传送细节的能力称为分辨率，也称为分解力。分解力又可分为水平分解力、垂直分解力。

图像清晰度是指摄像机分解黑白细线条的能力，通常用图像中心部分水平分解力表示，即在水平宽度为图像屏幕高度的范围内可以分辨多少根垂直黑白线条的数目。

以在画面中可以分辨出多少根线为测量标准，所以 625 行制电视的最佳清晰度理论上应该是水平 833 线，垂直 625 线。实际上，电视画面清晰度低于这个数字。因为 625 行扫描线中还有 50 行被消隐了，有效行是 575 行。再加上扫描轨迹与像素之间相对位置的影响，一般 625 行的广播电视清晰度极限是：水平 600 线，垂直 450 线。

那么能否增加像素提高清晰度呢？模拟电视很难达到。因为它涉及频带宽度，频带加宽会引起技术指标的高要求、资金的高耗费等。而数字高清晰度电视（最高可超过 1 300 线）就可以达到。

2. 摄像机灵敏度

灵敏度是在同一照度下，拍摄同一景物得到额定输出时所用光圈大小来衡量。通常在照度为 2 000 Lx（勒克斯）①、色温 3 200 K、灵敏度开关设置在 0 dB 位置、镜头对准反射率为 89.9% 的景物、图像信号达到标准输出幅度（700 毫伏）时，光圈的大小。此时使用的光圈越小，表示摄像机的灵敏度越高。通常摄像机灵敏度可达到 F8.0，新型高质量的摄像机灵敏度可达到 F11.0，相当于摄影

①　Lx（Lux），中文名称勒克斯，照度单位，习惯称为烛光·米，即距离光源 1 米处，1 平方米面积接受 1 Lm 光通量时的照度。通俗来讲，一支蜡烛照亮 1 平方米范围时的照度为 1 Lx。

ISO400 胶片的灵敏度水平。

照度太低或太高时,摄像机拍摄出的图像就会变差。照度低可能会出现惰性拖尾,照度太高会出现图像"开花"现象。摄像管式摄像机,不能直接对强光及太阳拍摄,否则就会使摄像管烧伤。CCD 片式摄像机则无惰性或灼伤现象,可对准太阳拍摄。

3. 信噪比

信噪比是在标准照度(2 000 Lx)下,摄像机图像(亮度或绿路)信号的峰值与视频噪波的有效值之比。这个指标是衡量摄像机质量的重要指标,该指标越高越好。信噪比越高,图像越干净,质量就越高。

信噪比表示在图像信号中包含噪声成分的指标,其数值与测量条件有关,数值以分贝(dB)表示。在显示的图像中,噪声表现为不规则的闪烁细点,噪声颗粒越小越好,通常在 50 dB 以上。新型摄像机的加权信噪比可以做到 65 dB,用肉眼观察,已经不会感觉到噪声颗粒存在的影响了。

一般来说,摄像机的信噪比与摄像器件、预放器、预放器输入电路、视频处理电路等很多部件的噪声技术指标有关。对于特定的摄像机,在使用过程中其信噪比主要与视频电路的增益有关。增益越高,信噪比越低,信号越差。显然,在视频电路的增益方面,摄像机的灵敏度与信噪比之间存在着相互牵制的关系。有时摄像机的生产厂家可能会用提高视频电路增益的办法来提高灵敏度,但同时其信噪比则会降低。因此,在选购摄像机时,一定要对各种技术指标进行综合比较,切不可片面追求某一单项指标。目前,随着高质量 CCD 的开发和应用,各厂家生产的摄像机的信噪比也在逐年提高。广播级摄像机的生产厂家一般均以 60 dB 的信噪比作为其标准值。需要指出的是,近年来随着各种先进的数字处理技术和制作工艺在摄像机生产中的应用,目前即使普通的专业摄像机在三大技术指标方面也已达到甚至超过了几年前生产的广播级摄像机,700 线的清晰度、60 dB 的信噪比、F8.0 的灵敏度已不再是区分广播级和专业级摄像机的主要指标。正因为如此,现在人们在选购摄像机时,已不再仅仅关注其技术指标,而是将目光更多地放在技术指标与使用性能的综合考虑上。

4. 最低照度

摄像机都需要在某亮度(照度)光线条件下工作,如果光线低于某一照度就无法看清图像。最低照度是摄像机开到最大光圈、使用最大增益时,让图像电平达到规定值所需的照度。如松下 AJ-D410 的最低照度值为 0.5 Lx。

一般来说,摄像机的灵敏度越高,最低照度越小。最低照度除与灵敏度有关外,还与最小光圈系数、最大增益等因素有关。因此,最低照度在一定程度上仅表示摄像机对低照度环境的适应能力。在最低照度环境下拍摄的画面噪声大、信号弱、景深浅,实际使用价值不大。用光圈系数值表示摄像机的灵敏度时,同样的标准景物,光圈系数 F 值越大,说明光圈孔径开得越小,摄像机的灵敏度越高。而用最低照度值表征摄像机的灵敏度时,在同样的条件下,最低照度值越小,摄像机的灵敏度越高。显然,灵敏度的实质是光电转换效率高低的一个度量。近年来,为了提高灵敏度,CCD 摄像机一般均采取在 CCD 像素前制作微透镜和在电路上采取诸如相关双重取样电路等技术措施。目前,各生产厂家均以 2 000 Lx、F8.0 或 2 000 Lx、F11.0 作为摄像机灵敏度的标准值。

由于早期电视摄像机采用低灵敏度摄像管和高信噪比的模拟信号处理电路，因而要求演播室演播区的平均照度是 2 000 Lx。现在的电视摄像机采用 CCD 和数字化电路，灵敏度和信噪比都大大提高，演播室的平均照度标准也降低为 1 000 Lx，欧洲国家电视台认为 600 Lx ~ 800 Lx 为最佳。

5. 几何失真

几何失真是指重现景物图像与原图像几何形状的差异程度。摄像机的几何失真是由于镜头的光学系统、摄像管扫描及偏转线圈等引起的。

几何失真主要表现为枕形、桶形、梯形、抛物形、S 形失真等。失真的大小用失真的偏移量与像高之比的百分数来表示。失真小于 1% 时，人眼看不出失真。一般来说，摄像管式摄像机几何失真相对较大，调整也较复杂；而 CCD 的摄像机，若不考虑镜头失真，本身无几何失真，用目前的测试仪器很难测量出来。

6. 重合精度

在电视摄像时，三管（片）摄像机的光学系统将一幅彩色图像分解为三幅单色图像。三幅单色图像的空间和几何位置必须严格地重合在一起，才能得到清晰度高、颜色还原准确的电视图像。但由于摄像管不可能完全相同，且位置很难放置得非常精确，所以就会产生重合误差。合成后的图像必有红、绿、蓝边出现。重合误差严重时一条白线会变成红、绿、蓝三条线。重合误差的大小一般用红路（或蓝路）相对于绿路的偏移量与屏幕之比的百分数来表示。目前使用的三片 CCD 摄像机的重合误差较小，整个画面上的重合误差通常均小于 0.05%。

除此之外，摄像机还有其他一些性能指标，但图像清晰度（分辨率）、灵敏度和信噪比是最主要的，通常称为摄像机的三大技术指标。

二、摄像机的技术特点

摄像机是属于电子时代高科技的产物。由于大规模集成电路技术和微处理技术的发展，目前摄像机的自动控制技术得到了很大的改进，其质量还将会更进一步的提高。摄像机的技术特点主要表现在以下几个方面。

1. 摄像作品是可以实时观看的

摄像机是能够完成"光—电—光"图像转换过程的高科技电子设备，因此其摄像作品是可以立等可见的，也可以通过监视器实时观看。与胶片摄影相比，电视摄像省去了冲洗、拷贝等传统图像处理工序，大大减少了后期制作时间和工作量。早已实现的现场直播正是建立在电视摄像的先进技术基础之上。当然，作为电子产品的摄像机也还有其相对的技术局限性。例如，摄像机是无法离开"电"而工作，许多电子元件的质量原因导致对工作环境有一定要求等。

2. 对操作和摄录工作有要求

摄像机具备的色温滤色装置和黑、白平衡调整系统，对操作和摄录工作产生了一些相关要求。由于摄像机是根据光线色温为 3 200 K 来规范基本光谱和标准工作状态的，因此当摄像机在不同色温

的照明条件下拍摄同一物体，就会发生偏色现象。所以，通常情况下摄像机都会在镜头与分色棱镜之间安装数个滤色片，利用其光谱响应特性来补偿因色温不同而引起的光谱特性变化。比如5 600 K的滤色片呈橙色，用以降低蓝光的透过率，从而保持总的光谱特性不变，使其色温恢复到3 200 K。与此相联系，摄像机在光源色温3 200 K的基准之下，为保证正确的色彩还原，其输出的红（R）、绿（G）、蓝（B）三路电信号应相等，即白平衡。因此每当光源色温发生变化，都必须进行摄像机白平衡调整（分自动、手动两种）。同时黑平衡调整也很重要，如果红、绿、蓝三基色视频信号的黑电平不一致，也会出现黑非纯黑、偏向某色的情况，此时必须加以调整取得黑平衡。色温预置和黑、白平衡调整是摄像操作的重要工作环节。

3. 摄像机的宽容度通常为32∶1

电视摄像机的宽容度通常为32∶1，即规定了摄像机所能正确反映在景物的最高亮度与最低亮度之间的范围比例。摄像机由于光电靶面按比例正确记录景物亮度范围的局限性，对照明处理和曝光控制提出了严格的要求。而在电影中，黑白胶片宽容度为128∶1，彩色片宽容度为64∶1，都高于电视。若宽容度小于32∶1就将无法再现自然界景物的真实感觉。所以在目前的情况下，电视荧屏的影调层次远不如电影银幕效果好。对过亮或过暗的景物，以及被摄景物亮度间距过大等情况，用摄像机直接表现会有一定的难度。

第四节　拍摄前准备及寻像器的校正

一、拍摄前准备

为保证拍摄工作的顺利进行，拍摄前必须对机器进行必要的检查，尤其是外出拍摄之前，摄像师要准备好拍摄所用的设备和耗材，做到准备充分，避免在拍摄过程中出现设备故障和器材遗漏。准备摄像器材，一般按照以下步骤进行。

（1）认真审看文稿和视频资料，根据导演和前期文案创意人员的拍摄需要准备拍摄器材，列出拍摄器材清单。

拍摄所需设备主要包括：摄像机、电池、存储卡、话筒、话筒线、胸麦、三脚架、耳机、灯具、充电器、电源线、调白板（调白纸）、道具、各种连线、转接头和文案脚本。反复检查，确保万无一失。

（2）检查摄像机摄录是否正常，有没有异常现象。检查音频、视频是否正常。存储卡或录像带中存储文件是否已安全备份，拍摄格式是否设置正常。检查后焦是否调实。检查镜头和寻像器是否洁净，可以用麂皮把摄像机镜头擦干净并清洁机身。

（3）提前把所有电池充好电。如拍摄周期较长，可以带上摄像机电池充电器，以防摄像机电量

用完。

（4）根据拍摄任务合理配置设备以及所需用品。如有阴雨天气，需携带防雨罩。

（5）出发前，根据清单清查一遍设备。拍摄过程中由摄像助理人员负责每次转场前清点设备。拍摄完后，根据清单再次清点设备，确保回库不遗失。

二、寻像器的校正

寻像器的校正主要包括目镜聚焦的调节、亮度与对比度的调节、轮廓控制的调节。

1. 目镜聚焦的调节

由于摄像机操作者的视力不同，摄像机的目镜专门为不同视力的使用者设计了可供调节的目镜聚焦环。这是一个调节目镜屈光度的装置，帮助摄像师选择一个最适合操作者视力的、最清晰的图像。

2. 亮度与对比度的调节

在进行摄像机寻像器亮度与对比度校正调整时，要使用摄像机输出的彩条辅助进行调整。该设置按钮位于寻像器的前部，BRIGHT 表示亮度、CONTRAST 表示对比度，通过调整寻像器彩条画面的亮度与对比度，使黑白条纹的亮度适中、灰度层次均匀，形成整个拍摄过程的标准。具体方法如下。

（1）将 V.OUT 拨至 BAR 选项，此时寻像器中呈现黑白条纹。

（2）根据寻像器中黑白条纹的亮度，以左、右两侧白、黑为参考，调节 BRIGHT 旋钮和 CONTRAST 旋钮，使黑白条纹的亮度适中、灰度层次均匀。

（3）调整完毕后，将 V.OUT 拨回至 CAM 即可。

3. 轮廓控制的调节

调节轮廓控制（PEAKING）可以改变寻像器中图像的轮廓强度。因为专业级摄像机的寻像器通常为黑白的，且画面尺寸比较小，所以为了更好地监看画面，便通过调整轮廓控制旋钮，使画面图像边缘锐度提高，以便更好地调焦。

第五节　镜头的选择与调试

一、镜头的选择

大部分摄像机的镜头跟照相机的镜头一样，是可以根据需要进行更换的，不同焦距的镜头有着各自的特点。在影视创作中，这些不同焦距的镜头彼此之间又难以相互替代，因此摄像师不仅要熟

悉和了解镜头的基本结构和性能，还要了解各种镜头所具有的特点以及适用范围，以便创作出更丰富的艺术形象。

1. 标准镜头

标准镜头的焦距比较适中，因而它的视角、拍摄范围、影像放大率、景深等都比较适中。由于标准焦距镜头的水平视角接近于人眼正常的50°左右，所以用于摄像机标准镜头的焦距约为20 mm。运用标准镜头所拍摄画面的影像比例关系和透视关系与人眼观察景物时所感受到的正常视角效果基本一致，既不会夸张，又不感觉压缩，基本无变形，且成像质量好，清晰度高，反差适中，色彩还原好，所以在摄像中常常成为创作者的首选镜头。但不适于采用标准镜头过于靠近被摄人物拍摄特写，以免造成人物透视变形，歪曲人物形象。

2. 广角镜头

广角镜头又称短焦距镜头，它的焦距比标准镜头短，视角比标准镜头视角大。目前使用的便携式摄像机上的广角镜头，其水平视角在60°～130°。

这类镜头的特点是焦距短、视角大、景深长，所拍摄的画面具有很强的透视感，拍摄近物时有明显的纵深透视变形和畸变效果。因而，广角镜头往往更多地应用于摇臂拍摄大场景的画面中，一方面可以使画面视角更大，景深更长；另一方面增强画面的空间透视感。

广角镜头还具有很强的透视夸张效果，能渲染特定的意境和气氛，能有意地丑化人物形象，使画面中的人物或景物明显地出现透视变形。

在使用广角镜头进行创作时，由于它的镜头焦距短、视野范围广、包括的景物多，拍摄时一定要根据主体和创作意图进行拍摄。另外，使用广角镜头还要注意透视变形对被摄体的影响。

3. 长焦距镜头

长焦距镜头又称为望远镜头。它的焦距比标准镜头的焦距长，其水平视角小于人眼的视角。

长焦距镜头的主要特点是视角窄、拍摄范围小、影像放大率大、景深小，所拍摄画面空间深度明显减弱，一般不易较好地再现被摄主体与周围环境的关系，且成像质量一般不如标准镜头。

长焦镜头非常适于拍摄景物的局部，它有简化背景、突出主体的作用。当遇到无法靠近被摄体进行拍摄时，利用长焦镜头在远处抓拍，不易使被摄对象发现，尤其在新闻和纪实性影片中，可以获得最真实、最自然的画面效果。由于长焦距镜头景深小，可以在杂乱的环境中利用前后景物的虚实变化，突出、烘托被摄主体。

使用长焦距镜头时，由于其拍摄景深小，不宜拍摄多层次的全景画面。其视角小，稍有抖动就会影响画面的稳定，因此不宜采用徒手执机方式拍摄，应尽量运用三脚架，以保证图像的清晰。

4. 变焦距镜头

变焦距镜头是相对定焦距镜头而言，指镜头焦距可以在某段范围内连续变化的镜头。

变焦距镜头已经成为电视摄像机的标准配备，由多组透镜组成。变焦镜头的光学原理是通过镜

头筒的变焦环，移动活动镜片组，改变镜片组之间的距离，实现镜头焦距在一定幅度内的自由调节。在拍摄位置、角度、调焦距离不变的情况下，变焦距镜头为摄影创作提供了更多的便利条件，有利于抓拍且方便外出携带。

目前摄像机上使用的变焦距镜头，其变焦方式主要有两种——电动变焦（SERVO）和手动变焦（M），其切换按钮在变焦杆的下方（标识为 ZOOM）。当变焦模式处于电动变焦（SERVO）时，操作变焦镜头主要是通过变焦杆来控制，按下变焦杆前方位置（标识为 T），镜头焦距则由短变长，推近放大远处的物体；反之，按下变焦杆后方位置（W），则焦距由长变短。变焦杆按压的力度决定了变焦的速度，按的力度越大，变焦速度越快。在使用时根据变焦需要进行适当力度的按压，即可实现变焦速度的控制。利用变焦杆的电动变焦可以获得连续变焦过程中速度均匀平稳、和谐流畅的效果。当变焦模式处于手动变焦（M）时变焦杆失效，拍摄时直接用手操作镜头的变焦环以实现对变焦的控制。手动控制变焦可以按照创作意图和节奏的需要达到某种特殊效果。如利用变焦镜头急速推到某一景物时，可将观众的注意力从周围环境中引向具有揭示性和戏剧性的某一局部；或者是从某一局部迅速拉全，可以对主体所处的环境进行交代，强调整体和局部的关系。

二、变焦和聚焦方式调节

变焦和聚焦是使用摄像机时最为频繁的操作。准确地变焦和聚焦是摄像师的基本功。

1. 变焦方式调节

一般专业摄像机上会有电动（SERVO）变焦、手动变焦（MANU）两种变焦方式可供选择。通过旋转旋钮，如图 2-18 所示，可以在两个状态间进行切换。电动变焦情况，我们只要按动变焦跷跷板就可以实现镜头焦距的变化。有些摄像机还可以根据摄像师按动跷跷板的力度调整变焦速度的快慢。在需要快速变焦时，我们可以将摄像机的变焦方式调到 MANU（手动）挡，通过拉动变焦环上的变焦拉杆来实现。

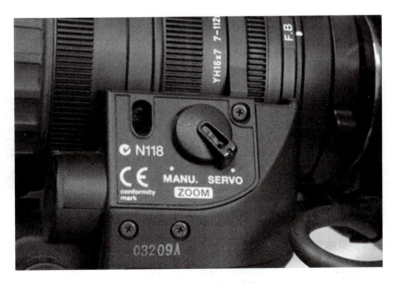

图 2-18　变焦方式选择

2.聚焦方式调节

一般在拍摄突发性新闻事件时,可使用自动聚焦以快速完成画面拍摄。当需要精确聚焦时,一般使用手动聚焦方式。

自动聚焦一般是以拍摄画面的中心作为采样点来进行聚焦的。当拍摄主体不在画面中心时,可能出现跑焦的情况,如图2-19所示。另外,当拍摄现场较暗时,摄像机可能无法快速完成聚焦,尤其在运动拍摄时,摄像机如果不停地调整焦距,也会出现跑焦情况。

手动聚焦的方法:拍摄固定画面时,首先变焦至长焦镜头对准拍摄对象的主要部位(如人的眼睛或面部),清晰聚焦,然后再变焦至相应的景别进行拍摄。拍摄景物和建筑物时,可以参考拍摄对象有清晰线条的部位。

图2-19 跑焦示意(彩图见彩插)

三、后焦调节

一般而言,当我们完成对拍摄主体的聚焦后,就要进行构图再拍摄了。但当焦距拉开后画面会虚焦,也就是说当推成特写时聚焦清晰,画面拉成全景时是虚的。这说明需要进行后焦调整了。后焦是指镜头光学中心到成像装置之间的距离。只有专业摄像机才可能涉及后焦调整的问题。后焦不准,会出现以下效果,如图2-20、图2-21所示。

图2-20 特写聚焦,景物清晰(彩图见彩插) 图2-21 全景虚焦(彩图见彩插)

调整后焦时可按以下步骤进行。

（1）用西门子星卡（如图 2-22 所示）作为拍摄目标，放在距镜头约 3.5 米远的地方。

（2）光圈开到最大，以使景深较短有利于调焦。但需调整被摄物照明或使用电子快门，使之获得适当的视频电平。

（3）把靠近变焦镜头后部与机身接口处的后焦调节环（标有 F.f 或 F.B，如图 2-23 所示）上的紧固螺丝松开。

（4）将镜头推到最长焦距，调整前面的聚焦环使图像清晰。

（5）把镜头拉到最短焦距，调后焦调节环使图像清晰。

（6）由于前后聚焦的调整会互相影响，所以应按上述步骤对前、后焦调节环反复调整 2～3 次，确保推镜头到最长焦距时图像调清晰后，拉镜头到任一位置所摄图像都是清晰的。

（7）调整完毕，把后焦调节环上的紧固螺丝拧紧。

图 2-22　西门子星卡

图 2-23　后焦调节环

第六节　白平衡调节

白平衡是电视摄像领域一个非常重要的概念，白平衡调节也是电视摄像经常性工作。摄像机白平衡是描述红、绿、蓝三基色混合成后白色精确度的一项指标，是针对在特定光源下拍摄时出现的偏色现象。通过加强对应的补色来进行补偿。也就是说，在任何光源下都能将白色物体还原为白色。我们这里所讲的摄像机的白平衡调节，主要内容包括光线的色彩、色温的认识、滤色片的使用、白平衡的调节方法。

一、光线的色彩

光是宇宙中客观存在的一种物质运动形式。从物理学的理论讲，其本质是电磁波的一种。光谱成分示意如图 2-24 所示。

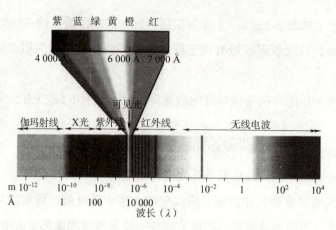

图 2-24 光谱成分示意（彩图见彩插）

我们人眼所能看的可见光仅占目前人类所认识的电磁波谱中极窄的一部分，是指一般能引起视觉的电磁波。这部分光的波长范围约在红光的 780 纳米至紫光的 380 纳米之间，波长在 780 纳米以上的电磁波，我们称为红外线；波长在 380 纳米以下的电磁波，我们称为紫外线。红外线和紫外线都不能引起我们的视觉。因为波长不同，光可以使人眼产生不同的颜色感觉，根据光的波长由长至短可依次产生红、橙、黄、绿、青、蓝、紫等色彩。光色与波长如表 2-2 所示。

表 2-2　光色与波长

光色	波长 /nm
红（Red）	780～630
橙（Orange）	630～600
黄（Yellow）	600～570
绿（Green）	570～500
青（Cyan）	500～470
蓝（Blue）	470～420
紫（Violet）	420～380

同一波长的光具有相同的颜色，被称为单色光。由不同单色光混合而成的光，称为复合光。白色光就是典型的复合光。光的色散示意如图 2-25 所示。

我们平时所看到的白光是可见光波谱中不同颜色（不同波长）的光混合的结果。最纯正的白光是日光。日光的可见光谱是一个连续光谱，通过棱镜折射，能得到红、橙、黄、绿、青、蓝、紫各种色光。因此，日光被称为全色光源。

日光的七种色光可以归纳为三种主要色光，即红（包括红、橙色光），绿（包括黄、绿色光），蓝（包

图 2-25　光的色散示意（彩图见彩插）

括青、蓝、紫色光）。这三种色光等量混合就形成白光。红、绿、蓝三种色光若按不等量混合则会形成丰富多彩、颜色各异的各种不同色光。

自然界一切景物色彩的形成，都是由于它们对这三种主要色光不同比例的透射、反射和吸收的结果。因此我们把红、绿、蓝三种色光称为三原色光。彩色电视系统也是根据三原色光的机理在电视屏幕上还原出景物的各种颜色的。红色花朵之所以是红色，主要是由于花朵吸收了其余色光而只反射红色光的结果；灰色的物体则主要是由于该物体对所有的色光部分吸收、部分反射的结果。

光源的光谱成分反映了该光源的显色性。显色性好坏是光源的一个重要参数，物体在全色光谱的照射下，反映的色彩最为真实。因此，在电视摄像用光中，选择全色光源是准确还原景物色彩的重要前提，而选择偏色光源则有助于表现出带有倾向性色调的画面效果。

景物的色彩也受到其所在环境光线的光谱成分变化的影响。例如：在红光照射下的绿色树叶，由于红色色光大部分被叶子吸收而又没有绿色色光可以被反射，结果叶子的色彩变成暗绿色或近似于黑色。又如：夕阳下的白色景物（雪、白衣、白墙等），均会呈现一定程度的橙红色，这是由于白色物体将各种色光等比例反射的结果。

由此可见，光线是有色彩的，且随着光源成分的不断变化，光线的色彩也会不断变化。因此，光源的色彩变化必然会影响到影视拍摄的画面色彩。

二、色温

根据上述关于光线的色彩叙述我们不难看出，光源的色彩变化影响影视拍摄的画面色彩。对于摄像机而言，它没有人眼精密，也不具备大脑对色彩的综合判断和分析能力。因此，同一白色物体在不同波长光线照射下，拍摄画面会出现巨大的差别。如在阴天拍摄一面墙所得到的影像会偏蓝色；在钨丝灯下拍摄的影像会偏红色。这是为什么呢？从表面上看，这是拍摄现场光线的变化所造成的。准确地说，其实质是色温变化造成的。

色温即光源发射光的颜色与黑体在某一温度下辐射光相同时，黑体的加热温度就称为该光源的色温，简单点说就是光源光谱成分的标志。色温示意如图 2-26 所示。

色温是光源的一个重要参数，它从一个方面反映了光源的颜色。色温是以"完全辐射体"（一个不反射入射光的封闭的绝对黑体——如碳块）的温度来表示一个实际光源的光谱成分。色温单位用开尔文温标，以绝对零度（−273 ℃）为基准，以 K 为符号。当把这个绝对黑体逐渐加热，随着温度的升高，其颜色便会发生相应的变化，从黑到暗红，又从暗红转为黄白，最后就成青白色。这种现象说明在不同温度下，"完全辐射体"辐射出来的光谱成分会产生一系列的光色变化。把温度的变化与"完全辐射体"发射出来的波长光谱线相对照，就可以制出色温的曲线表。任何一种实际的光源，凡是有类似的光谱成分，就可以列为具有这种色温，尽管它们实际的工作温度可能完全不同。

简言之，色温标称的是光源光谱成分。在实际拍摄中可以简单地理解为：光源的色温越低，其橙红的光谱成分越多；光源的色温越高，蓝色光的成分越多。

值得注意的是，光源色温不是亮度的标志，也不是光源温度的标志。它是说明热辐射光源的光谱成分的物理量。白光的色温约为 5 500 K，低于这一标准色温的光就偏红色，如日出或日落的太阳光

以及钨丝灯发出的光等；高于这一标准色温的光就偏蓝色，如蓝天发出的天空光、阴天的散射光等。

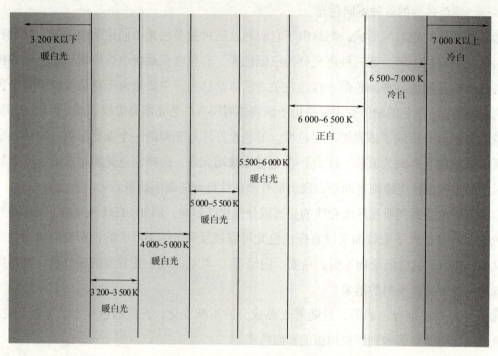

图 2-26 色温示意（彩图见彩插）

室外光线的色温随着海拔高度、地球纬度、季节变化、一天中时间变化而变化。我们就拿一天中的色温变化来说，太阳升起后 2 小时和日落前 2 小时的色温大约是 4 700 K，太阳升起后 1 小时和日落前 1 小时色温大约为 3 500 K，日落和日出时的色温为 2 000～3 000 K，中午可以达 5 500 K 以上。为此，我们需要对一些日常各种典型光源的色温有一个大致的印象。

以各类灯光为主的人工光源，由于各自的发光材料、发光原理、灯管材料及形状不同，其显色特性和色温也不尽相同。因此，了解和熟记一些常用光源的色温值对于摄像者来说就是一件十分重要和必要的事情。不同光源的相关色温度如表 2-3 所示。

表 2-3 不同光源的相关色温度

类别	光源	色温值（K）
自然光	日出、日落时的阳光	2 000～3 000
	日出后 1 小时的阳光	3 500
	日落前 2 小时的阳光	4 700
	上午 9 点至下午 4 点之间	5 000～5 800
	夏日正午阳光	5 500～5 800
	日光	5 500
	晴天的阴影处	6 000 左右
	阴天	6 500～7 500
	北方晴空	8 000～8 500

续表

类别	光源	色温值（K）
人造光	蜡烛光	2 000
	高压钠灯	1 950 ~ 2 250
	钨丝灯	2 700
	卤素灯	3 000
	暖色荧光灯	2 500 ~ 3 000
	冷色荧光灯	4 000 ~ 5 000
	高压汞灯	3 450 ~ 3 750
	金属卤化物灯	4 000 ~ 4 600
	新闻灯	3 200
	三基色荧光灯	3 200
	卤钨灯（碘钨灯、溴钨灯）	3 150 ~ 3 200

光源色温与摄像工作的关系十分紧密。它对画面的影响主要表现在两个方面。

（1）光源色温的高低直接影响被摄体的色彩还原。例如，白炽灯中的红光和橙光成分比较多，蓝色成分比较少，因而在白炽灯照明时橙色物体类似于柑橘、橙等物体会显得更亮，色彩也更鲜艳；相反，在阴天散射光下拍摄，因为蓝色和青色光成分比较多，这类物体会显得比较暗，色彩也比较暗淡。

（2）光源色温的高低，直接影响拍摄画面的色调。例如，想拍摄一个暖调的画面，就可以选择在日出、日落时拍摄，或者使用卤钨灯照明，均可获得暖调的画面；相反，想要拍摄一个冷调画面，就可以选择利用阴天散射光，其蓝色和青色光成分比较多，也可以获得一个冷调画面。

因此，光源色温与摄像之间的关系，概括起来就是：当光源色温与摄像机标定的平衡色温一致（或接近）时，画面中景物色彩正常还原；当光源色温高于摄像机标定的平衡色温时，画面的色调出现偏蓝、偏青现象；反之，当光源色温低于摄像机标定的平衡色温时，画面的色调出现偏红、偏橙现象。

三、滤色片的使用

既然光源色温会影响摄像机拍摄画面的色彩倾向，要想使被摄体的色彩在画面中得到控制，就需要在拍摄时选择合适的校色温滤色片或者合理地进行白平衡调整，以便达到创作者需要的画面效果。

对于摄像机而言，滤色片分为两大类：3 200 K 和 5 600 K。大部分专业摄像机将色温滤色镜和 ND 镜合二为一。色温滤色镜用来校正不同光源的色温，消除拍摄图像的偏色现象，可作为白平衡调整的粗调机构。而 ND 镜则是用来减弱光线的强度。

不同摄像机的滤色片设置不尽相同。选择键设置在摄像机寻像器下方、摄像机的左侧，使用时注意观察上面的数字和旁边的数字说明，以松下 AG-DVC200MC 为例，滤色片与色温值如表 2-4 所示。

表 2-4　滤色片与色温值

数字	滤色片
1	3 200 K
2	5 600 K+1/8ND
3	5 600 K
4	5 600 K+1/64ND

第 1 挡：为 3 200 K，调至此挡适合于光源色温为 3 200 K 左右的照明光线。

第 2 挡：为 5 600 K+1/8ND，调至此挡为一块琥珀色的色温转换滤光镜与一块阻光系数为 8 倍中性灰度滤光镜合二为一的复合镜，适用于较为明亮的室外自然光条件下的拍摄。既可以降低光源色温、压低亮度，有时还可以用于一般外景条件下用来开大光圈，控制画面景深。

第 3 挡：为 5 600 K，调至此挡为一块琥珀色的色温转换滤光镜，适用于大多数外景自然光条件下的拍摄，阴雨天拍摄也可以用它。

第 4 挡：为 5 600 K+1/64ND，调至此挡为一块琥珀色的色温转换滤光镜与一块光阻系数为 64 倍中性灰度滤光镜合二为一的复合镜，适用于明亮的室外自然光条件下拍摄，也适用于大光圈控制景深时使用。

四、白平衡的调节方法

白平衡调整又叫调节白平衡，简称调白，是指景物在同一光源照射下，调整摄像机三基色电信号混合比例，使之与实际光源的光谱成分协调一致，使景物的色彩能正常再现或者根据创作者的意图形成最佳色调效果而进行的工作。其实质就是调整摄像机三基色信号的混合比例。

白平衡的调节有两种，即再现的调整和表现的调整。再现的调整是白平衡调整的最初含义，是通过白平衡调节使光源色温与摄像机三基色达到协调一致，从而使被摄体色彩真实、准确地被还原。表现的调整是指通过调整白平衡，使照明景物的光源色温与摄像机三基色信号感光灵敏度不一致，从而使画面所摄景物的色彩与真实物体的色彩有意还原不准确，形成一定的偏差。其目的是为了符合创作者的意图，有意识地创造出某种色彩倾向，以强调特定环境的气氛和特殊的色调效果。如日出日落，我们为了强调画面的暖色调，有意识地将画面色彩调整为偏橙红色，增强日落日出的环境效果。

白平衡的功能是通过摄像机内的白平衡电路来实现。当被摄对象中白色物体被准确还原时，其他色彩自然也能得到准确还原。所以在每次拍摄前都需要对被摄物体进行调白，务必使画面色彩得到最准确的还原。

摄像机的白平衡一般有三种可供选择的调节方式，即自动白平衡、手动白平衡、预制白平衡。

1. 自动白平衡

自动白平衡包括 AWB（Auto White Balance 自动白平衡）和 ATW（Auto Track White 自动跟踪白平衡）。自动白平衡的摄像机可以根据通过其镜头和白平衡感测器的光线情况，自动探测出被摄物体的色温值，并选择最接近的色调设置，再由色温校正器加以校正，从而实现白平衡的调节。多数光线条件下白平衡功能都可以设定为自动。当摄像机对着被摄体时随着照明光的色温不同，摄像机的白平衡被自动调整，而不必手动控制。自动白平衡虽然为摄像师减少了工作量，但是自动白平衡也不能完全代替手动白平衡，跟自动聚焦、自动曝光一样，自动白平衡调节具有一定的局限性。一般的摄像机都能在 2 500～7 000 K 的色温条件下，正常进行自动白平衡调节。当拍摄时的光线超出所设定的范围时，自动白平衡功能就不能正常工作，应改为手动白平衡调节。在以下情况时，自动白平衡功能将不能正常工作。

（1）在很蓝很蓝的天空下的被摄物，这时的色温可以达到 9 000～10 000 K，此时拍出的景物会偏蓝色。

（2）被摄物被两个或两个以上不同色温并且色温相差较大的光源照射时。

（3）当被摄物体的光线色调与进入摄像机镜头的光线色调不一致时。

（4）摄像机和被摄物体一个在明亮处，另一个在阴暗处。

（5）使用照度过强的光源时。如水银蒸汽灯、钠灯和某些荧光灯。

（6）当光线照度过低时，如烛光。

（7）拍摄黑暗表面的目标物时。

（8）某些光源超出探测仪的感应范围时，如雪地等极强的光线或阴天很暗的光线。

（9）当画面出现强烈的红光照明时，如日出日落。

（10）在移动拍摄中，将摄像机从明亮处移到光线相对暗处时的一段时间内，如从室外转到室内。

（11）当摄像师要发挥主观创造性，让画面有所偏色时。

（12）自动白平衡调节达不到拍摄者希望的色彩效果时。

当自动白平衡功能起不到好的效果时，此时摄像机的白平衡就必须设置为手动调节。

2. 手动白平衡

手动白平衡的位置在摄像机电源开关上方，标有 WHITE BAL，一共有 3 个挡位，分别为 A、B、PRESET，A 和 B 两个的挡位就是我们常用的自定义白平衡挡位。可以把两个拍摄环境下调节的白平衡储存在 A 挡和 B 挡里，随时调用。PRESET 是我们常说的预制白平衡，针对 3 200 K 的标准色温，直接设置即可。

手动调节白平衡，具体操作步骤如下。

第一步：光圈自动（IRIS AUTO）。

第二步：选择白平衡挡位（WHITE BAL 选择 A 或 B）。

第三步：选择滤色片或滤光镜挡位（暖色光选 3 200，冷色光选 5 600）。

第四步：使用长焦，对准白色卡片让整个屏幕充满白色并聚焦。

第五步：拨动 ABB 和 AWB，寻像器中显示"AUTO WHITE OK"即可。

如出现以下提示标识，表明白平衡调整失败。

AUTO WHITE：NG	白平衡无法设定
LOW LIGHT	亮度太低
HIGH LIGHT	亮度太高
C. TEMP. LOW	色温太低
CHG. FILTER	更换色温滤色片

在手动调节白平衡时，为了使画面色彩还原更准确，在调节时还要注意以下几个问题。

（1）用于调白的标准。参照物通常是一张白色卡纸，调白标准物通常很难做到完全是白色，总会或多或少的偏向一定的色彩。如大家常用的 A4 打印纸，大多数情况下稍偏蓝，按此标准调整白平衡后会造成拍摄后画面偏暖。因此，想要准确地还原物体色彩，调白时依据的标准最好是 18% 的灰板。如果没有标准白平衡板，至少应该做到在同一场景中都要依据相同的一个白色表面作为调节白平衡的标准（建议使用宣纸），以保证画面色调的统一。

（2）采用顺光照明。因为顺光照明白色表面能够将光源中的光谱成分准确地反射，以便准确地还原物体色彩，如果在逆光或者侧逆光照明光线下调整白平衡，画面将偏暖色。

（3）多机位拍摄时，为保证画面色调统一性，机器型号应尽量统一，选用相同的白卡纸。

（4）在外景自然光条件下拍摄，由于光线的色温是太阳光与天空光的混合，为使被摄体色彩还原正常，调白时要将白卡纸放在能反射阳光和天空光的 45°角上。

3. 预制白平衡

预制白平衡可以分为以下三类。

（1）摄像机最基本的两个设置，3 200 K 和 5 600 K。在一些摄像机中，也叫室内模式和室外模式，或者灯光模式和日光模式。通过我们前面的介绍大家应该已经非常清楚了，这里的室内/室外，灯光/日光是非常粗糙的分类，很难准确地再现大自然的各种光线色彩。但在一些紧急状态的时候，选择一个相应的模式，可以实现迅速地拍摄。而且，演播室一般是根据 3 200 K 的色温进行设计和校准的。应该说，这两挡设计在实际应用中还是非常有用的。

（2）调用手动白平衡调节的存储结果。当我们进行手动调节的时候，摄像机可以把我们调节的结果自动地保存在白平衡记忆电路中。当下次启动手动白平衡开关时，就会自动地进行调用，而不需要再次调节。在专业摄像机中甚至设置了 A、B 两挡，可以存储两个不同的手动白平衡标准，方便以后使用。该功能在我们必须使用手动白平衡，而拍摄又不容我们停下来再次调节白平衡时显然是非常有用的。摄像师可以提前调节好相应的白平衡，等相同情况一出现就立刻进行调用。比如，拍摄一个室内到室外的完整镜头，由于两个环境光源成分完全不同，就需要分别先针对两者进行手动调节，然后再分别调用。

（3）各种色彩模式。不同的摄像机具体有所不同，但其实质都是针对某一典型情况适当折中处理。对手动白平衡功能不熟悉的人，或者来不及调节白平衡的时候很有用处。虽然不如手动白平衡

调节准确，也不如自动白平衡方便，但在自动白平衡工作不正常时，根据实际情况调用这些模式还是比最基本的 3 200 K 和 5 600 K 两种模式要合适一些，画面效果也会相应的好一点。

总体来说，我们提倡大家多使用手动白平衡，同时并不否认其他方式的功能，每种方式都有其自身的价值，我们应该灵活运用。

4. 白平衡的创造性运用

一般情况下，我们要使景物的色彩真实还原，但有些时候我们也需要让画面偏色，从而营造一定的氛围，传达一定的情绪或态度。比如，我们在阴天拍摄"夜景"效果时，就可以让画面偏蓝色，使观众产生夜晚的感觉。当然，我们也可以让画面偏黄，造成一种温暖的感觉。通过色温的高低来控制画面的色彩，这是一方面。另一方面，我们还可以通过手动白平衡人为地选择调白标准来控制画面的偏色，从而达到一定的艺术效果。比如在拍摄红红的夕阳时，对着蓝色的参照物手动调节白平衡，可以拍出充满温暖气氛的画面；若想拍摄偏冷色的夕阳景象，就对着红色的参照物手动调节白平衡。而如果把 DV 的白色平衡设定在手动位置，摄像机会把夕阳的暖色调误判成为室内，因而会补偿画面的蓝色，并减少红色，把夕阳原有的温馨气氛破坏了。

如果我们在白色卡片上有意加入某种色彩，然后根据正常情况调白平衡，摄像机所摄的画面将会偏色，它必然偏向色彩的补色，从而通过手动调节白平衡获得自己所需要的画面效果。简单地说，就是通过某一色彩的选择，将之作为调白标准，那得到的画面就将是与该标准色相补的那种色彩。

尽管理论上是可以如此，但必须提醒大家注意的是：一般情况下，还是不能拿有色物体，尤其是颜色非常深的色彩作为调白标准。因为这样有可能超出白平衡电路的工作范围，从而影响其调白的水平，甚至破坏白平衡电路的工作，导致其以后在正常操作时效果下降。所以，在具体执行时，不能单纯依靠白平衡来控制色彩。在大型节目制作中使用滤色镜，是更应该提倡的办法。

关于白平衡的创造性使用，除了说到的控制或创造画面色彩倾向外，还有一点值得向大家推荐一下。我们知道摄像机"认为"的色温与标准色温有差别，其色彩就会有所改变，离标准值差得越远色彩倾向越明显。利用这一规律，我们完全可以使用摄像机的各种白平衡功能排列组合出一些有趣的用法。比如，当拍摄色温 3 200 K 的人工光照明的场景时，如果用室外模式拍摄，画面会明显偏暖；而用室内模式则色彩正确还原，都比较符合大家的实际感觉；如果想得到特殊一点的色彩效果，就完全可以使用摄像机内置的"烛光模式"拍摄，那画面就会偏蓝色——明明是用温暖的灯光在照明，画面却呈现出冷色调效果，这是否有点新颖呢？同理，面对蓝天白云，色温已经比较高了，正常的画面应该是色彩准确还原，或者偏蓝。但我们却可以以更高的色温作为标准来拍摄，从而让实际高达 6 000 K 的光源色温，在摄像机自定的更高的色温标准前，显得太低了，最终实现让画面偏暖的效果。

总之，充分理解摄像机上关于白平衡每一个功能和设置的实际含义，全面掌握好白平衡调节的实质或原理，再配合好滤镜、滤光片等辅助设备，我们就可以充分地控制和创造画面的色彩，而不是简单的还原或者偏红、偏蓝。

第七节 曝光控制

一、曝光控制的含义

在电视摄像中,通过控制曝光量来还原近似景物的明暗对比关系,或根据创作者的主观意图将不同的景物亮度在画面中形成最佳的画面效果,称为曝光控制。

在日常生活中,很多人认为曝光控制是一个比较简单的问题,无非就是获得一个完整、真实的电视画面效果。但是在一个专业摄像师看来,曝光控制除了最简单的提供足够的亮度信号外,还具有丰富的造型作用,也就是我们常说的用画面光影的变化来讲故事。一个好的摄像师应该非常善于对画面曝光进行有效的控制。不仅可以控制画面中被摄体的细节,还可以控制画面色彩,并且曝光控制也是控制画面影调和明暗基调的重要方法。同时,曝光控制也是降低画面噪点最有效的方法之一。

在电视摄像中,影响曝光的因素相对较多,主要涉及被摄景物的明亮程度、镜头的光圈大小、摄像机的快门速度、周围光源的强度等。而曝光的过程其实就是光线经过摄像机中的感光元件(CCD或CMOS)将光转化为电信号从而获得影像的过程。因此,在这些因素中,无论哪一个环节配合不恰当都将造成曝光失误。所以,曝光控制其实质就是获得正确曝光。

曝光分为三类:曝光准确、曝光不足、曝光过度。正确曝光和准确曝光在其本质上是有区别的,那么何谓正确曝光呢?《摄影技术辞典》对正确曝光的定义为:把被摄体的明暗光亮比正好能纳入胶片的宽容度之内的曝光。由此可见,曝光不足或者曝光过度并非一定是错误的曝光。比如:低调摄影作品为求强调色调的浓重深沉感,故意略使曝光不足;相反,高调摄影作品为求以淡色调强调明朗、清纯的感觉,故意略使曝光过度。由此可见,正确曝光与准确曝光其实是两个完全不同的概念。那么在电视摄像中,由于拍摄内容包罗万象,创作的领域又极其广泛,且在不同的季节、不同时间和不同光源类型下,景物所呈现的明暗、颜色等存在一定的差异。因此正确曝光是指创作者根据自己的主观意图将不同的景物亮度恰到好处地容纳在摄录设备有效宽容度以内的曝光。当拍摄对象的亮度范围超出摄录设备的有效宽容度范围时,此时拍摄对象就不可能在画面中全部得到再现,部分被摄对象在画面中不是出现曝光不足就是出现曝光过度,失去正常的影调层次和质感。正是这种根据创作者自己的主观意图,有选择地对被摄体进行正确曝光,才实现了影视千变万化的审美意图。

二、曝光控制的类型

摄像机在设计时,根据曝光控制的不同,可以分为自动曝光、手动曝光。

1. 自动曝光

现在任何一台数字摄像机都有自动曝光功能。自动功能对所摄取的画面光照情况进行平均测算，确定曝光值，选择一个合适的光圈、快门搭配。

在光线条件比较均匀的情况下，机内自动曝光拍摄的图像色彩鲜艳、景物明亮。自动曝光确实显示了它的优势，省却了摄像师许多麻烦，给拍摄工作带来了方便，但是在光照条件不均匀时，例如在室内自然光拍摄，人物背后是窗户，背景十分明亮，这时拍出来的人物脸部阴暗甚至漆黑；或者在剧场里拍摄明亮的舞台，人在亮处而周围环境较暗，拍出来的人物脸部花白一团，自动曝光的优势就荡然无存。所以，自动曝光功能是很机械的，其只会死板地计算平均曝光值，选择的光圈有时候也不符合现场的实际亮度，可能造成这样或那样啼笑皆非的现象。

此外，自动曝光还受到现场拍摄环境的影响。例如在镜头前有深色或浅色物体介入，自动曝光功能会重新进行测算并改变曝光值，从而造成当前图像的明暗变化，与拍摄意图相悖的情况。应该说，自动曝光是为初学者提供辅助，也是对摄像师提供应急情况下的帮助。在有足够条件的情况下，摄像机的拍摄者需认真结合曝光原理，手动设置曝光。

2. 手动曝光

略微专业的摄像机均设有手动曝光控制，方便摄像师人为控制曝光，获得较为准确的画面或有意图的画面。一般为达到合理曝光效果，应掌握手动曝光的要领。接下来，详细讲述如何手动设置曝光。

三、手动曝光的设置方式

1. 寻像器或者监视器

寻像器或者监视器既是取景工具，又是确定画面曝光是否正确的直观工具。不管是专业级摄像机还是广播级摄像机，寻像器或者监视器都是判断曝光是否正确的重要参考。传统的寻像器多采用"黑白"画面显示，因为黑白寻像器更有利摄影师来正确构图和判断曝光正确与否。近些年，索尼公司、松下公司也相继推出了一些大尺寸的彩色寻像器，目的也是尽可能让拍摄者直观地从寻像器中直接判断被摄体的曝光程度并有效地控制曝光。

除此之外，寻像器或监视器还要显示各种拍摄相关的字符和标识。作为一名电视摄像师，要熟练并准确地找到它们，并正确地理解它们的含义，这是使用摄像机进行曝光控制的必要条件。

2. 斑马纹

斑马纹（ZEBRA）是寻像器的一项重要功能，当斑马纹开关处在ON的位置时，寻像器画面亮度达到某一预设值的部分将显示斑马纹的效果。其主要功能表现为提示曝光过度，跟数码相机的"过度曝光提示"功能非常相近，都是把画面上过于发白的地方标示出来，让用户更易判断摄像设置是否正确。斑马纹的值是曝光值的辅助指示，显示为70和100这两个值。70是指在镜头前放一块中灰板，调整光圈的开合，当画面中的中灰板出现斑马纹，就说明当前曝光正常。70%的斑马纹主要用在以

人物为主的拍摄场合，给人的肤色提供准确的曝光。100是指没有细节的纯白，也就是说，在镜头前放一块白板，当出现斑马纹的时候说明当前曝光正常。100%的斑马纹主要用在拍摄自然风光，它能够提供天空准确的曝光值，或者是你认为画面中的明亮被摄体应该达到的曝光值。"斑马纹"不会受寻像器和液晶屏幕的亮度影响，就算把屏幕亮度调到最高，"斑马纹"功能也能够准确反映视频画面的曝光情况。当然，斑马纹不会出现在录制画面中。

3. 曝光控制的操作

众所周知，在摄影中，控制曝光最有效的方法就是通过光圈和快门的组合来实现。在摄像机操作中，光圈、快门、中性灰度滤光镜、增益等均可用来对曝光进行有效的控制操作。

（1）光圈。摄像机光圈（IRIS）的调节方法有三种：自动光圈（A）调节法、手动光圈（M）调节以及暂时自动光圈调节。

自动光圈在日常使用中应用广泛。自动光圈系统根据被摄体和环境照度的平均值自动调节光圈大小。在大部分均匀光照情况下拍摄的画面都可以较好地获得正确曝光，减少摄像师日常拍摄的工作量。由于光圈的自动反馈过程有一段滞后时间，因此对光线变化很快的场合，光圈的自动适应调节跟不上光线的变化，造成画面忽明忽暗的现象。尤其是在快速摇摄、快速跟摄、快速室内到室外或室外到室内的拍摄时要特别注意，可以改用手动控制光圈方式。

手动光圈适用在特殊光照、获得特殊效果等场合。比如，明暗反差很大、背景光过强时，将光圈设置在手动挡，根据拍摄需要调节光圈，防止曝光过度或曝光不足。如拍摄一些在聚光灯下的光滑表面或者镜面结构的物体，由于局部有高亮度反射光斑而使光圈收缩过小，造成画面大部分曝光不足，损失了被摄体应有的暗部层次。在日常拍摄中，若使用自动光圈逆光拍摄，因背景亮度远远高于前景，造成前景的拍摄主体往往过暗，因此在实际拍摄过程中应该慎重使用。此时，最主要的办法还是使用手动光圈控制调节曝光量。通常的做法是：先使用摄像机自动光圈，获得一个初步的曝光值，然后再调到手动挡，根据寻像器里的提示和斑马纹的显示区域做相应的光圈修正或根据具体的需要适当地增加和减少光圈，从而达到自己想要的画面效果。

当光圈处于手动光圈调节模式时，暂时自动光圈调节功能可以临时性进入自动光圈调节。在光圈选择开关处于M时，持续按暂时自动光圈调节按钮，光圈处于自动调节状态，手一松开立即回到手动光圈状态，并锁定于手动时的光圈值。

（2）快门。摄像机的快门和照相机的快门不同，照相机拥有可变快门，摄像机的快门速度一般情况下是固定的。如我国的摄像机采用的PAL制电视系统每秒为25帧，加上是隔行扫描，实际为每秒50场，其基本快门速度就是1/50秒。在拍摄高速运动的物体时，这样的快门速度显然是不够的。此时，使用摄像机的电子快门功能就可有效地提高清晰度。如果我们需要调整电子快门的速度，通常的做法是将SHUTTER ON/OFF开关设置到"ON"挡位，每次按下"UP"或者"DOWN"按钮，电子快门就可以按照摄像机预设电子快门速度进行周期性变化，如1/60、1/125、1/250、1/500、1/1 000、1/2 000。值得注意的是，通过电子快门的方式，虽然高速运动的物体可以得到比较真实的还原，但如果是运动摄像，那么固定景物部分、与该快门速度相差很大的动体都可能产生程度不同的抖动现象。

而且电子快门速度越高，画面质量越差，因而一般不提倡通过单纯改变快门速度减少曝光。

（3）中性灰度滤光镜。中性灰度滤光镜又叫中灰密度镜，简称 ND（Neutral Density）镜，其基本作用是减少进入镜头里的光线量。比如在一些过度明亮的拍摄场景中，即使用最快的快门和最小的光圈仍然会造成过度曝光的现象，此时适当使用摄像机自带的 ND 镜便可以取得正常的曝光效果；有时在拍摄中为达到某种特定的艺术效果，想要使背景变模糊而突出主体，又必须使用大光圈，ND 镜在此时也是非常适用的。而 ND 镜的滤光作用是非选择性的，也就是说，ND 镜对各种不同波长的光线减少能力是相同的、均匀的。理论上讲，ND 镜只起到减弱光线的作用，而对物体的颜色不会产生任何影响，因此它可以真实再现景物的反差。摄像机上的 ND 镜一般有两个挡位——1/8ND 和 1/64ND，且往往与其他滤色镜合在一起制造，如 5 600 K+1/8ND 或者 5 600 K+1/64ND。5 600 K 代表是日光高色温光线，又由于高色温与高亮度往往是同时出现，因而 ND 镜往往与高色温滤色镜合成做成一片，简化操作步骤。

（4）增益。在电视摄像中，若照明不够，当摄像机光圈已开到最大，而被摄体仍然曝光不足，这时常用的另一手段是：使用增益进行放大，以此来提高图像的输出。一般摄像机增益分为 H（高）、M（中）、L（低）三挡，默认值分别为 18 dB、9 dB、0 dB。当出现上述情况时，只需将摄像机增益开关从 L 挡调至 M 挡或 H 挡，以此提高图像的输出即可。

要注意的是，摄像机的视频增益主要是通过电路调整的方式来实现的。当增益过大时，使用增益的图像上杂波就会增多，图像信噪比下降，画面上会出现雪花干扰。因此，在使用时一定要注意不要一看光线暗就毫无顾忌地使用增益功能。应尽可能提高被摄体的照度。没有其他办法时，再考虑用增益。

某些摄像机还有负增益挡位，在照明足够的情况下用负增益可以提高信噪比。

【复习思考题】

1. 谈谈摄像机的基本工作原理。
2. 电视摄像机的基本组成有哪些？各部分的作用是什么？
3. 摄像机的主要技术指标是哪些？说说摄像机的特点。
4. 在正式拍摄前要做哪些准备工作？
5. 如何选择合适的镜头？
6. 什么是白平衡？白平衡的调节方法有哪些？
7. 在电视摄像时，如何进行曝光控制？

【实训练习题】

1. 走进电视摄像实训室，认识电视摄像机的基本组成部件并了解各部分的作用。
2. 走进摄影实训室，认识不同焦距的镜头，感受不同焦距镜头的特性。
3. 拆开废旧摄像机镜头和机身连接部分，然后旋转滤色片旋钮，观察摄像机上的四种滤色片的

透明度及颜色，做好记录。

4. 将数字摄像机用长视频线与彩色监视器连接，打开摄像机电源，进入拍摄状态；选择与拍摄条件光线相对应的滤色片，使电视摄像机进入自动调整状态，通过彩色电视监视器观察图像色彩变化；通过彩色监视器观察不同滤色片所摄的图像效果，此时色彩还原不一定正确，分析不正确的原因。

5. 在不同的光色条件下（如室内人工光、室内自然光、室外晴天、室外阴天、日出时和日落时等）用不同的滤色片各拍摄一段图像，在录像机中重放，观察并分析不同光色条件下拍摄图像的颜色变化。

6. 在同一光色条件下，分别用不同质地的白色物体（不同的白纸、白墙、白色衣服等）在相同的光色条件下调整白平衡，并拍摄同一物体或人物，在录像机中重放，观察其色彩的不同之处，做好记录。

7. 在不同的光线条件下（如室内人工光、室内自然光、室外晴天、室外阴天、日出时和日落时等），在手动状态下，通过改变光圈、快门、中性灰度滤光镜、增益各拍摄一段图像，在录像机中重放，观察并分析不同条件下拍摄图像的曝光控制效果。

第三章 摄像机基本操作

【学习目标】

- 熟记摄像机常见标识词汇
- 了解摄像机各部分名称及功能
- 熟练掌握拍摄前准备工作
- 掌握摄像机的使用过程
- 熟悉拍摄的基本姿势及要领
- 掌握电视摄像的基本要领

本章以索尼（SONY）PXW-FS7 广播级 4K 超高清数字摄像机的基本操作为例，讲解这具有一定代表性的摄像机的基本操作，以及电视摄像中的基本姿势和要领等相关注意事项。

第一节 摄像机常见标识词汇

POWER	电源开关	CAMERA	摄像
VTR	录像	WHITE BAL	白平衡
BLACK BAL	黑平衡	FOCUS	聚焦
IRIS	光圈	GAIN	增益
ZOOM	变焦	ZEBRA	斑马纹
MACRO	微距镜	AWB/ABB	自动白平衡/自动黑平衡
MON	监听	VIDEO/AUDIO	视频/音频
BRIGHT	亮度	CONTRAST	对比度
MIC	麦克风	BATT	电池
DC	直流	ND FILTER	中灰度滤光镜

第二节　摄像设备的操作

通过上一章的介绍，我们对摄像机使用及相关调试有了一定的了解。本节主要是具体教授广播级摄像设备有哪些部分和该如何操作等内容。这里以目前比较常见的索尼（SONY）PXW-FS7广播级4K摄像机为例。

一、索尼PXW-FS7摄像机概述

索尼PXW-FS7摄像机为肩扛式摄录一体机。其高宽容度、广色域让人眼前一亮，尤其随机带的手柄、自带的快捷按键补充了机身按钮的局限，造型符合人体工学，操作便捷手感佳。其眼罩自带遮光斗，28～135套头做工和性能出色，浅景深效果上乘，常用于宣传片、微电影拍摄。

索尼PXW-FS7摄像机支持可更换镜头，外观设计产品尺寸为：156 mm×239 mm×247 mm（不含突出部分的机身）；机器重量2 000 g（仅机身），4 500 g（含寻像器、目镜、手柄遥控、BP-U30电池、SELP28-135G镜头及XQD内存卡）；麦克风：内置（全向单声道驻极体电容麦克风）；快门描述：1/3-1/9 000秒；最低照明度：0.7流明；录音设备：LPCM 24 bit，48 kHz，4通道（录制/播放仅2通道）；白平衡：预设，内存A，内存B（1 500～50 000 K），自动追踪白平衡；录制格式：MPEG-4H.264/AVC；电池类型：锂电池（BP-U30）；XQD卡插槽（x2），SD卡插槽（x1）用于保存配置数据；传感器类型为：Exmor CMOS；支持HDMI接口。索尼PXW-FS7摄像机如图3-1所示。

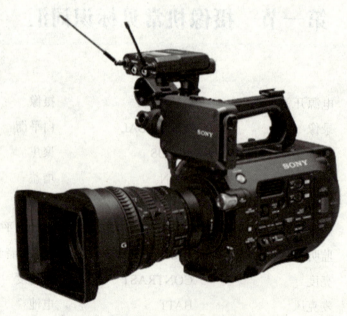

图3-1　索尼PXW-FS7摄像机

二、索尼 PXW-FS7 摄像机各部分名称及功能

（一）部件的位置和功能（外侧）

索尼 PXW-FS7 摄像机（外侧）如图 3-2 所示。

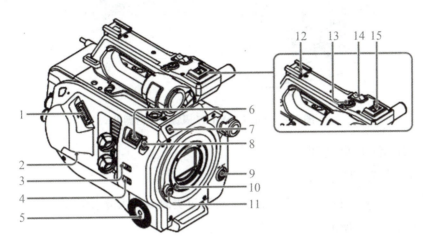

图 3-2　索尼 PXW-FS7 摄像机（外侧）

1. 取景器接口
2. REMOTE 接口：手柄遥控器接口
3. INPUT1 开关（LINE/MIC/MIC+48V）：外部音频输入选择器开关 1
4. INPUT2 开关（LINE/MIC/MIC+48V）：外部音频输入选择器开关 2
5. 手柄连接件
6. USB 无线 LAN 模块接口
7. 记录指示灯：当记录存储卡或电池上的剩余容量太低时闪烁
8. 卷尺钩：测量摄像机和被摄物体之间的距离，卷尺钩和图像传感器位于同一平面
9. WB SET（白平衡设置）键
10. 镜头锁销
11. 镜头释放键
12. 附件定位靴
13. 手柄记录 START/STOP 键：当锁定杆位于锁定位置时，无法使用此记录键
14. 手柄变焦杆
15. 多接口热靴

（二）部件的位置和功能（内侧）

索尼 PXW-FS7 摄像机（内侧）如图 3-3 所示。

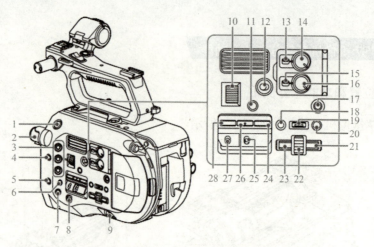

图 3-3　索尼 PXW-FS7 摄像机（内侧）

1. START/STOP 键：开始/停止键

2. ND FILTER：中性灰度滤光镜

在户外强光环境下或者光线太亮的情况下，可通过更改 ND 滤镜来调节进入 CCD 的光量，设置合适的亮度，具体如表 3-1 所示。

表 3-1　中性灰度滤光镜挡位设置

控制挡位	设置	描述
1	OFF	不使用滤色镜
2	1/4	将进入 CCD 的光量减少至 1/4
3	1/16	将进入 CCD 的光量减少至 1/16
4	1/64	将进入 CCD 的光量减少至 1/64

3. ASSIGN：可指定 1 到 3 键

4. PUSH AUTO IRIS 键：暂时打开自动光圈

5. PUSH AUTO FOCUS 键：使用手动调焦功能快速调整聚焦

6. FOCUS：聚焦开关

7. DISPLAY：显示/隐藏信息键

8. FULL AUTO："全自动"模式键

9. POWER：电源开关

10. IRIS：光圈拨盘

11. STATUS CHECK：状态屏幕键

12. HOLD：控制开关

13. CH1（AUTO/MAN）：声道 1（自动/手动）开关

14. AUDIO LEVEL（CH1）：音频电平（声道 1）拨盘

15. CH2（AUTO/MAN）：声道 2（自动/手动）开关

16. AUDIO LEVEL（CH2）：音频电平（声道 2）拨盘

17. SLOT SELECT：（XQD 存储卡选择）键

18. CANCEL/BACK：停止播放，返回记录待机模式

19. MENU：菜单键

20. THUMBNAIL：缩略图屏幕键

21. 右键：用于设置数字值以及将光标移至缩略图屏幕和菜单的右侧

22. SEL/SET：（选择 / 设置）拨盘

转动此拨盘可上下移动光标来选择菜单项目或设置按下拨盘可应用选定的项目。

23. 左键：用于设置数字值以及将光标移至缩略图屏幕和菜单的左侧。

24. SHUTTER：快门键

25. WHT BAL：白平衡存储器选择开关

26. WHT BAL：白平衡键

27. GAIN：增益选择开关

28. ISO/Gain：自动 / 手动调整增益

（三）部件的位置和功能（背面和终端）

索尼 PXW-FS7 摄像机（背面和终端）如图 3-4 所示。

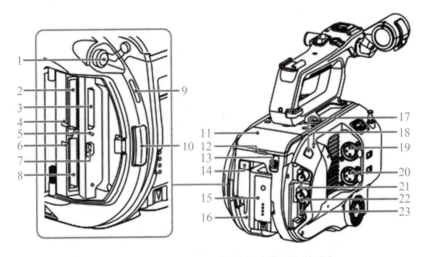

图 3-4　索尼 PXW-FS7 摄像机（背面和终端）

1. 耳机接口

2. XQD 存储卡插槽 A

3. SD（用于保存配置数据）卡插槽

4. XQD（A）访问指示灯

5. SD 卡访问指示灯

6. XQD（B）访问指示灯

7. USB 接口

使用 USB 电缆连接到电脑用以访问摄像机上 XQD 卡插槽中的记录存储卡。

8. XQD 卡插槽 B

9. 内置扬声器

10. 存储卡盖释放键

11. 扩展单元接口

12. 背面记录指示灯

13. DC IN 直流输入接口

14. BATT RELEASE（电池释放）键

15. 电池

16. 电池安装盒

17. 红外线远程控制接收器传感器

18. 内部麦克风

19. INPUT1：（音频输入 1）接口

20. INPUT2：（音频输入 2）接口

21. SDI OUT 1：SDI 信号输出 1 接口

22. SDI OUT 2：SDI 信号输出 2 接口

23. HDMI OUT 接口

（四）寻像器屏幕显示

索尼 PXW-FS7 摄像机屏幕上显示的信息如图 3-5 所示。

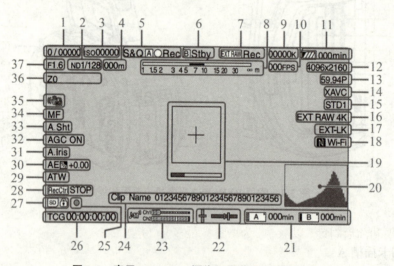

图 3-5　索尼 PXW-FS7 摄像机屏幕上显示的信息

1. 快门模式 / 快门速度指示器

2. ND 滤镜指示器

3. 增益指示器

4. 聚焦点指示器

5. 记录模式、插槽 A/B 图标和状态指示器

6. 插槽 B 图标和状态指示器

7. 外部 RAW 记录指示器

8. 景深指示器

9. 色温指示器

10. S&Q Motion 帧频指示器

11. 剩余电池电量 /DC IN 电压指示器

12. 记录格式（图像大小）指示器

显示用于在 XQD 存储卡上进行记录的图像大小。

13. 记录格式（帧频和扫描方法）指示器

14. 记录格式（编解码器）指示器

显示用于在 XQD 存储卡上进行记录的格式的名称。

15. 伽马 / 监视器 LUT 指示器

显示伽马设置，当"拍摄模式"设为"Cine EI"时，屏幕上会显示用于在 XQD 存储卡上记录视频的伽马或监视器 LUT 设置。

16. 外部输出格式指示器

17. 时间代码外部锁定指示器

当锁定至外部设备的时间代码时显示"EXT-LK"。

18. Wi-Fi 连接状态指示器

当 Wi-Fi 功能设为"允许"时显示，未将 IFU-WLM3 连接到摄像机时，不会显示。

19. 聚焦补正指示器

显示指示检测聚焦的区域的框（聚焦区域标记），以及指示该区域内聚焦度的水平条（聚焦补正指示器）。

20. 视频信号指示器

显示波形、矢量显示器和直方图。

21. 插槽 A/B 存储卡状态 / 剩余容量指示器

当图标的左侧显示橘黄色时，为记录存储卡；当图标右上方的绿色指示器亮起时，为播放存储卡。

22. 水平仪指示器

显示水平电平和前后斜度（以 ±1° 为增量，最多 ±20°）。

23. 音频电平表

24. 剪辑名称指示器

25. 聚焦指示器

26. 时间数据指示器

27. SD 卡指示器

28. SDI 输出控制状态指示器

29. 白平衡模式指示器

W：P　预设模式

W：A　存储器模式 A

W：B　存储器模式 B

30. AE 模式指示器

31. 自动光圈指示器

32. AGC 指示器

33. 自动快门指示器

34. 聚焦模式指示器

35. 图像稳定模式指示器

36. 变焦位置指示器

显示 0（广角）到 99（长焦）范围内的变焦位置（如果安装了支持变焦设置显示的镜头）。

37. 光圈位置指示器

显示光圈位置（如果安装了支持光圈设置显示的镜头）。

三、准备工作

（一）电源

可使用电池，也可从交流适配器使用交流电源。为安全起见，请仅使用下列 SONY 电池和交流转接器。

锂离子电池：BP-U30（随附）、BP-U60、BP-U60T、BP-U90

电池充电器：BC-U1（随附）、BC-U2

交流适配器（随附）：MPA-AC1（仅限美国和加拿大型号）、AC-NB12A（美国和加拿大型号除外）

使用电池时，请注意以下两点：

（1）要安装电池。请先将电池尽量插入安装盒，然后向下滑动直到其锁定到位，如图 3-6 所示。

（2）要取出电池。请向下按住 BATT RELEASE 键，然后向上滑动电池，将电池从安装盒中取出，如图 3-7 所示。

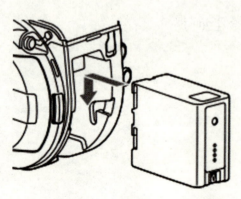

图 3-6　安装电池

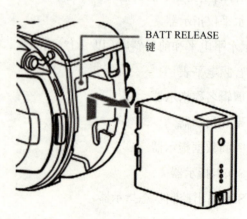

图 3-7　取出电池

（二）使用 XQD 存储卡

本摄像机将音频和视频记录到插入卡插槽的 XQD 存储卡（单独购买）中。

1. 关于 XQD 存储卡

本摄像机中可使用下列 SONY XQD 存储卡：S 系列 XQD 存储卡、H 系列 XQD 存储卡、N 系列 XQD 存储卡、G 系列 XQD 存储卡。

2. 插入 XQD 存储卡

（1）按下存储卡盖释放键以打开卡插槽部分的存储卡盖。

（2）插入 XQD 存储卡，使 XQD 标签朝向左侧。此时访问指示灯会亮起红色，如果卡无法使用，则会变为绿色。

（3）关闭存储卡盖。

3. 弹出 XQD 存储卡

按下存储卡盖释放键打开卡插槽部分的存储卡盖，然后向内轻按存储卡即可将其弹出。

注意：如果在访问存储卡时本摄像机关闭或存储卡被取出，则无法保证卡上的数据仍能保持完整。卡上记录的所有数据都可能会丢失。关闭本摄像机或取出存储卡之前，务必确保访问指示灯亮起绿色或已熄灭。如果在记录完成后立即移除 XQD 存储卡，XQD 存储卡可能会很烫，但这并不表示故障。

（三）使用 SD 卡

1. 插入 SD 卡

（1）按下存储卡盖释放键以打开卡插槽部分的存储卡盖。

（2）插入 SD 存储卡，使 SD 卡标签朝向左侧。此时访问指示灯会亮起红色，如果卡无法使用，则会熄灭。

（3）关闭存储卡盖。

2. 弹出 SD 卡

按下存储卡盖释放键打开卡插槽部分的存储卡盖，然后向内轻按 SD 卡即可将其弹出。

注意：（1）如果在访问 SD 卡时本摄像机关闭或 SD 卡被取出，则无法保证卡上的数据仍能保持完整。卡上记录的所有数据都可能会丢失。关闭本摄像机或取出 SD 卡之前，务必确保访问指示灯已熄灭。

（2）插入 / 弹出 SD 卡时，注意不要让卡飞出。

3. 格式化（初始化）SD 卡

第一次在本摄像机中使用 SD 卡时，必须先进行格式化。要在本摄像机中使用的 SD 卡，应先使用本摄像机的格式化功能进行格式化。

如果在将 SD 卡插入本摄像机时出现消息，请格式化 SD 卡。

在"媒体"菜单中选择"格式化媒体>SD 卡",然后选择"是"。出现确认消息时,请再次选择"执行"。格式化过程中会显示一条消息和进度状态,且访问指示灯会亮起红色。格式化完成后,会显示一条完成消息。按下 SEL/SET 拨盘可取消显示此消息。格式化 SD 卡会擦除卡上的所有数据。数据一旦擦除即无法恢复。

四、摄像机的使用

(一)基本操作步骤

请按照下列步骤进行基本拍摄。

1. 连接必要设备,接通电源
2. 插入存储卡
3. 将 POWER 开关设为 ON 位置
4. 按一下记录键
5. 要停止记录,再次按一下记录键

(二)拍摄"全自动"模式

按一下 FULL AUTO 键后,FULL AUTO 键的指示灯会亮起。本摄像机会启用自动光圈(仅限兼容镜头)、AGC、自动快门、ATW(自动跟踪白平衡)功能来自动控制亮度和白平衡(全自动模式)。

要手动控制各个功能,请关闭"全自动"模式。

(三)调焦选择

1. 自动调整聚焦

需要使用支持自动调焦的镜头。请将本摄像机上的 FOCUS 开关设为"AUTO"位置。

如果镜头搭配有聚焦选择器开关,则将该开关设为"AF/MF"或"AF"位置。

如果将该开关设为"Full MF"或"MF"位置,则无法从本摄像机进行镜头聚焦。

2. 暂时停止自动调焦(Focus Hold)

在自动调焦模式下按一下 PUSH AUTO FOCUS 键,会覆盖自动调焦。

当从被摄物体前晃过不想要聚焦的内容时,或当自动调焦丢失时,此功能会十分有用。

3. 手动调整聚焦

要手动调整聚焦,请将 FOCUS 开关设为"MAN",这样便可根据拍摄情况手动调整聚焦。

手动聚焦对下列被摄物体类型十分有用:被摄物体位于附有水滴的玻璃的远端;被摄物体与背景之间的对比度很低;被摄物体比附近的被摄物体远很多。

使用手动调焦功能快速调整聚焦(Push Auto Focus),将要调整聚焦的被摄物体放在图像中央,然后按一下 PUSH AUTO FOCUS 键。释放此键后,焦距会返回上一设置。

如果希望在开始拍摄前快速聚焦被摄物体，此功能会十分有用。

（四）更改基本设置

可以根据视频应用或记录条件更改设置。

1. 选择记录格式

可供选择的格式视国家 / 地区（使用区域）以及编解码器设置而不同。

使用"系统"菜单中的"录制格式 > 视频格式"选择格式。

2. 调整亮度

可通过调整光圈、增益、快门速度以及通过使用 ND 滤镜调整亮度级来调整亮度。

如果调整亮度时不使用 ND 滤镜，则关闭 Full Auto 模式。可在设置菜单中调节亮度控制目标水平。

调整控制目标水平。使用摄像菜单的"自动曝光 > 等级"设置曝光水平。

3. 调整光圈

（1）自动调整光圈。

此功能会根据被摄物体调整亮度。需要使用支持自动光圈的镜头。

如果镜头安装了自动光圈开关，请将此开关设为 AUTO。按一下 IRIS 键打开自动光圈。每次按 IRIS 键都会在打开和关闭之间切换设置。

（2）手动调整光圈。

按一下 IRIS 键关闭自动光圈，然后使用 IRIS 拨盘进行调整。 您也可将 IRIS 功能分配给可指定拨盘。

（3）暂时打开自动光圈 。

按住键控 Auto 光圈键可暂时打开自动光圈。释放此键后，光圈会返回上一设置。

若将镜头的自动光圈开关设为"MANUAL"时，本摄像机上的自动光圈和键控 Auto 光圈功能将不起作用。本摄像机上的手动光圈调整功能也不会起作用。

4. 调整增益

（1）自动调整增益。

按一下 ISO/Gain 键打开 AGC。或者选择摄像菜单中的"自动曝光 >AGC"并将其设为"On"。

（2）手动调整增益。

如需在使用固定光圈设置期间调整曝光或防止因为 AGC 导致增益增加，则可对增益进行控制。按一下 ISO/Gain 键关闭 AGC。将 GAIN 开关设为 H、M 或 L。

（3）控制增益（精细调整）。

转动 IRIS 拨盘或分配有 ISO/ 增益 / 曝光指数功能的可指定拨盘，即可调整通过 GAIN 开关设置的增益值。当您希望在不更改景深的情况下进一步调整曝光时，此功能十分有用。

切换 GAIN 开关或打开 AGC 会取消已调整的增益值。

5. 调整快门

(1) 使用自动快门进行拍摄。

此功能可根据图像亮度自动调整快门速度。按一下 SHUTTER 键，如果显示了设置屏幕，再次按一下此键。或者将摄像菜单中的"自动曝光＞自动快门"设为"On"。

(2) 使用固定快门进行拍摄。

此功能为使用设置的快门速度进行拍摄。按一下 SHUTTER 键显示包含支持的快门值的屏幕，然后可使用 SEL/SET 拨盘选择和设置快门值。如果再次按一下 SHUTTER 键而不是 SEL/SET 拨盘，则会启用自动快门。摄像菜单中的设置选择摄像菜单中的"快门"并设置快门模式和速度。

6. 调整亮度级（ND 滤镜）

在光线太亮的情况下，可通过更改 ND 滤镜来设置合适的亮度。

转动 ND FILTER 开关按顺序选择"Clear → 1/4 → 1/16 → 1/64 → Clear"。

7. 调整自然色（白平衡）

可根据拍摄条件选择调整模式。

(1) ATW（自动跟踪白平衡）。

此功能会将白平衡自动调整到合适的水平。当光源的色温发生改变时，白平衡会自动进行调整。按一下 WHT BAL 键便可打开 / 关闭 ATW。

可使用绘图菜单中的"白平衡＞ATW 速度"选择调整速度（5 级）。将"按住以 ATW"功能分配给可指定键，然后按下相应的可指定键暂时停止 ATW 模式，便可冻结当前白平衡设置。当 ATW 模式设为预设时，可选色温项只有 3 200 K、4 300 K 和 5 500 K，并且此时自动白平衡功能不起作用。

视光照情况和被摄物体条件而定，可能无法使用 ATW 调整到合适的颜色。例如：当被摄物体为单色时，如天空、海洋、地面或花朵；当色温极高或极低时。如果因为 ATW 自动跟踪速度太慢或其他原因导致无法得到合适的效果，请运行自动白平衡。

(2) 手动调整白平衡。

关闭 Full Auto 模式。将白平衡设为 ATW 模式时，按 WHT BAL 键设置手动模式。使用 WHT BAL 开关选择 B、A 或 PRESET。

B：存储器 B 模式

A：存储器 A 模式

PRESET：预设模式

可将 B 分配给 ATW ON。

预设模式：此模式会将色温调整到预设值（工厂预设值为 3 200 K）。

存储器 A/ 存储器 B 模式：此模式会将白平衡分别调整到存储器 A 或 B 中保存的设置。

(3) 运行自动白平衡。

按一下 ISO/Gain 键打开 AGC。或者选择摄像菜单中的"自动曝光＞AGC"并将其设为"开"。要保存存储器中的调整值，请选择存储器 A 模式或存储器 B 模式。将一张白纸（或其他物件）放在

光照和条件与被摄物体相同的位置,然后对纸张进行变焦,在屏幕上显示白色。调整亮度:使用"手动调整光圈"中的步骤调整光圈。按一下 WB SET 键。如果在存储器模式中设置了自动白平衡,调整值会保存在步骤中选择的存储器(A 或 B)中。如果在 ATW 模式中设置了自动白平衡,当调整结束时,白平衡调整会返回 ATW 模式的白平衡。

(4)调整白平衡无法完成时。

当无法调整白平衡时,寻像器上将显示无法调整时的信息 AWB Ach/Bch NG。

如寻像器上显示错误信息,可以进行以下调整,如表 3-2 所示。

表 3-2　寻像器显示的错误信息及调整方法

错误信息	意义	调整方法
LOW LIGHT	亮度不足	增加亮度或者提高增益
AWB NG	色温太高或者太低	更换光源
LEVEL OVER	亮度太高	减弱亮度或者使用 ND 滤色镜

注意:如出现上述任何一条错误或者无法调整信息,务必先对摄像机进行有效的设置,设置后再进行白平衡的调整。

(5)使用预置白平衡。

当没有时间调整白平衡时,可以使用预设白平衡进行粗略的调整。调整步骤如下。

第一步:确认摄像机目前在手动白平衡模式。如为 ATW,请关闭并切换至手动白平衡模式。

第二步:将 WHITE BAL 开关设置为 PRST,预估外界色温值(预设值说明:3 200 K,卤素灯;5 600 K,户外)。

第三节　拍摄的基本姿势及要领

一、执机方式

摄像机常见的拍摄方式指执机的方式,即摄像师根据拍摄任务和现场条件选择操作摄像机的方式。不同的拍摄任务,摄像师选择不同的执机方式,最后得到的拍摄效果和工作效率不一样。通常的执机方式主要有三种:固定执机方式、肩扛执机方式和手持执机方式。

1. 固定执机方式

所谓固定执机方式,是指把摄像机固定在某些辅助设备上进行拍摄的方式。常见的辅助设备有三脚架、导轨车、升降台、摇臂等。

一般情况下，应尽量采用固定执机方式。使用这种方式最大的特点就是容易获得极其稳定的画面效果，特别是在长时间拍摄被摄对象的某些细节或是在较长的时间内拍摄一些景物相对集中的画面时，不会因画面的晃动而分散观众的注意力；并且这种执机方式有利于摄像师从繁重的体力活动中解放出来，把注意力更好地集中在画面构图、摄像机的精准操作上。

目前，晚会、影视剧、名人采访、电视广告等拍摄活动都主要采用固定执机方式获得主要镜头。专业摄像一般也采用固定持机方式。

采用固定执机方式时，摄像机一般放置在三脚架上，此时三脚架可以说是摄像机最为重要的支撑设备。专业摄像采用摇臂、导轨车等专业设备来保证拍摄画面的稳定。

三脚架固定执机方式拍摄中要注意的主要有锁紧固定螺丝，以确保摄像机的固定万无一失，不操作时应有专人看管。移动三脚架上的摄像机时，为防止因重心过高而造成的倾倒，可以适当降低三脚架的重心或取下摄像机。

2. 肩扛执机方式

肩扛执机方式拍摄时，摄像师将摄像机扛在右侧肩膀上，右手穿过握持带后握住镜头，同时右手食指、中指和拇指分别控制镜头的变焦和录制键，左手轻抚镜头的左边，适时调整镜头光圈和焦距。根据需要左手还可以控制摄像机机身上在左侧和前面、上面部位的按钮，及时调整菜单内容。

肩扛执机方式的优点是肩扛摄像的视角基本等同于正常人眼的视角高度，所以拍摄的画面显得亲切、真实。肩扛摄像由于脱离三脚架的束缚，摄像机镜头视线的移动几乎不受限制，摄像师的活动空间就像是观众观看的空间，可以对景物的变化做出迅速反应，捕捉到被摄对象的即时状况，也可以适应各种复杂的地形环境和狭小空间。所以，即使在三脚架等辅助设备不断更新和日益先进的今天，肩扛摄像方式仍然是摄像师最常用的一种摄像方式。

肩扛摄像中摄像师站立时，两腿不要并拢，两腿应该分开到比双肩稍宽的位置，让身体的重量平均地落在两条腿上。手握摄像机让摄像机的重量全部落在肩上。这样构成一个三角形，拍摄时不仅能够行动自如，而且还能保证最大的稳定性。拍摄时摄像师可以根据现场条件，利用身边的墙壁、树木、桌椅等依靠物来帮助保持摄像机的稳定。

肩扛拍摄时，要仔细调整摄像机肩托的位置，使摄像机的全部重心落在肩上。因为大多数人的肩膀有一定的倾斜度，摄像时，右手不仅要握持镜头，而且还要尽量使摄像机的一侧靠向脸部或稍稍抬高右肩，注意因肩部的自然倾斜而造成的画面水平线的倾斜时及时调整。

为了避免上下左右移动时或在运动中的摄像出现画面不断晃动的情况，可以采用身体重心的位移代替步伐的移动，或者是身体重心先动，脚后动，让身体重心的运动来缓冲脚步的运动，使水平运动显得平滑和流畅。当需要在一个镜头中有仰俯或高度变化时，可以采用身体的仰俯和身体的升降，也可以采用跪姿或蹲姿拍摄方法，一脚曲立，另一脚的膝盖撑在地上。蹲下来拍摄时，最好两腿的宽度大于双肩的宽度，以加强稳定性。

此外，采用肩扛执机方式还应注意脸部要尽量贴近摄像机机身，尤其是耳朵尽可能靠近摄像机监听喇叭，这样可以有效的控制声音的录制质量。右眼睛紧贴寻像器，左眼注意随时观察周围情况，

使摄像机与人体成为一个整体，增加稳定性，保持手、腰、腿的灵活性，既可以快速地移动和调节摄像机，又可以使画面不会出现突然的抖动。

肩扛摄像时，摄像师不规则呼吸会导致画面边际的起伏变化，分散观众的注意力，影响观看效果。控制好呼吸，保证肩部的稳定。当一段画面的拍摄时间较短时，摄像师可以先深呼吸，屏气后再开机，拍摄过程中控制好呼气的时间和节奏。但是如果是较长时间的拍摄，则可以采用腹式呼吸法，用腹部的起伏代替胸腔的扩张，从而减缓肩部的起伏。但不管采用何种控制呼吸的方法，都不应该因控制呼吸导致缺氧症状的出现。

现在器材技术的进步使肩扛摄像的稳定性因为选用肩架、陀螺稳定器和摄影减震器材而大大提高了。肩架可以前后调整，使摄像师的取景非常方便，并且因摄像机的重量均匀地分布在摄像师的肩上，加强了稳定性，使摄像师的双手能够更好地控制摄像机。减震器与摄像师的身体固定在一起，再把摄像机固定在减震器上，这样即使地面地形的变化很复杂，都能拍摄出稳定的画面。

选用合适的焦距。因为镜头焦距的长短对摄像画面的稳定程度有直接的影响，当使用长焦距镜头拍摄时，画面的晃动会十分明显；而短焦距镜头，由于画面的视角宽，画面即使有晃动也不易察觉。所以尽可能地选用短焦距，特别是摄像师刚刚进行大运动量的活动之后，此时摄像师的心跳快、呼吸急促。

肩扛摄像稳定的方法很多，需要摄像师在实践中根据自身特点不断总结。需要指出的是，在创作中为了使画面达到某种特殊效果，会故意通过摄像机的晃动使画面有一种真实感受，比如车船上的某种画面效果。拍摄画面的技术要求和质量是与节目内容和创作要求紧密结合的。

3. 徒手执机方式

除固定执机和肩扛执机方式外的很多方式都是徒手执机方式，主要有怀抱式、身体部位式等。徒手执机方式最重要的特点是机动性强，特别是在新闻突发事件等外界变化复杂的情况下，徒手执机不仅反应迅速，而且能在各种复杂环境甚至运动的情况下拍摄。如在拥挤的现场，摄像师由于某种原因不能接近拍摄对象，可以将摄像机举过头顶拍摄；如在某些危机现场，摄像师的拍摄在受到阻止的情况下，摄像师可以手里拎着摄像机，稍稍上翘摄像机的镜头，凭着丰富的经验，不看寻像器拍摄现场。在2004年的俄罗斯小学生人质危机现场，美联社的摄像师在遭到现场禁止拍摄甚至推搡殴打的情况下，就是用这种方式，拍摄到了许多真实的现场镜头，在第一时间向全世界电视观众传递了解救人质现场的画面。

徒手拍摄方式十分灵活，没有固定的模式。为了保证画面的相对稳定，摄像师要尽量保持身体姿势的放松，这样才能在第一时间作出快速反应，同时可以确保一定的稳定性和灵活性。另外徒手执机时，摄像师应尽量避免似站非站、似蹲非蹲的姿势。在现场条件允许的情况下，尽可能找到身体的辅助支撑物，从而保持画面的稳定性，并且尽可能采用广角镜头。

二、拍摄的基本要领

摄像的基本要领是"稳、平、准、匀"。

1. "稳"

从技术上来看,"稳"指的是稳定,这也是拍摄的最基本要求。稳定高于一切,持稳摄像机是一项基本功。电视画面的摇晃和抖动现象,即便是轻微的,也会影响画面内容的表达,影响观众的欣赏情绪,不仅使观众眼睛疲劳,而且会破坏观众对画面情景的体验。解决稳定的最有效的办法之一是使用三脚架或充分利用各种支撑物,如摄像师依靠身边的墙壁、树木、桌椅等来帮助保持摄像机的相对稳定。对当前流行的小型和超小摄像机,由于摄像机自身重量轻、体积小,持稳机器就显得更为重要。

肩扛和徒手执机时更要尽量保持画面的稳定,不仅需要保持正确的姿势,而且摄像师的呼吸方式也会影像画面的稳定。开机后,尽量采用腹式呼吸法,减小胸部运动,呼吸匀而浅,不要做大幅度的深呼吸。

为了画面的稳定,特别是在新闻摄像和运动摄像时,采用广角镜头拍摄。必须位移拍摄时,为减轻垂直抖动,双膝应该微微弯曲,减少上身的晃动,上身尽量保持平直,步幅要小,匀速移动,把因脚的位移而出现的忽高忽低的晃动影响降到最低。

2. "平"

"平"是指所摄画面中的地平线一定要平。端平摄像机是得到画面平准的首要条件。寻像器上的画面应该横平竖直,以寻像器的边框为衡量基准,画面的水平线与寻像器的横边平行,画面的垂直线与寻像器的竖边平行。如果线条歪斜了,将会使观众产生某些错觉。

肩扛摄像时,摄像师要稍微上翘摄像机靠近脸颊以达到平衡,以寻像器的边框为调整基准。使用三脚架拍摄时,要注意三脚架上水平仪的小气泡处于中心位置上,保持三脚架水平,并且预演一遍,观察效果后实拍。徒手拍摄时,要随时注意被摄景物与摄像机寻像器四周边框线的对应关系,便于及时校正。

3. "准"

"准"指的是准确,是技术要求。"准"包括对焦、曝光、白平衡、光圈、快门、跟焦等。

拍摄范围要准确,特别是运动性和技巧性镜头。一个镜头结尾的落幅一定要干净利落,构图正好是需要表达的重点,不应在落幅后进行构图的修正。

聚焦要准确。使用手动聚焦时,应该首先在长焦端聚焦准确后,再拉回到需要的焦距段拍摄,不可以等到镜头推上聚焦不准确后再去对焦。

跟随运动被摄体时,准确聚焦应该遵循"赶前不赶后"的原则。就是把焦点放在运动体即将要到达的位置上,利用运动方向的预测和前后景深不同原理。一般摄像机的自动聚焦功能基本能满足大多数场合的拍摄要求。

4. "匀"

"匀"指的是运动镜头的运动速度要匀,推、拉、摇、移等都应如此。运动摄像的匀还指的是在运动摄像的整个过程不能忽快忽慢,原则上中间不能有任何的迟滞和停顿。即便是间隙摇,摇速的

变化、中间的停顿和重新启动也应该过渡自然缓和。

初学者运动摄像不匀的一个重要原因是对设备操控的不熟悉，还有就是对落幅镜头考虑不周。为了克服这个毛病，建议初学者在一个镜头正式开拍前，多做几次运动摄像练习，找准感觉。

三、拍摄的注意事项

拍摄的注意事项主要有以下几点。

1. 待机暂停时间不应太长

暂停状态是指录像机的录像暂停和放像暂停状态。此时磁带摄像机在暂停时间内的磁鼓处于调整旋转状态，磁鼓上的磁带则缠绕在磁鼓上不动。待机时间过长，造成磁鼓和磁带间的磨损严重。如果摄像机上有 SAVE 挡，则应该在待机时拨到 SAVE 挡，这个状态下的磁鼓和磁带是脱开的，磁头处于半载状态，既节电又保护磁头。目前，很多家用级和专业级的摄像机没有 SAVE 挡，所以应该减少待机时间。

2. 每个镜头应该提前录制 5～10 秒

一方面摄像机从停止到磁带以正常速度行走有一个伺服的过程，少于 5 秒会造成录制质量的不稳定；另一方面是在后期编辑时，编辑系统要求素材带上镜头编辑入点前至少有 5 秒钟的连续画面。如果不够 5 秒钟，会造成编辑点画面的跳动。当采用非线性编辑系统采集磁带素材时，虽然机械伺服时间相对减少，但为提高画面质量，仍然需要不少于 5 秒钟的提前录制。所以当摄像师开始录制或关闭电源重新录制及按 STOP 键后，都应该提前录制 5～10 秒。

3. 多拍几秒钟

拍摄的画面长度应该比实际使用的长度长。当一个动作或一场戏结束的时候，不要立马关机，而应该多拍几秒钟。这是因为在后期的编辑时，可以为下一个镜头编辑留出余地，便于后期制作。

4. 多拍摄一些辅助镜头

即便编导没有要求，摄像师也应该养成这样的拍摄习惯。因为这些转场镜头，可以用于维持两个镜头间的连续性简短镜头。但是这些镜头还是应该多考虑与拍摄事件相关联的内容，如蓝天白云、花草树木、高楼大厦、河流大道等空镜头，还有的就是表现拍摄事件中的人与景、人与环境之间的关联镜头。

5. 拍摄有特征的全景镜头

这些镜头使人们能够辨认出发生事件的地点，如交通事故，不能只拍摄事故车辆等，还应拍下出事地点的路标或者建筑物。

6. 考虑不同景别的搭配

全景、中景、近景这些镜头在所有镜头中所占的比例，一般各占 1/3 左右，而远景和特写所占比根据需要的情况拍摄。

7. 做好场记

做好场记是为后期编辑。场记的记录根据现场条件，记录内容可多可少，主要包括镜头的起始、段落的主要内容。在电视剧的拍摄中一般有专门的场记板甚至场记员；在纪录片、新闻片中可以用对着镜头自述的方法进行段落性记录。

8. 尽量使用顺光和侧顺光拍摄

因为这种光线容易在电视摄像中获得亮度适中、色彩饱和、曝光准确的画面的效果。如果电视画面创作有特殊意图，则根据现场条件和编导意图而定。

9. 尽量避免在画面中出现高光点

这样会使画面的反差太大。画面中过亮和过暗的区域由于受到电视成像原理的影响，不能显现。同时，画面极高亮点会使画面出现垂直拖尾现象，影响画面构图。

10. 摄像机在使用前务必要调整白平衡

若在室外拍摄时，由于色温的不断变化，每间隔1个小时左右应进行手动调整白平衡。另外随时要检查画面色彩效果，若色彩偏色，应立即重新调整。

11. 避开强光

使用摄像管摄像机时，阳光不能直射镜头，画面出现强光时，应避开，以免烧伤摄像管。

【复习思考题】

1. 摄像机的常见标识词汇有哪些？
2. 在拍摄前要做哪些准备工作？
3. 拍摄时的基本姿势及要领有哪些？
4. 电视摄像的基本要领有哪些？

【实训练习题】

1. 走进电视摄像实训室，认识电视摄像机的常见标识词汇。
2. 走进电视摄像实训室，使用一台摄像机，掌握摄像机调整的基本方法和步骤。

训练内容：摄像机菜单的使用、话筒的安装、寻像器和电池的安装、白平衡的调整、光圈和快门速度的调整、音频电平的调整等。写出实训报告。

3. 使用一台摄像机操作练习，掌握电视摄像的要领。

训练内容：摄像时不同的执机方式（固定执机、肩扛执机、各种常用徒手执机），反复练习，熟练掌握摄像时的"稳、平、准、匀"要求。写出心得感受。

第四章　摄像机常见辅助设备及使用

【学习目标】

- 掌握主要摄像机支撑设备的使用
- 正确选择话筒并熟练掌握外接话筒的使用
- 掌握摄像机控制器的操作
- 熟悉特殊效果镜的使用

在摄像过程中，除了摄像机本身的应用外，还会使用一些摄像辅助设备。常见的辅助设备包括外接三脚架、话筒、摇臂、外接寻像器、外接新闻灯、外接控制器等。这些辅助设备可以帮助摄像师高质量完成镜头拍摄，减轻摄像师工作强度。

第一节　摄像机支撑设备的使用

一、肩架和肩托

摄像机肩架就是摄像机机身底部与摄像师肩膀接触的那一部分。除了"掌中宝"外，略微大型一点的摄像机都有肩架。它看上去十分简单，却很重要。一般以泡沫或塑料为护底，在轮廓设计上也非常讲究。不仅保护摄像师的肩膀，还使摄像机舒适妥帖地与摄像师的身体合为一体，从而保证画面的稳定或运动镜头的流畅。

与肩架的作用相类似，为了提高拍摄的稳定性，设计人员为"掌中宝"用户设计了独立的肩托。肩托的运用是比较灵活的。基本目的就是增加一个支撑点，使用户可以坚持更长时间拍摄而不让画面抖动得过于厉害。由于其时常也可用腰部支撑，所以也叫腰托。有些厂商为了更符合人体腰部的特点，生产的肩托和腰托会有所区别，但也是大同小异。

与肩托有点类似的摄像机支架是独角棍。然而，不管是直接肩扛，还是依靠肩托或独角棍，要

做长时间固定画面的拍摄还是非常困难的,尤其是在远距离拍摄特写镜头时。于是,三脚架就显得非常重要了。

二、三脚架

三脚架可以说是摄像机最为常见和重要的支撑设备,是必备的辅助器材。无论是设备组成较为简单的 ENG 方式还是复杂的 ESP、EFP 节目制作方式,都需要使用三脚架。

在实际拍摄中,三脚架的作用主要有三个:可以有效防止手持、肩扛拍摄时的晃动;便于摄像师仔细地选择角度,精确地构图和取舍景物;可以使摄像机长时间维持同一角度的拍摄或等待。

三脚架有便携式三脚架和重型三脚架两种。重型三脚架多在演播室中使用。它结构复杂、体积大、重量重。便携式三脚架结构简单,主要由楔板、云台、支撑架(腿)、连接延展板组成。其中,常见的云台有两种:一种是摩擦云台;另一种是液压云台。摩擦云台价格较便宜,性价比较高;液压云台是更高端的设计,可以使画面拍摄获得更平稳连续的视觉效果。三脚架、云台和摄像机托板如图 4-1、图 4-2、图 4-3 所示。

图 4-1　三脚架

图 4-2　云台

图 4-3　摄像机托板

三脚架的使用比较简单。普通三脚架最高可以升高至 2 米，最低可以降至 0.45 米（将伸缩带全部打开至最大）。安装时只需将三脚架竖立，以身体作为依靠，让三脚架适当地靠在自己身上，以减轻重量。先将其中一只脚固定所需高度，然后将其锁紧后再将其余两只脚解锁，调校到适当高度锁紧，拧松云台下方的调节旋钮，调整三脚架的水平直至气泡完全在圆圈中心，锁定云台即可。这样的调整顺序可以更为省力和省时间，避免打开三脚架时的混乱或失手将三脚架摔倒。

在使用三脚架时，最好将三脚架下方的伸缩带打开到最大限度，同时将三脚架其中的一只脚与镜头方向保持一致，这样可以防止拍摄时踢到三脚架而影响拍摄效果，也可以防止因为重心不稳发生侧翻摔坏摄像机。在使用三脚架的过程中，一定要注意检查各个锁定旋钮是否锁定到位，确保安全后再将摄像机安放上去。拍摄完毕或者中途休息，应将摄像机从三脚架上及时拿下来，放置在相对安全的地方，防止人为绊倒产生损坏。

安装在三脚架上的摄像机不仅可以拍摄固定镜头，还可以拍摄运动镜头。在平坦的地面上只需在三脚架上加装运动镜头拍摄所需要的滑轮，三脚架滑轮如图 4-4 所示。

在具体使用中，受地形限制和地面平坦度的限制，三脚架滑轮一般只用于演播厅等室内，室外使用比较少。在室外为获得运动画面的效果，使用更多的是滑轨和摇臂。

图 4-4　三脚架滑轮

三、轨道

从电影成为工业的那一天就伴随着轨道车的应用，现在轨道车的技术已经相当的成熟。轨道车的作用，主要是拓展画面空间和表现连续的移动。轨道车（直轨部分）如图 4-5 所示。

从滑轨使用的材质来看，目前常用的主要有两类：一类是硬轨，另一类是软轨。硬轨一般采用高强度优质工业不锈钢管制成，直轨和弯轨均为 1.5 米 / 节，每节直、弯轨道可任意拆装组合，因其不受地形限制、方便、牢固和易拆装，被影视拍摄大量应用；软轨一般采用橡胶制成，直轨、弯轨、变形轨可任意铺设，但容易受地形和地面状况影响，不适合于凸凹不平的地面。弯轨如图 4-6 所示。

与轨道配合使用的是轨道车。摄像师在轨道车上操作摄像机，除了进行变焦、推拉摇等相关操作，轨道车在轨道上的平滑运动，也增强了画面的动感。

轨道铺好、用木楔子垫平后即可由经过训练的人推动轨道车，拍摄一些富有变化的画面效果。轨道的操作看上去很简单，但轨道的铺设却比较费工夫。因此，使用轨道拍摄运动画面比较适合故事片、综艺节目、宣传片等预设性强的节目，而不适合新闻、纪录片等需要抓拍的节目。

轨道怎样才能正确使用呢？怎样才可以拍出空间感十足的画面呢？

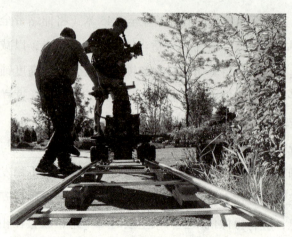

图 4-5　轨道车（直轨部分）　　　　　　　图 4-6　弯轨

1. 地基的选择很重要

地基一定要坚实平稳。但拍摄地点的地况往往很复杂，坑洼不平、松软泥泞都是不可避免的。在这种情况下，我们可以参考水平尺的辅助，在轨道底下塞进若干木楔子调整水平情况。如果地面起伏非常明显，或者需要穿过门坎进行拍摄，就需要用砖头或者利用现场的木箱等结实物体作为基础，然后再架设轨道，最后同样用木楔子找平即可。

2. 接头连接要紧密

轨道与轨道之间的接头一定要连接紧密，绝不可以让轨道的接头吃力。那样既影响使用，又影响轨道的寿命。

3. 器材之间要锁紧

三脚架与轨道车之间一定要平稳，最好用"打捆器"拉紧。如果是立柱式的轨道车，立柱与车体一定要锁紧。

4. 拍摄前先要测试

全部安装调试好之后，一定要运行一下再进行正式的拍摄。

5. 电缆要铺好

要考虑到电缆的放置，以免被轨道车碾压造成损坏和危险的发生。

四、摇臂

摇臂的使用在影视拍摄中也是比较常见的。与轨道相比，它的价格更贵，操作更复杂，同时功能也更强大，在现代影视中发挥着不可忽视的作用。它大大丰富了电视节目的镜头语言，增强了镜头的动感和多元化，给电视画面增添了真实感和纵深空间感，使观众有身临其境的感觉。摇臂如图4-7所示。

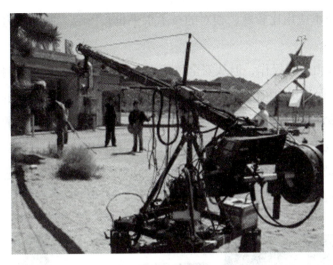

图 4-7　摇臂

摇臂可以分为很多种，一般是按电影应用和电视应用来划分。电影摇臂相对于电视摇臂来说技术含量更高，同时价格也要高出许多倍，不过其种类相对较少；而电视节目类型较为丰富，所以应用于电视的摇臂种类也比较多，主要可分为带座位、全遥控及全手动三种，其中只有部分摇臂具有臂杆收缩的功能。长度有 3 m、5 m、7 m、9 m、12 m 之分，我们可以根据摇臂的长度和大小进行区分。

从摄像机摇臂的结构来看，通常可分为四个部分：三脚架基座、云台、配重和纯粹意义上的摇臂。

1. 摇臂的组装

摇臂的组装，相对比较复杂。首先，安装三脚架机座，将轮子固定好并通过旋转螺栓控制再保持基座的水平，根据实际需要调整基座高度并锁紧。

其次，延伸组装摇臂，务必使每一节都保持水平并锁紧螺丝，拉紧摇臂的钢丝。

然后，组装云台，务必使每个云台保持绝对的水平，同时安装监视器。

最后，安装摄像机，调整摄像机的平衡，使其在上、下 45°方向都能保持稳定，连接相关线缆，加上相应的配重。摇臂安装过程如图 4-8 所示。

2. 使用注意事项

（1）考虑到一般摇臂设备的体积和重量都很大，摇臂的安装一定要以安全为主导思想，安装时要在安全的情况下有条不紊地进行。如果在室外安装还应考虑到以下一些情况。

①若安装在马路上，要注意来往行人和车辆。

②若安装在楼顶上，要注意风力对设备安全的影响。一般摇臂加长至 7 米以上就容易受风力影响。

③若安装在游轮上，要注意轮船左右摇摆带来的不安全因素。

④若安装在农田里，还要注意地基的坚硬度，根据地形不同，可灵活选择装大炮轮或不装车轮而直接靠三脚架支撑。

（2）摇臂架设好以后应该检查一下摇臂设备各部位的云台水平和动态平衡情况，确认无误后再把摄像机安装上去，并及时调整好摄像机的水平和动态平衡；然后拖至导演要求的位置，锁定摇臂，这样安装过程就完成了。

（3）我国的摇臂技术应用比较晚，相对的技术水平也较落后，所以国内存在着许多使用误区，主要有以下几个。

①实际运用中一般由单人操作，但从安全角度来说，应该有两个人同时操作摇臂摄像机，其中一人控制方向和位置并保证摄像机的安全，另一人控制操作手柄、保证画面的质量。

②经常有导演与摇臂摄像师沟通不足，导致配合上的不默契和镜头画面的不衔接。

③虽然电视节目的类型丰富，但是所使用的摇臂型号过于单一，影响镜头画面的表现力。

④由于人员配备和安全措施不足，导致摇臂设备的不必要损坏现象较普遍。

⑤摇臂作用未能完全发挥。

图 4-8　摇臂安装过程

3. 摇臂的用途

摇臂摄像机的表现手法基本有两大用途。

（1）用于拍摄运动长镜头。如拍摄一群走出校门的大学生，先对准 1～2 个学生（近景），摇臂逐渐升高、拉远，这样就出现了一群学生走出校门的效果。

（2）用于表现被摄对象的气势。在拍摄的时候，使用广角镜头，可以夸张地表现拍摄对象，营造一种气势磅礴的画面效果。

五、斯坦尼康

斯坦尼康（Steadicam），即摄影机稳定器，是一种轻便的电影摄影机机座，可以手提。由美国人布朗发明，自 20 世纪 70 年代开始为业内普遍使用。斯坦尼康组件示意如图 4-9 所示。

一般情况下，抖动的画面容易使观众产生烦躁、疲劳和反感；另外，画面的稳定性好对后期制作中加入多层特技有很大帮助。画面抖动再加上噪波是所有压缩算法的大敌，基于 MPEG 高压缩率的传输系统，以及 DVD 和应用长 GOP 技术的数字播出的出现，对图像稳定性的要求更高，这样才能保证图像的质量。

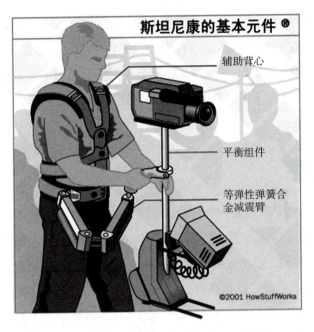

图 4-9 斯坦尼康组件示意（彩图见彩插）

在移动拍摄时，我们可借助轨道车、摇臂来降低摄影机的抖动。但斯坦尼康有着极大的灵活性、便利性，它可以拍摄比摇臂时间更长的长镜头。轨道需要平坦的地面，而斯坦尼康却可以适应山地、台阶等更多的环境，可以完成更为复杂的移动镜头拍摄。这是它们的区别，也是斯坦尼康的特点。

斯坦尼康如今分为五类：一是大型斯坦尼康，包括辅助背心＋减震力臂＋稳定平衡杆；二是陀螺仪斯坦尼康，包括辅助背心＋减震力臂＋稳定平衡杆＋陀螺仪滚；三是低拍版斯坦尼康，包括辅助背心＋减震力臂＋稳定平衡杆＋低拍 C 型架＋角度调解器；四是监视器斯坦尼康，包括辅助背心＋减震力臂＋稳定平衡杆＋监视器＋电池＋角度调解器；五是手持版斯坦尼康，包括稳定平衡杆。

目前，越来越多的影视创作运用斯坦尼康来拍摄很多长镜头和运动镜头，以求获得更好的视觉效果和叙事节奏。比如一些影片会用载人摇臂结合斯坦尼康共同完成一个长镜头的开篇，还有一些打斗、战争场面。斯坦尼康的缺点是价格高，重量也不轻，长时间工作对摄影师体力消耗非常大。

首先，斯坦尼康并不是代替轨道和摇臂的新生产物，而是另一种视角和观点的实现方式，是营造一种空间感的工具，如果要用它实现轨道的画面效果，那是不实际的，不要试图用它代替轨道，而要利用它营造另一种感觉，简单地说就是要掌握和理解斯坦尼康特有的语言。其次，斯坦尼康是高度人机结合的设备，不是所有的人穿上就可以拍出理想的效果，斯坦尼康需要对走路姿势、腰肩的角度、手臂的随和程度、手指的分配以及机器三轴向的配平等若干环节进行专门的训练和校调。实际上，在专业领域里斯坦尼康是一个专门的工种，很多都到美国去进行专门的培训。要想用好这个设备，一定要进行科学练习和专业校调。

斯坦尼康最早运用在《洛奇》和《光荣之路》两部影片中，极大地提升了摄影效果，并引发了一场轰动。其中，《光荣之路》一片为 Haskell Wexler 赢得了 1976 年的奥斯卡最佳摄影奖。"在我们开拍之前，Haskell 就清楚地意识到，如果你无法前后移动你的摄影车，最可行的一招就是把它凌空

架起"①。尽管斯坦尼康在曲线运动上不如摄影推车来得自如，但是在进行水平方向的位移上显示出了极大的优势。斯坦尼康在展示镜头运动过程中的画面内容上，能够最大限度地接近事物的本质。1980 年，在影片《闪灵》中，Stanley Kubrick 出于个人偏好，采用了大量的长镜头，这使得斯坦尼康的作用得以淋漓尽致地发挥。《俄罗斯方舟》就是借助斯坦尼康制作完成的一部 86 分钟的电影，全片一共只用了一个长镜头。

六、摄像机平台及升降台

摄像机平台和升降台在日常拍摄中并不常见，但如果留心观察在电视中还是可以看到的。摄像机平台是为专业摄像师精心设计的，适用于室内外的比赛场馆及外景地的拍摄，如演播厅、体育馆、足球馆等。它体积小、重量轻、易于安装和携带运输，折叠后单人即可拉走，加上设计合理的座椅，使得摄影师可以轻松、舒适并以自己喜欢的拍摄角度工作。拍摄平台即使在较低角度也可以高机位拍摄，而且可以使摄像师迅速地从一边旋转到另一边，对跟踪拍摄从一侧靠近摄像师又迅速从另一侧离开的物体具有突出的作用，如足球从一个半场飞到另一半场，运动员跑近又迅速跑远等场景使用摄像平台来拍摄将格外轻松。摄像机平台如图 4-10 所示。

升降台的作用与三脚架比较类似，但比三脚架更复杂，也更高档。对于升降台，除了将三角形概念应用于其基座的轮子结构上外，更为重要的是使用气压升降柱来代替三脚架的腿管，以提供三脚架无法做到的、在拍摄中可升降操作的功能。摄像机升降台主要用于演播室内。其中，气压升降台是最常见的种类。它提供具备平衡功能的升降柱移动，能实现精确的摄像机升降，使摄像师可以聚精会神于取景构图和其他有关操作，不必为了控制未经平衡的摄像机而付出体力和额外注意力。摄像机升降台如图 4-11 所示。

图 4-10　摄像机平台

图 4-11　摄像机升降台

① Garrett Brown 在 1976 年奥斯卡颁奖典礼上的讲话。

第二节 外接话筒的使用

现代影视，离开了声音是无法想象的，声画结合是我们最基本、最重要的观念。录音工作，从某种意义上讲完全是与摄像工作同等重要的独立工种。但是，对普通的摄像工作而言，在没有专门的录音师的时候，摄像师不仅仅承担画面的拍摄工作，还要兼做录音工作。从同期声的录制角度出发，不懂得录音的基本知识、不会录制良好同期声的摄像师是不合格的。本节着重从摄像同期声录制的角度讲解录音的相关技术。

一、音频的基本概念

对于声音，我们通常要从音调和音量两个方面进行描述。

所谓音调，也叫音高，表示某一声音比另一声音高或低的性质。从物理角度来看，音调的高低是由声音频率的高低来决定的，单位为赫兹（Hz）。正常人能听到的频率范围为 20 ~ 20 000 Hz，但这是理论意义上的，一般情况普通人对 500 ~ 4 000 Hz 的声音最为敏感。

声音的频率越高，声调也越高，如笛声的频率范围为 250 ~ 2 000 Hz，声音听起来清脆明亮，音调较高；反之，声音的频率越低，声调也越低，如低音提琴的主要频率范围是 70 ~ 250 Hz，声音听起来低沉浑厚。

一般来讲，女性的声调比男性高，但某些时候，我们却觉得男性声音似乎更具有穿透力，这是怎么回事呢？这就涉及描述声音的另一个概念——声强，它影响着我们对声音音量大小（即响度）的感受。从物理的角度来看，声波振幅的大小决定了声音强度的大小。

在实际生活中，我们通常用分贝（dB）这一概念来表示声音的强度。以两个声音的比率来表示声音相对强度大小的方法，叫做分贝计数法。即以一个声音对另一个声音的强度比率，取其对数值来表示声音的响度，公式为：

$$分贝（dB）=10\lg 声强 A / 声强 B$$

这样，当声音的强度加倍或减半时，其分贝值就会变化 3 dB。在使用摄像机录制声音的时候，就是通过调整声音的电平获得最佳的音频录制音量。

二、话筒的选择

对于摄像师来说，了解并选择一只合适的话筒，才可能录制出更加完美的同期声。对于话筒，我们可以从话筒自身的频率响应、阻抗、灵敏度和指向性等指标进行挑选。

话筒的频率响应是指话筒准确还原一定宽度范围频率的能力。没有一个话筒能够捕捉 20 ~ 20 000 Hz 范围的全部频率。使用频率范围过大的话筒可能导致周围背景杂音过大，影响主要声音的

传达；而使用频率范围过小的话筒则可能导致部分需要的声音录制不到。因此，新闻发布会现场录音使用的话筒比录制音乐节目使用的话筒频率范围就要小得多。

阻抗是指在具有电阻、电感和电容的电路里对交流电所起的阻碍作用。话筒的阻抗可以简单地分为低阻抗和高阻抗两类。所谓低阻抗话筒，是指额定阻抗小于或等于 600 欧姆的话筒；高阻抗话筒则是额定阻抗在 600 欧姆以上。阻抗越高，对声音质量的影响越大。因此，专业话筒的阻抗一般为 150 欧姆左右，家用话筒的阻抗一般为 600 欧姆甚至更高。

话筒的灵敏度是指在同一位置以一定的声音源量测麦克风在无负载下收音后输出电压，除以输入电压而得到的一个系数，单位是 Mv/Pa。为了与电路中电平的度量一致，灵敏度也可以用分贝值表示。该系数越大，说明该麦克风灵敏度越大，输出的音频电压也越大。值得注意的是，灵敏度常以负数表示。比如，–40 dB 的灵敏度比 –48 dB 的灵敏度高。

话筒的指向性是描述麦克风对于来自不同角度声音的灵敏度。摄像人员常常需要选择的是话筒的指向性。话筒的指向性一般可分为：全（无）指向性、双指向性（8 字型）、单指向性（心型）和超指向性（枪式）四类，可分别用于不同的目的和场合的声音录制。话筒的指向性示意如图 4-12 所示。

图 4-12 话筒的指向性示意
（a）全（无）指向性；（b）双指向性（8 字型）；（c）单指向性（心型）；（d）超指向性（枪式）

全指向性话筒又称无指向性话筒，对于来自不同角度的声音，其灵敏度是相同的。全指向性话筒常见于需要收录整个环境声音的录音工作；或是声源在移动时，需要保持良好收音的情况；演讲者在演说时佩戴的领夹式麦克风也属此类。全指向性话筒的缺点在于容易录到四周环境的噪声，而在价格方面相对较为便宜。双指向性话筒（8 字型）可接受来自麦克风前方和后方的声音，多用于采访的录音，可以同时把记者和被采访人的声音录下来。单指向性（心型）话筒对于来自麦克风前方的声音有最佳的收音效果，而来自其他方向的声音则会衰减，常见于手持式麦克风和卡拉 OK 场合。超指向性（枪式）话筒，可以把某一声音从众多嘈杂的声音中"分辨"出来进行录制。

从工作原理来看，常见的有动圈式话筒、电容式话筒和带式（振速）话筒三大类。动圈式话筒由振动膜拉动线圈切割磁力线，从而产生相应的电流形成音频信号，话筒壁上标有"Dxxx"字样。电容式话筒则是由电压的变化情况来表示音频的大小，话筒壁上标有"Cxxx"字样。因此，动圈式话筒不需要外部供电，而电容式话筒则必须有外部供电，这是两者的主要区别。此外，相对电容式话筒来说，动圈式话筒还有不易损坏、制造简单、价格便宜等特点；电容式话筒则具有频率特性好、

灵敏度高、音质清脆等优点。带式（振速）话筒多用在演播室谈话节目中，一般放在硬质桌面上，可以拾取坐在桌边的多人的声音，对于环境的固有噪声能有效抑制。带式（振速）话筒因为扁平比较容易隐蔽，不会影响和破坏画面，但容易损坏，外出采访很少使用。

与一般的有线话筒相比，无线话筒的使用更方便主持人以及采访对象。无线话筒主要有两种：手持无线话筒和领夹式无线话筒。手持无线话筒一般用于主持人录音，也可用于采访录音；领夹式无线话筒外形比较小，灵敏度较低，适合于嘈杂环境中的主持人录音和动作比较多的人物录音。无线话筒如图 4-13 所示。

图 4-13　无线话筒

吊杆话筒是目前采访使用最多的话筒之一。吊杆话筒其实不是一种话筒种类，而是使用一种可伸缩的特制杆固定话筒，尽可能接近声源而又不使话筒出现在镜头之中的一套设备，包括指向性话筒、吊杆、话筒支架、防风罩及防风毛皮。吊杆话筒是影视拍摄中使用最多的录音方式。吊杆话筒如图 4-14 所示。

图 4-14　吊杆话筒

吊杆话筒的优点是能够较好地多角度拾取声音，不干扰画面拍摄和人物表演，但同时它要求有专门的录音人员和相关的录音设备，如调音台、耳机等。录音师在拍摄过程中根据耳机监听声音的情况，调节调音台和吊杆话筒，以拾取高信噪比、低失真度的声音。

三、摄像机录制同期声的基本操作

在前面摄像机的基本操作部分，我们已经介绍了如何使用摄像机录制同期声以及相关的操作步骤。在此，再进行简单的介绍。

摄像机的音频输入（AUDIO IN）可以选择的通常有两挡：FRONT 挡和 REAR 挡。FRONT 挡表示选择摄像机前置随机话筒作为录音话筒，REAR 挡则是表示选择通过摄像机后部的两个卡侬接口 CH1 和 CH2 连接的话筒作为录音话筒。在 REAR 挡范围内还有 MIC、LINE、+48V，用于选择是由话筒输入还是由线路输入音频。

录音电平调节有两个选项：自动电平（AUTO）和手动电平（MAN）。使用自动电平方式，声音录制的质量由 AGC 电路保证，不需要人员额外操作。使用自动电平方式录制同期声比较适合连续声音的录制，最大的缺点是当近处的声源停止时，话筒会自动将周围的环境噪声作为有效音放大并录制，可能造成声音忽大忽小的问题。而选择手动电平的方式录制同期声，摄像人员可以根据声音的大小调节电平旋钮，可以有效地控制录制音量的大小而且录制质量较好。在录制同期声时，只需观察摄像机上的音量峰值表，即可录制符合要求的音频。在具体操作时，录音的最佳范围为 –12 dB ~ –8 dB，最大一般不超过 0 dB，否则声音便会失真。

在室外录音时，为防止风声对录音质量的干扰，一般将话筒上的 LOW CUT（麦克风低切）开关打开，可以有效去除低噪声，获得更为清晰的录音质量。

四、摄像机同期声录制技巧

什么样的同期声是满足技术要求的同期声呢？一般认为：音量表显示适中不超表，声音清晰明亮、失真小，环境声不干扰主要声音的同期声就是好同期声。而要录制这样的同期声，除了前面说到的选择话筒、调节摄像机相关功能键外，还要掌握以下技巧。

1. 应养成细心的好习惯

拍摄前，应检查话筒、采访线接头、音频显示屏等器件是否处于良好状态，并把录像机灵敏度开关、话筒灵敏度开关拨到相应位置。无论是指向性话筒、普通话筒还是无线话筒，都应戴好防风罩，尽可能用手动录音。重要的同期声录制必须使用耳机监听，并根据外界音量的变化随时调节录音音量。

2. 采访录音应该遵循一定的工作程序

根据环境情况确定用自动方式还是手动方式进行录音；正式开录前先请主持人用正常语音说说话，调整摄、录像机电平和话筒的距离；录完后马上回放试听，发现问题及时补录或重录。按照工作程序进行，可以保证声音的录制质量，避免发生问题。

3. 要注意摆放好话筒的位置

一是确定距离，二是确定方向，确保声源传出的声音都在话筒的拾音范围内，降低声音的损耗。单向话筒的拾音角度一般在 80° 左右，80° 以外声音被明显抑制。所以，在新闻采访类节目中，只

要把单向话筒对准声源，就能把所需要的声音录得清晰响亮，有效地滤掉周围的噪声。如果话筒偏离声源80°以外，就会失去了对声音的控制，音质音色会明显变差。所以在使用单向话筒时，切记要靠近并对准声源。

4. 在拍摄一个完整片段时，应尽量使用同一只话筒

不同类型话筒的音质、音色相距甚远；同类型的话筒之间，音质、音色也有一定差别。制作一个节目时，为保持声音的统一性和完整性，应选用同一只话筒，使采访段落的音质、音色保持一致。特别是在后期编辑时，根据节目的要求，常把同一时间录制的较长段落分拆成若干小段落，穿插在片子的不同部分，或把不同地点、不同场景的声音组接在一起。若全片选用的话筒不同，就会使相邻段落的音质音色差距太大，影响全片的协调和完整。

5. 在室内录音时，应避免反射声进入话筒

声音是沿直线传播的，在传播过程中遇到障碍物就会被反射，如果声源发出的声音与反射声同时进入话筒，录制的声音就会含混不清。室内往往有平滑表面的墙壁或家具，在这种条件下录音，就要选择合适的位置，使话筒和声源躲开大面积的反射平面，或者在声源的周围挂一些布幕，减弱声音的反射。

6. 在外景录音时，还要注意防风和人为噪声的出现

空旷的田野里不易觉察的风声常给后期制作造成很大的麻烦。因为耳朵对风声的敏感程度远远低于话筒，即使话筒上装有性能优越的防风罩，也很难避免风吹打话筒产生的噪声。所以，应仔细观察风向并利用现场的各种工具，如草帽、反光伞等工具遮风后再进行录音。与此类似，手持话筒录音时，切忌手与话筒防风罩摩擦，也不要快速抽拉话筒线，否则会产生难听的低频噪声。

7. 为了录制到更丰富的现场声，拍摄时可以同时使用两个话筒

一个机载话筒固定在摄像机上，用于拾取现场的自然声；另一个单指向话筒或无线话筒，用于有目的地拾取现场的采访声。两个话筒的声音分别记录在两个声道上，后期制作时可以灵活使用。

我们这里讲的注意事项主要是针对录音技术的，其实，影视声音还具有很大的一部分美学内容。而且这些艺术技巧方面的内容，对录音技术工作提出了不少新的要求，比如应通过技术手段反映现实的空间感，反映声音的透视效果等。这些内容请参看相关的专业书籍。

五、电视新闻同期声的注意事项

电视新闻的同期声包括记者在现场的解说、新闻人物的谈话等。由于电视新闻同期声不仅能使观众观其形，还能同时闻其声，更能激发观众的认同和参与意识。

在使用摄像机录制电视新闻同期声时，面对一些正在发生的现场新闻事件，如重大会议、重要庆典、大型运动会、演唱会，或一场火灾、一起坍塌事故等，由于这些正在发生的新闻现场性非常强，不仅适合保留新闻现场的同期声，在拍摄的时候还可以采取记者在现场出镜的形式来报道。这

样不但可以增强新闻的真实感、现场感，也容易让新闻出彩。此类拍摄一定要注意同期声的录制效果，拍摄者一定要根据摄像机上的电平显示值控制声音的录制，严格将声音控制在 1/2～2/3 的位置，并注意使用耳机进行实时监听。

而就某一社会关注的热点事件进行报道的时候，同期声的录制就显得更加重要了。例如，每年的全国"两会"是百姓关注的焦点，中央电视台历年"两会"的新闻报道中采用了大量的同期声。从一篇新闻报道的篇幅上看，可能同期声显得很长，但是代表们就某一关心的话题各抒己见，就社会和经济发展中的热点问题畅所欲言，这样的同期声有利于营造一种促进改革深入发展的舆论声势。

在调查性新闻里，运用同期声可起到对事实作实证的作用。近年来，很多电视台都开设了新闻调查类节目。这类节目的记者承担着较大的压力，因为这类节目通常都不是唱"赞歌"的，而是对观众反映的一些社会丑恶现象或不公正现象进行调查，予以曝光。做这类节目，记者要对所调查事件的准确性调查核实清楚，否则很容易引起严重后果，或者惹上官司。这时，记者就可以借助于同期声，将采访调查过程中有关当事人所讲的话摄录下来，作为引证，这样的原人原声可以避免不少不必要的纠纷和麻烦。

在人物新闻中，可以运用同期声反映新闻人物的思想和感情。中央电视台的《东方之子》属于人物新闻节目，每期除了有人物的客观介绍外，还必有人物访谈的同期声，而且是大段大段的。这样让人物自己出来讲一讲，不仅有助于新闻人物的形象丰满，也使人物新闻片的结构更加丰富，报道形式更加生动活泼。

电视新闻同期声的运用领域是很广阔的，在新闻采访中一定要因人、因事、因时、因地而宜，不应套用什么固定的模式。只要能使同期声与整个片子浑然一体，成为片子中不可分割的有机组成部分，充分发挥出电视新闻同期声的魅力，充分显示出电视新闻的特色，就是成功的运用。

第三节　摄像机控制器的使用

在电视制作中心或现场节目制作的场合，将两台以上摄像机输出的信号进行特技切换时需使用摄像机控制器把各摄像机的工作状态调整一致，把各摄像机输出信号的行相位和副载波相位调整一致。因此，摄像机控制器也是电视节目制作不可缺少的设备之一。

摄像机控制器简称 CCU（Camera Control Unit），是用来控制摄像机工作的设备。一般专业级摄像机和广播级摄像机都配有专门的摄像机控制器。

摄像机控制器通过专用的多芯电视电缆与摄像机机头相连，它输送多种信号，如遥控操作信号、监测信号、同步信号、通话联络信号以及各种电源至摄像机机头，同时，将摄像机机头预放器输出的红、绿、蓝三基色信号进行视频处理放大，根据电视系统的彩色电视制式进行编码，形成彩色全电视信号后输出。因此，当使用摄像机控制器遥控摄像机工作时，摄像机本身视频信号通路自预放

器之后的部分将完全由摄像机控制器内的电路取代，摄像机本身的控制操作也大部分由摄像机控制器来完成。

摄像机控制器的主要功能有以下一些。

1. 光圈（IRIS）调整

光圈选择有自动、手动两挡，用于调整摄像机镜头光圈的大小。

2. 增益（GAIN）选择

CCU上的增益按钮沿用摄像机增益的方式，分别设置 0 dB、+9 dB、+18 dB 三挡。

3. 白平衡（WHITE BAL）调整

在白平衡调整中采取自动、手动两挡控制，可以调整红、蓝两路的增益，使它们与绿路信号的幅度取得合适的比例。

4. 黑平衡（BLACK BAL）调整

在黑平衡调整中采取自动、手动两挡控制，使红、绿、蓝三路信号的黑电平达到一致。

5. 基准电平（PEDE STAI）调整

当图像对比度十分强烈时，用此功能调整基准电平，可使图像对比度适中。

6. 色度（CHROMA）调整

调整色度信号电平。

7. 彩条（BARS）开关

开关打开后（置 NO），摄像机控制器输出彩条信号。

8. 行相位（HPHAS）调整

调整锁定视频输出信号的行相位，当两台以上摄像机一起使用时，使它们与基准同步信号的行相位差一致，以便同步切换。

9. 副载波相位（SCPHA SE）调整

调整锁定视频输出信号的副载波相位，当两台以上摄像机一起使用时，使它们与基准副载波的相位一致，避免副载波相位不同而出现彩色不一致的现象。

10. 外同步锁相输入（GEN LOCK IN）

两台以上摄像机一起使用时，输入外同步信号，使它们能同步工作。

11. 内部通话（INTERCOM）功能

供控制器与摄像机机头之间通话使用，导演可通过它与摄像师进行联系。

12. 返监视频输入（RETURN VIDEO IN）

将摄像机的信号返送给与控制器相连的摄像机以及其他设备，供观察摄像机的视频信号用。

13. 电缆补偿（CABLE COMP）调整

通常按 25 米或 50 米间隔分挡，根据摄像机与控制器之间连接电缆的长度进行选择，补偿视频信号在传输中的衰减。

还有专门控制摄像机的聚焦和变焦的外接控制器，一般这类控制器都安装在三脚架的控制手柄上，主要有两种：一种是辅助控制摄像机镜头聚焦；另一种是辅助控制摄像机镜头变焦。

使用辅助控制摄像机镜头聚焦时，只需将设备的另一端安装在镜头侧面的螺孔里，通过旋转控制器的手柄即可实现对聚焦环的控制；使用辅助控制摄像机镜头变焦时，也只需要将设备的另一端安装在镜头下方的 ZOOM 控制接口上，同时将 ZOOM 设置为 SERVO 挡即可实现对变焦环的控制。ZOOM 接口如图 4-15 所示。

图 4-15　ZOOM 接口

第四节　特殊效果镜

在实际拍摄过程中，根据照明光线、实景环境和拍摄内容的不同，为了使画面造型更加丰富多彩，以实现创作人员所想达到的某种特殊效果，增强画面的造型审美感和艺术表现力，常用到经过特殊工艺加工制作出来的效果镜来完成特殊拍摄任务。

一、星光镜

星光镜（Stars）又叫光芒镜，是刻有很多规律条纹的无色镜片。当景物中有高光存在时，强光沿着星光镜的纹路产生滋光，散发出不同的光芒。星光镜依据纹路不同，产生的光芒效果不同。常见的效果有：一字、十字、米字星光等，特殊的还有：维克多星（Vector）、北极星（North）等，它们所产生的星光的纹路有特定的形状。

在风光片、广告片和文艺片的拍摄中，星光镜运用较多。当我们使用星光镜白天逆光拍摄潺潺的流水时，平静流淌的水面在画面中会形成波光潋滟、流光溢彩的生动效果。而在夜晚中，一个人用手电筒迎面照来，使用星光镜拍摄，画面中星光又会产生生活中人们常有的那种"刺眼"的效果。

当拍摄时，即使不用星光镜，使用较小的光圈或使用镜头纱时，也会在高光处出现星光效果，比如在太阳的位置上会出现星光条纹，不过幅度比星光镜小得多。

二、偏振镜

偏振镜（Polarizer）又称偏光镜，主要作用是消除偏振光的影响。偏振镜在使用时需要调整角度，所以偏振镜上有一个接圈，使偏振镜固定在摄像镜头上后仍能旋转。偏振镜在各种滤光镜当中是比较特殊的一种滤光镜，它作用的对象不是光波中一定波长的光，而是具有偏振光特性的光波。偏振镜是一种减弱或消除不必要的强光和反射光的效果镜。但这种反光必须是非金属表面反射形成的，比如玻璃、瓷器、水面、漆面等。偏振镜能够消除这些反光和眩光，而被摄对象的其余光线并不受太大影响。比如，戴眼镜的人由于镜片反光使得双目"消失"了，加用偏振镜就能够去掉反光，拍摄出镜片下面的眼睛。再如，拍摄商店橱窗内的商品或是透过汽车玻璃窗拍摄时，也常常使用偏振镜。此外，偏振镜在拍摄风光时可以调节天空的影调和色调，它能够加深天空的蓝色，但又不影响画面中其他景物的正常色调。

三、柔光镜

柔光镜（Softnet 或 Diffusers）也称柔化镜、柔和镜，系采用无色光学玻璃经特殊工艺处理而成。在电视节目制作中尤其是电视剧、文艺节目、电视广告、音乐电视等的拍摄中，柔光镜应用比较广泛。它能够降低被摄对象的总体清晰度，但并不影响画面的色彩和反差。比如，拍摄波光粼粼的湖面时，加柔光镜后会形成一种光芒漫射的画面效果。在拍摄人物特别是小景别画面时，加用柔光镜可以使人物形象细腻柔和，弥补皮肤质感上的某些不足。如拍摄一位老年妇女的特写画面时，柔光镜可以改善其满面皱纹的形象，获得皮肤质感较为柔和的画面形象。另外柔光镜也常常被用来强调拍摄环境的光感。

四、晕化镜

晕化镜又称晕光镜，分为背影晕化镜和色彩晕化镜两种。此类效果镜能使画面中间的被摄主体成像清晰，而其背景虚化或周围景物的色调受到改变，以突出主体形象。此外，还有一种中心焦点晕化镜，又称魔幻镜。这种镜片的中心部位能使光线正常通过，四周却影像模糊，界域分明，形象突出。这种效果镜常用来拍摄人像、花卉、静物等。如拍摄车灯、舞台灯、信号灯等，光源周围会形成筒形色圈，得到犹如光源放出眩光的效果。在艺术类电视节目中它还常用以表现人物的回忆、幻想、梦境等。

五、渐变滤光镜

渐变滤光镜（Graduated Filters）分为灰渐变和彩色渐变两种。灰渐变镜一半完全透光，另一半有阻光作用，用于平衡电视画面的影调关系。当被摄景物的亮度关系不够好时，灰渐变镜可以改善画面的亮度平衡。由于外景摄像中所遇到的最多的情况是天空的亮度不能与地面景物的亮度产生平衡，天空比地面景物的亮度高许多，因而常常需要压暗天空的影调，以求和地面景物平衡。比如在阴天拍摄时，虽然我们能够看到天空密布的云层，甚至乌云翻滚，但是天空的亮度远远超出地面的亮度，拍摄出的画面缺乏天空应有的层次，看上去很难看，如加上灰渐变滤光镜压暗天空，就可以突出乌云。

彩色渐变滤光镜是一半无色一半有色，或从一种颜色过渡到另一种颜色的滤光镜。彩色渐变滤光镜的颜色可以说是多种多样的，无论是红、绿、蓝、黄、品、青，还是复合色都可以根据情况选择。最常用的有：橙红渐变、雷登85渐变、蓝青渐变等。彩色渐变滤光镜调节画面的局部色彩，在应用上非常随意。比如在拍摄日出、日落时，用橙红渐变、雷登85渐变、品红渐变，将有颜色的一半加在画面中天空的位置上，可增加朝霞或落日的光辉。

渐变滤光镜可以和其他滤光镜配合使用，也可以两块叠用，产生奇特的视觉效果。比如，蓝渐变和灰渐变叠用，当两块滤光镜的蓝和灰相叠、透明和透明部分相叠时，组合的滤光镜是由蓝灰过渡到透明的渐变滤光镜；当蓝渐变的蓝和灰渐变的透明部分相叠，蓝渐变的透明部分和灰渐变的灰相叠时，组合滤光镜是由蓝向灰过渡的渐变滤光镜。利用这个特性，可以随意组合渐变滤光镜，夸张自然现象或产生出自然界不存在的色彩和影调效果。

渐变滤光镜在使用中一定要注意隐藏滤光镜在画面中的痕迹，在拍摄之前应从寻像器中仔细观察滤光镜的位置是不是合乎要求。

六、多影镜

多影镜（Multi Images）又称多棱镜或梦幻镜。多影镜有同心多影镜和平行多影镜，它们的作用是相对于主体影像产生重复的影像效果。比如用五影镜拍摄，在画面的中间产生一个主体影像，周边对称地产生四个重复影像。

七、近摄镜

近摄镜（Close-up）用于拍摄微小的物体，如花卉的特写、翻拍小的照片、图片等。摄像机的变焦距镜头或微距功能只能在一定范围内有效，如果被摄景物与镜头的距离更近，就需要使用专门的近摄镜进行拍摄。使用近摄镜时需要注意，近摄时景深是非常小的，轻微的焦点不实或被摄物体晃动都会影响影像的清晰。因此最好用专门设备锁定架牢之后再拍。另外还需尽量用小光圈拍摄，以获得较大的景深范围。

八、分景镜

分景镜（Split Field）实际上是半块近摄镜，近摄镜一边对应近处的景物，无镜片的一边对应远处的景物。摄影镜头有一定的景深范围，在同一幅画面中很难做到近景和远景同样清晰。使用分景镜可以同时得到清晰的近景和远景。使用分景镜对摄像构图有一定的限制，而且需要反复调整拍摄位置，才能使近景和远景的清晰度都合适。

九、雾镜

雾镜（Fog Filter）是一种具有漫反射作用的效果镜，它能使来自被摄对象的光束得到漫射，并使漫射光均匀分布在画面中，从而一定程度上减弱了画面整体形象的清晰度，仿佛呈现出一种雾霭朦胧的效果，可以增加画面的透视效果。当实景有雾时加用雾镜，能够在画面中强化雾状效果；当无雾时使用，能够使画面中的形象犹如笼罩在一层薄雾之中。拍摄人物时用雾镜能起到类似柔光镜的柔化作用，拍摄出带有某种虚幻、朦胧感觉的人物形象。

第五节　其他摄像辅助设备

一、各种接头

在拍摄时，常常会遇到需要将电视、调音台、录像机等外部设备的音视频信号录制到磁盘（或磁带）上，或者把摄像机录制的信号传输到电脑、电视、监视器等外部设备上。这时，就需要各种音视频线缆和接口来进行传输。

1. 音频接头

最常见的音频接头主要有三种：对专业设备来说，使用最多的音频输入输出端口是三脚 XLR 插头，又叫做卡侬头；在家用 DV 中最为常见的是 RCA 插头，又叫莲花头，它由金属鞘包围着一个小插脚组成，主要用于线路电平音频信号的传输；话筒和耳孔插孔经常使用的是单脚插孔，有大型的和小型的两种，分别用于专业级摄像机和家用 DV 中。

2. 视频接头

常见的视频接头有五种。第一种接头在专业设备中十分常见，对于高质量的录像机，其视频输入输出使用的是同轴电缆卡环形接头，又叫 BNC 接口，它是卡口式旋锁插头的一种。第二种接头用在家用 DV 或录像机中，常用的视频接头是莲花头，它同家用 DV 中音频莲花头是非常相似的，以至于我们家用设备中的 AV 接线有时也可以相互替代使用。第三种常见的视频插头是 S 端子，又叫

S-Video 插头。它采用特殊的四插脚设计，可以把亮度信号和色度信号分别传输，有利于保证画面的质量。第四种接头同 S 端子是分量录像设备诞生的产物一样，DV 端子则是数码记录时代的产物。DV 端子，通常被叫做 IEEE1394 接口，也有叫做火线端子的，是一个六插脚的数字视频插头，每一台 DV 设备几乎都必备。它最大的优点是，可以将数字音视频信号、时间码、各种控制信号等各种信息合在一起进行简单方便快捷的传输，既保证了质量又操作简单，在数字摄录设备与计算机的联系中是必不可少的端口。第五种是大家非常熟悉的每台电视机后面都有的视频插头，射频（RF）插头。

因为插头总是连接着线缆，对应着接口，我们虽然没有专门讲述接口和线缆，但认对了插头，我们就能很容易辨别出各种线缆和接口了。

二、监视系统

在实际拍摄中，我们常把摄像机录制的视频信号传输到电视、监视器等外部设备上，方便我们更好地看清楚画面，这时外部视频监视器的使用操作就显得非常重要了。常用的监视器有三种：电视接收机、监视器和外接大尺寸寻像器。

电视接收机和真正的监视器最大的区别在于技术标准不同，监视器的色彩还原度、分辨率都远远超过普通电视接收机，通过 BNC 接口或者 RCA 接口传输视频信号。

外接大尺寸寻像器可以直接接在原摄像机寻像器 VF 接口上。此时，只需在彩条模式下调整画面的亮度、对比度以及锐化度即可。

外接监视器使用电池供电。需要注意的是外接监视器视频输入、输出使用的是同轴电缆卡环形接头，又叫 BNC 接口，它是卡口式旋锁接头的一种，在专业设备中十分常见。音频常用的是莲花头，在监视器中，有专门的音频输入、输出接口。除此之外，外接监视器还有另外一种视频接口 S-Video，又叫 S 端子。该接口可以把亮度信号和色度信号分别传输，有利于保证图像质量。

【复习思考题】

1. 摄像机的主要支撑设备有哪些？
2. 如何选择话筒？摄像机录制同期声的基本操作是怎样的？
3. 摄像机控制器的主要功能有哪些？
4. 摄像机常用的有哪些特殊效果镜？这些特殊效果镜能得到哪些特殊效果？

【实训练习题】

1. 走进电视摄像实训室，反复练习摄像机主要支撑设备（如三脚架、轨道、摇臂、斯坦尼康、摄像机平台及升降台）的安装、使用。
2. 走进录音棚（或者演播厅）认识不同类型的话筒。反复练习各种话筒的使用。
3. 认识摄像机控制器。反复练习摄像机控制器的调整。
4. 认识特殊效果镜。练习特殊效果镜的使用。
5. 观看《舌尖上的中国》《故宫》《航拍中国》《俺爹俺娘》《幼儿园》等纪实栏目及纪录片。
6. 观看《唐山大地震》《流浪地球》《无极》《孔雀》等电影。

第五章 电视画面

〖学习目标〗

- 了解电视画面的概念
- 掌握电视画面的特性
- 理解电视画面的造型特点
- 掌握电视画面的取材要求

电视摄像是一项技术工作，其"产品"就是电视画面；电视摄像也是一种艺术创作，其"作品"还是电视画面。简单地说，电视摄像师所从事的是以摄像机、磁卡或磁带等物质为载体，进行画面（含声音）的摄录工作。摄像师通过磁卡或磁带记录下来的画面资料也称画面素材，是一切电视节目的"原材料"。

第一节　电视画面的概念

电视画面是从电影画面借用过来的。画面这个词，本是绘画艺术用语，一幅画称一个画面。因为电影最初是无声片，它和绘画有许多相近之处。比如都是平面艺术，都是通过二维平面（长、宽）再现三维空间（长、宽、深）幻觉的视觉艺术。人们习惯于把一个电影镜头叫做一个电影画面。

一、电视画面产生的依据

人们在电视发明之前，就已经利用视觉暂留现象、似动现象，通过电影成功实现了表现活动的图像。记录在电影胶片上的是一幅幅静态的照片，彼此之间是割裂的、不完整的，但是当这些胶片通过电影放映机在银幕上成像之后，我们看到的是有时间连续性的、一连串流畅的、运动着的影像片断。这就是视觉暂留以及似动现象产生的直接效果。

1. 视觉暂留现象

人眼观看物体时，成像于视网膜上，并由视神经输入人脑，感觉到物体的像，但当物体移去时，视神经对物体的印象不会立即消失，而要延续0.1～0.4秒的时间，这种残留的视觉称"后像"，视觉的这一现象则被称为"视觉暂留"。

视觉暂留现象首先被中国人发现，宋代的走马灯便是历史记载中最早的关于视觉暂留的运用。随后法国人保罗·罗盖在1828年发明了留影盘，它是一个被绳子在两面穿过的圆盘。盘的一个面画了一只鸟，另一面画了一个空笼子。当圆盘旋转时，鸟在笼子里出现了。这证明了当眼睛看到一系列图像时，它一次保留一个图像。

2. 似动现象

人们把客观上静止的物体看成是运动的，或者把客观上不连续的位移看成是连续运动的现象就是似动现象。比如当两条直线按一定的间隔时间先后出现时，人们会把它看成是一条运动着的直线，而不会把它们看成是先后出现的两条静止直线。

对于电视来说，这种表现运动图案的原理和电影是一样的，只是情况相对复杂一点。因为从技术上讲，构成这个用来换幅的"单幅固定画面"并不像电影胶片那样可以被我们一目了然，它是由荧光屏上无数个各自具备亮色信息的点构成的，我们把它们称作"像素"。若干个像素通过一定的规律构成了一幅完整的画面，若干幅的画面通过和电影一样的连续换幅——利用视觉暂留和似动原理——形成连续的运动的电视画面。这个换幅的速度是每秒25幅，我们把其中一幅完整的电视画面称为一帧。

二、什么是电视画面

由于电视剧和电影有密切关系，在创作上使用的艺术手段又是相同的，因此电影艺术上的一些术语，电视、电影完全可以通用，而且在概念上也基本相同。电影画面的定义是："一段连续放映的影片中的形象，看来是由一台摄影机不间断的一次拍摄下来的，无论这段多么长都叫做一个镜头"（《电影观念》）。这个定义也适用于电视画面。

有的书上讲：从摄像角度来讲，是指从开机到关机这段时间所摄录的一段形象素材。这样讲也是不错的，但不够严格。有的画面是多次开机关机完成的（如停机再拍、动画片、木偶片），只要是一次连续拍摄的就是一个画面。电视画面是电视语言的基本因素，也是摄像造型的基本单位。一个画面的时间可以长到几分钟，也可以短到几秒钟，甚至可以短到不到一秒钟只有几帧。比如闪电、炮击，七或八帧即可构成一个画面。

由此，就电视摄像而言，电视画面是摄像机从开始录像到暂停录像不间断地拍摄所记录下来的一个片段，又称电视镜头。对于电视观众而言，我们看到的电视节目是经过多重的编辑、修改、制作以后得到的。可以把观众在电视屏幕上看到的那个活动的图像，称为电视画面。

此外还应该注意的一点是电视画面本身是孤立的、不完整的，其意义的产生是来自于画面的组接联合。当我们单独观看一幅电视画面的时候，电视画面是多意的，我们无法通过一幅孤立的画面

来表达影视作品的主题，而是需要通过多个画面之间关系的变化、组合、排序中产生出大于画面简单相加的整体意义。所以当我们去分析解读电视画面的时候一定要联系前后画面、整个影视段落甚至是整部影视作品来分析，切忌断章取义。

1. 画面和镜头

电视画面和电视镜头是可以通用的，是一个对象的两种称呼，只不过因场合不同各有选择。比如在导演部门和制片部门称为镜头而不称画面，在摄影、摄像部门经常称为画面。

2. 画面和画幅

画面和画幅是两个不同概念。画幅也就是我们常说的像帧（简称为帧）。电视画面是由画帧组成的，它是组成画面的物质形式。电视的帧频是 25 帧/秒，每个画面都由一定时间组成，也就是由若干个画幅组成。画幅是静止的，每一画帧只停 1/25 秒，画面则是运动的，除了用固定摄影方式拍摄静物以外，每个画幅的图像都会有所区别。

3. 画面和像素

电视画面的图像是借助于摄像的光电转换、显像的电光转换手段，通过布满屏幕上的小光点呈现出来的。这些小光点称为像素。像素的多少及其排列的密集程度，决定着图像的清晰度。

三、电视画面的地位和作用

电视画面是电视叙事和造型的基本因素，是组成电视节目的基本单位。

在电视艺术的众多表现元素中，电视画面是最基本的，也是第一位的。作为一部能够以"电视"为名的视觉片，我们可以容忍它没有色彩、没有音乐、没有文字和解说……但是绝对不能没有画面的存在。可以这样说，所谓的电视节目，是一个由多种元素所构成的有机整体，但是在这个整体中，唯独画面是不可或缺的，电视节目离开画面也就不复存在了。

每个电视画面都具有其自身的表现意义，构成特定的画面词汇，但是这些意义的表现不是孤立的、静止的，它必须体现在画面之间的运动联系和相互关系之中。在一部完整的电视片中，我们不可能通过一个孤立的画面来说明主题，而是需要通过多个画面之间关系的变化、组合、排序产生出大于画面简单相加的整体意义。从这点上来说，每个画面除了表现自己个体特定的意义以外，更重要的一点就是与前后画面甚至是电视片的整体画面产生联系，才能够最好地诠释画面在电视片当中的作用。

电视画面是现实再现的一种手段，是电视表现元素中的最基本要素。电视画面既具有剧作因素，又具有造型因素，是两者相结合的表现屏幕形象的具体视觉单位。

作为社会意识形态的任何一门艺术，它必须是反映客观现实世界的，电视也是一定现实生活在人类头脑中反映的产物。文学、戏剧、舞蹈、音乐、绘画等各种艺术，反映现实的手段和表现形式各不相同。文学是通过语言反映现实的，它的艺术形象是通过生动、精确、富有创造性的语言来表达的。因此，文字和词汇便是文学反映现实生活的一种手段。而电视画面是电视语言的基本元素，电视是通过一幅幅具体的、可视的、富有表现力的画面反映生活、阐明主题思想、塑造艺术形象。

所以我们说电视画面是电视反映现实的手段，是电视艺术家用来反映生活、反映现实的基本表现形式，它也必然反映艺术家的立场、观点、艺术水平和风格。

摄像机的记录性决定了电视画面反映的是客观现实。即凡是呈现在镜头视野范围内的一切物体，都能被客观地、如实地记录在磁带上，并通过画面在屏幕上呈现出直观形象。而不在镜头视野范围内的东西则不可能表现在电视屏幕上。同时拍摄故事片、科教片、艺术片时，镜头前的一切又是经过导演和摄像师组织、加工或者选择后体现他们的创作意图的。因此，电视画面既是客观的、可视的，又是具有一定的内涵、富有一定感染力的；既是物体外在形象的客观记录，又能在摄像师和导演等的主观意念、愿望支配下塑造的艺术形象。

总之，认识电视画面的作用，不外乎从这样两个方面来看，一是电视画面自身在电视作品中的作用；二是电视画面对观众所产生的影响。

所以，电视画面在电视节目中的作用有：叙事作用、深刻的内涵作用（也可以说是画面的渗透力、画面的张力）、审美作用等。

比如电视剧《金粉世家》中有这样一组镜头：①全景 冷清秋放学后到了自己家门外；②中景 冷清秋抱着书往家走；③全景 金燕西路过冷家大门，东张西望；④中近景 金燕西撞掉了冷清秋手里的一大摞书；⑤近景 二人对视。

以上这几个镜头基本上是起着叙事作用，以画面可视的具体形象，叙述了冷清秋和金燕西相遇这一生活侧影，并通过这几个镜头自然地表现了剧中主人公的形象。

故事影片《天云山传奇》中冯晓岚死后，银幕上出现了这样几个特写镜头：①桌边蜡烛燃尽了；②竹竿上挂着冯晓岚的破羊毛背心；③灶边的案板、菜刀和切了一半的咸菜；④有补丁的旧窗帘。

这组空镜头，通过具体画面形象，表现了冯晓岚为了追求革命理想、情操和爱情，历尽了人生的坎坷，无私地奉献出一切的高尚品质。这也是一组典型的表情画面。

电视剧《丹姨》中，丹姨死后，屏幕上连续出现了这样几个特写镜头：①丹姨喝水的旧杯子；②放满了贝壳的瓶子；③给病人看病用的破旧的医药盒；④神婆、五婶和普通老百姓一张张脸的特写；……

这一组画面绝不是单义上的，透过这些可视的具体形象透视出深刻的内涵：为了追求珍贵"革命的理想、信念和爱情"，丹姨历尽了人生的坎坷与艰辛，它们是她奉献出自己的见证，它激起观众对丹姨的崇敬与哀悼。

此外，由于电视画面为观众提供的可视形象，是经过导演和摄像师的选择，又以构图、光色处理、场面调度等各种艺术表现手段加工过的艺术形象（包括前面所举的《金粉世家》那段叙事作用较明显的画面），因而能激发人的感情，给人以美学意义上的认识与思考。这是电视画面的审美作用。

电视画面对于观众来讲，首先是它的可视性在起作用。观众是通过视觉器官来认识和了解画面提供的形象的。其次画面的形象不仅要作用于观众的眼睛，而且要通过眼睛去感染人的心灵，引起人的联想与思考。"因此，画面再现了现实，随即进入了第二步，即在特定环境中，触动我们的感情，最后便进入第三步，即任意产生一种思想和道德意义。"（《电影语言》）正如爱森斯坦认为的，画面将我们引向感情，又从感情引向思想。

第二节　电视画面的特性

电视画面既是视听同步的，又是时空一体的。电视画面不仅能再现客观现实的空间感和立体感，而且还能够再现物体运动的速度感和节奏感，它不仅是空间艺术，同时也是时间艺术。丧失了时间的连续性、离开了运动的特点和对空间的"虚拟"的再现，电视画面就失去了存在的意义。

一、电视画面的空间特性

电视画面在现今技术基础和物质材料的限定下，无论采用多机位的拍摄，怎样用多信息渠道传送，仍需呈现在一个明显的有边缘的平面上，一种立式横向的矩形框架结构的电视屏幕上。无论其立体感何其逼真，事实上它仍然是各个平面的连续展示，我们无法在荧屏的侧后方目睹画面物象的侧后面。因此，屏幕显示、平面造型、框架结构这三个方面构成了电视画面特定的空间形态和特性。

1. 屏幕显示

若我们打开电视机，用放大镜近距离仔细观察电视屏幕时，就会发现上面分布着一排排等距离的以红、绿、蓝三色为一组的光点或光栅，这些点被称为"像素"。电视画面正是由这些像素所显现和组成的。目前我国PAL制的电视技术标准为625行，每行800多个像素，每帧画幅共约52万个像素。这些像素是构成电视画面的最小单位，单位面积上分解出的像素越多，那么显示出的画面就越清晰，越接近于真实。

各种平面造型艺术所依附的不同物质载体决定了作品呈现的造型效果和视觉感受。在调动观众的视觉感官形成视觉形象上与电视近似的电影画面，是不同亮度景物摄录在胶片感光剂上形成潜影，经过显影、定影、翻正等冲洗工序形成拷贝，再通过放映机将拷贝上的影像投放在银幕上还原出摄影机所记录的图像。

而电视画面是电视摄像机将不同亮度的景物转换为不同强度的电信号，经电路处理记录于磁带上、磁卡上，通过放像机（或通过电视台微波发射机）将电信号传输到电视接收机，再由电子显像管将电信号转换成光信号，这些不同亮度的光信号就在荧光屏上由像素还原成摄像机所记录的图像。

电影画面是反光体，而电视画面是发光体，这两种画面的物质载体、呈现方式不同，因此各自表现出不同的特长和局限。屏幕显示特性使电视画面具有以下几个特点。

（1）电视画面无纯黑部分。电视屏幕在接通电源后有个基本亮度，主要是由电路本身的杂波信号影响所致，构成了无节目信号时的最低亮度。因此，当画面表现的是夜景效果时，画面上大面积亮度较低，甚至低于无节目信号时的基本亮度。由于杂波信号的影响，使画面中应暗的部分暗不下来，应表现为黑色的夜幕在画面中呈现的是黑灰色。而在这一点上，电影拷贝上黑的部分密度极高，

放映机投射光不能通过，在银幕上该部分就没有反光形成黑色。所以电影画面能表现出较为纯正的黑色画面效果，夜景表现比电视更加逼真，并且在技术上容易处理。

电视画面中屏幕显示无纯黑部分的局限，在表现暗色调和黑色调时就要调动明暗对比的方法用明来衬暗。在表现夜景效果时，为了追求逼真的画面效果，与其说要处理较暗的画面部分，不如说要处理好画面中亮的部分。

（2）电视画面有强光漫射现象。电视画面上极明亮景物和极暗景物交界处，景物亮度间距悬殊的交界处，由于强光向弱光处漫射，会出现一种强光漫射现象，使电视画面很难表现极明亮物体，特别是发光物体的轮廓线。比如：在室内自然光条件下拍摄室内窗口处周围的景物，由于窗户外阳光照射亮度较大，窗户内无光线直接照射亮度较低，形成较大的亮度间距，在窗框周围就会出现明显的光漫射现象，使窗框线条不清晰。在夜间拍摄路灯及其他发光体时这种现象更为明显。

（3）电视信号与屏幕上光点亮度消失不同步。电视画面某一点亮度较高时，此点在荧光屏上受电子束冲击也强烈，当电子束突然消失时被撞击的光点亮度不会立即消失，在屏幕迟滞一会儿才逐渐转暗消失。如果在一个极亮光点位置上紧跟着一个较暗的景物，就会出现从上一个画面上留下残像的现象。在夜间拍摄发光体（如路灯、车灯、火堆等），如果摄像机拍摄时运动过快，也会造成强光在画面中的位移产生彗尾现象。以上两种现象都会直接影响画面的造型效果。

（4）电视画面色彩夸张。电视画面是不同强度的电子束撞击屏幕上的发光体产生出不同亮度、不同色彩的光点直接作用于人眼，所以在色彩表现上色彩亮度偏高。在特定光线条件下，现实中一些色彩并不很明亮的物体通过屏幕显示而显得较为鲜亮，特别是色光三原色——红、绿、蓝更加明显。这同时导致电视画面在表现色调层次丰富的景物时不能充分表现出细微的色彩变化，色调中间层次少，造成色彩表现上一定程度的失真。

正常人眼可以辨别出的同一色相的光度变化有600种之多。在电影银幕上能将同一色相的光度变化表现100多个层次，而在电视屏幕上同一色相的光度变化仅有30多个层次。屏幕显示的局限性使电视画面在还原景物色彩层次上更加困难，特别是景物周围光线亮度过高或过低时，色彩失真现象更加严重。

屏幕显示的种种局限性是目前电视技术发展还不十分完善的表现。如何针对电视技术特性扬长避短，充分发挥其造型表现上的优势，避开技术表现上的局限性，是每一个电视摄像人员应注意的问题。

2. 平面造型

电视画面依附于立式横向的矩形电视屏幕之上，这决定了电视画面的造型形式属于平面造型艺术。

平面造型艺术的主要特点是要在两度空间的平面上再现或表现三度空间的现实生活，造型形象主要是诉诸视觉的。电视画面与其他平面造型艺术完全一样，主要是通过可视的形象直接作用于人的视网膜锥体细胞，通过视觉神经通道刺激大脑皮层的视觉神经区域，完成视觉信息传递，使人们得到一种印象、感受、刺激，以调动人们的生活经验和思维联想来再现生活、传达思想感情，让人们感受它的艺术魅力。

平面造型是电视造型艺术的一个特性，同时也是一个局限。电视造型的一切表现手段都要受到这个因素的影响和制约，电视艺术所表现的一切有形形象都要通过这个特定的窗口呈现给电视观众。电视画面表现形象的空间只具有长、宽两个方面的延伸，而现实空间是一个长、宽、深三个方面延伸的立体空间。用只有二度空间的平面来表现具有三度空间的客观景象，无疑是一个矛盾、一种冲突。然而，任何一种艺术的生命力就在于它能够用各种方法和手段克服自身的局限顽强地表现自己。现代科技给我们提供的用平面空间表现立体空间的表现手段和方法是多种多样的。电视造型艺术更是集纳其他平面造型艺术的手法之长，充分利用现代科技的成果，挖掘人类现阶段对空间认识的最大潜力，在平面造型艺术门类中独树一帜。

（1）利用人眼的视觉经验，在平面上创造出具有纵深感的立体空间。人们对立体空间的感知是建立在对物体近大远小、影调近浓远淡、线条近疏远密的感知上的。在电视画面中表现立体空间也是利用人眼对空间的这些感知特性，首先处理好被摄物体在画面上的位置，通过物体在画面上所占面积比例的大小来表现纵向空间中物体的前后和远近方位；其次处理好各种物体朝地平线中心点会聚的透视线条，这些线条是引导观众视线向纵深方向流动的最明显、最有力的向导；再次是处理好景物的影调和色调层次，以及景物间的疏密程度创造视幻觉空间。从某种意义上讲，观众对电视画面上景物的前后方位和纵深空间是靠视觉经验及视幻觉"经验"得到的。对被摄体在画面平面空间上不同位置的组合和排列，不同形式的映衬相对比形成了电视画面表现立体空间的基本章法。这些章法和规律与绘画和图片摄影的构图规律是一致的。

（2）利用摄像机的运动，突破画面的平面造型局限。运动表现是电视画面造型的又一重要特性。电视画面除了表现运动的物体形成画面内部的运动外，还可以通过摄像机的运动形成画面外部的运动。摄像机向画面纵深方向推进时，画面近距离的景物不断从画框两边划出，使观众的视点随着摄像机的运动不断向画面纵深方向移去，画面的纵深空间在摄像机所形成的视点前移中被强烈地感知。如果说利用画面内运动物体表现出纵深空间多少还是依靠人眼对空间感知的视觉经验和视幻觉的话，那么，利用摄像机的运动表现纵深空间则完全是依靠人眼对空间的直接感知。

运动摄像不仅通过运动在画平面上直接表现了纵向空间，而且摄像机的运动使画面景别和角度不断变化，使画面表现的背景空间不断变化，打破了画面的单一平面结构，使电视画面在屏幕上展现的是一个多平面、多层次、富有纵深感的立体空间。

（3）利用画面中运动的物体显现画面空间的深度和立体感。表现运动是电视画面造型的重要特性之一。任何运动物体在画面上的运动都具有一定的方向和角度，都会显现由于自身运动所暗示出来的运动轨迹。只要运动物体不是与画面的四周框架成平行运动而是向画面纵深运动或纵深向画框近端运动时，它的运动方向就清晰地显示了画面长宽以外的第三度空间——纵深空间。

观众对该运动体观看时，其视线也会随着物体向纵深空间流动，感觉到画面内纵深空间的存在。另一方面运动物体向画面纵深的运动本身也造成了一种连续的近大远小的梯度变化。这种变化也强化了人们对画面纵向空间的感受。利用画面中运动的物体表现画面空间的纵深感和立体感，是电视画面发挥自身表现优势，区别于其他平面造型艺术的重要特点，也是电视节目场面调度的重要表现手段。

以上所提到的在一个二度平面空间中再现现实生活中三度立体空间的方法，归结到一点，就是

要消除人们在观看电视节目时对屏幕画面的平面感受。要通过我们的摄像工作建立一个具有立体空间感的画面效果，使观众对电视画面的视听感受不再限于一个简单的平面，而是一个能够透视外部世界的"窗口"。由这个平面造型"创造"的窗口所看到的，不再是一幅幅平面图画，而是与客观世界相同的现实。

3. 框架结构

电视屏幕的外部形状是一个具有明显边缘的平面体，其四周边缘的两条水平线长于两条垂直线，抽象地看就像一个倒放的长方体、一个立式横向的矩形框架，我们称之为框架结构。

框架结构是电视屏幕造型形式对电视画面的又一种规范，它与平面造型共同制约着电视画面的外在形式，每一个具体的电视画面都是在一定大小的框架内完成画面造型的。没有框架，电视画面也就没有其表现的区域，没有与其他事物界线上的区别。可以说电视画面从问世那天起，框架就与其相伴而生了。框架作为一种客观形式对电视画面的规范，是电视画面存在的先决条件，它使电视画面的造型形式有了一个统一的基底，它为这种造型提供了一个表现客观世界的空间，它决定了电视画面的呈现方式，同时也决定了观众对电视画面的审美方式。

框架对于电视画面来说不仅是一种存在形式，在电视画面造型过程中还起着界定、平衡、间隔、创造比例等直接影响画面内容和观众心理的作用。

（1）通过框架对被摄景物作不同范围的截取，形成电视景别。景别反映了被摄主体在画面中呈现的范围。通过不同景别的调度，一方面可以在画面中突出某些细节，另一方面又能去掉不需要表现的景物。将有价值的形象保留在画面内，并使保留在框架内的景物具有某种表现意义。景别的变化对电视观众来说就是观众与被摄物体视距或视点的变化，它不仅直接左右着观众对被摄景物的观看范围，而且还具有明显的移情作用（景别的作用将在后面章节详细讨论）。

（2）框架构成了被摄景物在画面中的相对位置及景物与框架之间的不同格局。换句话说，电视画面内景物的位置是与框架四边的对比中界定的。在电视画面中，具体到一个人或一个物体在画面上的位置，不是由他们所在的真实环境中的位置所决定的，而是由画面框架与他们的组合关系所决定的，也就是摄像师在摄像机取景框里将他（它）处理在什么位置上所决定的。

（3）框架为电视画面提供了一个稳定的基底，观众的视知觉活动是参照这一框架进行的，所谓画面内物体是否平衡都是在与框架的对比中形成的。"银幕的框架是由两条垂直线和两条水平线组成的，镜头中出现的一切垂直线和水平线条都以这四轮线为基准。斜线之所以看来是斜的，正由于画面的边缘是垂直的和水平的直线，因为任何歪斜的东西都必须有一个可以比较的标准，才能看出它是向哪个方向歪斜。"（《电影作为艺术》）对框架进行不同倾斜度的处理，可以使现实中垂直的物体在画面中倾斜或者使现实中真实的物体在画面中直立，呈现平衡、稳定或者不平衡、不稳定的态势。

（4）当对电视画面周围的四边抽象认识时，这四个边就成了四条直线、四个标志杆。它们在特定的条件下可以与画面内物体产生某种吸引力和排斥力，形成画内物体相对运动和相对静止的趋势。

在电视片中我们常见到这样的画面：一个运动物体从画面上划过。这个运动是怎样感知的呢？视觉经验告诉我们：眼睛能见到运动的先决条件是两种系统互相发生位移。这个运动物体的动感是在物体从画框一边移向另一边的位移中感知的，而与物体形成位移对比因素的正是画面两边的框架线。

许多电视画面通过人物或活动物体在画面中迅速地出画入画来加强动感，就是利用框架与活动物体之间的动静对比和位置变化来强化动感的。

通过分析我们可以看到，由于框架结构的存在，电视画面框架与画内被摄景物具有明显的、多样的，有时甚至是微妙的对应关系，它影响着观众对框架内景物的感知和审定，并随着两者对应关系的变化而不断地改变着观众的视觉心理。任何一个电视画面，其画内景物与画面边沿的框架始终处于一种相互影响、相互作用的关系中。它对电视画面的创作者和观赏者都发挥作用。它要求创作者在这个边比不变的矩形结构中表现出丰富多彩的造型结果。它迫使和引导电视观众通过这个矩型结构去看他们既熟悉又陌生的世界—— 一个被创作者加工了的具有某种假定性和表现性的世界。

二、电视画面的时间特性

电视画面不仅占有一定的空间，呈现出一定的空间形态；同时，他还要占有一定的时间，并呈现出一定的时间形态。电视画面的时间和空间是结合在一起的。

匈牙利电影理论家贝拉·巴拉兹将电影的时间分为三个含义："首先是放映时间（影片延续时间），其次是剧情的展示时间（影片故事的叙述时间）和观看时间（观众本能地产生的印象的延续时间）。"从这种认识出发，电视画面的时间也具有三层含义：即一个电视画面（镜头）实际占有的时间；这个画面所表现的时间；观众在观看时主观感觉的时间。例如：一个长度为5秒钟的杯子落地的慢动作画面，它放映时间为5秒钟，它现实的时间不到1秒钟，而观众看这个画面觉得时间很长，好像杯子在空中落了好一会儿才着地破碎。由此，我们可以看出电视画面不仅有再现时间的功能，而且有创造时间的功能，它能对时间进行扩展和压缩。通过蒙太奇组接所创造出来的电视时间和电视空间在时空表现上更是具有无限的自由度，使电视艺术同电影艺术一样成为"时空艺术"。单一电视画面（一个电视镜头）所具有的时间特性，主要表现为单向性、连续性和同时性。

1. 单向性

电视画面的空间表现是三向度的（高、宽、深），而时间表现却只有一个向度（向一个方向运动）。电视画面传递视觉信息可以在三个方向上多层次、多元化的展开，而电视画面通过时间形成视觉信息传递的完整造型却只能是单向的，如同客观现实世界中时间只是不断向前运动而从不倒退一样。

因此，从拍摄角度上讲，客观世界时间流程的一去不复返的运动规律，决定电视新闻类节目和众多纪实类节目在记录表现上的一次性。这类节目不是对虚构的事件或扮演的生活的记录，而是对现实生活真实客观的记录。这种现场纪实性的创作方法要求摄影师在按下摄像机开关时，所有的形象记录和造型表现都要一次完成，不能采用故事影片或电视剧那种导演安排、演员扮演、组织重演等创作手法。因此，这种时间表现的单向性和造型表现的一次性，形成了电视新闻纪实类节目与绘画和文学等创作的不同创作方式，对电视摄像记者提出了更高的要求。

2. 连续性

电视画面以每秒25帧静态画幅的速度连续不断地变换画面内容，利用人眼视觉暂留现象使画面更真实地描绘运动。客观事物运动的连续性要求电视画面记录表现的连续性。

因此，电视画面在造型过程中不是跳跃的、无序的，而是连续的、有秩序的。画面在空间上对造型元素的经营是通过在平面框架内不同位置的安排来体现的，而画面在时间上的造型表现是通过画幅先后排列的秩序安排来体现的，并由此形成了电视画面语言传情表意的内在规律。电视画面在时间上单方向运动并连续不断，这种时间形态的顺序性与现实时间的顺序是对应的，它符合人们生活中对事物的认知规律和习惯，这也决定了观众对电视画面观看的一次过特征。从某种程度上说，观众看电视画面是处于被动的位置上的。

需要指出的是，电视画面时间上的连续性和节目结构的顺序性是两个概念。前者是画面的构成方式，后者是节目的构成方式。故事可以倒序，事件可以穿插，但不论其节目结构怎样复杂、叙述如何跳跃，具体到每一个画面，所有的造型形象都只能在播放过程中连续顺序展开。

3. 同时性

现代的电视制作、传播系统，可以消除电视画面现场信息传播的延时障碍，使得电视画面的摄录、传播与收视达到以前难以实现的同时性。作为现代传播媒介，电视不仅改变了人们获取信息的方式，而且建立在高科技基础之上的同时性特性还在不断开拓新的视听方式。

电视画面与电影画面相比，具有同时性这一本体性的巨大优势。也就是说电视画面消除了电影画面从拍摄到放映的目前尚无法克服的延时性（如冲洗、剪辑等所占用的时间），观众能够从电视画面中与现实生活同步地看到正在发生、正在进行的生活本身。电视画面具有在时间上将生活中事件的存在方式及运动状态及时同步地传播到观众眼前的独特本质，这是以往任何传播媒介所不能实现的。

事实上同时性是电视画面"与生俱来"的特性之一。这也是由电视画面得以产生的物质基础和技术特点所决定的。比如将摄像机输出的彩色视频信号经视频电缆直接输进电视监视器，就可以从监视器中即刻观察到摄像机所摄取的景物，形成一个闭路电视系统。例如生活中的工业生产、商业监视系统便是如此。

如果摄像机输出的视频信号由电视发射系统发射出去，即可形成电视台现场实况直播的工作方式。而这种工作方式已经普遍运用到大型运动会、大型庆典晚会等活动的电视转播中。对电视画面同时性特性的开掘和发挥，也给现场摄像者提出了新的课题和新的考验。当电视工作者开始用现代思维来开拓电子技术的潜力时，电视画面的创新便进入到新的境界。比如当人们在电视屏幕上同时从空中、地面、主席台、人群中等各种最佳角度观看奥运会开幕式的进程时，即便是现场观众也很难以这种视野和视觉方式感受盛况的规模和各种细节，而这正是电视画面赋予人们崭新的视听方式。

日本电视学者藤竹晓在《电视的冲击》一书中曾极富想象力地提出"现场直播战争"的设想。在1991年的海湾战争中，藤竹晓的设想成为现实，而这种现实正是基于电视画面的同时性特性。在

海湾战争中虽然伊拉克、科威特境内的国际电信线路全遭切断，但美国有线电视新闻网（CNN）的记者靠手提式卫星信号发射器，将在战场上所拍到的电视画面直接送上卫星，绕过半个地球进入CNN设在美国本土的总部并传输出去，使各国的电视观众同步收视到了海湾战况。我们有理由相信，随着电子科技日新月异地发展，电视画面的神奇魅力必将得到更加独特、更加充分地展示。

第三节　电视画面的造型特点

任何一种造型艺术都有其造型表现的优势与不足，并形成该造型艺术区别于其他造型艺术的不同点。充分认识电视画面的造型特点是摄像人员发挥优势、避免不足，更好地完成造型表现的重要前提。

下面我们从三个主要方面对电视画面的造型特点加以具体分析。

一、表现具象

电视画面在屏幕上表现的形象是具体的、可视的，它不同于文学作品或音乐作品是通过抽象的文字符号或音乐旋律来调动人们的想象以塑造艺术形象，而电视画面则是通过直观的画面形象作为传递信息的中介和符码来叙述情节、阐述主题、表达思想。

再现和表现具象事物并调动人们的视觉感知是电视画面传递信息的一大优势。生活中，人们主要靠视觉、触觉接受外界信息，尤以视觉最为有效。经过实验证明，用不同的方法识别一个简单物品所需的时间不大一样，如表5-1所示。

表 5-1　不同方法识别物品所需时间

方法	时间 /s
听语言描述	2.8
看彩色照片	0.9
看文字描述	2.1
看活动画面	0.6
看黑白照片	1.2
看实际物品	0.4

由此可见，人们通过看活动画面对一具体形象的识别速度仅次于看实物，而快于听语言描述和看文字描述。在单位时间内通过可视的具体形象传递信息，可获得最大的信息量。我们有这种感觉，看两个小时的科教片所获得的信息要大于看两个小时的同类科普书籍。

电视画面可以更为准确、细致、全面地再现或表现人物的神态、情绪、动作以及景物的形状、

色彩变化等用语言文字不容易精确描述的形象。观众看电视可以依靠视觉直接建立形象，不同于看文学作品时必须借助于想象才能对描述的事物建立印象。画面上呈现的是什么物体，就是什么物体，不会因人们各自经验、水平等方面的差异出现对同一个描述的不同理解。即便是表现幻想和想象，电视画面中也只能而且必须依附于一定的对应可视形象，而不能虚无缥缈、无所依凭。电视画面对具象事物的无间隔表现这一特性，减少了形象信息传递过程中的中间环节，使观众能与被表现的事物更直接地接触，容易产生身临其境的现场感，使电视画面成为老少皆宜、雅俗共赏的艺术形式。

电视作为视听艺术，重视具体形象对人们视觉感官的刺激和调动，重视通过形象塑造达到对观众情绪的激发。不论拍摄什么题材或体裁的电视片或电视节目，提炼形象，在屏幕上表现好形象是电视工作者的重要任务。我们应当善于通过形象画面表达思想、传递感情，用形象来说话，用画面语言来建构电视片或电视节目，发挥电视画面表现具象的优势。

二、表现运动

"如果一部影片要发挥电影的特长，他就必须经常造成它正在描绘运动的幻觉。"（《电影的观念》）记录运动、表现运动是电影的重要造型特性，也是电视的重要造型特性。电影电视画面不同于绘画、雕塑和图片等造型艺术的最大区别，就在于它不仅直接表现运动主体富有变化的运动姿态，而且能够表现主体运动的速度、节奏以至运动的全过程，它具有"传统造型艺术不可能达到的再现运动的完整的幻觉的能力。"（查希里扬语）。

电视画面再现的是运动的形象，表现的是形象的运动。通过电视特技手段和特殊拍摄方法，甚至在人眼视觉范围内不存在运动的地方也引起了运动：一朵花蕾在瞬间怒放，一粒黄豆的三五秒内"扭动"身躯破土而出，一些生活中被看作是静止的物体，在屏幕上变成生机勃勃的富有变化的运动物体。

电视画面表现运动的造型特性使绘画、图片摄影等造型艺术的构图规律在这里得到了突破性的发展。例如在表现主体时，电视画面可以通过被摄主体与周围环境的动静对比来突出主体。即使要表现的主题在画面中只是一个点，只要它与周围物体的运动方向、速度不一致，这个点（被摄主体）照样可以从纷乱的环境中被突现出来，而不必仅仅依靠传统的构图法则让这个主体在画面占有很大的空间，或处于醒目的位置上，或依靠其他陪体构成与之相呼应的格局来烘托。表现运动是电视造型的灵魂。

电视画面离不开各种不同的动体，离不开各种动体的运动趋势、运动轨迹和运动过程。电视画面可以说是一个展现运动之美的全景式舞台。电视画面不但能够传达出现实生活中最富有美学价值的人的运动美感，而且能够展现出生活中各种运动过程的完整性和丰富性。

三、运动表现

电视画面不仅能够表现运动的物体，而且可以在运动中表现物体。这句话不是同义语的反复，

而是电视画面造型表现的又一个新特点。

电视摄像机通过各种方式的运动摄像造成了画面框架的运动，这种运动从视觉上看是画框与整个被摄入画内的空间发生了位移，画面内的景物由于画框的运动而处在运动中。本来不动的楼房在画面中移动了（摇摄或移摄的结果）；开始在画面中很小的物体逐渐变得越来越大（推摄的结果）；开始在画面中很大的物体逐渐变得越来越小（拉摄的结果）。摄像机的运动使画面内不动的物体产生运动，使运动的物体更富有动感。

不定点的运动摄像使摄像机得到解放。在一个镜头中通过景别的变化，摄像角度的变化不断地改变着观众的视点，改变着画面的内容。这种对被摄景物多景别、多角度、多层次连续不断的表现，使观众的感知和认识更加连贯、完整、细致和全面。有时摄像机以剧中人物的视线方向为拍摄方向，将观众的视点带到剧中人物的视点上，表现出一种"主观"视向，让观众与剧中人物视线合一的基础上去感受剧中人物特定的心态。此时，摄像机已不再是被动的、客观的，而变得主动、活跃并富有生命力了。

我们说摄像机的运动是摄像工作者发挥创造性的重要手段，由摄像机运动的轨迹、速度、方向等所体现出的运动表现是电视画面造型的重要方式和重要特点。通过摄像机的运动表现使画面内部语言更为丰富，这种画面结构的多元性和多义性加大了单一画面的表现容量，极大地扩充了运动画面的表现含义。由镜头的综合运动所形成的一个电视镜头中多景别、多角度的多构图画面，展现出流动的、富于变化的、本身又具有节奏和特定韵律的表现形式。从观赏角度看，观众的视点不断随着镜头的运动而转移。虽然画面景别、角度、运动节奏等因素发生了改变，但画面对时空的表现并未中断，而是连贯的、完整的，尤其是在纪实性节目中保留了事件发展的时间进程，保证了现场拍摄的空间完整和连贯，具有很强的临场感和真实感。运动表现的画面拍摄是较为复杂的，需要考虑和注意的环节也比较多。在实际拍摄中，画面外部的变化应与画面内部的变化结合起来，特别是摄像人员的场面调度与相互配合尤其重要，越是复杂多变的场景，高质高效的调度与配合就显得更加重要。

四、电视摄影画面造型手段的综合作用

电视摄影方面的手段应用是多样的，电视画面不仅仅包括形象本身，同时也包括字幕，包括声音，在字幕和声音以外还包括一种东西，那就是特技。有些特技是通过电视摄制出来的，是摄影机前期拍摄出来的，有些特技就是在后期模拟制作出来的，电视观众通过电视画面跟这些形象去接触，在这个认识过程中，观众会发现一种新的东西、一种新的形象。所以说，特技丰富了画面的表现力。

五、电视造型元素的集中简单

这里所说的集中简单，不是整个造型的简简单单，没有什么东西，没有什么内容。它主要是指

简化原则，目的是考虑到电视画面的小屏幕播映的特点。电视屏幕通常比较小，远不及电影，有些时候也不及一些比较大的绘画。从目前来讲，电视画面的清晰度及解像力与电影及绘画还是有区别的。所以，考虑到电视屏幕小、电视屏幕播映一次性通过的特点和电视屏幕传输过程中的信号衰减，在电视画面造型过程中，它的色彩运用、它的影调线条运用、它的构图造型的运用，都要注重一个基本的原则就是简洁原则（简化原则）：尽可能用比较简洁的形式去表现一种复杂的、深刻的情感和意义，这是我们电视工作者在从事电视节目创作时应该注意到的问题。

第四节 电视画面的取材要求

电视画面既包括一定的空间构成，也包含一定的时间构成；电视画面既是一种技术产品，也是一种艺术作品。因此，当摄像工作者拿起摄像机摄录电视画面的时候，就应该做到全面而熟练地掌握电视摄像机的各种技术性能，利用丰富多样的造型手段，拍摄出技术上合格、艺术上到位而又具备充足信息量的电视画面。

什么样的画面才算是合格的呢？达到怎样的取材要求才称得上是优秀的电视画面呢？这并不是三言两语就可以说清说透的。摄像无定法，画面亦无定规。电视节目种类繁多，对摄像工作的要求各异，电视画面的取材要求很难有什么言之凿凿的规范。对摄像工作者而言，根据节目的主题及创作要求，根据工作环境和现场情况的不同，择善而从、择优而"摄"，是一种基本的取材方式。这里将要讨论的电视画面的取材要求问题，只是从一般意义上出发对画面取材加以宏观观照，从画面质量和观众收视的角度略作分析和说明。

一、电视画面的时空信息应清晰准确，简明集中

电视画面由于平面框架规范和时间限制，一个画面（一个镜头）在短时间内就会在屏幕上消失，加之画幅较小，观众不可能像看美术作品和摄影照片那样长时间地反复欣赏。因此，每个画面的中心内容和形象主体必须醒目和突出，画面造型表现及结构安排应力求简洁、明确，以便观众在一次过的画面中看清形象、看懂内容。这就要求摄像者纯熟地配置好画面中前景、后景、主体、陪体的相对位置，在视觉表现中掌握好化繁为简、以简驭繁的功夫，而不能以杂乱、繁复的充斥"视觉噪声"的画面来影响和干扰观众的视听感受。

二、一般情况下，电视画面的光色还原要力求真实、准确

现阶段电视摄像装备除了具有很多技术优势以外，也不可避免地带来某些技术上的局限性。如

果在摄像机的操作和拍摄过程中处理不当，就很容易造成画面光色还原的偏误，给观众的视觉接收产生不真实的感觉。因为摄像机不具备人眼的视觉适应性，它机械本能地记录下光线的色温变化情况和物体偏色情况，将会造成难以弥补的失误，比如白平衡调节不当，就会使画面偏蓝或偏红。因此，当光源色温发生变化或混合色温光源等情况下，要特别注意色温调控和摄像机的相应操作。再如自动光圈优点较多，但它也会造成不良的效果：如果拍摄人物谈话场面时，着浅色衣装者忽然入画，摄像机的电信号反馈立即令电机转动、缩小光圈，反映在画面上就会出现突然一暗，仿佛画面中环境亮度陡然暗了下来，影响了画面的艺术效果。

三、镜头运动力求稳定、流畅、到位

电视画面由于有了时间构成，因此摄像师可以运用空间和运动在时间中的变化和延展，利用运动造型技巧来直接表现主体及主体的运动。但是，这绝不能成为画面胡乱晃动的理由。除一些拥挤、紧急等特殊情况下，所摄取的画面应该力求消除不必要的晃动。在推、拉、摇、移等运动摄像的时候，也必须在技巧运动结束之后准确、流畅地找准落幅，任何落幅之后的修正都会非常明显地在画面中表现出来。这些问题一旦出现，将破坏观众的观看情绪，影响画面的内容表达。"稳"和"准"虽然是对电视画面运动表现的基本要求，但在实践中却常常被忽视。摄像工作者应该从初学摄像时就澄清观念，加强基本功训练，最大限度地借用三脚架等支撑物的优势，一丝不苟地完成每一个镜头的运动造型和画面表现。

四、注意同期声的采录

把声音与画面割裂的落后观念已经过时，如何发挥画面同期声的作用和效果是值得研究的课题。通常认为同期声包括人物现场声、环境音响、现场音响等多种声音和动作效果。生活中的形象是包含着声音的，同期声能够起到传递和增加画面信息量、烘托气氛、表现环境特点的重要作用，是电视摄像中需要认真处理的工作环节。尤其是在新闻纪实性节目中，如果在摄录电视画面时隔绝了同期声，那只能是不完整、不真实的画面记录。对新闻纪实类节目来说，同期声是重要的、极富表现力的创作手段之一。要成为优秀的摄像工作者，就必须了解和掌握录音技术和声音处理手法的基本内容，不仅做好一名画面的合格摄录人员，而且是合格的声音采录者。

所以，当我们设计和拍摄一个画面时，特别是在建构一部电视片和电视节目时，不能不考虑声音这个重要元素。只有将画面和声音作为一个有机的整体来看待时，电视画面才具有它真正的全部价值。高尔基有句名言说："语言不是蜜，但可以粘住一切东西。"同样，同期声也能够帮助摄制人员在拍摄过程中"粘住一切东西"，成为画面造型表现的有力补充。

【复习思考题】

1. 怎样理解电视画面?
2. 简述电视画面的特性。
3. 电视画面的造型特点有哪些?
4. 电视画面在取材时有哪些要求?

【实训练习题】

1. 观看纪录片《小岗纪事》,感受不同电视画面的特性。
2. 观看纪录片《伴》,掌握电视画面的造型特点。
3. 选取一期《舌尖上的中国》,分析电视画面的取材要求。

第六章　电视摄像构图

【学习目标】

- 掌握构图的要素
- 理解不同构图形式的内涵，并能合理选择构图的形式
- 熟练运用构图的元素
- 理解拍摄角度的内涵和分类
- 理解景别的内涵和分类
- 能够拍摄不同景别的画面，运用不同景别的画面进行叙事

在摄像实践的过程中常常会遇到这样的问题：虽然我们在一般情况下拍摄出的影像基本上没有技术问题，但是，我们的画面有时候并不能很完美地表现出我们所要传达的美，或者拍摄的画面不能准确地传达出我们所要表现的意境。那么这一章我们将针对以上问题，重点解决如何使我们的画面更具有形式美感，更符合人们的审美需要的有关摄像构图的几个问题。

构图就是摄像人员在有限的电视画框内，把所拍摄的景物按照一定的审美规律有机地组合在一起，使得主要内容突出，并富有美感，以便准确地给观众传达正确的信息。构图不仅是一种艺术思维，同时也是一种创作的艺术手段。从本质上讲，构图赋予画面以形式，是形式因素的综合运用，但它必须为主题和内容服务，否则徒有形式，失去了影像传播的本质。

第一节　构图的要素

众所周知，一个景物或者事物处在一定的空间范围内形成一个画面的时候，围绕着该景物或事物周围，就一定受画面空间影响从而形成了远近大小的区别，其中必然有主要事物与次要事物，环境与主体，前景与背景的区别。那么这些能够形成画面，并且对画面形式与美感有着重要作用的事物，根据其在画面中所处的位置以及受作品主题的制约，就有了主体、陪体、环境、前景和背景的

概念，同时它们也是画面景象构成的要素。下面我们将详细了解各种要素是如何相互影响最终形成完美的画面形式的。

一、主体

主体是一个画面的主要表现对象，是思想和内容的重要体现者。它可以是某一个人或某一个物体，也可以是一群人或一组对象，是构图的主要构成成分，应具有代表性、典型性。主体一般应具有两个基本条件：它必须是画面所表现内容的主要体现者；它是画面结构的中心。因此主体在画面上必须显著突出，并应与陪体、背景形成有机的整体，从而生动地表达主题思想。

1. 突出主体的方法

拍摄中突出主体的方法大致可分为以下五种。

（1）运用色彩对比突出主体。所谓色彩对比，就是把两种对立的色彩放在一起，能产生强烈的色彩对比，使画面鲜艳夺目。如果画面当中主体颜色与背景颜色相同，那么就不能产生强烈的视觉效果，因此画面就会显得平淡无奇。在绿色的草丛中我们拍摄一片绿色的叶子，会使观众在视觉上感到乏味，那么如图 6-1 所示我们采取"万绿丛中一点红"的方法，利用强烈的色彩对比突出主体，在视觉上既创造了强烈的视觉效果，同时也避免了画面的单一。

图 6-1　色彩对比（彩图见彩插）

（2）运用线条突出主体。摄影艺术实践经常需要综合地运用线条的造型规律，而在综合运用的同时，又往往在一幅作品里以某一种线条造型语言为主。关于线条有哪些造型语言，我们将在构图的元素里具体分析。作为运用线条突出主体来说，一般是将主体放置在线条的汇聚点上，即线条的透视中心，这样做使受众的视线很容易在主体上停留，从而也就达到了突出主体的作用。如图 6-2 所示，运用大面积的花田本身所形成的曲线线条，将人物安排在曲线的消失点上。虽然人物在画面中所占的比例并不大，但是却是该画面的趣味中心，从而起到了突出主体的作用。

图 6-2 运用线条（彩图见彩插）

（3）运用虚实突出主体。虚实关系是摄影里最常见到的拍摄手法之一，其特点是背景有效虚化，主体清晰，主体与环境的关系清晰明了，并且具有一定的情节性。在新版的电视剧《天龙八部》里，黄日华饰演的乔峰在聚贤庄与众英雄喝绝情酒一幕，导演就运用了大量的虚实关系处理的画面，既突出了乔峰的英雄气概，也表现了他与阿朱之间的关系，从而使观众为之扼腕，成功塑造了一位盖世英雄。日常生活中我们可以在运用虚实突出主体同时，表现一定的主题思想。如图 6-3 所示，我们通过画面当中虚化处理的矿工突出了作为主体的矿工形象，同时又展现了矿工的风采，使得人物之间具有一定的联系及呼应的关系。

图 6-3 运用虚实（彩图见彩插）

（4）运用特写或者中近景突出主体。特写或者中近景能使主体以较大面积的形式出现在画面，由于主体在画面中所占的比例较大，那么也就能较容易引起受众的注意，从而达到突出主体的目的。这要求拍摄时要与主体保持较近的距离，画面范围只是一个小空间，主体是画面当中所占比例最大的物体。如图6-4所示，主体人物以近景形式出现，使得画面一目了然，主要人物十分突出。

图6-4　运用近景（彩图见彩插）

（5）运用陪体突出主体。广义地说，画面当中除去主体以外的物体我们都可以将之称为陪体。任何事物都是处在一定的环境当中，与一定的人物和事物保持着一定的关系。那么在实际拍摄当中，我们就可以利用这种关系来突出主体，同时这种特定环境下特定的主体还能起到交代人物身份、点明主体功能的作用。我们将在陪体当中根据情况再进行具体分析。

2. 画面中主体的表现方法

一个镜头、一组画面，在表现所拍内容和主题思想上成功与否，要取决于画面主体——内容和主题的主要视觉载体的表现如何。我们通常将画面主体的表现方法分为以下两种。

（1）直接表现法。直接表现主体即运用一切可能因素，在画面中给主体以最大的面积、最佳的照明、最醒目的位置，将主体以引人注目、一目了然的结构形式直接突出呈现在观众面前。比如说，构图时将主体处理成中景、近景、特写等景别，或是采用跟镜头的方式始终将主体摆在画面的结构中心，或是把主体安排在光线最佳的照明光区等。

（2）间接突出法。间接突出主体一般以远景表现主体，主体在画面中的面积并不大，侧重于通过环境的烘托和气氛的渲染来间接地映衬和强调主体。比如说，表现交通警察在繁闹的都市指挥交通的内容，就可以处理成远景画面：川流不息的车流中，一个挺直的身躯在有条不紊地打着手势，引导车辆行驶。这时对主体的表现并不注重近距离观察时的音容笑貌，而着重于通过画面主体的工作环境和动作姿态来表现主体。间接突出法要依靠摄像人员的造型表现技巧来突出主体，也就是运用构图技巧将观众的视线引导到画面主体上来。比如用前景烘托主体，用后景陪衬主体，用大面积的阴影反衬小面积的受光主体，用静止的环境映衬小面积的运动主体等。

在电视画面中，一个镜头可以始终表现某一个具体的主体，也可以通过焦点虚实的转换、镜头的推拉摇移、人物的调度等手法，不断变换画面的主体形象。此外，在一个镜头中，通过运动摄像

等手段，可对同一主体先后使用直接、间接两种表现方法。比如前面我们提到的用间接突出法拍摄交通警察指挥交通的例子，当镜头从远景推成该交警的近景画面时，对主体的表现就过渡为直接表现法了。这就使电视画面的表现力和艺术感染力得到了极大的增强，为摄像人员的画面构图和主体表现开创了广阔的造型空间。

二、陪体

陪体是指画面上与主体构成一定的情节，帮助表达主体的特征和内涵的对象，是画面中陪衬主体的景物或人物，是帮助主体揭示内容、陪衬主体的所有事物形象和空白。组织到画面上来的对象有的是处于陪体地位，它们与主体组成情节，在构图中有均衡画面、美化画面和渲染气氛的作用。在摄像构图中人与人之间、人与物之间，都存在主、次的关系，陪体在画面上是处在与主体相应的次要位置上，与主体相呼应，但又不分散观众的注意力。陪体的处理一定要注意不能喧宾夺主，陪体随主体的变化而变化。画面上由于有陪体，视觉语言会准确生动得多。陪体处理的好坏会影响到主题思想的表达和作品的艺术感染力。

1. 前景

前景一般是指画面当中位于被摄主体前面并离主体稍远或更远的景物。前景在主体的前方，是离镜头最近的景物，或处在画面主体最前面。前景属于画面中整个环境的一个部分，一般可分为两种：一种是陪体，直接对主体起到陪衬作用；还有一种只是一般的环境表现。前景的位置可以位于画面上下左右及遍布整个画面。运用前景可以引导受众的视线向主体集中，帮助表达空间，平衡画面，装饰和美化画面，从而帮助主体说明主题。

2. 背景

背景是指在主体的后面，用来衬托主体的景物，以强调主体是处在什么环境之中，背景对突出主体形象及丰富主体的内涵都起着重要的作用。

黑格尔在《美学》中说过，"艺术家不应该先把雕刻作品完全雕好，然后再考虑把它摆在什么地方，而是在构思时就要联系到一定的外在世界和它的空间形式及地方部位。"因此我们拍摄时，也要考虑到背景对画面的成败有重要影响。往往有这种情形：拍摄一幅作品，主体、陪体、神情、姿态都很理想，但由于背景处理不好而告失败。背景的处理应充分利用背景的影调色调变化、线条结构突出主体，并应避免太乱、太复杂。正确表现画面中的背景，可烘托和突出主体形象，说明事件，表现空间，从而帮助主体说明主题。摄影画面的背景选择，应注意三个方面：一是抓特征；二是力求简洁；三是要有色调对比。

3. 空白

摄影、摄像画面上除了看得见的实体对象之外，还有一些空白部分，它们是由单一色调的背景所组成，形成实体对象之间的空隙。单一色调的背景可以是天空、水面、草原、土地或者其他景物，由于运用各种摄影、摄像手段，它们已失去了原来实体形象，而在画面上形成单一的色调来衬托其

他的实体对象。空白实际上是"空而有物""白而有情",中国画论中"画留三分空,生气随之发"讲的就是这个道理。

空白虽然不是实体的对象,但在画面上同样是不可缺少的组成部分,它是沟通画面上各对象之间的联系,组织它们之间相互关系的纽带。空白在画面上的作用,如同标点符号在文章中的作用一样,能使画面章法清楚、段落分明、气脉通畅,还能帮助作者表达感情色彩。

第二节 构图的形式

当我们选择了恰当的景别、合适的环境,那么我们接下来要解决的问题就是运用什么样的构图形式,将所要表现的画面内容结合得恰到好处。

恰当的构图形式可以赋予作品深刻的表现力与艺术感染力,可以使我们的作品意境深远,内容隽永、回味悠长。一般来说常用的构图形式有以下几种。

一、黄金分割

黄金分割是一个数比关系的逻辑关系,它是古希腊数学家在进行线段分割中,发现的具有美的价值的规律。它是将一段直线分成长短两段,使小段与大段之比等于大段与全段之比,比值为1∶1.618,这种比例一直被认为是最佳比例。它广泛的运用在建筑、雕塑中,被认为是最合适的比例分割,在造型上具有审美价值。

如图 6-5 所示,在构图的时候我们将主体安排在画面的四个黄金结点上的任何一点,都非常符合人们的审美需要,达到突出主体的作用。图 6-5 中的照片就是运用这种构图形式拍摄的。

图 6-5 黄金分割(彩图见彩插)

二、三角形构图

通常以三个性质相同的物、人或景物构成两面稳定的三角形整体，使两面稳定，不会失去均衡，可充分利用两面空间，如图 6-6 所示。

图 6-6 三角形构图（彩图见彩插）

三角形构图像一座山，很自然给人以一种稳定、雄伟、持久的感觉，这种构图不会产生倾倒的感觉，所以经常在绘画以及摄影、摄像中用来表现人物的高大、自然界的雄伟，具有抽象意味。

三、S 形构图

画面表现为 S 形线条的构图形式。自然风光画面中，S 形曲线显得生动活泼，极具形式美感。在 S 线形的引导下，受众的视线会随之不断地向纵深移动，有力地表现对象的空间和深度，也能有效地将分散的景物组合成为有机的整体。S 形曲线由于它的扭转、弯曲、伸展所形成的线条变化，使人感到意趣无穷。S 形曲线与笔直的直线相比更富有节奏的变化，它的美感就在于这种形式的曲折、回转变化及画面内部在 S 曲线中的呼应与联系。

S 形线条具有宁静、深远、诗一般的意境，它具有一种自身的韵律感和音乐感，犹如一曲田园交响曲般优美、轻柔，极具流动感。S 形线的构图能使画面活泼起来，既含蓄深沉，又十分开朗。这种形式的构图能使画面分割出若干个空间，将线条两侧的景物分割开来，就好像五线谱上的高音与低音符号，给受众增添审美上的趣味。S 形构图如图 6-7 所示。

图 6-7 S 形构图（彩图见彩插）

四、框式构图

框式构图是利用拍摄现场离镜头较近的物体，如门、窗、涵洞等作为前景，使画面周围形成一个边框，因而称之为框式构图，如图 6-8 所示。

图 6-8　框式构图（彩图见彩插）

框式构图是画面构图中最常用的一种表现手法，它以简单的构图手段来吸引观众，使之注意主体，是运用前景的一种表现手段。其优点在于不仅能引导观众视线，还能遮挡那些不美的景物及分散注意力，同时能点出拍摄的环境、地点、季节性等特征。框式构图不仅有装饰效果，而且由于影调的明暗对比和边框的衬托作用，更能突出画面的主体，并且具有较强的空间透视感。

五、对角线构图

对角线又称斜线，画面按对角线方向安排线型。对角线比横、竖线要长，画面更富有变化，构图更显活泼，能引导观众的视线向线条两端移动，增强运动感，使画面产生活力，可以使主体与陪体有直接的联系，如图 6-9 所示。

对角线构图能有意识地打破平淡和静止的状态，在表现运动速度，追随拍摄运动主体时，有意强调倾斜，也能引申视觉动势，使画面充满强烈的运动感。

图 6-9　对角线构图（彩图见彩插）

第三节　构图的元素

世界上的一切物体，无论动物、植物或人工造物等，这些具体的形态，都有其外在轮廓。所有轮廓线都是由点、线、面和色彩交织而成。

在我们所拍摄的画面中，所有的事物都可以归纳成为点、线、面，构成点、线、面的是大小、方向、明暗、色彩、肌理等，以这些基本要素为条件，进行组合构成，便会创造出无数理想的画面效果。

一、点

在几何学里，点是只有位置没有大小的，是线段的开端和终结，是两线相交处。但是从画面造型上说，却有不同含义。线条的收缩可以成为点，它不仅具有了大小、聚散、排列、方向、多少等位置和形状上的差别，而且在构图时，点能形成多种变化，构成形式的多种关系。一般来说，在画面当中，点所占的位置并不一定需要太大，但是却是画面中的趣味中心，是精华所在，因此也就成为观众视线的聚焦处。

当画面当中只有一个点时，观众的视线就集中在这个点上，它具有紧张性，因此点在画面当中具有张力作用，在观众的心理上有一种扩张感，如图 6-10 所示。当空间中有两个同等大小的点，各自占有其位置时，其张力作用就表现在连接此两点的视线，在心理上产生吸引和连接的效果。空间中的三个点在三个方向平均散开时，其张力作用就表现为一个三角形。

图 6-10　点（彩图见彩插）

在画面构图中，对点的位置安排和处理要注意以下几个方面。

（1）由于人们的视觉和生活习惯，点的位置一般安排偏右面，因为观众大多数喜欢从左至右地观察画面。

（2）在构图中，如果点是画面的主体，应用较大的面积加以突出和强调，因为较大的面积很容易突出主体，吸引观众视线。

（3）点在构图中的特性，一般是近点较为明显，远点较为隐蔽；大点较为醒目，小点较为隐蔽；实点较为突出，虚点较为淡化。

（4）点的安排要避免势均力敌，要防止一室二主，主次不分。在画面中一点单调，两点呆板，三点最灵活。

（5）在多点的情况下，要尽可能地做到宾主有别、有疏有密、虚实相当、层次分明、参差互见。

二、线

在几何学定义里，线是只具有位置、长度而不具有宽度和厚度的。它是点进行移动的轨迹，并且是一切面的边缘和面与面的交界。从画面造型上来说，点的延长就是线。线条的构成一是自然存在，二是人为组合。线有两大系统，即直线和曲线。线是形态构图中较为重要的因素之一，任何影视画面都不可能离开线条。线条在构图中有分割画面，制造体积，解构主体，表达情感，产生节奏等多种功能，如图6-11所示。

图6-11　线（一）（彩图见彩插）

任何被摄体都有自己的线型结构，构图时应该把所有被摄体看作是各种形状的线型，随后按线型构图规则将其安排在画面中。画面中线型排列得越长，就越能吸引观众的视线；线型效果越好，观众的视线在画面上就停留得越久，如图6-12所示。

客观物体的线型有自然形成的，也有人为排列的。摄影构图时要找出容易被忽视的各种线型，通过选择不同的拍摄角度、不同的光影造型、不同焦距的镜头等，完美地把被摄体的线型美感表现出来。

图 6-12 线（二）（彩图见彩插）

被摄体的线型变化可分为三种情况：一是单主体本身变化的线条，称为单线型构图；二是主体与陪体组成的丰富线条，称为多线型构图；三是主体之间，主体与陪体之间，用被摄体的方向、视线，排列、组合成潜在的线型。虽然画面上没有具体的线型排列，但是通过相互联系的被摄体，构成看不见的线型，称为潜伏线型构图。

线的性格：一般来说，直线表示静，曲折线有不安定的感觉。直线是男性的象征，具有简单明了、直率的性格，能表现一种力的美。垂直线具有严肃、庄重、高尚、强直等性格。水平线具有静止、安定、平和、静寂、疲劳的感觉。斜线具有飞跃、向上或冲刺前进的感觉。曲线具有一种速度感，或动力、弹力的感觉，它能呈现出柔软、幽雅的情调。曲线的美，主要表现在自然地伸展，并具有圆润及弹性。

线条的情感应与实际拍摄中的内容相结合，拍摄的内容需要借助一定的表现形式，而构图中的画面形式也必须烘托画面的主体内容才具有意义。

三、面

面在几何中的含义是：线移动的轨迹。垂直线平行移动为方形；直线回旋移动为圆形；倾斜的线进行平行移动为菱形；直线以一端为中心，进行半圆形移动为扇形；直线做波形移动，会呈现旗帜飘扬的形状。

面在画面中虽然占有较大空间范围，但不一定是画面的精华所在。在影视构图中，面大多数是陪体。它的特点是无私地为点和线提供自由的空间和场所，尽可能地衬托点和线。点在面的衬托下，虽小但却是画面的精华，线因为能在面上自由的滑行而更富有节奏和韵律。面囊括了点和线，没有面，点将无立足之处。点、线、面三者相互依存，不可分割，如图 6-13 所示。

图 6-13 面（彩图见彩插）

第四节　拍摄角度

在实际拍摄过程中，要考虑拍摄点的选择。所谓拍摄点，是指摄像机与被摄对象之间的空间位置，它包括拍摄高度、拍摄方向和拍摄距离。众所周知，不论是电视还是电影或者摄影的画面结构，都与拍摄点直接相关。画面取景范围的大小、景物的多少、主体的高矮等问题都与拍摄点的选择有着密不可分的联系。谢赫所著的《古画品录》中就把"经营位置"作为绘画要旨的"六法"之一。我们了解拍摄点的目的就是充分表现内容，使画面有表现力。

一、拍摄高度

拍摄高度，是指拍摄点与被摄对象之间的水平线高度的变化关系。

拍摄高度的选择，体现在画面上就是地平线之高低和被摄对象平面结构的变化。通过角度的选择来确定拍摄方位在垂直线上的高度，以适应塑造主体形象和表达主题思想的需要。

在日常生活中，当我们观察处于不同高度的各种物体时，常采用的方法不外乎三种：等高的平视；较高的仰视；较低的俯视。如果对同一物体采用平视、仰视、俯视来观察，则可看到垂直面、底面与顶面三种不同结构的立体效果。如果在同一环境中拍摄同一个人物的肖像照片，平视角度可以表现人物的正常脸型，地平线处于人物头部以下的适当位置，背景是天地各半；仰视角度以天空为背景，表现人物形象的高大，地平线则被压低到画面以外；俯视角度自头部向下产生透视，显得头大身体小，地平线升高到画面上端，以水面和地面作为背景。

将生活中以不同的高度观察物体的三种视觉现象，应用到影视创作实践中，就形成了平视角度、仰视角度和俯视角度三种拍摄角度。

1. 平视角度

所谓平视角度就是指摄像机与被摄体保持同一高度的一种拍摄角度，这种角度又称为平摄角度，如图 6-14 所示。

用平视角度拍摄，有以下几个特点。

（1）平视的画面有正确的透视效果，只要拍摄者保证机器的稳定，就不会损害被摄体的形象。近景人物与高大建筑一般都需要用平视方法拍摄。

（2）平视构图效果同人眼的视觉习惯相似，故画面有较浓郁的生活气息。

（3）平视角度在拍摄户外人物、农田劳动、自然风光时，地平线往往处在画面正中，容易产生分割画面的感觉，所以在构图上要求适当调整。

平摄角度的缺陷和不足是往往把处于同一水平线上的前后各种景物，相对地压缩在一起，缺乏

空间透视效果，不利于层次感的表现。

图 6-14　平视角度（彩图见彩插）

2. 仰视角度

所谓仰视角度，即拍摄点低于被摄对象，从下向上拍摄处于较高位置的物体，这种角度又称为仰摄角度，如图 6-15 所示。

图 6-15　仰视角度（彩图见彩插）

使用仰视角度拍摄有以下几个特点。

（1）由于拍摄对象在高处，摄像机在低处，用仰角取景的地平线是处在画面的下半部，甚至在画面之外。

（2）用仰视构图可以夸张对象的高大，有巍峨之势，所以适合拍摄跳高、跳远等体育活动。

（3）拍摄先进人物，要使形象高大，让观众产生仰慕之情，要用仰视角度。在杂乱的环境中，也可以借助仰视角度达到简洁背景的作用。

运用仰视角度拍摄，仰角之大小，与距离的远近有关，距离愈近，仰角愈大；距离愈远，仰角愈

小。根据不同被摄对象的具体情况，选择适当的仰视角度，才能增强影视构图的表现力。如果仰视角度运用不当，容易产生严重变形或使直立的物体向后倾倒。这样的构图效果，将损害被摄对象的正常形象。

3. 俯视角度

拍摄点高于被摄对象，从上向下拍摄处于较低位置的物体，这种角度又称为俯摄角度，如图6-16所示。

图6-16 俯视角度（彩图见彩插）

使用俯视角度拍摄，有以下几个特点。

（1）俯视拍摄的地平线处在画面的顶部，主体的空间位置十分明显。

（2）俯视一般不宜于表现近景人物，更不能用来表现新闻人物的精神面貌和感情交流，否则会使人物形象变得上大下小甚至严重失真。

俯视角度的视平线较高，如果以俯视角度拍摄带有地平线的景物，地平线往往被置于画面的上方，地面景物占据画面中的绝大部分，天空常常只占很少的位置。在有些情况下，俯视角度较高时，整个画面全部被地面所占据，天空和地平线在画面上完全消失。在俯视角度所拍摄的画面中，主体人物或景物与广阔的空间相比，显得渺小，犹如登上泰山极顶，环顾四周，有"一览众山小"之感。

二、拍摄方向

拍摄方位，是指拍摄点与被摄对象之间在同一平面上的对应关系。

以被摄对象为中心，在同一水平面上的360°范围内，任何一个方位都可以作为拍摄点。不同的方位有各自不同的方向，不同的方向能获得不同的画面结构，如图6-17所示。

拍摄方向的变化，体现在影视画面上就是构图形式的变化。通过拍摄方向的选择来确定被摄对象在画面中的结构方式，使主体、陪体与背景三者有机地结合起来，使构图形式更富有表现力和感染力。由于拍摄方向的变化，产生了正面构图、侧面构图、前侧面构图、后侧面构图和背面构图等不同的构图形式。

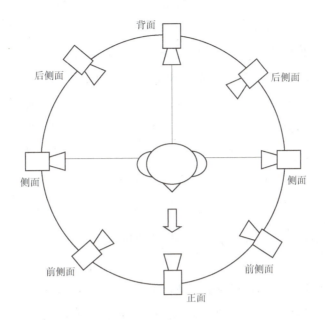

图 6-17 拍摄方向

（360°圆周方向正面、侧面、斜侧面以及背面机位角度）

1. 正面构图

摄像机镜头的方位正对着被摄对象的正面拍摄，即产生正面构图效果，如图 6-18 所示。这种构图形式在国画中称为正局。其画面有如下特点。

（1）主体处在画面中心位置的居多，因此画面具有很强的稳定性。

（2）正面方向拍摄的画面不是十全十美的。对称的构图因缺少变化而显得比较呆板。被摄体在画面上只有高度和宽度，没有深度。

（3）用正面构图在宣传及拍摄领导人的时候是必不可少的。

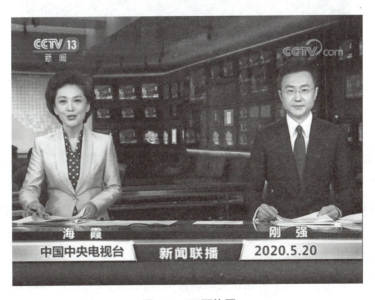

图 6-18 正面构图

正面构图，能够清楚地展现出被摄对象正面的形象特征，让观众可以看到正面的全貌。在这种构图中，被摄人物占据画面的中心部位，面对着观众，可以通过眼神、表情和姿态与观众产生交流和联系，具有吸引力和亲切感。被摄景物则可表现其对称的风格特征。如用正面构图拍摄天安门，呈现许多平行匀称的线条，构成一种平稳、凝重的感觉，以国徽为中心，左右两侧完全对称的建筑风格，在构图中更加强了均衡的效果，让人产生一种肃穆、庄严、稳定的视觉印象。在新闻摄像中，报道党代会或人大会议常采用正面构图来拍摄大会的正面场景，往往以俯摄角度表现主席台上的横幅会标和众多的与会者，突出体现会议的庄严隆重气氛。

2. 侧面构图

摄像机的方位与被摄对象成 90°角拍摄，即产生侧面构图效果，如图 6-19 所示。这种构图形式在国画中称为偏局。

侧面构图，能够明确地表达出被摄对象的侧面形象特征，适于表现人物或景物的侧面轮廓效果，使整个画面结构具有明显的方向性。在拍摄某些运动中的被摄对象时，能够加强活跃、动感的效果。例如在体育摄像中表现运动员跑步、跳跃和赛马等运动项目，侧面构图可以产生强烈的动感，具有你追我赶的动势。

图 6-19　侧面构图

在人像摄影中，运用侧面构图可以塑造被摄对象的侧面轮廓形状。凡是侧面形象比较端正的人物，均可采用侧方位拍摄，表达其侧面的某些特征，表现侧面轮廓形象的健美或秀美。拍摄侧面人物肖像，除了那些五官端正、侧面轮廓线条富于变化的人物之外，也有面部形象不够端正或脸面左右存在某些缺陷的人物，可以运用侧面构图来掩饰其有缺陷的部分，美化人物形象。

侧面构图的缺陷和不足之处是：运用侧面方位拍摄某些建筑物或其他物体，由于只能表现侧面的特征，同样产生了正面构图的某些缺陷，侧面的一些平行线条也难以产生汇聚，使主体物的透视效果大为减弱，这是其一；其二，由于只能看到侧面特征，正面的主要特征难以表达，构图容易流于散漫和不集中。这种构图不适于表现平静、严肃的主题。

3. 前侧面构图

摄像机的方位处在被摄对象的正面至侧面之间的某点上拍摄,即产生前侧面构图效果,如图6-20所示。

图 6-20　前侧面构图(彩图见彩插)

前侧面构图,既能表达出人、景、物各种被摄对象正面的主要特征,又能展示侧面的基本特征,实际上是表现了被摄对象的"两个面",使构图形式生动活泼,富有立体感。在这种构图中,各类线条均按一定的方向由近而远汇聚,具有明显的方向性,有利于加强空间纵深感和表现物体的立体感。运用前侧方位拍摄,将画面中的主体、陪体、前景、背景等配置适当,可以产生强烈的透视感,增加景物的层次,使构图清新活泼,富有生气。在某些情况下,把主要的被摄对象置于线条透视的汇合处,虽然主体占据了较小的面积,并处于画面的深处成为一个"点",但是观众的视线却能够随着透视的变化而落到这个"点"上,这种最引人注目的点,通常称为视点。

4. 后侧面构图

摄像机的方位处于被摄对象的侧面至背面之间的某点上拍摄,即产生后侧面构图效果。

后侧面构图,是表现被摄对象背面和侧面某些特征的一种构图形式。它与前侧面构图的拍摄方位正好相反,所类似的是同样表现了被摄对象的"两个面",立体感较强,各类线条也与前侧面构图一样具有明显的方向性和透视感。这种构图形式大多用于表现人物的背部特征,或以人物后侧面作为前景来展示环境和背景特征。

在人物肖像摄影中,有时为表现人物的背面和侧面的某些特征,常采用后侧方位来拍摄。例如表现某些少数民族的服装头饰,运用后侧面构图形式,既可清楚地表达人物头部和背部的一些精美图案的色彩效果,又可呈现人物侧面的基本形象。

5. 背面构图

摄像机的方位处于被摄对象的正后方,对着被摄对象的背部拍摄,即产生背面构图效果,如图6-21

所示。

背面构图，能够表现被摄对象的背部特征，通过背面形象来表达作者艺术构思中的含蓄意念。

图 6-21　背面构图

利用背面构图形式所创作的优秀摄影作品并不少见。在这类作品中，通常是以人物的背影姿态作为前景，透过背影看到远景环境或背景特征。例如摄影艺术作品《未来的船长》（加利娜·桑科摄影），表现两个孩子站在岸边，凭栏眺望远处起航的巨轮，向往着将来能成为扬帆远航的船长。这幅作品的构图方式是以两个孩子的背影为前景，由深黑色的前景影调透视到远处朦胧中的船只，形成了较强烈的影调对比，远景与近景之间的虚实对比，产生了以虚托实的效果，有利于主题的表达。

选择不同的拍摄方位，产生不同的构图形式，都是作为摄影造型的表现方法而存在的。从理论上讲，不同方位所构成的构图形式均有其自己的特点和缺陷，但不能因此而主观武断地给各种构图形式打上优劣的印记。任何一种构图形式，只要它与某些被摄对象特点相结合，充分发扬其特点并避免其不足，能够深刻地揭示主题思想，并给人一种美感，即可称之为优良的构图形式，且有可能成为优秀的影视作品。

三、拍摄距离

拍摄距离，是指拍摄点与被摄对象之间距离远近变化的关系。拍摄距离的选择，体现在画面上就是景别的变化。通过距离的远近变化，来确定景物形象的大小以及所包含的空间范围。通常所说的景别包括远景、全景、中景、近景、特写。在影视创作中具体选择哪一种景别，是由摄像师根据被摄对象的性质所产生的艺术构思和立意来决定的，其目的在于更鲜明地表达主题内容，更生动地表现对象特征，更完美地创造新颖的构图形式。具体景别的内容详见下一节。

四、叙事角度

在用拍摄角度进行叙事服务时，可以将角度分为三类：客观角度、主观角度和主客观角度。这三种叙事角度对于电视画面分别具有独特的表现手段。摄像人员只有对它们的特点和手法深入研究，才能将之在创作中灵活运用，以便在实际拍摄过程中准确把握电视内容的要求。

1. 客观角度

客观角度是一种客观纪实的角度，它从观众了解事件本身这一最朴素的要求出发，不代表任何人的主观视线，纯粹客观、公正地对被摄对象进行表达。客观角度拍摄位置取决于普通人正常的观察习惯，是一种便捷、明确地反映被摄对象状态的角度。在大量的电视节目中，我们都可以看到客观角度的出现，比如新闻节目、体育比赛直播，以及电视剧类节目中的很多镜头。客观角度真实记录人物之间、人物与环境之间的关系，真实客观地还原事物本身以及人物的真实活动与情感，如图6-22所示。

图 6-22　采访镜头（客观角度）

2. 主观角度

主观角度是代表画面中主体视线的角度，也就是模拟被摄对象看到的画面。这样就可以带给观众剧中人物的视觉感受，产生身临其境的现场感，进而影响观众的视觉心理，使之随着剧中人物的情绪而变化。这种画面又叫做主观镜头。

比如在拍摄一些森林探险的镜头时，利用主观角度可以使观众产生身临其境的感觉，体会到探险人员所遇到的各种艰辛和危险。

拍摄主观镜头时应当注意，这样的镜头不宜长时间或者频繁使用，否则过强的现场感觉和心理作用容易给观众带来紧张、压抑的感觉，并且可能产生感觉上的不适应。

3. 主客观角度

作为一种对视觉心理的界定，心理角度的性质即使在同一个镜头里，也是可能发生变化的。这是随着机位、镜头的运动或者被摄对象的运动、调整而产生的。例如，从一个人背后拍摄他观看运动会比赛，人物在画面内，这时候是一个客观角度。接着使摄像机运动或者镜头焦距变化，使人物出画并随着他的视线落到运动员身上，这时角度性质即发生了改变，由客观角度转变为主观角度了。反之亦然。再如，电视剧《丹姨》开头倒叙部分，珍妹、五婶等人在教堂里丹姨的遗像前思念着：①拍摄珍妹的特写，目光向前看去；②缓缓地向墙上丹姨照片推去；③点着的蜡烛特写；④从圣母画像摇起，画面一一出现丹姨的水杯、卫生包、五婶等人，最后摇到珍妹特写。

①镜头是客观角度，②③④镜头则是珍妹的主观视线，是主观角度。但④镜头与前两者不同，

开始是珍妹的主观角度，结尾时把珍妹摇进画面，镜头性质发生变化，从主观角度变成客观角度，这个镜头就是主客观角度镜头。

第五节　电视景别

电视画面中景别是指被摄主体和画面形象在电视屏幕框架结构中所呈现的大小和范围。景别的处理，是电视摄像中的一项重要的造型手段。它是摄像师根据所要表现内容的不同，对拍摄对象在画面中出现的范围大小进行的选择和取舍，从而实现造型意图。不同的景别，表现的是不同的视野、空间范围、视觉韵律和节奏。与我们平时在生活中所观察到的画面相比，景别的作用主要突显在它能更直接地表达拍摄者的意图，将那些与主题无关或者关系不大的内容删减或者削弱，使观众能对画面所要表达的内容有更直接的了解。而更重要的一点是，画面景别的单独存在、前后排列、段落组合等的有机运用将形成一定的造型效果和视觉效果，这也是电视风格的重要体现之一。

一、景别的作用

1. 景别是视觉语言的一种基本表达形式

根据对人的视觉心理的考察，当我们在屏幕上看到任何一个画面时，在最初的第一时间内视觉所发生的第一反应，就是认同、感受到画面的景别形式，也就是先辨别出这幅画面是一个什么样景别的画面，其次才会从这种画面形式范围进入到画面内在，如画面内容、构成结构、造型元素等的观察、接受、感知和理解分析。

2. 景别是画面空间的表达形式

作为电视画面最根本的任务之一就是要在二维平面上表现三维空间，而景别就是一种对画面空间表达的描绘与再现。从一个景别所包含的画面内容和多个景别交替变化排列中我们都可以看到相应的画面空间，想象现实空间形式，产生空间感觉，在头脑里形成一个三维的视觉概念，进而对视觉心理产生相应的影响。比如当观众观察到屏幕上的远景、全景系列画面的时候，可以体会到画面空间的宽广，这样视觉感受上的感觉会在他们心理上产生距离感、旁观感、非参与性；而当看到的屏幕形象是近景、特写系列画面的时候，又会感受到画面空间的狭小性和非具体性，这样的视觉感受在他们心理上就会产生亲近感、渗透感、参与性。

3. 景别是导演和摄像师对观众视觉心理的限定

在观众观看舞台剧或者其他现场节目时，观众视觉选择是自主的，在他们眼里是没有"景别"这个概念的。他们可以自由选择试图观察的对象，不受任何局限。但是在电视画面中不是这样的。

导演和摄像师通过不同景别画面的组接进行叙事和抒情，呈现给观众的电视画面次序是确定的。景别是由创作人员设计安排和选择的，是不受观众控制和主观意愿约束的，他们没有选择的权利。因此，景别是创作者主观意识的体现，它由创作者施加，限定了观众的视觉注意力和视觉心理。

4. 景别是画面造型的重要手段，是形成画面节奏变化的方式

观众在观看一组电视画面时，可以很直观地感受到画面所要表达的情感，或者温婉抒情，或者急切紧张，或者朴实大方……这些在很大程度上都是创作者通过景别的变化加以表现的。单个画面根据作品的需要选择相应的景别来表达拍摄者的思想，或者大远景，或者特写。而当一组连续的画面相互衔接时，表达的内容则更加丰富多彩。创作者可以通过景别的变化实现画面节奏的变化，引导观众紧紧跟随创作者的思维，使拍摄内容更具吸引力。这些变化也给拍摄者提供了更大的创作空间，要拍摄一个好的作品，在景别的处理上要仔细推敲。

二、景别的划分

景别表现的是被摄对象在画框内所呈现的范围和大小。这种范围和大小受到两个方面的因素的影响：拍摄距离和镜头焦距。在其他拍摄条件不变的前提下，当被摄对象处于距离摄像机较远的位置时，所得到的画面范围较大，而被摄对象的尺寸相对较小，细节不显著，景别较大；而当被摄对象处于距离摄像机较近的位置时，所得到的画面范围较小，被摄对象的尺寸相对较大，景别较小。

在拍摄距离（物距）不变的条件下，我们也可以利用摄像机的变焦距镜头实现画面的景别变化。由于焦距短则成像放大率小，而焦距长则成像放大率大，所以利用短焦距拍摄的画面的景物呈现的范围较大，而利用长焦距拍摄的画面的景物呈现的范围较小。所以镜头焦距越短，画面景别越大，而镜头焦距越长，画面景别越小。当焦距连续变化时，将形成画面景别的连续变化，实现画面的推和拉。

正如上面所述，景别之间是连续变化的而不是阶进变化的，所以在理论上景别的划分并没有十分严格意义上的科学概念和理论定义。由于在不同场合的使用方法不同，它只是具有一般的语意含义和创作表达。

在通常情况下，我们在拍摄中按照被摄主体（人物）在画幅中被画框所截取的多少或被摄主体（景物）在画框中所占据的画幅面积比例大小作为景别划分的依据。需要特别指出的是，我们对画面景别的划分只是对拍摄主体在画框中所呈现范围的一种综合表述，在理论上和实践上只有相对划分而无绝对划分。

一般情况下，景别可以划分为五种：远景、全景、中景、近景和特写。我们把靠近远景、全景这一端的景别称做"大景别"，而把靠近近景、特写这一端的景别称做"小景别"。

1. 远景

远景是表现广阔空间或开阔场景的画面。

远景是电视景别中视距最远，表现空间范围最大的一种景别。在远景中，人物在画幅中的大小通常不超过画幅高度的一半，这样的画面在视觉感受上更加辽阔深远，节奏上也比较舒缓，一般用

来表现开阔的场景或远处的人物，如图 6-23 所示。

图 6-23 远景画面（彩图见彩插）

从表现功能上细分的话，远景还可以包含大远景和远景两个层次。大远景一般用来表达宏大的场面，像连绵的山峦、浩瀚的海洋、无垠的沙漠以及从高空俯瞰的城市等等。它的画面有时幽远辽阔，有时气势磅礴，一般节奏舒缓，易于抒情。大远景画面如图 6-24 所示。

在大远景景别中，画面有较大的空间容量，环境景物是画面内的造型主体，而人物仅仅是画面构成的点缀。画面的构成需要依靠人物和景物自身的色阶、明暗关系、激烈动势、曲线及形体变化来与其他环境造型元素相区别。

这个景别中的表现主体，往往从属于画面内所表现的环境。这类画面多是以景为主，以景抒情，以景表意，人物则成为画面中的一个构成元素。景别本身的宏大与主体的微小，使画面周围的场景显得宏伟而威严。

图 6-24 大远景画面

大远景大多数采用静止的画面，或缓慢地摇摄完成。即使是画面主体有剧烈的运动，也不会影响画面的构成。

相对于大远景画面，远景与之区别并非显著，只是在这样的景别中，主要被摄对象在画幅中的比例有所增大，一般情况下如人物在画面中的比例大约为画幅高度的一半。这样，虽然整个画面还是以远处的景物为主，但是由于主体的视觉重要性增强，那么我们完全可以根据不同的构图方式和表达目的来决定画面中的主体到底是人物还是景物。

远景画面并不像大远景那样强调画面的独立性，而是更强调环境与人物之间的相关性、共存性以及人物存在于环境中的合理性。在这一景别中，画面主体视觉突出，除了光影、色阶、明暗、动势关系的强调外，还需要注意构图形式的作用。远景画面如图 6-25 所示。

图 6-25　远景画面

2. 全景

全景是表现人物全身形象或某一具体场景全貌的画面。对于景物而言，全景是表现该景物全貌的画面。而对于人物来说，全景是表现人物全身形貌的画面。它既可以表现单人全貌，也可以同时表现多人。从表现人物情况来说，全景又可以称作"全身镜头"。在画面中，人物的比例关系大致与画幅高度相同。

与场面宏大的远景相对比，全景所表现的内容更加具体和突出。无论是表现景物还是人物，全景比远景更注重具体内容的展现。对于表现人物的全景，画面中会同时保留一定的环境内容，但是这时画面中的环境空间处于从属地位，完全成为一种造型的补充和背景衬托。全景画面如图 6-26 所示。

表现人物的全景在拍摄过程中会经常用到，这样的画面把观众的视线集中到人物的活动上来，有利于更好地表现人物的特点。如图 6-26 中，该画面是一个典型的表现人物的全景画面，人物的活

动成为画面的主要内容，画面中的环境内容，在侧面烘托了人物所处的场景，起到了说明和解释的作用。

图 6-26　全景画面

因此，全景画面比远景更能够全面阐释人物与环境之间的密切关系，可以通过特定环境来表现特定人物，这在各类影视片中被广泛地应用。而对比远景画面，全景更能够展示出人物的行为动作，表情相貌，也可以从某种程度上来表现人物的内心活动。

全景画面中包含整个人物形貌，既不像远景那样由于细节过小而不能很好地进行观察，又不会像中近景画面那样不能展示人物全身的形态动作。在叙事、抒情和阐述人物与环境的关系的功能上，起到了独特的作用。

3. 中景

中景画面一般是表现人物多半身形貌的，由于拍摄人物时往往都要表现面部情况，所以通常意义上的中景指人物膝盖以上的部分。中景画面主要表现人物上半身的行为动作，在其他特殊情况下还可以表现不包括头部的人物形体的某一部分的动作形态。和远景以及全景画面相比，人物在画面中是不完整的，但是形象已经明显增大，神态相貌更加清晰。人物失去了整体形象，而环境空间也不如前面两种景别表现得显著，环境因素已经变成次要因素。这时候画面的重点是人物的形体动作表现，以及人物之间的交流关系。中景可以是单人的，也可以是双人的，在某些特殊情况下还可以是多人的。中景画面如图 6-27 所示。

因为中景画面中的景物和环境居于次要位置，多处于背景之中，有的时候根据情况的不同也可能出现在前景。在实际拍摄时，由于被摄主体的物距、镜头的焦距等不同因素的影响，画面中的景物有可能出现在焦点之外，形成虚像，因此，画面空间感不强烈，环境影像细节部分有可能产生一定的损失。

和远景、全景相比较，中景可以看到更多的画面细节，观众的注意力更加集中在主体上面，因此会产生相对于前者更多的感染力。

图 6-27 中景画面

中景是叙事功能最强的一种景别。在包含对话、动作和情绪交流的场景中，利用中景景别可以最有利地表现人物之间、人物与周围环境之间的关系。中景的特点决定了它可以更好地表现人物的身份、动作以及动作的目的。表现多人时，可以清晰地表现人物之间的相互关系。

4.近景

近景是表现成年人胸部以上或者景物局部面貌的画面。在表现人物的时候，近景画面中人物占据一半以上的画幅，这时，人物的头部尤其是眼睛将成为观众注意的重点。近景常被用来细致地表现人物的面部神态和情绪，因此，近景是将人物或被摄主体推向观众眼前的一种景别。近景画面如图 6-28 所示。

在近景画面中，环境空间被淡化，处于陪体地位，在很多情况下，我们选择利用一定的手段将背景虚化，这时背景环境中的各种造型元素都只有模糊的轮廓，这样有利于更好地突出主体。

在表现人物的近景画面中，人物的面部特征、表情神态、喜怒神情尤其是眼睛的形象、眼神的波动，成为画面中表达的最重要内容，留给了观众深刻的印象。这样无疑可以拉近画面中人物与观众之间的心理距离，使观众与人物产生强烈的亲近感。这样的效果在像远景和全景这样的大景别中是不容易得到体现的。所以，近景画面通常是我们用来表现人物面貌，表达人物情感，刻画人物心理活动，揭示人物感情世界的主要景别。在电视节目中，我们通常使用近景景别来加强画面内人物和观众之间的交流，拉近他们之间的距离，更好地向观众传达画面内人物的内心情感和心理世界，吸引观众产生身临其境的感受。如《新闻联播》等新闻节目，主持人就以近景画面形象出现在观众面前，使他们播报的新闻内容更利于被观众接受。

拍摄近景画面人物大多数是由单人构成，但并非完全不能由两人甚至更多人同时在近景中出现，这要取决于摄像师的创作意图和电视片本身的需求。无论如何，关键是要做到视觉鲜明，角度大胆，表现充分。

图 6-28 近景画面

由于近景画面视觉范围较小，观察距离相对更近，人物和景物的尺寸足够大，细节比较清晰，所以非常有利于表现人物的面部或者其他部位的表情神态、细微动作以及景物的局部状态，这些是大景别画面所不具备的功能。尤其是相对于电影画面来讲，电视画面的尺寸狭小，很多在电影画面中大景别能够表现出来的比如深远辽阔、气势宏大的场面，在电视画面中不能够得到充分的表现，所以在各类电视节目中近景使用较多，观众对近景画面的观察更为细致，这样有利于在较小的电视屏幕上实现更好的表达。

在创作中，我们又经常把介于中景和近景之间的表现人物的画面称为"中近景"，就是画面为表现人物大约腰部以上的部分的镜头，又称为"半身镜头"。这种景别不是常规意义上的中景和近景，在一般情况下，处理这样的景别的时候，是以中景作为依据，还要充分考虑对人物神态的表现。正是由于它能够兼顾中景的叙事和近景的表现功能，所以在各类电视节目的制作中，这样的景别越来越多地被采用。

5. 特写

特写是表现成年人肩部以上的头像或者某些被摄对象细部的画面。如果用一个词来形容的话，就是"表现细节"。特写画面如图 6-29 所示。

图 6-29 特写画面

对于人物来说，特写画面除了表现人物头像或面部表情这一最基本的形式以外，还可以表现诸如手部，脚部以及身体其他部位的形象、动作，如大笑、猜拳、点蜡烛等。而如果进一步再将这样的景别减小，在画面中表现如一只手、一只眼睛、一张嘴等更小的局部的时候，我们就可以把这种景别称作"大特写"。这种大特写镜头可以重点表现人物细微表情的细节部分和人物形体、动作的细微动作点，在叙事、视觉、构图上是必不可少的。大特写画面如图 6-30 所示。

图 6-30　大特写画面

特写画面范围进一步缩小，视觉感觉进一步接近，被摄对象的尺寸进一步被放大，可以表现被摄人物身体局部细节和景物局部形态的细微之处。这时候画面内只存在单一主体，景深缩小，细节显著突出，环境空间由于构图和镜头焦距关系而完全淡化和虚化。

特写画面除了具象地表现被摄对象的局部的细节之外，由于它还在构图方面的单一性、直接性，所以还能够强化观众对此形象的心理认同感，进而影响到观众，使之产生共鸣与联想。所以有时候，特写画面所表达的，除了人物局部特征和景物细节的实际状况之外，还可能被赋予了更深刻的意境。比如画面中一只握紧的拳头，除了表现拳头的细节外，它还可以进一步地象征一种权利，或者一种力量，一种决心等心理情绪。

由于特写画面视角最小、视距最近、画面细节最突出，所以能够很好地表现对象的线条、质感、色彩等特征。特写画面把物体的局部放大开来，并且在画面中呈现这个单一的物体形态，使观众不得不把视觉集中，近距离仔细观察，更易于被观众重视和接受。

尽管无论人物还是景物都是存在于环境之中的，但是在特写画面里，可以说我们几乎可以忽略环境因素的存在。由于特写画面视角小、景深小、景物成像尺寸大、细节突出，所以观众的视觉已经完全被画面的主体占据，这时候环境完全处于次要的、可以忽略的地位。因为观众不易观察出特写画面中对象所处的环境，故而我们可以利用这样的画面来转化场景和时空，避免不同场景直接连接在一起时产生的突兀感。

不同景别划分的总体关系情况，如图 6-31 所示。

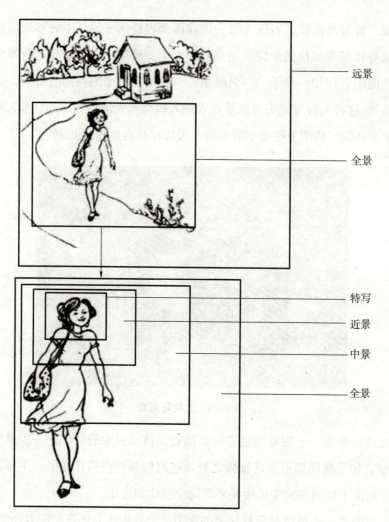

图 6-31 电视景别示意

三、拍摄各种景别画面的要求

不同的景别有着不同的表现功能、适用环境、构图形式，因此在拍摄不同景别画面的时候，对摄像师的要求也是不同的。

1. 远景

从字面意思表达上，我们可以明显感觉到大远景和远景画面的意境。因此在进行这样的景别画面构图时，更加注重的是表现画面远端辽阔深远的景物，使观众的视线处于画面深处。为了产生这样的画面效果，要求摄像师在构图时尽量少用或者不用前景，防止前景景物喧宾夺主。另外，拍摄远景画面时一定要形成画面的空间透视效果，造成一种空间距离感。因此在光线处理方面，可以采取侧光或者侧逆光照明的手段，突出大气透视效果。在某些特殊情况下，还可以采用一般在拍摄人物画面时所忌讳的顶光照明的方法。

在大远景画面中要尽可能清楚地表达环境规模、空间范围、地域位置以及人物和环境的关系、主体运动方向等，使环境更能够独立表达出视觉效果和视觉信息。

远景画面一般采用静止画面形式，即使有运动摄像的情况存在，也是极其缓慢地摇摄。另外，在画面内部运动方面，远景画面中要严格限制人物主体的运动范围，不改变画面的构图形式，从而造成宁静、广漠、空旷、深远的境界。

最后，由于电视屏幕有一个明显区别于电影银幕的特点，即画面尺寸较小，所以，远景画面的表现力通常不如后者充分，大远景更是如此。有时候在电影银幕上具有很强表现力的远景画面会在电视画面中产生细节部分不清晰、视觉感觉弱化的现象。因此在拍摄时应该注意，远景画面内容不能过分复杂，要有目的性。画面尽量不要运动或者缓慢运动，以便观众进行观察。

2. 全景

拍摄全景人物的时候一定要注意，尽管人物在画面里是以全身姿态出现的，但是在构图时绝对不能使人物在画框中给观众产生"顶天立地"的感觉，要留出一定的上下空间范围，保持画面构图的美观和完整性。另外，由于人物通常情况下是以竖线条形式存在的，所以在构图时要考虑与其他构图元素之间的线条相匹配吻合。

对于有人物参与的全景画面，最重要的是要能够表现出场景中人物位置关系、人物和环境之间的关系，它既承接远景画面表现外围，又要下联中景画面进行叙事，这是一种承上启下的作用，因此对照明、角度、运动及场面调度等造型元素，在全景中最能够被集纳表现。全景也通常是一个场景中场面调度时的总角度景别。

由于人物处于环境中，在全景画面里他们之间的关系是最密切的，所以拍摄全景时要注意重视环境气氛和环境因素的表现。除了对于画面主体形象的渲染之外，还要能够交代出画面的空间感觉和空间内人物以及景物的内在联系。

在进行全景画面构图时，可以选择采用前景和背景来突出主体和体现空间感觉，也可以丰富画面内容。全景经常是一个场景中的第一个镜头，因而全景画面也为一个场景中的画面光线效果、色彩效果等定下了基调，在这个场景中的其他景别画面的光线色彩，要以全景画面作为依据。

3. 中景

在拍摄中景画面时，要从光线、色彩、明暗、虚实关系上强调和突出人物。由于中景画面是一种典型的用以叙事的景别，因此要突出表现对象的表情动作和精神状态。为了表现人物之间产生语言情绪交流，要注意画面结构的变化应该随着这种交流进行，并且应该尽量使镜头有所变化。

在画面构图上，一般要避免单人画面，尽量采用双人或多人构图，以使画面尽可能丰满。在这种双人或多人中景构图中，要防止产生视觉呆板，避免平面排列或者线性布局，更多地要强调前后景关系和角度变化，并适当使用镜头焦距变化来改变画面背景的虚实变化。

当画面表现物体的中景时，由于被摄对象并没有完全以全貌的姿态出现在画面中，所以作为摄像师对画面一定要有所提炼和取舍，把景物最具有表现力的部分展示在观众面前。也就是说，虽然拍摄的是一个局部，但是要用这样一个局部画面反映出景物的整体特征。

4. 近景

拍摄近景画面的时候，由于景别较小、视角较近的关系，更应该通过近景表现出人物的表情、动作、神态、手势等。在这时应注意，场面调度过程中人物动作幅度应该有所控制，无论人物的身体和手势如何动作，都不能破坏人物的面部表情，这一点应该在选择拍摄角度时确定。另外，由于近景画面具有传神达意的功能，人物在近景里面的表情、动作都是为了叙事，揭示人物内心活动。因此，重要的对话、表情、反应、动作细节等大都要用近景画面记录下来。

近景画面对人物形象的塑造有较强的作用。而这时候环境则属于从属地位，是与主体在层次上分离开，以产生一定的空间感。如在很多电视采访节目当中，被采访对象是以近景景别出现在画面中的。拍摄者利用拍摄距离和镜头焦距的变化，减小画面景深，使背景模糊、主体突出，所以拍摄近景时应该尽量避免清晰明亮杂乱的背景，防止对观众视线产生干扰。

面焦点是否准确是近景中一个很重要的问题，尤其是当被摄主体处于动作状态的时候更要注意。近景画面中，画面内容应尽可能突出被摄主体，排除或忽略那些有可能影响到主体的内容。

由于近景拍摄距离比较接近被摄对象或者使用较长焦距拍摄，人物形象清晰，表情一清二楚，所以一定要控制好人物的表演（如在影视剧中）或者人物的情绪（如在采访中），否则被摄人物一旦有脱离剧情或者拍摄要求的动态，就会被观众轻易地察觉，进而影响观众对人物心理活动的理解。

5. 特写

在拍摄人物特写的时候，画面主要表现的是人物头肩关系和人物头部关系，应特别注意眼睛在构图中的位置，靠上不靠下，尽可能地体现出人眼和嘴所表达出来的人物性格及情感。人物的视线方向应该适当提高一些，避免平视、俯视对画面造成的死气沉沉的感觉。

特写在拍摄中一定要表现到位，对象形象在画面中力求饱满充实，尽量减少画面内出现空旷的空间。这时候画面内不需要前景和背景，只有一个突出细节的主体存在。

由于景深最小，所以在拍摄特写时要格外注意主体的焦点位置。有的时候在特写画面中只有局部焦点清晰，而其他部分则不清晰。比如在拍摄人物面部特写的时候，经常眼睛清晰的时候，鼻子和耳朵已经离开景深范围，处于不清晰的状态。要根据画面表现意图，把焦点放在最能够表现对象特质的地方。另外，特写画面中还要重视画面曝光和色彩的正确运用，否则也影响到对象内容的表达。

在镜头排列时，一系列镜头中不能过多使用特写镜头，否则将减弱视觉环境空间叙事关系，增加视觉变化节奏，造成观众的迷茫脱节、疲于猜测。所以，不要滥用特写景别画面，要顾及画面的整体效果和连贯性。

特写画面中的人物动作幅度一定不能太大，离摄像机的距离变化也应该尽管控制在一定的小范围之内，否则由于构图和焦距的关系，将会出现画面构图失准，主体焦点模糊的现象。

四、景别处理中应该注意的问题

电视作为一种视觉语言，它不是由一个个单独的镜头构成的，而是由不同的镜头通过一定的方

式相互组合、相互关联、相互影响连接而成的。所以在进行画面处理的时候，对于包括景别在内的各种视觉元素，不能单独在一个镜头内进行研究，还要把它们放在整体视觉语言环境中来进行分析和讨论。

画面景别不但关系到整体画面的构成，还会在艺术创作上影响作品的造型、构图、节奏、运动风格以及画面的视觉流畅性。所以在拍摄活动中，作为摄像师，对于景别的处理必须注意以下的一些问题。

1. 景别包含被摄对象所能够表达的信息容量

通常情况下，被摄对象的体积、范围，就其画面景别表达而言，应成正比例关系。景物体积越大，表达上越全面，越应采用远景或者全景的方式；景物体积越小，表达上越具体，越应采用近景或者特写的方式。同样，由于景别关系也会造成人物在画幅中的比例和画面容量的不同变化。正常情况是：远景和全景中人物比例变小但是画面容量增大，近景和特写中人物比例变大但是画面容量减小。所以，摄像师要考虑主体（人物）、体积、范围、容量这四组变量关系对画面构成的影响，通常是采用正向处理的方法，但也不排除因片子整体风格、内容以及创作上的需要采用反向处理方法。如果一旦采用这种反向处理方法，就会对作品整体的叙事风格、情节、画面情绪、观众心理产生更大的影响，画面视觉效果也会有更大的变化。

2. 景别对叙事内容和叙事重点的表现与表达

景别作为单个画面来讲，仅仅表达一种视觉形式，而它们一旦排列起来，又和内容相结合，必然会对戏剧内容和叙事重点的表现与表达起到至关重要的作用。

从视觉语言及镜头规律分析，叙事内容越重要，越应该在画面的景别上采用中景、近景等系列景别；反之，则采用远景、全景系列景别。当然，这是在导演与摄影创作中，针对人物作为被摄主体而言的常规处理方法，其出发点主要是为人物动作而设计使用的景别。导演在宏观设计影片及结构视觉时就要考虑叙事重点和戏剧内容上的需要，在视觉表达形成——景别上体现出来。

现代电视语言中，作为环境造型元素越来越被人们所重视，这就形成了叙事镜头观念的转变，戏剧内容、叙事重点、环境造型都成为视觉语言诉求的主要重点，这使全景系列景别在视觉上有较大的兼容性。

摄影师同样要从导演的总体要求出发，在完成不同景别画面时，根据叙事重点与戏剧内容的具体要求，在画面构图上使视觉造型得以突出。

3. 景别的组接变化

电视画面是通过分切镜头组接叙事的，在镜头组接的时候，不同景别镜头的组接方法对视觉形象的表现和叙事结果的表达都有重要的意义。

景别组接变化的形式，有以下两种类型。

（1）逐步式组接。这种景别变化方式是递进形式的，基本分为两种类型。

①远离式：由近及远——特写、近景、中景、全景、远景。

②接近式：由远及近——远景、全景、中景、近景、特写。

这种排列组合变化方式是一种比较有规律的处理方式，是常用处理方式。它是以人眼通常观察事物的视觉习惯作为依据的。我们又可以把前者称作"前进式句子"，而后者称作"后退式句子"。但它并不说明在进行任何镜头的组接时都要构成这种关系，而只表明一种基本镜头景别的变化方式或风格。

（2）跳跃式组接。这种景别的变化方式是跳跃式的，它可以是由远景直接接中景再接特写、远景直接接近景或者特写的跳跃，也可以是由特写接中景再接远景、特写或者近景直接接远景的跳跃，也可以是别的并非相邻的景别组接形成的。这种跳跃式的方式在艺术创作中运用较多。也正是由于景别跳跃式的方式符合空间关系和心理关系，因而更具有视觉变化特征。同时，景别的这种变化受多方面因素的影响，很难在创作上有统一的划分。

景别的跳跃式方法组接镜头的时候，不同幅度的景别跳跃变化将会对片子节奏、视觉效果产生影响，同时这种跳跃幅度变化的大小，也决定了片子的整体风格、导演风格、对环境和空间的表现以及叙事风格。同时这样的景别表现可以产生镜头组接的视觉效果和视觉悬念，不会像逐步式组接一样让观众能够预先感知下面的镜头将是什么样的形式。

一般情况下，不能把既不改变景别又不改变角度的同一对象的画面（三同镜头）组接在一起，否则会产生视觉跳动。组接同一被摄对象的画面时，通常在景别上要至少保证一个变化幅度（如近景到中景、中景到远景），或者拍摄角度变化15°以上，才能避免这种视觉上的跳动。如果在素材当中没有合适的镜头进行组接的话，可以在后期中使用一些淡入淡出效果，或者在这样的镜头中间增加白场等方法来组接。

如导演在影片《垂帘听政》中为了强调宫廷的宏伟规模拍了许多壮观的全景和远景，而且常常略去中景直接跳接特写造成强烈的对比效果。

4. 对不同画面景别的时间长度的控制

电视画面中某个景别的镜头在片中出现的时间长短，就单纯创作而言，它的长度是任意的。它完全依赖于导演的叙事、语言、视觉排列和创作风格的要求。但是观众在观察画面的时候对于不同时间长度的镜头和对于不同画面容量的镜头（即不同景别的镜头），所表现出的接受能力和视觉兴趣是不同的，因此，在进行镜头组接的时候，必须考虑什么样景别的镜头在画面中出现多长的时间才是最合适的，最能够抓住观众视觉心理的。

（1）首先，分析一下观众对不同时间长度的画面在视觉上的感受。

①0.4秒的镜头时间长度，电影为9.6格，电视为10帧，视觉上会产生印象。当你在两个较为相关的镜头中接0.4秒的一段镜头时，无论什么景别画面，都会作用于观众视觉，产生视觉效果。但由于时间关系，它对主体形象、构图方法等都不会产生实质印象。

②0.7秒的镜头时间长度，电影为16.8格，电视为17.5帧，视觉上会产生形象。当你在两个镜头中接入0.7秒的一段镜头时，无论什么景别画面，都会产生较为清晰的视觉效果，加之受被摄主体的造型关系、构图方法等因素的影响，会在视觉上产生形象感。

③ 0.5秒的镜头时间长度，电影为12格，电视为12.5帧，是影视作品创作中应用最多、时间最短的镜头画面。正是由于0.5秒界于0.4秒与0.7秒两者之间，界于"有印象"与"有形象"的视觉效果之间，所以，才显得更具有实际意义和视觉意义。

④在3~5秒钟的镜头画面之后，观众的视觉兴趣开始下降。从人的视觉生理分析，除了画面内容与画面形式以外的吸引，无论什么景别的画面效果，3~5秒钟以后，人们的视觉注意力都会逐步下降。如果这一类镜头想继续延长使用，导演和摄影就要加强构图的视觉性、表演的丰富性、声音的辅助性、动作的可看性，摄影机运动的变化，以延续和保持这种视觉兴趣。

（2）其次，分析画面景别和镜头长度应该如何把握。

①从景别的划分角度来讲，对于远景和全景这一系列的景别（大景别画面），由于画面的广泛性、景物影调的丰富性、画面内容的包容性，使人眼视觉看清物体需要的时间较长，因此这一类镜头的时间相应地应该长一点。而对于近景和特写这一系列的景别（小景别画面），由于画面的局限性、构图的明确性、景物影像及形象鲜明，使人眼视觉看清物体的时间较短，因此这一类镜头的时间相应地应该短一点。

②从作品内容表现上来讲，戏剧内容愈多，画面信息负荷愈重，所需镜头时间长度也会愈长。在思想、感情、情绪、意境、视觉的宣泄程度上，镜头时间愈长，这种程度会愈强。镜头长时间的表现，会产生一种强调或加重的效果。

③从视觉效果上来讲，大景别画面对视觉的吸引力不太大，但是镜头时间长度愈长，这种吸引力愈会被强调。而小景别画面对视觉的吸引力本身就较大，镜头时间长度愈长，这种吸引力愈会被加强。在被摄主体较为规范，构图、角度、影调都较为正常的情况下，在相同镜头时间长度的情况下，大景别画面较难看清而小景别画面比较容易看清。

④从心理上讲，景别对观看者的心理作用，完全来自视觉上的距离感受。视觉效果上的这种心理反应，对控制观众、完成叙事、表情达意尤为重要。大景别画面对人的心理压力较小，但随着镜头时间加长，这种压力就会被强化。小景别画面对人的心理压力较大，镜头时间越长，这种作用越为明显。

⑤从连接上讲，大景别画面节奏慢。如镜头时间长度短，视觉节奏、叙事节奏也不会太快；如镜头时间长度长，视觉节奏、叙事节奏会更慢。而小景别画面节奏快，如镜头时间长度短，视觉节奏、叙事节奏会更快；如镜头时间长度长，视觉节奏、叙事节奏会相对慢下来。一般情况下，小景别画面在连接中所产生的节奏感远比大景别强烈，这些因素在景别设计、选择上不能不考虑。

【复习思考题】

1. 简述电视画面构图的要素。
2. 简述电视画面构图的形式。
3. 简述电视画面构图的元素。
4. 什么是拍摄角度？拍摄角度有哪些分类？

5. 什么是景别？影响景别的因素有哪些？景别是如何分类的？

6. 试论不同景别的表意作用。

【实训练习题】

1. 观看电影《巴顿将军》，分析画面构图各基本元素的运用。

2. 选取一期《新闻联播》，分析画面构图形式。

3. 分析电影《阿甘正传》中的画面构图。

4. 观看电影《英雄》，分析画面构图的形式元素。

5. 让一位同学站立不动，然后对着这位同学采用不同的拍摄高度进行拍摄。

6. 让一位同学站立不动，然后对着这位同学采用不同的拍摄方向进行拍摄。

7. 让一位同学站立不动，以肩扛摄像的方式，对着他进行拍摄，或慢慢远离他去，或慢慢靠近他进行拍摄，体验各种景别的不同。

8. 尝试用一组不同景别的镜头进行叙事。

第七章 固定镜头

【学习目标】

- 掌握固定镜头的概念及特征
- 理解固定镜头的功用
- 了解固定镜头的局限
- 熟练掌握固定镜头拍摄要求

在影视行业中,"镜头"这个词语使用的频率非常高,然而"镜头"本身有多重含义,在影视片不同的制作阶段以及不同语言环境中,它的所指也不一样,不同的摄像人员和一般的观众对"镜头"理解也相互迥异。

一般情况下,"镜头"这个术语包含以下三方面的含义。

1. 物理意义上的"镜头"

物理意义上的"镜头"是指摄影和摄像设备所使用的光学镜头组,其主要由不同的光学镜片组成,能够承载影像、构成画面。平时我们所说的"长焦镜头、广角镜头和标准镜头"之所以能够产生不同的效果,原因就是这些光学镜片的组合不同。现实生活中,我们经常说"小心不要碰到镜头了""调一下镜头"主要指物理意义上的光学镜头。

2. 拍摄意义上的"镜头"

拍摄意义上的"镜头"指摄像机从开始录像到暂停这期间不间断拍摄的一段声画的总和。一次记录的一段录像就为一个镜头。这些"镜头"在没有经过剪辑之前,称作影视作品的原始素材。很多时候,我们说"这个镜头拍得很好""预备,这个镜头再拍一次"就是指这方面的含义。

3. 剪辑意义上的"镜头"

剪辑意义上的"镜头"是指两个剪辑点之间的一段连续记录的影像。在剪辑的时候,镜头就变成了组成整部影片的基本单位。若干个镜头构成一个段落或场面,若干个段落或场面构成一部影片。因此,镜头也是构成视觉语言的基本单位,是叙事和表意的基础。观看影视作品时,我们经常如此评价,"这个镜头拍得很好""那个镜头剪得很好"就是指剪辑意义上的镜头。

接下来章节中讲到的"固定镜头"和"运动镜头"都是指拍摄意义上的镜头。

第一节　固定镜头的概念及特征

一、固定镜头的概念

所谓固定镜头，是指摄像机在机位、镜头光轴、镜头焦距都不变的情况下拍摄的影视画面。"机位、光轴、焦距三不变"是拍摄固定镜头的前提条件。机位不动，是指摄像机没有移、跟、升、降等运动；光轴不变，是指摄像机没有上、下、左、右摇摄；焦距不变，是指摄像机变焦镜头没有推、拉变化。

固定画面的核心就是画面所依附的框架不动，从某种程度说，因为排除了推、拉、摇、移等运动因素，固定画面很接近美术作品和摄影照片的形式感。但是，由于电视画面具有时间上的连续性，具有表现运动的特性，因此固定画面又不能机械地与美术作品和摄影照片等同起来。比如，电视的固定画面中，人物可以运动，可以出画入画，同一画面内的光影可以发生变化等，这些都是美术作品和摄影照片不可能做到的。因此，当我们谈到电视摄像中的固定镜头时，一定要跟绘画或照片的"固定画面"区别开来。虽然电视摄像要吸收和借鉴绘画艺术和摄影艺术的成功经验，但是，我们必须从一开始就树立起电视意识和画面造型观念。注意求同存异，注意电视画面本体特征及审美特征。

"画框"，即电视画面框架的固定不变。这固然很容易理解，但是由于画面中被摄对象或动或静的复杂型、可变性，因此在画面的具体界定上会有一些不同的方法和称呼。比如，影视界里所说的静态画面就是指框架不动、被摄对象也处于静止不动状态的画面。这有点类似于京剧艺术中，演员刚一出场时的"亮相"，人物保持某一姿势或动作，让观众仔细欣赏。就电视画面的内外运动因素分析，有两种运动形式：一种是活动的画面内容，即摄像机所记录表现的被摄对象的运动，我们称之为画面内部的运动；另一种是摄像机的运动，即画面外部的运动。抛开画面外部运动不谈，固定画面不仅能够记录和表现静态的对象，同样也能够很好地表现画面内部的运动。如果以被摄对象为标准来界定不同的画面类型，就会出现对象静而摄像机或动或静、对象动而摄像机或动或静等繁杂甚至交叉易混的多种情况，这不便于我们的理论分析和实践运用。因此，作为一本电视摄像方面的基础性教材，我们本着简明实用的原则，决定以摄像人员的基本工具——摄像机作为界定不同画面类型的标准，把电视画面划分为固定画面和运动画面。也就是说，摄像机在拍摄中发生了运动变化所拍得的画面叫"运动画面"；而在机位、光轴、焦距"三不变"的情况下，不论被摄对象处于静止状态还是运动状态，统称为"固定画面"。

一方面，拍好固定画面是对电视屏幕框架制约的适应；另一方面，这也是出于对观众收视心理和生理机制的考虑。电视观众虽然在观看电视节目，但他们并不会随时意识到屏幕框架的存在，而实

际上画面框架起到了规范视野、指引视线、决定观看方式等重要作用。比如说，生活中人们对感兴趣的人或物都会产生仔细去看、观察清楚的愿望，具体体现为视野集中、视线稳定、时间较长的"盯视"或"凝视"等视觉形式。这就要求拍摄画面时，也应该以较为稳定的镜头，满足观众的收视欲求，不能忽升忽降、忽摇忽移，破坏观众的收视情绪。此外，诸如推、拉、摇、移等运动摄像的起幅部分和落幅部分，实质上都是固定画面。因此，可以说固定画面在反映动态生活上不仅是可能的，也是必需的。要想做好摄像工作，要在一开始就从固定画面的构图和造型表现等环节上下狠功夫，要具备在固定画面所提供的造型天地里，记录和表现动态的生活及主体运动的职业素质。

二、固定镜头的特征

固定画面是从摄像机的工作状态和角度来界定和分析电视画面的。由于拍摄固定画面时摄像机的机位、光轴、焦距"三不变"，所以，固定画面在画面形态和视觉接受上就具备了与运动画面不同的特性。了解固定画面的特性，是运用好固定画面的前提。固定画面主要有以下两种特性。

1. 固定镜头框架处于静止不动的状态，画面的外部运动因素消失

固定画面的"固定"，最直接和最显著的标志就是画面构图框架是固定的，而不是像运动画面一样，可能出现上下、左右、前后等位移和变化。从实践的角度来说，固定画面在拍摄过程中，镜头是锁定的，通过摄像机的寻像器所能看到的画面范围和视域面积是始终如一的。但是，固定画面外部运动的消失，并不妨碍它对运动对象的记录和表现，也就是说固定的框架内的被摄对象既可以是静态的，也可以是动态的。

比如，我们在看汽车、摩托车比赛转播时，经常发现在某些弯道和终点冲刺处设置有专门负责固定画面拍摄的摄像机，对车手的过弯技术和最后冲刺情况进行拍摄。这时电视画面的框架成为静止的参照物，反而使车手侧身压低摩托车骑过弯道的动态和风驰电掣冲过终点的速度感到更好的表现。因此，如何运用固定画面"静态参照物"的特性来调度和表现画面内部的运动对象和活跃因素，是摄像人员需要刻苦钻研的重要基本功。

2. 固定镜头视点稳定，符合人们日常生活中注视、端详的视觉体验和视觉要求

固定镜头在拍摄时消除了画面外部的运动，镜头相对固定，这样就给观众相对集中的收视时间和比较明确的观看对象。固定画面所表现出的视觉感受类似于"立马观花"，当人们站定之后，对重要的事物或所感兴趣的内容仔细观看，所以在电视摄像中要经常使用固定画面来传递信息、表现主体等。比如，中央电视台《面对面》《焦点访谈》《东方时空》等栏目，在拍摄人物接受采访、回答提问时，一般都是采用固定镜头，这样，观众易于观察其语气神态，获取其语言信息，产生舒适自然的交流之感。固定镜头如图 7-1 所示。

固定镜头视点稳定，给电视摄像人员提供了强化主体形象、表现环境空间、创造氛围的手段和条件。在一些画面内部运动并不明显的固定画面中，由于观众得以仔细观看，这就对拍摄者的画面造型能力和构图技巧提出了较高的要求。

因此，我们可以把拍摄好固定镜头作为进入电视摄像造型艺术殿堂的第一步。在拍摄固定镜头时，不仅要求摄像人员娴熟运用摄像技巧和构图技法，还要求他们学习和掌握画面编辑及场面调度的基本知识，增强对画面语言的理解能力和表现力，加强画面造型的准确性、概括力和艺术表现力。练好了固定镜头的摄像基本功，也给运动摄像打下了一个良好的基础。

图 7-1　固定镜头

第二节　固定镜头的功用及局限

近年来，随着电视的蓬勃发展和科技的日新月异，我们的影像文化有了长足的进步。通过摄像机的运动、变焦距镜头的运用和摇臂、轨道、斯坦尼康等设备的应用，电视画面令观众目不暇接甚至眼花缭乱。但不论电视技术和摄像设备如何更新换代，不论运动摄像如何简便、自如，固定镜头仍会是电视摄像的最重要表现手法，具有不可替代的功能和作用。

一、固定镜头的功用

我们有必要了解固定镜头的主要功用，然后在完成画面拍摄任务的过程中，针对不同情况掌握和运用，发挥固定镜头在传达信息、塑造形象、营造气氛等方面的不同功能和作用。

1. 固定镜头有利于表现静态环境

由于固定镜头消除了画面的外部运动，能够较长时间拍摄某一场景，这样也给观众比较长的时间来关注画面中的对象，在视觉语言中常常起到交代客观环境、反映场景特点、提示景物方位等作

用。与运动镜头不同，固定镜头中静态的环境能够在静止的框架内得到强化。固定镜头本身的静态纪录忠实于现场时空，有利于表现静态场景。在新闻报道中，经常使用全景固定镜头来表现会场、仪式的现场，用大景别表现事件发生的环境和空间等。这类固定镜头如图 7-2 所示。

图 7-2　固定镜头（一）

2. 固定镜头对静态的人物有突出表现的作用

这里说的静态，是指人物不发生较大位移变化的情况，并不排除人物的语言、神态及表情动作等的变化与表现。比如说，对一些重要人物，用固定镜头拍摄其静态，符合观众"盯看"和"凝视"的视觉要求。常见的例子是，新闻记者在拍摄政府领导人时，如果其活动范围较小，如座谈或发表演讲时，一般都要使用固定画面来表现。在拍摄对象阐述观点或接受采访时，通常也以拍摄角度适宜的中近景固定画面为主。这主要是因为在固定镜头中，静态的人物与画面框架、陪体、背景三者之间是相对静止、关系明确的，观众的视觉中心会比较顺畅地在静态的人物上停留足够的时间。在运动会的颁奖仪式上，当获金牌的运动员站在领奖台上聆听本国国歌、注目本国国旗时，拍摄时就常用中、近甚至特写景别的固定画面，以捕捉运动员激动的神情、胜利的微笑或喜悦的泪水。这类固定镜头如图 7-3 所示。

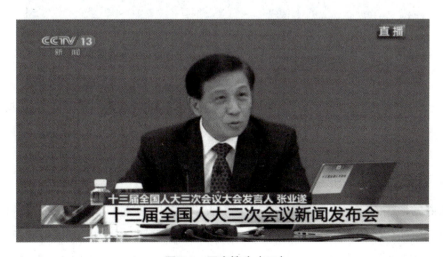

图 7-3　固定镜头（二）

3. 固定镜头能够比较客观地记录和反映被摄主体的运动速度和节奏变化

运动画面中，由于摄像机追随运动主体进行拍摄，背景一闪而过，观众难以以一定的参照物来对比观看，因而也就对主体的运动速度及节奏变化缺乏较为准确的认识。但是，如果用景别稍大一些的固定画面来拍摄，我们就可以以画面中的景物甚至画面中的框架作为参照物，较为准确地传递主体的运动速度及其节奏的变化。虽然固定画面往往难以表现运动主体的整个过程，但在局部区域却能够起到客观记录运动速度和运动节奏、运动姿态等变化的作用。如使用广角镜头仰拍跳高运动员跨越栏杆的瞬间，用长焦镜头拍百米运动员冲刺的过程等。如何更好地以固定镜头表现运动，是摄像人员需要不断摸索和认真总结的。

4. 固定镜头可以利用框架因素突出和强化动感

强化运动效果的有效方法主要是通过静态因素与运动因素的"冲撞"，以静态衬托动态。而固定镜头的明显优势就是画框不动，这样可以运用框架因素来反衬运动因素，使运动的动感、动势得到突出强化。如以低角度的固定画面来拍摄列车行进，就能够拍摄到列车由画面纵深处呼啸而来，然后以高大的车头牵引着长长的车身飞速驶出画外的画面，此时列车飞驰的动感便得到了非常醒目的、强有力的表现。

5. 固定镜头富有静态造型之美及美术作品的审美体验

电视的固定画面借鉴了绘画和摄影的形式美感，因而运用点、线、面、色、行等造型元素拍摄出优美的固定镜头，应该是电视摄像人员的基本功之一。与绘画艺术和摄影艺术相比，记录美感的变化和形式的流转又是电视艺术的独到之处。特别是在对山川河流、名胜古迹等静态景物的拍摄上，构图精美的固定画面往往能为影片增色不少，让观众历久不忘。这类固定镜头如图 7-4 所示。

图 7-4　固定镜头（三）

6. 静态构图引发"静"的心理反应

固定镜头静的形式能够强化静的内容，往往给人以宁静、庄重、肃穆、深沉、压抑之感。在实际拍摄中，我们应抓住固定镜头给人的这种心理感受来为主题服务。如图书馆内同学们伏案读书的场景就往往用一组固定画面来表现，以突出静心读书的现场氛围。在表现宣读重要决定的人物时，

往往也是用固定画面，用以表现主题的严肃性、客观性。

7. 与运动镜头相比，固定镜头表现出一定的客观性

运动镜头是摄像人员人为地进行画面调整的过程，明显加入了摄像人员的主观因素。固定镜头与运动镜头相比，主观因素的表露较少，特别是减少了运动摄像所带来的指向性。画面的"固定"和"运动"在很大程度上决定了观众对镜头的主、客观性的认识和感受。

8. 固定镜头表现出与运动镜头不同的时间感

从画面所表现的时间感来说，运动镜头有一种"近"的感觉，即正在发生、正在进行；而固定镜头则表现出"远"的感觉，如时间上的过去感、历史感和往事感。画面外部运动及摄像机的推、拉、摇、移、跟等，造成了视点不断调整、变化，画面内容不断变换的效果，在产生较强的现场感的同时有一种历史感。比如《焦点访谈》节目的许多调查报道是以运动镜头为主的，力求展现对事件和人物跟踪采访、调查等过程的鲜活生动的现场记录和迅速及时的新闻时态。相比之下，固定镜头却有利于表现一种追思回想式的"过去式"时态。如电视剧中表现一个人痛苦地回忆过去，常以此人静态沉思的固定画面来表现，再如在拍摄万里长城时，要寻求深邃的历史回顾感，就可以用停留时间较长的多个固定镜头来表现。现在许多纪实性电视节目中，在表现已经过去的事或过往的人时，如没有影视资料，很重要的一种表现方式就是寻找存在的实物或实地，通过这些负载过去时态的视觉形象的固定画面，配合当事人的访谈或解说词来陈述往事、回忆故人。

以上对固定镜头在形象塑造、画面造型及收视感受等方面所能发挥的功用进行了简略介绍，目的是扬长避短，以使实践中拍得的固定镜头能够更好地满足内容和主题的需要。

二、固定镜头的局限

固定镜头在形象塑造、画面造型以及收视感受等方面有它的优势，但同时也有其局限。下面将结合具体情况来谈一谈固定镜头在电视造型中的局限和不足。

1. 视点单一，视域区受画面框架的限制

在一些全景式的浏览、搜索式观察的情况下，固定镜头不如运动镜头全面、丰富和完整。例如：在比赛运动现场，就很难用固定镜头表现跑步运动员的完整路径。这是因为与运动镜头多变的视点和不断变换的视域区相比，固定镜头的画面内容被静止的框架分割、限制为单一的、半封闭的状态。

2. 在一个镜头中构图难以发生很大变化

由于固定镜头是在镜头锁定之后的定向拍摄，画面框架内的造型元素相对集中、稳定，除了出画入画的运动物体和可能变化的光影效果等因素之外，固定镜头一个镜头中的构图元素不易出现根本性的变化，很难像运动镜头那样通过构图变化来实现场景转换和视觉形象的动态蒙太奇造型等，很难出现有意识的连续构图变化和多义性信息传递。要想在固定镜头中实现这一愿望，往往要借助强有力的场面调度或者后期编辑工作。

3. 不易表现运动轨迹和运动范围较大的被摄主体

这是固定镜头固有的局限，但同时是运动镜头的最突出优势。因此，在节目拍摄过程中要注意"动""静"结合，充分发挥固定镜头和运动镜头各自的优势，灵活运用，取长补短。比如在拍摄花样滑冰的时候，用固定镜头就很难连贯而完整地表现出运动员优美多姿的运动过程和满场滑行的运动轨迹，通常都要以运动镜头表现。

4. 难以表现复杂、曲折的环境和空间

固定镜头涵盖的空间有限，对于较为复杂的场景只能进行局部表现，很难让人形成整体的概念，观众只能根据画面的大致情况去想象。

如果用固定镜头拍摄苏州的山塘街，就很难通过一个镜头全面表现街道的全貌，当然也不能给人以"身临其境"的直观感受。但用运动镜头拍摄则可以灵活表现出"七里山塘"的古老神韵和历史沧桑感。固定镜头的单一视点、有限的视域会导致用远景难以呈现细部空间，用近景又无法表现宽阔空间的两难境地。面对复杂多变的环境和空间，可以用多镜头、多角度、多景别的固定镜头组合表现，也可以同摄像机的运动形成多角度、多景别的运动画面在一个镜头中连续的表现。

5. 难以记录和再现相对完整的生活流程

在纪实性节目中，我们强调对生活流程完整、真实的记录，用长镜头记录来排除导演痕迹和外界环境的干扰。而长镜头是连续变化的多视角，倘若仅仅用一组固定镜头来表现纪实性的内容，观众就感觉是在看电视剧，导演和编辑的痕迹过于明显，固定镜头之间的切换可能会切割了生活中连续的过程，使人觉得失去了真实感。所以有效的做法就是，采取固定镜头和运动镜头两者的优点，克服固定镜头以局部因素相加而组成生活全貌的局限，既保留一些相对完整、流畅的生活流程和故事段落的运动镜头，同时也穿插大量固定镜头来传递重要的信息、塑造主要人物、营造特定氛围等。比如纪录片中的人物变化活动，固定镜头很难充分记录和表现人物的整个活动过程和活动过程中的表情、动作变化。

第三节 固定镜头拍摄要求

前面我们对固定镜头的概念、功能和局限进行了介绍，下面我们将对拍摄固定镜头过程中可能遇到的问题、需要注意的事项和一般要求进行分析和讨论。

一、固定镜头的拍摄要"稳"字当头

"稳"，是指画面稳定，没有明显的抖晃现象。我们知道，在电视画面的拍摄中，保持画面的稳

定性是电视摄像的第一要素。但是很多电视节目的固定镜头却是晃晃悠悠的，明显有弃三脚架而不用的嫌疑。这样的画面让观众从视觉上感到不舒服甚至心烦意乱，特别在俯仰角度较大、使用长焦镜头拍摄时更加明显。摄像机只要稍不稳定，就会在画面中反映出明显的晃动，有些电视工作者却用肩扛的方式继续拍摄"静中有动"的固定镜头。这不仅是摄像机执机方式和姿势的问题，实质上反映出了摄像者的工作方法不够灵活。作为初学者，我们应该从认真使用三脚架开始，培养自己的敬业精神，拍好固定镜头。尽管在实践工作中，由于拍摄环境和客观条件限制，我们未必都能凭借生活中的稳定物和支撑点来代替三脚架，帮助我们拍好稳定的固定镜头，比如桌子、椅子、地面甚至人的膝盖、肩膀等。在正常情况下，每个镜头都应该是固定不动的，要尽量消除和避免晃动因素。一般而言，固定镜头都应尽量使用三脚架来拍摄，以防肩扛拍摄造成的不稳定情况。

现将如何做到画面稳定的技巧简单总结如下。

（1）尽量使用三脚架等摄像辅助设备。

（2）手执机拍摄时，短时间拍摄可屏住呼吸，长时间拍摄要保持均匀的浅呼吸，要避免深呼吸或呼吸频率的剧烈变化。

（3）尽量借助依托，如办公室中的桌面、椅背，公路两边的护栏、长椅，汽车的顶棚，摄像师坐定之后的膝盖等。

（4）尽可能降低重心，并保持重心稳定。

（5）尽量使用广角镜头。

总之，既然是拍摄固定镜头，就应该想尽一切办法，利用一切条件，真正让自己所拍的固定镜头既"固"又"定"。

二、固定镜头的构图一定要注意艺术性、可视性

初学摄像的人，往往有一种倾向——拿起摄像机就想"动"，拍摄的画面多是采用推、拉、摇、移的运动镜头，且运动杂乱无章、毫无意义。但如果让他们拍固定镜头，他们又会表现出很多毛病，如景别不规范、构图不合理等，甚至有人对固定镜头的拍摄不屑一顾。这表明他们摄像的基本功还不够扎实。

固定镜头拍摄质量的好与坏，是衡量一个摄像师是否成熟的标志之一，是对摄像师构图技巧、造型能力、审美趣味和艺术表现力的综合检验。相对而言，运动镜头的某些"问题"容易被画面的外部运动所掩盖，从而分散了观众的注意力，客观上降低了对运动镜头的拍摄要求。但是固定镜头由于框架静止、背景相对固定、观众的视点稳定，因而从某种程度上"放大"了构图中的问题，进而影响观众的收视情绪。因此，摄像师应从学习电视摄像之初就勤学苦练，拍好固定镜头。固定镜头拍好了，对运动镜头的把握就相对容易了。

要拍好固定镜头、拍美固定镜头，需要从视觉形象的塑造、光色影调的表现、主体陪体的提炼等多个层面上加强锻炼和创作，才能拍摄出构图精美、景别准确、主体突出、画面信息凝练集中、优秀的固定镜头。

三、注意捕捉动感因素，增强画面内部活力

　　固定镜头消除了摄像机运动，视点单一固定，容易使画面显得死板、缺乏活力。因此，在拍摄固定镜头时应注意捕捉拍摄范围内的活跃因素，调动动态因素，做到静中有动、动静相宜。如群山中飞过的鸟群、江河中飞驰而过的轮船等。这样使画面不仅有了动感而且意义更加丰富。固定镜头的画面如果没有了画面内部运动，单个镜头的画面就与摄影照片没有区别，很容易让观众产生看照片的感觉。所以，在拍摄固定镜头的时候，应该注意避免"呆照"的画面效果，尽可能利用画面所能容纳的"活动"因素，让画面"动"起来。

　　另外，固定镜头中对人物的调动也是让静态画面活跃起来的有效手段。如调动人物在拍摄范围内运动甚至组织其出画入画等，甚至以固定画面的画框为参照来衬托人物的运动速度、节奏等，从而让画面活跃起来。

　　在风光片中，我们往往能看到用固定镜头拍摄的流动的云彩，我们可以使用固定镜头长时间拍摄，在后期制作中通过变速、抽帧等手段实现，这也是活跃画面的手段之一。

四、注意纵向空间和纵深方向上的调度和表现

　　我们生活的空间是三维的，而电视屏幕是二维的。作为电视屏幕主要表现手段之一的固定画面如果不注意主体、陪体、前景和背景等的选择和安排，忽略纵深方向上的人物或物体的高度，那么就容易让画面缺乏立体感、空间感。这就要求我们在选择拍摄方向、拍摄高度和拍摄距离时，有目的、有意识地提炼纵深方向上的线、形、色等造型元素，并注意利用光影的节奏、间隔和变化，形成带有纵深感的光效和"光影空间"。

　　因为固定画面排除了画面框架相对于背景的水平运动和垂直运动，倘若纵深方向上的调度和表现再不充分，可以想见，这种固定画面犹如僵死的"贴片"那样，很难表现出电视画面的造型美感，难以完成在二维平面上呈现三维现实的造型任务。因此，我们应该注意选择、提取和发掘画面纵深方向上的造型元素，以纵向维度上的造型表现来弥补水平维度和垂直维度上的不足。

五、固定镜头的拍摄与组接应注意镜头内在的连贯性

　　有经验的摄像师在拍摄现场工作时，都会注意多从不同角度、不同景别来拍摄一些固定镜头，以便在后期编辑时备用。特别要重视在对同一被摄主体进行固定镜头拍摄时，要多拍一些不同机位、不同景别的镜头。前期拍摄时的举手之劳将为后期编辑带来选择上的极大方便。在固定镜头组接这一环节上的诸多不同情况和注意事项，需要摄像人员在实践中多思考、多总结，在一定经验的基础上灵活处理和恰当表现，而不能以为拍完之后交给编辑就万事大吉了。实际上，编辑工作应该是从摄像工作开始的。尤其是在拍摄固定镜头时，一定要充分注意镜头间的连贯性和编辑时的合理性。

相对于运动镜头与运动镜头的组接，固定镜头与固定镜头的组接要求更高。我们常说的画面之间的组接出现"跳"，就是摄像初学者容易犯的毛病之一。比如说，在剪辑新闻人物接受记者采访的镜头时，如果将其两个景别变化不大的固定画面相接，从视觉上就会让人觉得接受采访的人物"跳动"了一下，很不流畅。为了避免此类问题的出现，就要求摄像人员在画面取材时充分考虑到后期编辑的组接问题。遇到上述情况，应该拉开不同镜头的景别关系，在同机位、同角度拍摄同一人物时，最好采用隔一级景别的方法。比如全景固定镜头组接近景固定镜头；中景固定镜头组接特写固定镜头等，如此一来观众就不会在观看的时候有"跳"的感觉了。

我们对固定镜头的介绍和讨论，更多的是从与运动镜头的比较的角度来进行的，这有利于初学摄像者在比较和鉴别中简明扼要地掌握基础知识，但或许因此也产生了不够全面的问题。所以，我们要提醒大家，在摄像中，要对固定镜头的功能、作用和局限予以持续关注，并结合实际情况，进行独立的深层的思考。特别是在电视艺术逐渐走向成熟的今天，如何更好地认识和发挥固定镜头的积极作用，应当是一个既有理论价值又有可操作性的问题。值得引起注意的是，与我国目前电视摄像水平"稳中难升"甚至"稳中有降"的现状相联系的，是对固定镜头普遍的不重视。然而看国际新闻可发现，国外的摄像师即便在突发性事件现场等环境中，也争取克服种种混乱、危险、拥挤的不利因素，拍摄到清晰有序、尽量平意的固定画面，尽可能给观众丰富而重要的现场信息和视觉冲击。这不得不引起我们的反思：怎样才能提高摄像师在突发性场面摄像中既抓画面内容又抓画面形式的综合能力？此外，当前我国许多人对固定镜头的忽视很大程度上是由于未能充分全面地认识到固定镜头的作用，理论认识的模糊直接造成了实际操作中的变形和走样。事实上，固定镜头所能强化和表现的客观性是非常有利于纪实类节目的画面表现的。通过高质量的固定镜头来强化新闻、纪录片等电视节目的真实性、客观性，应该是大有可为的。很难想象一个拍摄不好固定镜头的摄像师，能够在新闻现场和生活实景中拍出信息准确、运动流畅到位的运动镜头。可以说，对新闻和纪实性节目进行运动摄像所形成的长镜头记录和表现必须建立在扎实的固定镜头拍摄功底之上。正是在拍摄固定镜头的过程中培养和锻炼出来的塑造视觉形象、进行场面调度、捕捉现场信息及构图等方面的能力，给运动镜头的拍摄准备了条件，提供了参考，打牢了基础。

【复习思考题】

1. 简述固定镜头的概念及特征。
2. 简述固定镜头的作用。
3. 简述固定镜头的局限。
4. 简述固定镜头拍摄的基本要求。

【实训练习题】

1. 完整地观看一期《新闻联播》节目，分析每一条电视新闻固定镜头的数量、时间长度以及在整条新闻中所占的时间比例。
2. 尝试拍摄不同景别的固定镜头。
3. 尝试拍摄不同角度的固定镜头。
4. 观看电影《蜘蛛侠》，体会不同高度画面拍摄技巧。
5. 选取一期《面对面》，分析固定镜头拍摄的局限。
6. 根据固定镜头拍摄要求，尝试拍摄一组固定镜头，并通过组接来进行叙事。

第八章 运动镜头

[学习目标]

- 掌握运动镜头的概念及特征
- 理解运动镜头的作用
- 掌握运动镜头的分类
- 理解各种运动镜头的概念
- 熟练掌握各种运动镜头拍摄的方法。

随着科学技术的发展,越来越多的新技术、新设备、新理念开始融入电视画面的创作中。原来所固守的"固定画面为主,运动画面为辅"的思想已开始动摇,尤其在很多影视艺术片的创作过程中,运动镜头的使用越来越多,这种趋势逐渐形成。

第一节 运动镜头的概念及作用

一、运动镜头的概念

运动摄像,就是在一个镜头中通过移动摄像机机位、变动镜头光轴以及变化镜头焦距所进行的一种拍摄方式。通过运动摄像拍摄的镜头,称为运动镜头或运动画面。

一个标准的、规范的运动镜头是由起幅、运动过程和落幅三个部分组成,其中起幅和落幅可以看成是运动开始前和运动开始后短暂的固定镜头。

运动镜头不仅可以通过摄像机的运动表现被摄主体的形态、运动和轨迹,还可以通过丰富的景别和角度变化,形成运动镜头特有的节奏和韵律,从而表现出特定的情感内容。因此运动摄像成为现代电影、电视中进行多元化表现被摄主体的主要拍摄方法,这个方式增强了对现实空间的再现与表达,使视觉效果更为丰富。摄像机的运动使静止的被摄物体和环境发生了运动和位置的变换,在

屏幕上直接代表了人们生活中流动的视点和视向，满足了观众的日常观察习惯。同时，运动摄像使电影、电视的长镜头表现成为可能，时空表现更加统一、完整，并使电影电视真正成为逼近生活、逼近真实的视觉艺术。

法国著名影评家、电影导演亚历山大·阿斯特吕指出："总的来说，电影技术的发展历史可以看成是摄影机获得解放的历史。"摄影机摆脱定点摄影之后，使电影成为真正意义上的艺术，使电影成为表达复杂戏剧内容和情感的工具。电影的魅力，就在于电影不仅可以表现出被摄对象的运动，而且能在运动中表现被摄对象，这也是电影艺术区别于其他造型艺术的重要标志。人们从摄像机的运动中发现了景的变换，甚至从此带来了蒙太奇。普多夫金认为："蒙太奇就是要揭示出现实中的内在联系。……可以设法看到许多从一个角度所不能看见的东西，比如说，不仅可以观看，而且还可以细瞧，不仅去观察，而且还去理解，不仅限于知道，而且还去认识。"

电视制作手段的变化更依赖于摄像机运动的发展。只有当便捷式摄录一体机出现后，才有了现代意义上的电视新闻传播，特别是当更快捷的卫星技术和有线电视技术被电视采用后，电视成为大众传播中最重要的媒介之一。电视记者几乎可以在任何时间出现在世界的任何角落。

摄像机的运动在屏幕上表现出的是电视画面的外部运动，即摄像机通过机位的运动、镜头光轴的改变或镜头焦距的变化，在一个镜头内部造成连续的画面框架运动，使观众从电视画面上直接感觉到视点的变化。运动是画面最显著的外部特征之一。运动的目的是营造一种活泼的、富有变化的画面构图形式，造成鲜明的视觉感受和心理体验。

二、运动镜头的特征

1. 画面表现的运动性

运动摄像的画面运动性表现在以下四个方面。

（1）摄像机的运动。摄像机的运动是运动摄像最基本的特征，在运动摄像时，摄像机的机位、拍摄方向、拍摄角度以及镜头焦距可以分别或综合变化。

（2）画面框架的运动。摄像机的运动产生的画面结果体现在画面框架的运动上，正是由于画面框架的运动，观众在观看画面时才会产生运动的视觉感受。

（3）画面被摄物体的运动。摄像机的运动使观众的视点发生了变化，画面内部被摄物体（包括主体、陪体、前景、背景）之间的空间位置关系发生相应的改变，无论被摄物体在现实生活处于运动状态或静止状态，都会在画面内表现出一定的运动态势。

（4）观看心理的运动。运动摄像产生的节奏和景物的变化，往往可以作用于观众的心理，引起观众情绪的相应变化。

2. 时空表现的完整性

运动摄像始终改变着观众的视点，在一个镜头中构成多景别多构图的造型效果，起到与蒙太奇相似的空间积累作用，表现的画面空间是完整而连贯的；在表现被摄物体的运动时，在摄像机操作过程中没有镜头的转换，可以表现被摄主体连续的动作和完整的运动轨迹。同时，摄像机运动画面表

现出的时间也就是镜头前的真实时间，比固定镜头的组接具有较强的时间完整性。

3. 视觉感受的真实性

摄像机的运动唤起了人们在日常生活中进行运动观看的视觉体验，直接调动了观众生活中运动的视觉感受，使画面更加生活化和接近真实。

4. 心理体验的一致性

当摄像机的运动被用来描述被摄主体的主观视线时，这种镜头运动使观众具有更强烈的视觉认同感，将自己的视觉感受与心理体验和被摄主体的视觉感受与心理体验等同起来。另外，运动摄像产生的节奏感是直接作用于观众内心的有效手段，相同的画面内容，不同的节奏可以引起观众的不同心理感受。

三、运动镜头的作用

1. 描述性作用

运动镜头的运动不影响情节的构成，只是为了便于观众更好地接受信息，看清画面内容。

（1）通过描绘简单的画面空间，起到介绍的作用。在电影、电视摄像中，由于受到画框固定比例的限制，很难在一个固定镜头内表现超长的物体和宽广的空间。在实际操作中，摄像师常常利用运动镜头进行拍摄。如在表现时装时，利用纵摇从脚到头或从头到脚拍摄模特，将服装的细节展现在观众面前；在影片《拯救大兵瑞恩》中，为表现诺曼底登陆的宏大场面，利用航拍展现盟军登陆的规模。

（2）使运动的物体有相对稳定的画面表现。利用固定拍摄方式表现运动物体时，由于物体在画面内的空间位置不断发生变化，观众难以在较短的时间内集中注意力，获得变化中的被摄主体的信息。而追随被摄主体运动的拍摄方式则可以将被摄主体固定在画面框架中，被摄主体在画面内存在时间较长，使观众在观看时产生稳定的视觉感受，容易看清被摄主体的特征和运动状态。

（3）使相对静止的物体产生动感。表现具有一定长度或较大面积的物体，或多个相关物体时，如果用固定镜头表现，较长时间单调的画面会使观众产生视觉疲劳。利用运动镜头拍摄，被摄主体与画框位置变化所产生的动态效果，既可活跃画面气氛，也有利于物体细节的表现。

2. 戏剧性作用

通过突出摄像机的运动来表现在事件发展过程中将要起决定作用的物质或心理元素，并推动事件的发展。

（1）创造电视画面空间。摄像机运动通过画面内部被摄主体的空间位置、空间运动的变化，以及画面框架的运动，实现了对现实空间的描述和画面空间的创造，在平面的画面空间上创造出立体的表现空间，使得观众在虚拟的画面空间中有空间位移和空间变化的真实感受。

（2）表现多个构图元素之间的关系，推动事件的发展，完成视觉的转换。固定画面对多个构图元素的关系表现，受到视点和框架的限制。若要实现视觉的转换，必须依靠镜头剪接，那样容易造

成空间的割裂。

利用运动拍摄方式可以在一个镜头内完成视觉的转换，既能保持画面空间的完整，又能传达出强烈的真实感。同时，由于运动摄像的落幅为观众的视觉中心，因此常常暗示着最后出现的物体将在后面的事件发展中起到关键作用。

（3）形成鲜明的画面外部节奏，强化情绪。节奏是运动对观众心理的直接作用。运动摄像在运用过程中重要的一点就是要设法形成节奏，并使其成为一种视觉语言。运动拍摄方式产生的视觉节奏，是由摄像师人为造成的，是摄像机运动的结果，具有强制性，画面效果更外化、更强烈。节奏是引起观众情绪变化和心理感受的重要视觉元素，是创造画面情绪和渲染画面情绪的载体。观众通过运动节奏可以感受到从画面内容上不能获得的情绪体验。例如用缓慢的节奏表现欢快的人群，产生的情绪可能是悲观的、低调的。

（4）表现被摄主体的主观视点。利用运动摄像将观众的视点与被摄主体的主观视点结合起来，是影视作品常用的一种表现手法，可以产生强烈的视觉冲击，使观众的心理感受与被摄主体的心理感受实现共鸣。在电视纪实类节目的拍摄中，可以通过从背后跟随被摄主体拍摄或直接利用被摄主体视点的方法，产生强烈的进入事件现场的视觉感受。

接下来我们介绍常见的运动拍摄方式，包括推摄、拉摄、摇摄、移摄、跟摄、升降和综合运动摄像等。

第二节 推摄

推摄是指在拍摄过程中，移动摄像机向被摄主体的方向推进，或者变动镜头焦距（由短焦到长焦）使画面框架由远而近接近被摄体。用这种方式拍摄的画面称为推镜头。

一、推镜头的画面特征

无论是摄像机向前运动还是变焦距（由短焦到长焦）完成的推镜头，都具有以下一些特征。

1. 具有视点前移、接近主体的视觉效果

推摄时，由于摄像机镜头向前推进造成了画面框架向前运动。从视觉表现上看，画面视点向前移动，逐渐向被摄主体方向接近，形成了由较大景别向较小景别连续递进的过程，具有从远景、全景等景别向中景、近景、特写等景别过渡的各种特点，并使观众直接看到景别连续变化的过程。在一个镜头内观众可以了解到空间整体与局部的变化关系。

2. 具有放大画面内容、缩小画外空间的画面形式

随着镜头向前推进，观众与被摄主体的视距越来越近。被摄主体在画面中所占的面积由小变大，

甚至可以充满画面。在推镜头的过程中，观众可以逐渐对被摄主体产生更清晰的认识。与此同时，主体周围所处环境的面积由大到小，画面空间也越来越小，场景环境被逐渐排除到画框外。

3. 具有明确的主体目标

无论推镜头具有何种外在形式，都可以分为起幅、推进、落幅三个部分。落幅上的被摄主体是推镜头的最终目标和前进方向。观众在观看推镜头时，视线最终被画面框架约束在落幅的被摄主体上，同时强调和突出了被摄主体。

二、推镜头的画面表现力

1. 突出主体人物，突出细节形象

在影视作品中，推镜头的用途是把观众的注意力局限在特定的主体上。随着推镜头从一个较大的画面范围和视域起动，推向被摄主体，画面范围由大到小，场景中的次要部分被不断移出画外。画面中的被摄主体或推镜头的目标被逐渐放大并充满画面，视觉信号从弱到强，最后成为观众的视觉重点。因此推镜头可以起到突出被摄主体的细节形象的作用。

在推镜头的过程中，形成观众注意力从一个被摄主体到另一个被摄主体的转换，利用推镜头可以将观众的注意力从前景的某个物体上逐渐转移到后景上的某个物体，突出落幅中被摄主体在事件发展中的作用。

有时在推镜头的落幅中并不存在被摄主体。没有被摄主体的推镜头，可以形成观众视觉上的调整，进行场景的转换；也可以给观众带来与画面中被摄主体擦肩而过的视觉感受，产生某种失落的、孤独的、彷徨的感觉。

2. 在一个镜头中介绍整体与局部的关系

在推镜头的整个拍摄的过程中，观众能够看到起幅画面中整体的场景空间和落幅画面中的局部内容，并通过推镜头的运动建立起整体与局部间的联系。在表现场景与人物间的关系时，起幅首先展示的是人物所处的环境空间和群体形象。随着镜头向前推进，环境空间逐步出画，人物形象越来越大，并成为画面中的主体形象，在一个镜头中起到了既介绍环境又表现人物的作用。在表现人物的专题中，推镜头是介绍主要人物的常用镜头。

推镜头画面的景别变化是连续递进的，保持了画面时空的统一和连贯，使主体与所处环境的联系具有鲜明的真实性和可信性。

3. 推镜头可以影响和调整画面节奏，产生外化的情绪

推镜头的速度直接形成了画面外部的运动节奏。对推镜头推进速度的不同控制，可以形成不同的画面节奏，表现出不同的情感因素，引发观众相应的心理感受和感情变化。

推镜头如果在推进的过程中速度缓慢而平稳，能够表达出安宁、幽静、平和、神秘的气氛。如果推进的速度急剧且短促，则常显示着一种紧张和不安的气氛，或是激动、气愤等情绪，特别是急推，被摄主体急剧变大，画面从稳定状态急剧变动，继而突然停止，爆发力大，画面的视觉冲击力极强，

有震惊和醒目的效果，具有一种揭示的力量。

4. 推镜头可以加强或减弱运动主体的动感

当推摄表现迎着摄像机镜头而来的物体时，画面框架与人物的逆向运动明显加强了这个人物的动感；反之，在表现背离摄像机镜头远去的人物时，画面框架与人物的同向运动减缓了动感。

5. 推镜头形成连续前进式蒙太奇

推镜头产生的视觉感受与前进式蒙太奇相同。前进式蒙太奇组接是一种大景别逐步向小景别跳跃递进的组接方式，它对事物有步步深入和逐渐强化的表现效果。推镜头也是画面空间从大到小，向前推进。推镜头的画面具有与前进式蒙太奇句式相似的表现形式，使观众逐渐接近被摄主体，实现从客观观察到对被摄主体的内心分析，观众的心理节奏是逐渐加强的。

但推镜头还具有前进式蒙太奇组件所不具备的特点，即推镜头画面景别不是跳跃间隔变化，而是连续过渡递进的。它的重要意义在于，保持画面时空的统一和连贯，消除了蒙太奇组接带来的画面时空转换可能产生的虚假性，它从大景别起幅不间断地向小景别落幅变化，使主体与所处环境的联系具有无可置疑的真实性和可信性，并在一个镜头中介绍整体与局部、客观环境与主体人物的关系。

三、推镜头拍摄应注意的问题

1. 推镜头应具有明确的表意目的

无论是有固定被摄主体的或是实现两个主体转换的或是在落幅中没有被摄主体的推镜头，摄像师都必须注意使推镜头表现出明确的画面意义。如突出画面中的被摄主体，或引导观众的视线、表现环境与被摄主体间的关系，或表现出某种情绪。

推镜头具有明显的强制性和限制性，是对观众视觉的改变和调整。观众在观看推镜头拍摄的画面时，更多的时候是被动的。因此在拍摄时推镜头动作的产生必须有其根据，必须符合观众的视觉习惯，符合叙事发展的需要。在实际操作中，摄像师不能为形式而形式，表现无任何实际意义的推镜头。

2. 必须将被摄主体安排在画面的结构中心

推镜头的主要任务是突出被摄主体，反映整体与局部的关系。因此在拍摄过程中，保持观众视点的稳定是相当重要的。只有当被摄主体在镜头推进过程中始终处于结构中心的位置，才能保证观众在观看画面的过程中保持注意力。如果在拍摄过程中被摄主体的位置在画面上产生无序的变化，需要观众投入更多的视觉注意，就容易形成观众的视觉疲劳。在推摄的推进过程中，摄像师必须注意对摄像机进行调整，始终保持主体在画面视觉中心的位置。

3. 落幅是推镜头的表现重点

在运动拍摄中，摄像师都必须以落幅作为调整的重点，这是与观众的视觉习惯和电视工作者的表现目的相一致的。观众在观看时，往往会注意后出现的画面形象；摄像师在进行拍摄时，先出现的

画面通常是后一画面出现的原因,而后出现的画面才是摄像师的表现目的,往往是下一个镜头的主要叙述内容。因此,摄像师必须使落幅保持最清晰、最稳定的状态,同时注意落幅构图的精确性。

4. 推镜头的画面节奏必须合理

推镜头的推进速度应与画面内的情绪和节奏相一致。一般来说,在表现活泼、紧张的画面情绪时,推镜头的速度应相对快些;在表现平静的、忧伤的画面情绪时,推镜头的速度应相对慢些;在表现画面内部较快的运动物体时,推镜头的速度应相对快些;在表现画面内部较慢的运动物体时,推镜头的速度应相对慢些。总之,力求保持画面外部的摄像机的运动节奏与画面内部的运动节奏或情绪的一致,实现风格的统一。

在进行推镜头拍摄时,还应该考虑到推镜头的节奏是否符合观众的视觉习惯,满足观众的视觉舒适需求。如有些摄像师喜欢在表现狂歌劲舞时利用急速的推镜头,虽然这种运动节奏与画面内部节奏相符,但容易引起观众视觉上的不适感。

5. 移动机位的推摄要注意变换焦点

用变焦距的方式推摄时应以落幅为画面的焦点,否则,如果以起幅为焦点,由于画面是用广角变到长焦,画面景深越来越小,被摄主体就会出现越来越模糊的现象。在移动机位的推镜头中,应注意画面焦点要随着机位与被摄主体之间距离的变化而变化,否则在推进的过程中,被摄主体可能会出现"失焦"的情况,也就是在推进的过程中被摄主体可能因不在焦点中而变得模糊。

第三节 拉摄

拉摄是根据拍摄需要,摄像机逐渐远离被摄主体,或者变动镜头焦距(由长焦到广角)使画面框架由近而远逐渐远离被摄体的一种拍摄方式。用这种方式拍摄的画面称为拉镜头。

一、拉镜头的画面特征

1. 形成视觉远离的效果

拉摄时由于摄像机镜头向后拉出造成了画面框架向后运动。从视觉表现上看,画面视点向后移动,逐渐远离被摄主体,形成了由较小景别向较大景别连续递进的过程,具有从特写、近景、中景等景别向全景、远景等景别过渡的特点,并使观众直接看到景别的变化过程。在一个镜头内,观众可以了解到被摄主体局部与空间整体的变化关系。

2. 被摄主体的视觉重量减轻

随着镜头的向后拉开,被摄主体在画面所占的面积逐渐由大变小,最后原被摄主体完全与后加

入的环境相融合，成为整体环境、场景中的一部分。虽然在落幅中被摄主体可能仍是视觉中心，但已不像在起幅时那样能够引起观众的极大关注。

3. 展示环境，开阔视野

拉镜头的另一个特点就是随着摄像机或镜头的运动，主体周围的环境由小变大，逐渐展开了画面中的空间环境，视觉信息不断增加。因此拉镜头可以开阔视野范围，增加画面的规模。从而可以在同一镜头内，实现对环境从局部到整体的展示。

二、拉镜头的画面表现力

1. 拉镜头使画面空间不断变化，呈现出多元化的构图形式

拉镜头具有纵向空间变化的画面形式。它通过镜头的运动首先表现远处的人物或景物，再随着画面的拉开表现近处的人物或景物，在落幅画面中表现整个空间场景；或通过拉镜头表现两个物体之间的关系，形成对观众视觉的调整。

拉镜头拓展了画面框架内的空间表现范围，新的视觉元素不断入画，与画面中原有的被摄主体产生联系，构成新的组合关系，使镜头内部产生连续的结构变化。画面结构的连续变化，可以表现更丰富的画面内容，使画面构图呈现出多元化趋势，促使观众思路随镜头的运动不断调整，理解画面构图变化带来的新的含义。

在影视作品中，摄像师通常从不易推测出整体形象的局部开始，进行拉镜头的拍摄。由于背景空间和被摄物体的不确定性，起幅的小景别画面有利于调动观众对整体形象的想象，可以作为转场镜头或引起某些特殊的效果，如喜剧效果或恐怖效果。

2. 拉镜头有利于表现主体与环境之间的关系

拉镜头通常从一个特定的被摄主体或细节开始，实现景别从小到大的变化，形成一个大于起幅画面景别的落幅景别。落幅作为拉摄的视觉重点，常常是一个较大景别的画面，通常是全景和远景，可以表现被摄主体周围的空间环境或完整的视觉形象。拉镜头的视觉特点，交代了被摄主体与场景环境之间的关系以及被摄主体与其他景物之间的关系，表现了被摄主体所处的空间环境和时间特征。

3. 具有连续后退式蒙太奇句式的特征，能够发挥感情上的余韵

与推镜头相反，拉摄是从小景别向大景别的过渡，主体在画面中的面积逐渐缩小，视觉感变弱，观众视线由集中变为分散，具有后退式蒙太奇句式的典型特征。拉镜头造成了视点远离的画面效果，参与画面结构的元素增加，使画面背景关系由虚变实。需要注意的是，拉镜头的画面表现是连续的，保证了画面时间与空间的连贯性与完整性。

拉镜头内部节奏由于景别的变化也产生由强到弱的视觉节奏。拉镜头起幅画面通常是特写、中近景等小景别，被摄主体形象突出；随着镜头的拉开，画面渐渐开阔，起幅的写实效果逐渐变成落幅的写意效果，具有以景抒情的表现功能。观众通过视觉的调整，特别是从被摄主体与环境背景的关系中体会被摄主体的情绪，产生微妙的感情变化。通常拉镜头被用来表现与自然融为一体的超脱感，

拉镜头如与俯摄相结合则可以表现被摄主体的孤单和忧伤的情绪。

4.拉镜头使画面形象形成对比、反衬或比喻的效果

拉镜头是一种纵向空间变化的画面形式。它可以通过镜头运动首先呈现远处的人物或景物，随着画面的拉开再出现近处的人物或景物，然后将前景的人物、景物和背景的人物、景物同处于落幅之中，利用其间的相对性、相似性或相关性，产生内容上的相互关联和结构上的前后呼应。

5.常被用作结束性、结论性的镜头

拉摄时，因为被摄主体由大到小，可以产生一种缩小和远离的效果，从给观众的感觉上说，可以呈现为一种退出感、凝结感和结束感。就如戏剧舞台的"谢幕"一样。因此在电影、电视作品中，拉镜头常被用作结束镜头。比如，电影《肖申克的救赎》就是以在海边远远拉出的镜头作为影片的结尾。

三、拉镜头拍摄应注意的问题

1.落幅仍是画面造型的重点

拉镜头的落幅不仅是对观众视觉空间的改变和调整，也是摄像师重新构图的结果。与推镜头不同，摄像师在拉镜头拍摄时应特别注意对被摄主体与整个环境空间关系的表现。在可能的情况下，多拍几次是保证画面质量的基础。与推镜头相同的是，拉镜头的落幅通常是静态结构，画面构图应规范、严谨、完美，摄像师应把一切注意力集中在落幅的气氛表现上。

2.保持被摄主体在画面中的优势

拉镜头对被摄主体有两种表现，一种表现方式是被摄主体始终保持在画面中，在这种情况下，被摄主体是摄像师的主要叙事主体，是最希望观众注意的焦点所在。由于画面景别的变化会减轻被摄主体在画面中的分量，因此只有保持被摄主体在画面构图中的稳定和优势，才能保证观众在观看过程中不会"丢失"被摄主体。另一种表现方式是摄像师在拉摄的过程中对构图进行调整，最后将被摄主体移动到画面以外，表现被摄主体所面对的广阔空间。这种情况下，摄像机的运动必须符合观众的视觉逻辑，即拉镜头时调整的方向就是被摄主体的运动方向或视线方向，以至于在没有被摄主体的画面中，观众依然可以感觉到主体的存在。

3.拉镜头速度应与画面情绪和节奏一致

拉镜头常常表现的是具有退出感的画面效果，具有鲜明的情绪性。画面内部的运动节奏，以及被摄主体的情绪特征都会直接体现在拉镜头的速度上，从而实现画面内部节奏与画面外部节奏的统一。

四、变焦距推拉镜头与机位推拉镜头的异同点

推拉镜头原来是指通过摄像机机位运动进行的拍摄方式，但现在常常是指通过变化变焦镜头的焦距进行拍摄。在电视拍摄中，变焦距推拉的使用率更高一些。

1. 变焦距推拉镜头与移动机位的推拉镜头有着相似之处

（1）两种推拉都引起了景别的连续变化，这种变化具有明确的目的，展示了一个从起幅到落幅的不间断的运动过程。

（2）由于运动，被摄主体在画面中的面积呈现出由小到大或由大到小的变化过程，视觉效果类似于日常生活中接近或远离的感觉，情绪上往往也是一致的。

2. 变焦距推拉镜头与移动机位推拉镜头的不同点

（1）从操作角度看，变焦距推拉镜头时，视角变化，视距没有变化；移动机位推拉镜头的视角没有变化，视距发生变化。变焦镜头推拉的拍摄方式比摄像机机位推拉的拍摄方式较容易操作。

（2）从视觉效果看，变焦镜头推拉时，景别的变化是通过视角的变化实现的，视距并没发生变化，因此画面内部景物的透视关系不变，给观众的感觉只是被摄主体的放大或缩小；机位运动推拉时，视角没发生变化，但由于景别的变化是通过视距的变化实现的，因此画面内部景物的透视关系相应改变，随着机位的运动，会不断地在画面中出现新的视觉形象。同时，变焦镜头的推拉导致景深发生变化，随着镜头的推入，景深逐渐变小；随着镜头的拉出，景深逐渐变大。

（3）从观众心理看，移动机位的推拉镜头最符合人们在日常生活中的运动体验，观众在观看这种镜头拍摄的画面时，容易产生身临其境的感觉；而变焦距推拉镜头产生的视觉变化是由于视角的变化引起的，在日常生活中很少有类似体验，观众在观看时感觉会显得平淡一些，但它可以强迫观众注意，在这一点上与观众心理感受是能够产生共鸣的。

第四节 摇摄

摇摄是指摄像机的位置不变，借助拍摄者的身体、三脚架的云台或其他辅助器材，变动摄像机镜头光学轴线，产生拍摄角度和画面空间变化的一种拍摄方式。摇摄表现的画面也叫做摇镜头。

摇镜头的运动形式是多种多样的。比如水平移动镜头光轴的水平横摇；垂直移动镜头光轴的垂直纵摇；中间带有几次停顿的间歇摇；摄像机旋转一周的环形摇；各种角度的倾斜摇；摇速极快形成的甩镜头等。不同形式的摇摄镜头包含着不同的画面语汇，具有各自的表现意义。

摇镜头的视觉表现符合人眼的视觉生理特点，摇摄使镜头画面内的构图形式发生丰富的变化，而摇摄的速度取决于画面中主体运动的速度和画面的景别。

一、摇镜头的画面特征

1. 摇镜头机位不变，造成拍摄角度变化

机位固定是摇镜头与移镜头的本质区别。摇镜头是在镜头焦距、景深不变的情况下，画面框架

发生了以摄像机为中心的运动。摇镜头的画面效果与人们日常生活中原地转动头部、环顾四周的视觉效果相似，因此符合观众的观看习惯。

2. 摇镜头调整观众视线

摇镜头体现了画面外部运动，表现出一定的强制性，是摄像师常用的调整观众注意力的拍摄方法。如在表现两个物体之间的联系时，摄像师可以将物体分别安排在摇镜头的起幅和落幅中，利用起幅中的物体引到落幅中的物体，并将观众的注意力从前一个物体转移到后一个物体上。

3. 保持空间关系不变

移动镜头在拍摄时，由于机位的运动，造成透视关系和被摄物体位置关系的改变。而摇镜头由于摄像机的位置不变，因此画面空间透视和被摄物体之间的位置关系基本保持不变。

二、摇镜头的画面表现力

1. 表现较大的场景空间

4 : 3 的电视屏幕框架严重限制了画面对宏大场面和较大景物的表现。摇镜头以摄像机的机位为轴心运动，将观众的视线在摇摄的方向上展开，可以突破画面框架的空间局限，拓展画面空间。

在影视作品中，摇镜头常用于介绍事件发生的环境、地点和规模，展示开阔的现实空间。利用广角镜头在较远的视距上摇摄，具有遮幅画面的视觉效果，侧重于画面意境和气氛的表现和塑造，有较强的抒情性，但不利于对具体物体或细节的描绘。

2. 利用小景别画面包容更多的视觉信息

摇摄还利于表现超长或超高的物体，完整地展示物体的全貌。通过摇镜头，使观众的视线沿物体方向延伸，可以形成壮观、雄伟、高大、威武的视觉感受。但需要注意的是，摇镜头在拍摄较近的景物时，会产生景别的变化，即在摇镜头的起幅、摇动过程和落幅中景别大小不一致，在拍摄时摄像师应充分考虑到这一点。在实际拍摄时，摄像师可以利用长焦距进行摇摄，减小景别变化的幅度。

利用广角镜头摇摄时，通过对空间上景物层次的安排或被摄主体的纵深运动，实现起幅和落幅景别的明显变化。这种摇镜头可以表现出一定的空间深度，交代被摄主体与环境景物的关系，通过镜头运动丰富画面内涵，传达更多的视觉信息。

3. 用跟摇的方式表现被摄主体的运动姿态和运动轨迹

跟摇也是摄像师常用的一种摇摄方式，主要用于表现被摄主体的运动姿态和运动轨迹。被摄主体的运动方向、速度决定了跟摇的方向和角度。跟摇的运动方向和速度应与被摄主体的方向和速度基本一致，可以使观众看清被摄主体的运动姿态，以及与空间其他景物间的位置关系。利用长焦距镜头跟摇时，利用较小的景深和前后景在画框内的急速移动，可以虚化前后景，将被摄主体从混乱的场面中分离出来，达到突出主体的效果，同时可以夸大被摄主体的运动速度。利用广角镜头跟摇

时，被摄主体和前后景的景物都能得到清晰的表现，观众可以通过被摄主体与环境位置关系的对比得出被摄主体的运动轨迹。特别是当被摄主体在运动时表现出远离摄像机的趋势时，更可以将观众的视线引向画面深处，扩展了画面的空间深度。

4. 交代同一场景中物体间的内在联系

摇镜头的起幅和落幅可以分别表现不同的被摄主体，交代物体之间的相互关系。摄像师通过摇镜头可以使场景中的被摄物体产生联系，往往表现出大于单独形象的意义。需要注意的是，在大景别摇摄的画面中观众不容易发现景物间的内在联系；只有用较小景别摇摄时，才能使观众建立并强化起幅内景物和落幅内景物间的联系，从画面外部的运动中体会画面内部物体之间的相互联系。

在表现三个或三个以上主体或主体之间的联系时，摇镜头可以进行均匀摇，也可以根据情况在经过每个主体时做减速或停顿，产生间歇摇的效果。间歇摇在一个镜头中形成了若干段落，观众的注意力随着主体的变换和摇摄速度的变化产生变化，用来揭示一组被摄主体的内在联系，并利用运动的变化起到突出、强调被摄主体的作用。同时，由于物体特别是一组具有内在联系的主体在画面上的不断出现和消失，可以加深观众对这组被摄主体的印象，形成一种积累的效果。用积累式摇镜头比用一个全景固定镜头表现或用小景别镜头的分切效果要有力得多，不仅表现出画面形象的积累，往往也表现出感情、情绪的积累。

摇镜头可对观众的视线进行调整，并使物体之间产生联系，这样就具备了推动事件发展的可能性。摇镜头通过空间的转换、被摄主体的变换，可以引导观众视线由一处转到另一处，完成观众注意力和兴趣点的转移，从而将观众的注意力和思维带入下一个表现场景。另外，小景别摇镜头对空间的拓展，常被用于产生视觉上的悬念。用摇镜头摇出意外之物，形成观众情绪的起伏是恐怖片与喜剧片常用的方式。观众在观看节目时通常会根据自己的经验主动地对画面未出现的事物进行猜测，当摇镜头画面中出现出乎观众意料之外的事物时，观众的思维被强制性打断，会产生心理上的不适感觉、惊恐感受，或者是恍然大悟后的喜剧效果。

5. 表现特定情绪

摇摄的速度可以影响观众的收视心理，摇摄的角度同样可以形成特定的情绪。

非水平的倾斜摇、旋转摇，破坏了观众在正常观看画面时的心理平衡，造成不稳定感，但也可以表现活跃、欢快的画面效果。摇摄的运动形式加强了非正常情绪的表现，使观众得到视觉上的冲击和吸引。在影片《雁南飞》中，运用非水平的大角度摇摄表现了主角将死时的心理状态。在表现追逐时，边摇边将镜头进行旋转，可以增强紧张情绪，强化动态效果。

6. 表示某种暗喻、对比、并列、因果关系

在摇镜头的起幅和落幅中，分别安排一个性质、意义相反或相近的主体，然后通过摇镜头把它们连接起来，这样表现的意义就会远远超出这两个单独形象本身的意义，有种暗喻、对比、并列、因果的关系。例如：从禁止吸烟告示摇向一群抽烟的青年，就形成鲜明对比；从一个正向外排污的管道口摇到河里漂浮的死鱼，就可以间接告诉观众鱼死的原因。

7. 极快的摇速使画面中的形象全部虚化以形成具有特殊表现力的甩镜头

甩镜头是摇摄的极端拍摄方式。它是在稳定的起幅画面后利用极快速的摇，使摇摄过程中的画面形象全部虚化。甩镜头具有强烈的动感，可以表现出极大的爆发力，夸大了起幅与落幅间的联系，造成观众强烈的视觉感受。

在影片创作中，甩镜头也可以用于表现时间和地点的转换，所以甩镜头也可以用来转场。

三、摇镜头拍摄应注意的问题

1. 必须具有明确的目的性

摇镜头迫使观众调整视点、视线，摄像机镜头的运动表明摄像师的表现重点是落幅中的被摄主体，使观众对画面落幅形成期待。如果摇摄的落幅画面并没有明确的目标，观众的视点会产生一种游移感和不确定性，不能够在运动中停止下来，这就破坏了观众对画面的观看心理。因此摄像师在拍摄摇镜头时必须表现出明确的目的，重点是控制好落幅以及落幅中的被摄主体。

对摇摄过程的控制也是摄像师必须掌握的，镜头的运动应使画面具有某种表现意义。由于画面中物体的位置关系和观众观看时的视线顺序关系，摇摄一般情况下都是单向的。来回往复的摇摄直接表现出摄像师对画面内容的不确定，因而也会影响观众的观看情绪。只有在特殊的场面调度时，如被摄主体在场景中的活动就是反复运动或是表现特殊的不确定的情绪时，才可以使用反复摇的摇摄方式。在某些情况下，摇镜头过程画面中的景物并没有特定意义，摄像师应避免在摇摄时出现长时间、无意义的景物，解决的方法是通过拍摄角度、焦距、拍摄距离和运动速度的选择相应缩短摇摄过程。

2. 控制好摇摄的速度节奏

摇摄的速度、节奏会造成观众不同的视觉感受，摄像师在考虑摇摄的速度时有以下两个依据。

（1）对画面内部时空的表现。首先，在跟摇运动物体时，摇速要与画面内运动物体的速度相对应，尽量保持被摄主体在画面上的相对固定位置。其次，在介绍和交代两个事物的空间关系时，摇速直接影响着观众对这两个事物空间距离的把握，较慢的摇速可以扩展现实空间中被摄事物间的距离；反之，较快的摇速可以收缩现实空间中事物间的距离。再次，摇摄的速度还应考虑到观众对摇摄过程中事物的辨识能力，对于观众不熟悉的、不易识别的景物，以及层次丰富、细节复杂的景物，或者需要强调的被摄物体，拍摄时摇速应适当慢些。

（2）情绪的表现。摇摄的速度与其他运动镜头一样具有明显的感情色彩。在拍摄时，必须控制好摇摄速度，使之与画面情绪发展及内容表现相对应：当画面内部情绪紧张时，摇速可以相对快些，甚至用甩镜头；反之，当画面内部情绪舒缓时，摇速可以相对慢些。

3. 摇摄过程力求完整

任何运动镜头拍摄都必须注意画面稳、平、准、匀，整个摇摄过程应表现出舒适与和谐的感觉，以满足观众正常的观看心理需求。在拍摄时要求摇摄的速度均匀，摇动的轨迹平稳，起幅落幅干净，

构图精确。在用大景别拍摄摇镜头时，还应注意画面内部地平线的水平。跟摇时必须将被摄主体保持在画框内某一固定点上，便于观众对被摄主体的运动姿态、运动轨迹及心理活动的把握。

四、甩镜头的拍摄方法

甩镜头是快速的摇镜头，从起幅快速摇到落幅，中间过程由于速度过快而形成视觉模糊，这种拍摄对摄影师来说有较大的难度。拍好甩镜头，一是要掌握拍摄方法和熟练的技巧。由于落幅画面是视觉的重点，但在快速摇的过程中不易停稳，摄像师可以单独拍摄落幅画面，在后期与甩摇的过程剪接在一起；或者一个镜头是从起幅开始运动，另一个镜头是从运动到落幅，在后期编辑时选取过程中间作为剪接点。二是要控制好方向、力度、速度、落幅的构图。甩摇的起动一定要快，不能拖泥带水；甩摇的过程部分一定要完全虚化，最好选择线条丰富、反差大、密集有层次的景物，以便在甩摇的过程中产生运动的明暗线条，突出甩摇的运动感。

第五节　移动摄像

移动摄像是指摄像机在机位变化的情况下做无轴心运动进行拍摄的一种操作方式，简称移摄。摄影师在拍摄过程中，按特定的运动轨迹进行拍摄。表现被摄主体在现实空间内各种状态时，根据不同的拍摄要求，移动摄像可以采取不同的运动方向和方式，产生画面结构和内容视觉上的变化，如画面角度、方向、景别、构图的变化等。用移动摄像的方法拍摄的电视画面称为移动镜头，简称移镜头。依据移动的方向的不同，移镜头可分为横移、纵移、曲线移三种。

在操作过程中，移动拍摄通常是将摄像机架在运动物体上（如汽车、飞机、轨道车等），或者摄像师通过肩扛执机方式或徒手执机方式，在运动中进行的拍摄。

移动镜头对电视观众而言，具有两种存在的依据，一是日常生活中的生理体验；二是心理活动体验。在实际生活中，人们经常会遇到在行进中观察的情况，如坐在车辆中观看窗外的景物，移动摄像反映和还原出了人们生活中的这些视觉感受。同时，运动的节奏使画面产生某种动态，四面框架也成为引导观众视线的重要元素。观众在观看电视画面时，情绪受到节奏的影响，注意力被画面所牵引，产生强烈的感情色彩。

一、移动镜头的画面特征

1. 画面框架始终运动

被拍摄的物体不管是运动或静止，都会呈现出位置不断移动的态势。

2. 观众易产生身临其境感

移动镜头拍摄，由于摄像机是运动的，这很符合人们在各种交通工具上或者行走时的视觉体验，使观众产生一种身临其境之感。

3. 移动镜头表现的画面空间是完整连贯的

因为摄像机机位的自由变化，移动拍摄就可以拍摄到空间的任何一个地方，保存下来空间的完整性。

与摇镜头相比，移动拍摄最大的不同之处在于移镜头机位的变化。摇镜头机位固定在一个点上，而移镜头的机位却处于连续不断的运动之中，其区别的具体表现为如下几点。

（1）视觉效果不同。摇镜头犹如定点环顾四周，移镜头则巡视；摇镜头如同旁观者，而移镜头则如同当事者。

（2）空间范围不同。摇镜头所表现的空间范围局限于机身周围的浅层空间；而移动镜头所表现的空间是不受限制的，空间中的每一点都可以得到充分表现。

（3）运动感不同。在移镜头拍摄时，离机位较近的物体以比较快的速度向后退去，离机位较远的物体以比较慢的速度向后退去，尤其在横向移动中，纵向上远近不同层面上的物体呈现出不同的速度，表现出了很强的运动透视感。这是摇镜头和其他任何镜头都没有的，因而独具魅力。

二、移动镜头的画面表现力

1. 开拓画面的造型空间，创造独特的视觉艺术效果

电视画面在表现画面空间时，摄像师往往受到画面框架的限制，难以表现现实空间的深度及广度。而移动拍摄则突破了这种限制，开创新的电视画面造型，原因是移动拍摄的机位可以自由移动，这样就可以多角度、多景别、宽领域拍摄了。

横移镜头在横向上突破画面框架两边的限制，开拓了画面的横向空间；纵向移动镜头在纵向上突破了电视屏幕的平面局限，在运动中展示了具有纵深变化的立体空间，开拓了画面的纵向空间；升降运动不仅延伸了画面的垂直空间，还导致了空间透视的变化。横移或升降镜头使观众的视线在横向或垂直方向伸展开；纵向移动的镜头则可以表现丰富的画面空间层次，因此有助于表现大场面、大纵深、多景物、多层次的复杂场景，并使画面表现出恢宏的气势。

在电影、电视中，摄像师通常利用移动镜头进行场景与环境的介绍。如《侏罗纪公园》中，利用一个长长的航拍镜头，将观众从海上引导到一个小岛上，介绍了事件发生的确切地点；在演播室类的节目中，第一个镜头往往是利用摇臂拍摄的移动镜头，用于介绍整体环境和现场气氛。航拍效果如图8-1所示。

2. 表现完整、复杂的现实空间和景物关系

现实生活中的视觉空间通常是复杂的，主要表现为在画面视域内景物之间的相互重叠，使观众很难在一个视点上对整个空间形成完整的认识。移动摄像的多视点和多角度的表现方式，使摄像机

摆脱了定点拍摄的约束，使摄像机具备了在运动中全面表现被摄主体的能力。

图 8-1　航拍效果（电视纪录片《非洲》的画面）

移动摄像的最大优点在于对复杂空间表现上的完整性和连贯性。单个的固定镜头在电视节目中只能表现出镜头的三个面，当要表现摄像机后面的第四个面时只能用切换镜头的方式。而利用移动拍摄方式时，摄像机可以在保持时空统一完整性、不切换画面的情况下，在所能进入的空间内运动并进行多角度、多景别、多构图表现，实现对现实空间的立体化、多层次的描绘。

处理画面中景物的关系是影视摄像中的重要表现内容之一，利用移动镜头可以避免画面内景物之间相互遮挡，或有意形成遮挡，产生不同的视觉效果和叙事效果，并暗示景物间关系对事件发展的推动作用。

3. 表现被摄主体的运动

移动摄像对画面内部被摄主体运动的表现是固定镜头不能比拟的。运动是电视表现的主要内容。摄像机画面框架或视点的固定，在表现物体的运动时，会造成拍摄角度或拍摄距离的变化，不能很好地表现运动的物体或物体的运动姿态。移动摄像可以与被摄主体有同样的运动轨迹，表现被摄主体在运动状态下的各种姿态与局部细节；当移动摄像与被摄主体有不同的运动轨迹时，两种轨迹可以发生参照关系，可以客观地反映被摄主体在现实空间的活动范围和路径。如利用升镜头拍摄时，镜头从平视状态变成俯视状态，将被摄主体的运动轨迹在地面上表现无遗。

4. 引导观众的视线朝向

移动摄像的多视点表现引起被摄主体、背景、角度、视向轴线的变化。引导观众的视线、控制观众的注意范围是摄像师必须考虑的问题。摄像机的运动也就是摄像师引导观众观看的过程，摄像师引导观众按照什么顺序、从什么角度观看，观看画面中的哪些物体，在什么距离上观看，观看多少时间。

5. 镜头主观色彩强烈，画面更有真实感和现场感

机位的运动，直接调动了人们在进行中或在运动物体上的视觉感受。有时候摄像机表现的视线是电视剧中某个人物的视线，而观众可以与剧中人视线合一，从而产生与该剧中人物相似的主观感受。电视新闻摄像记者在新闻现场运用移动拍摄，可以将观众的视点"调度"到摄像机的位置上，也就是"调度"到新闻现场，让观众的视线与摄像记者的视线同一，能产生强烈的现场感和参与感。在电影《萧红》中就有这样的一个画面，当她的未婚夫王先生在学校门口强烈要求萧红跟他回家的时候，竟然对着一大群同学说萧红是他老婆，这令萧红顿时觉得很难堪，于是就沿着一段红墙跑走了，而王先生就跟着追。电影采用移动拍摄，给观众一种同在现场的感觉，如图8-2所示。

图8-2 移动镜头拍摄效果（电影《萧红》的画面）

6. 产生视觉冲击力

作为视觉艺术的电视，必须要保证画面能够引起观众的视觉关注，能够吸引观众的注意力。在进行移动摄像时，画面内部物体与电视画框发生对比，画面内的景物不断地移出画面框架；画面外部的景物不断进入画面框架；画面内部物体的大小、方向、物体间的位置关系始终处于运动状态。某些情况下的移动摄像还可以引起剧烈的视觉变化，达到吸引观众注意的视觉效果。

7. 产生节奏，奠定基调

节奏是观众对运动最直接的感受。不同的运动速度产生了不同的心理体验。剧烈的运动产生的影片情绪可以是活跃的、热烈的，也可以是慌乱的和紧张的；缓慢的运动产生的影片情绪是稳重的、宁静的、忧郁的，能造成观众的某种心理期待，这种心理期待会产生一种在平静外表下暗含力量积聚的感觉。

三、移动镜头的拍摄要求

1. 力求画面平稳，保持画面的横平竖直

为使观众可以无干扰地接受画面信息，必须保持画面的"稳""平""准""匀"。在有条件的情况下，应首先使用一定的摄影辅助器材（三脚架、轨道车、减震装置），或者是有关的交通工具（飞机、汽车等）。在一般电视新闻拍摄或其他成本较小及需要较高拍摄效率的影视制作中，才采用肩扛方式拍摄。

除了特殊的需要，一般情况下都应力求画面水平，地平线应基本处于水平状态。利用稳定装置

时，注意以水准仪作为调校的基准，而不能以个人感觉作为调节基准，因为画面中的某些线条会使摄像师产生对水平的错觉。运用肩扛拍摄方式时，应将寻像器的边缘与被摄环境内的水平线和垂直线进行比较，不能以肩部的感觉为准，因为有时当寻像器松动后，摄像师的感觉就会发生偏差。

移动摄像画面的稳定是至关重要的，在使用特殊稳定装置如轨道、摇臂或稳定仪时，可以考虑用较长焦距的镜头。在拍摄移动镜头时，摄像师必须注意以下几点。

（1）尽量接近被摄物体，这样能减轻镜头的晃抖程度。如果摄距较远，可以借助前景，掩盖脚步移动所造成的镜头抖动。

（2）在不借助移动工具拍摄时，最好用广角镜头拍摄，镜头焦距越广，抖动率越低，画面越稳定。实际拍摄时在可能的情况下，应尽量利用摄像机变焦距镜头中视角最广的那一段镜头，但要注意避免产生过度透视和明显变形的画面效果。

（3）肩扛或徒手拍摄时注意执机姿势，保持身体的弹性，以身体运动带动脚步运动，保持重心在水平线上移动。

（4）电视摄像中有句话叫"宁晃勿抖"，因为相对来说，观众对晃动画面的接受程度比抖动画面更高一些。

（5）利用简单交通工具作为移动摄像的辅助工具时，注意保证车辆的平稳，通常是将轮胎的气放掉1/3，由摄像者坐在车上操纵，尽量使用广角以减少震动，同时避免将摄像机直接与车辆接触，防止车辆的震动直接传到摄像机上，造成画面的抖动。

（6）当物距处在不断变化之中，拍摄时应注意随时调整焦点，使被摄主体始终处于景深范围之内。

2. 注意移动摄像的起幅、落幅和移动过程

任何一个运动镜头都包括起幅、运动过程和落幅。在画面表述上，起幅引起画面的运动，落幅是观众视点的归宿，也是画面表现的重点。在实际操作中，摄像师必须保证画面的起幅有一定的时间长度，最好是有引出摄像机运动的画面内部运动。同时，摄像师应把调整的重点放在落幅，将最稳定的画面、最佳的构图效果安排在落幅。

3. 注意画面节奏的表现

对节奏表现的要求有两点：一是保持节奏的稳定；二是使移动摄像的节奏与画面内容相一致。影视画面最忌讳的就是节奏不均匀，会导致观众的心理紊乱，影响接受效果。同时，摄像师一定要注意画面的内容，体会叙事节奏和情绪节奏。

第六节　升降拍摄

升降拍摄是指利用升降装置使摄像机产生垂直上下运动并进行拍摄的一种方式。升降镜头的运

用，主要是使画面产生高度上的变化，从而形成视点的变化。用这种方法拍摄的电视画面也叫升降镜头，其本质是运动镜头。

升镜头：画面显示从较低处连续地升高视角，通常形成从仰摄或平摄变成在高处俯摄的视觉效果，地面逐渐成为画面主要背景，表现出高度感，产生视野宽广的观感。

降镜头：画面从高处的广阔视野逐渐降低表现低处的物体和环境，这种镜头能给观众造成被摄对象上升变大的视觉效果，表现一种进入感和力度感。

升降镜头的画面造型效果极具视觉冲击力，可以强化运动中的情绪特征。在运动方式上经常表现出主观性，常用于展示场景规模、事件过程和营造环境气氛等，或者表现处于上升和下降时人物的主观感受和视点变化，或者表现画面内在的含意与情绪。

在拍摄升降镜头时，有两种拍摄方式：一种是利用器械，即专业的升降机、升降架、摇臂或直升机，也可以因地制宜，利用拍摄现场的电梯；另一种是用肩扛或徒手方式，采用蹲立方式进行小幅度的升降拍摄。

一、升降镜头的画面特征

1. 具有强烈的视觉表现力

升降镜头拍摄的画面具有很强的形式感，通常具有象征和写意的表现作用。由于升降镜头产生的视觉效果不能引起观众的生活体验，画面内部各种被摄物体关系变化显著，通常可以形成强烈的视觉冲击。

2. 升降镜头带来了画面空间的调整

升降拍摄的过程，也就是拍摄高度的变化过程。当摄像机不断升高时，摄像机的视野向画面纵深展开，表现出由近及远和由小到大的空间变化，环境空间成为画面表现的主要内容；当摄像机不断降低时，镜头距离地面越来越近，表现出由远及近和由大到小的空间变化，突出了离摄像机较近的景物，环境空间退到次要地位。

3. 升降镜头实现了垂直方向上的多构图效果

升降镜头最主要的特点就是在垂直方向上摄像机的调度。在运动过程中，摄像机的高度发生明显的变化，可以实现多角度连续拍摄的画面效果。升降镜头使画面内部各物体间的空间位置关系产生了不间断的变化，特别是画面背景与主体的关系发生剧烈改变，给观众以丰富的视觉感受。

二、升降镜头的画面表现力

1. 有利于表现高大物体

在拍摄过程中不可避免会遇到需要表现高大物体的情况。利用固定镜头拍摄，一是难以表现完整的画面形象；二是如果用广角镜头拍摄可能会造成空间的严重变形。利用摇镜头拍摄，虽然可以表

现完整的画面形象，但被摄主体各部分在画面中的面积会发生变化，也不利于被摄物体的画面表现。升降镜头则可以实现在一个运动镜头中用固定焦距、相同景别和拍摄角度对物体各个局部进行准确的再现，不容易出现透视变形。

2. 升降镜头有利于表现被摄主体与环境的关系

摄像机的升降运动造成画面空间范围的变化，可以表现出被摄主体与环境场景之间的关系、与其他景物之间的关系以及在场景中的空间位置。

与拉镜头相比，升镜头同样可以扩大画面的表现空间，使画面可以容纳更多的内容，使观众明白起幅画面中被摄主体与落幅画面中环境场景之间的关系。同时，由于升镜头的运动提高了拍摄视点，使原来重叠的物体在地面上伸展开，并将观众的视线向纵深方向延伸，"欲穷千里目，更上一层楼"就是这个道理，它能够强化画内空间的视觉深度，在影视拍摄中经常用于表现场面的规模，表现高度感和现场的宏大气势。

降镜头由于视点高度的降低，画面空间范围逐渐变小，呈现出从大景别向小景别发展的趋势，效果与推镜头相似。降镜头不断将画面背景中的景物排斥到画面外部，或利用前景遮挡住背景景物，将观众视线集中在落幅内的被摄主体上。同时，景别的变化使被摄主体的运动呈现出由慢到快的速度变化，特别是在落幅中，由于景别小，被摄主体表现出明显的动感，夸大了被摄主体的运动速度。

3. 通过视点的转换，可以进行转场

在影视创作中摄像师经常利用升降镜头的视觉特点进行转场。

升降镜头具有明确的视觉变化，在拍摄过程中表现出视觉的暂时调整。利用升镜头对环境的表现优势及被摄主体在画面中视觉重量变弱的特点，影视工作者在影片或场景结束时表现一种退出感，反映被摄主体特有的心态和情绪。

利用降镜头转换环境与被摄主体关系的特点，以及对被摄主体的接近、介绍作用，在影片或段落开始时利用降镜头拍摄，实现在一个镜头内介绍整体、突出主体形象的作用，表现强烈的参与感。

总之，升降镜头借助特殊装置所表现出的独特画面造型效果，可以给我们提供丰富视觉感受和调度画面形象的有力手段。特别是当我们把升降镜头与推、拉、摇以及变焦距运动等多种运动摄像方式结合使用时，会构成一种更加复杂多样、更为流畅活跃的表现形式，能在复杂的空间场面和场景中取得收放自如、变化多样的视觉效果。

第七节　跟摄

跟摄是指摄像机始终跟随被摄主体一起运动，表现被摄主体运动状态的一种拍摄方式。用这种方式拍摄的电视画面称为跟镜头。

跟镜头大致可以分为前跟、后跟（背跟）、侧跟三种情况。前跟是从被摄主体的正面拍摄，也就是摄像师倒退拍摄，后跟（背跟）和侧跟是摄像师在人物背后或旁侧跟随拍摄的方式。

一、跟镜头的画面特征

1. 具有明确的运动主体

跟镜头的目的是表现运动的被摄主体，并通过被摄主体的运动表现环境气氛和被摄物体之间的关系。因此在跟镜头中必须有具体的主体形象，摄像机跟随着主体一起移动，并根据主体的运动速度决定镜头的运动速度。通常被摄主体就是摄像师用于叙事的主体。

2. 被摄主体在画框中相对稳定

这里所说的稳定包括两个方面，其一是被摄主体在画面中的位置相对稳定，而背景始终处于运动变化中；其二是被摄主体的景别保持相对稳定。只有在稳定的状态下，使观众与被摄主体的视点、视距相对稳定，对被摄主体的运动表现保持连贯，进而有利于展示主体在运动中的动态、动姿和动势。

二、跟镜头的画面表现力

1. 表现被摄主体的运动

跟镜头由于跟随被摄主体运动，观众可以从画面框架的运动以及被摄主体与画面其他景物的位置对比中体会出被摄主体的运动轨迹。被摄主体在画面中是稳定的，与运动的画面内部其他景物相比，呈现出相对的静止状态。观众的视线被吸附到被摄主体上，可以了解被摄主体的运动姿态和与环境之间的关系，进一步抓住被摄主体在运动中的神态变化和性格特点。

例如，电影《17岁的单车》拍摄了主人公阿贵骑车走在北京街头的许多侧跟镜头，突出表现了运动中的主体：从事快递工作的农村青年阿贵，也为剧情的发展埋下了伏笔。

2. 形成变化的画面构图

跟镜头的构图特点是被摄主体在画面中保持相对的静止，画面中其他物体呈现出运动的状态，背景的运动特征尤其明显。在跟摄过程中，环境与背景中其他被摄物体的位置关系不断发生变化，并与被摄主体形成呼应关系，使画面构图表现出多元化的形式。在影视作品中，跟镜头常被用于介绍环境，如在《邻居》一片中，利用一个长长的跟镜头表现了筒子楼中各户人家的日常生活；也可以利用跟镜头转换视觉注意力，引出在下面场景中的主体。

3. 引导观众的视线

从人物背后跟随拍摄的跟镜头，使观众的视点与被摄主体的视点重合，画面表现的空间也就是被摄人物的视觉空间，带有主观镜头的性质。被摄主体直接影响了观众的视线，但由于视线的一致性，使观众产生自己即是被摄主体的错觉，表现出强烈的现场感和参与感。

4. 纪实性意义强

在纪实类影视节目中，经常采用摄像机镜头跟随记者或被采访者进入现场的画面，通过跟镜头将观众的视线和思维引入现场，使观众置身于事件之中，成为事件的"直接"目击者，表现出鲜明的纪实意义。同时，由于被摄主体对摄像机引导，表现出纯客观记录的性质，事件完全是自然发展的。可以说，跟镜头是加强影视画面真实感的有效方法之一。

例如，法国影片《迁徙的鸟》，片中表现鸟类为了生存，克服各种困难和死亡的威胁，年复一年地迁徙。为了客观地记录这个过程，影片采用飞机、滑翔机、热气球等工具跟随鸟的飞行线路，拍摄了大量的跟镜头，增强了影片的纪实性。

三、跟镜头拍摄应注意的问题

1. 满足跟镜头所需的技术要求

跟镜头的技术要求包括：跟镜头的运动速度与被摄主体的速度保持一致；保证足够的景深范围，使被摄主体与还需要表现的环境背景都保持清晰；考虑镜头运动可能带来的一系列问题，如稳定性问题、穿帮问题、光晕问题等。只有满足了画面的基本要求，观众在观看跟镜头拍摄的画面时，才会产生稳定的心理状态，才能将视点集中于被摄主体上，并不断调整、追随被摄主体的运动，不至于产生视觉疲劳和烦躁感觉。

2. 跟镜头必须保证运动的相对稳定

跟镜头拍摄的被摄主体的运动是复杂的，特别是当摄像机近距离跟拍时，这种复杂性表现得更为明显，如被摄主体运动时产生的上下起伏或频率高、幅度小的曲折运动。摄像师在拍摄时不能过分地受到被摄主体运动的影响，必须保持摄像机相对平滑的运动轨迹，镜头大幅度和次数过频的上下跳动极容易使观众产生视觉抑制，而画面的平稳运动是保证观众稳定观看的先决条件。在跟摄的某些情况下，被摄主体的局部短时间出画是观众可以接受的。

第八节　综合运动摄像

综合运动摄像是指在一个镜头中将推、拉、摇、移、跟、升降等多种形式的运动摄像方式有机地结合起来进行拍摄的方式。利用这种方式获得的电视画面叫综合运动镜头。综合运动摄像方式比简单的运动拍摄方式更富有表现力。

综合运动摄像具有灵活的拍摄方式，呈现出多变复杂的运动形态。我们可以把它们大致分为三种情况：一种是先后方式，诸如，摇推镜头（先摇后推）、拉摇镜头（先拉后摇）等；一种是包容方式，

多种运动摄像方式同时进行的，比如移中带拉、边移边摇等；第三种是前两种情况的混合运用。如果按照排列组合方式，可以将运动镜头分成几百乃至上千种不同形式（理论上是无数种）。

一、综合运动镜头的画面特征

1. 摄像机运动的复杂性

在进行综合运动画面的拍摄时，通常包括了摄像机机位、镜头焦距和镜头光轴三者的变化，可以在一个镜头中多层次、多方位、立体化地表现被摄物体和空间环境。

2. 产生多变的构图形式

摄像机的运动使画面框架始终处在运动中，画面内部各被摄物体的空间位置呈现出不断变化的状态，从而在电视屏幕上为观众展示出复杂的视觉效果，形成多景别、多角度、多视点的动态构图方式，调动了观众在现实生活中复杂运动情况下的视觉体验。

二、综合运动镜头的画面表现力

综合运动摄像除了具备简单运动摄像所具备的表现优势之外，还具备一些独特的表现效果。

1. 有利于表现复杂的场景空间和人物活动

综合运动摄像具备简单运动摄像不具备的灵活性，在一个镜头中把各种运动摄像方式有机地统一起来。

利用综合运动拍摄方式，摄像师不仅可以突破画面框架的比例限制，表现大场面、大纵深、多景物、多层次的场景；而且可以表现极端复杂的空间特征，如在电影《地道战》中，利用综合运动拍摄方式可以表现地道曲折蜿蜒的结构，表现抗日军民的智慧和创造力，如果用普通的摇摄或移摄，就必须进行镜头的多次切换，会破坏观众对地道空间结构的感受，不利于表现创作者的意图。

被摄主体在电影、电视中的活动往往是不规则的，特别是在复杂场景中或与场景中其他物体发生复杂关系时，更需要通过摄像机的综合运动来交代被摄主体的活动轨迹以及活动状态。如在表现公安干警追捕逃犯时，摄像师不可能对人物的运动有准确的预测，唯一的方法就是追随公安干警进行拍摄，将人物的活动路线完全展示在观众面前。

2. 有利于表现丰富的画面内容

综合运动摄像在连续不断的画面时空里，可以在一个连续的镜头中表现不同的事件、情节、人物和动作，形成多平面、多层次、多结构的画面关系，丰富画面内部蒙太奇。如在表现海洋生物时，可以从科学家在船上进行潜水准备时就开机拍摄，并跟随科学家从船上进入水中，这种对完整过程的记录，可以在科考船与海底世界之间建立紧密的联系。

画面结构的多元性不仅增大了单一镜头的画面容量，还可以通过新画面元素的加入，使画面表现出更丰富的内涵。如在电视节目结束时，当解说词说到"以后的路还很长……"时，摄像师从一

个狭小的空间经过曲折的运动过程进入开阔的空间，观众通过视觉上的调整和画面结构的变化能够直接感受到节目悠远深长的意境。

3. 有利于表现完整的时间流程，使画面富有纪实特征和音乐感

由于表现内容的丰富性和综合运动的复杂性，综合运动摄像通常表现出较长的时间特征。在这段时间里，画面的时空是连续的，在不打断人物运动和事件发展的前提下，保证了叙事结构的完整。电视工作者利用综合运动摄像，使场面调度具有高度的随意性、连续性和完整性，通过对现场场景的组织，描述了镜头前的客观世界。在纪实类影视作品中，综合运动镜头可以保证画面的真实性，因此是摄像师常用的拍摄方式之一。

在艺术表现时，综合运动摄像是形成电视画面形式美和韵律美的有力手段。综合运动摄像的运动流畅、连贯，本身就具有韵律美和节奏感，可以引发观众的审美感受。综合运动摄像的长镜头特点，能够利用一个或少数几个镜头表现一段完整的音乐，形成画面内部形象、画面内外部运动与音乐节奏的完美结合，不会因为画面的分切产生画面外部节奏的变化而破坏音乐的整体性和旋律美。因此，不论从时间长度上还是运动形态变化上分析，综合运动摄像比其他拍摄方式更具有音乐上的表现力。

三、综合运动镜头拍摄应注意的问题

综合运动摄像是较复杂的拍摄方式，镜头内部和外部变化较多，摄像师在拍摄前必须有精确的设计与安排，归纳起来需要考虑以下问题。

1. 特殊要求外，首先考虑摄像机的运动姿态

摄像机的运动姿态包括运动的稳定度和运动速度。除特殊的画面情绪表现外，摄像机的移动必须保证画面的平稳。画面的倾斜运动或大幅度的摆动，会引起观众视觉上的不适，并产生非正常的画面情绪，如惊恐、慌张不安等，影响观众对画面内容的信息接受和对正常情绪的感受。

运动速度也是影响综合运动拍摄的重要因素。摄像师在考虑运动速度时应从三方面着手。首先，考虑运动节奏对画面的影响，画面的节奏应与需要表现的画面内容及情绪相结合。其次，摄像机的运动速度可以完整地传达出画面内容，在以表现画面内容为主的综合运动镜头中，画面运动速度必须满足观众接受信息的需要。最后，多个运动摄像镜头的节奏必须保持一致，由于景别的不同，相同速度的运动表现出的画面运动速度不同，摄像师应根据景别的不同调整运动速度，使在画面上体现出稳定的画面节奏和韵律。

2. 镜头的运动必须符合观众的观看习惯

摄像师应考虑视觉的逻辑问题，导演和摄像师在使用运动摄像的任何一种形式时，都要根据画面内容、意义、主体动作方式进行考量选择。首先，摄像机运动方向的变换应与画面内部人物动作和方向转换一致。其次，通常被摄物体的运动是决定摄像机运动的主要原因，在拍摄过程中，摄像机的运动应以被摄物体的运动为参照。最后，在跟随某个特定被摄物体时，摄像师必须保证被摄物体在画面上的位置相对固定，达到吸引观众视线的目的。

3. 考虑运动拍摄的技术要求

综合运动摄像的技术难度较大，摄像师必须严格控制景深、焦点和光圈。在一般情况下，综合运动摄像都使用广角镜头，将所有需要表现的物体都较为清晰地展示出来。在复杂场景中拍摄时，对光圈的控制应考虑两种情况：一是有明暗差别的场景转换，摄像师应在进入另一场景后，用手动光圈逐渐调整曝光，防止出现画面明暗的急剧变化；二是在运动路线上出现的暂时明暗变化，在这种情况下，摄像师应固定住光圈，不进行曝光调节，有意识地让画面出现明暗的光影流动，可以表现出强烈的现场感和空间感。

在进行复杂运动时应特别注意不能出现画面穿帮镜头，如果在画面中出现其他工作人员或三脚架，会破坏画面的真实感和可信度，这在电视制作中是要避免的情况。

【复习思考题】

1. 简述运动镜头的概念及特征。
2. 简述运动镜头的作用。
3. 运动镜头是如何分类的？
4. 简述各种运动镜头的画面表现力。
5. 不同运动镜头拍摄应注意哪些问题？

【实训练习题】

1. 完整地观看一期《新闻联播》节目，分析不同运动镜头所占的比例，并思考原因。
2. 完整地、有意识地观看一部电影或者一部电视剧，将所有的运动镜头记录下来，分析不同运动镜头所占的比例。
3. 观看电影《港囧》《流浪地球》《阿凡达》等，感受运动镜头的特点。
4. 反复练习不同运动镜头的拍摄，掌握其要领。
5. 自行寻找主题拍摄新闻，注意尽可能地借用三脚架拍摄，尽量保证在单位时间内新闻作品有足够的信息量。
6. 自行构思，合理运用不同的运动镜头拍摄一部校园风光片。
7. 模仿人们逛商场、超市或参观博物馆时的那种心情，拍摄一组推、拉、摇、移、跟等手法结合在一起的综合运动镜头。

第九章 电视场面调度

〔学习目标〕

- 了解电视场面调度的含义及基本模式
- 了解电视场面调度的特点及作用
- 掌握电视场面调度中的总角度
- 熟练运用轴线规则
- 熟练运用电视场面调度中的三角形原理

场面调度，原是一个戏剧艺术的专业术语，电影和电视将场面调度引入到影视艺术领域后，一方面吸取、借鉴了戏剧场面调度的经验和做法；另一方面，也依据影视艺术的优势和特点将其不断丰富和发展，使其在内容上、形式上都与原有的戏剧场面调度有了很多不同之处。

作为一名拍摄电视画面、创作电视节目的专业人员，摄像师应该运用所掌握的一切造型表现技巧，积极恰当地进行场面调度，将其作为反映现实生活、突出主题思想、完善画面造型的一个强有力的手段。

第一节 电视场面调度

一、电视场面调度的含义及内容

场面调度这个术语来源于戏剧，它的法文本意是"摆放在适当的位置"，指的是在戏剧（尤其指舞台剧）中"将演员置于舞台上合适的位置"，是舞台导演对演员在舞台上表演活动的安排，即导演根据剧本提供的情节和人物的性格、情绪组织安排演员在舞台上的位置、上场下场、行动路线、交流姿态等。

1. 电视场面调度

"调度"即调动。我们身边就有许多"调度"，例如110指挥系统、车辆的调度室等。场面调度，

原指在戏剧舞台上处理演员表演活动位置的一种技巧。后来，有学者将这一术语延伸到电影艺术创作中，意指导演对画面的控制能力。场面调度包括许多与舞台艺术相同的元素：场景、灯光、服装及肢体动作。

所谓电视场面调度，就是指导演为摄影机安排场景，以利于拍摄。构思和运用电影场面调度，必须以剧本提供的剧情和人物性格、人物关系为依据。导演、演员、摄像师等必须在剧本提供的人物动作、场景视觉角度等基础上，结合实际拍摄条件，进行场面调度的设计。利用场面调度，可以在荧幕上刻画人物性格，体现人物的思想感情，也可以表现人物之间的关系，渲染场面气氛，交代时间间隔和空间距离。

就电影艺术而言，场面调度是指演员的位置、动作、行动路线以及摄像机的机位、拍摄角度、拍摄距离和运动方式等，按照导演的意图和节目的需要，进行合理的调度安排，其中包括演员调度和镜头调度两个方面。电影场面调度的核心是演员调度，但它又是通过镜头调度来体现的。场面调度的目的是以画面中的人物表演，表现一场戏的内容和主题。

电视节目中电视剧与电影有较强的共性，但新闻纪实类节目和现场直播节目则明显有不同的性质和特点，在场面调度上也存在一些区别。我们不能因为它们具有共同特点而忽略它们之间的区别，盲目搬用电影故事片的调度法，对生活中的事物大加摆布。搞违背生活真实的调度，是不合适的。

电视场面调度借助于摄像机镜头所包含的画面范围、摄像机的机位、角度和运动方式等，对画框内所要表现的对象加以调度和拍摄。比如，当我们拍摄一条生产新闻时，虽然不能像拍电影那样随意挑选和安排工厂的实景和生产状况，但是可以通过摄像机拍摄角度和拍摄对象的精心选择来获取最富典型性和表现力的画面形象，即通过对镜头的有效调度获取最佳场面。就电视节目的整体内容来说，电视场面调度往往更注重通过积极主动的镜头调度去弥补解决人物调度的不足、不便或具体调度上的困难，特别是在电视新闻、纪录片等节目中。对所拍对象的人为导演和有意摆布，与真实性原则是格格不入的，自然不能并入电视场面调度的范畴。

此外，电视场面调度与画面构图也不能等而论之。应当说，电视场面调度是对拍摄现场中的人物（如果可能调度的话）和镜头（如机位、角度、景别）的总体设计和安排，而画面构图则总是在拍摄现场确定的，是在已确定后的场面调度基础上产生的，是对调度的拍摄对象的视觉表现。可以说，构图要最终体现和反映场面调度的结果，场面调度最终会落实到视觉形象的构图安排中。

2. 演员调度

演员调度，一般通过演员的运动方向、所处的位置更替以及演员之间发生交流时动态与静态的变化等，来获得画面的不同景别造型。

演员调度具体包括以下几个方面。

（1）横向调度，即演员从画面的左方或右方横向运动。

（2）正向或背向调度，即演员面向或背向镜头纵向运动。

（3）斜向调度，即演员沿与镜头水平线成夹角的线路作正向或背向运动。

（4）上下调度，即演员从画面上方或下方垂直向相反方向运动。

（5）斜上斜下调度，即演员在画面上方或下方沿与镜头垂线成夹角的线路向反方向运动。

（6）环形调度，即演员在画面中作环形运动。

（7）无定形调度，即演员可在画面上自由运动。

场面调度的核心是演员的调度。导演选用演员调度形式的着眼点，不只是在于保持演员与其所处环境的空间关系完美性，更主要在于反映人物性格，遵循人物在特定情境下必然要进行的动作逻辑。在电视电影中，我们是为可能处在任何位置上的观众进行演员调度，因为摄像机可以置于任何位置。为了实现视觉上的越来越精确，要能够逐渐整合演员调度和摄像机调度，通常先把镜头（在脑海中）视觉化，然后再设计动作来实现这个镜头。

3. 摄像机调度

摄像机调度的实质就是镜头调度。它是运用镜头的变化，如推、拉、摇、移、跟、升降等不同的运动方式，正拍、反拍、侧拍等不同的镜头方向，平拍、仰拍、俯拍、顶拍等不同的镜头高度，以及远、全、中、近、特等各种不同景别的变换，来获得不同角度、不同视距的镜头画面，以展示人物关系和环境气氛的变化。一般来讲，若干衔接镜头，用同一个运动形式拍摄，画面会显得流畅；用忽而仰、忽而俯的角度拍摄，会给人强烈的对立感觉。

二、电视场面调度的基本模式

一般而言，电视场面调度就是演员调度与摄像机调度的有机结合。两种调度相辅相成，都以剧情发展和人物性格、人物关系所决定的人物行为逻辑为依据。为了使画面造型具有更强烈的艺术感染力，在处理电视场面调度时，可以从剧情的需要出发，灵活运用以下几种模式。

1. 纵深调度

纵深调度即在多层次的空间中，充分运用演员调度的多种形式，使演员的运动在透视关系中具有或近或远的动态感，或在多层次的空间中配合富于变化的演员调度，充分运用摄像机调度的多种运动形式，使镜头位置作纵深方向（推或拉）的运动，比如，跟拍一演员从一个房间走到房子深处另外几个房间的镜头。这种调度可以利用透视关系的多样变化，使人物和景物的形态获得强烈的造型表现力，增强电影形象的三度空间感。例如《花样年华》中周先生和出门买馄饨面的陈太太在狭长的胡同里偶遇，两人擦肩而过，陈太太走向胡同深处，周先生也转弯走了。此时的空画面是胡同口，而场景随后便下起雨，周先生又跑回到胡同口，陈太太也加快脚步走到小吃摊。以观众的心理补偿机制建立的空间感来看，周先生和陈太太分别处于胡同的两端，下面的镜头分别交代了独自抽烟的周先生和踌躇满面的陈太太，最后镜头回到下雨的地面。这一片段通过摄像机和演员的调度，很好地刻画出周先生和陈太太复杂矛盾的心理状态，同样通过场面调度制造出压抑的心理状态。

2. 重复调度

重复调度是指相同或相似的演员调度和镜头调度重复出现。在一部影片中，这种相同或相似的

演员调度和镜头调度重复出现，会引发观众的联想，使他们在比较之中领会其内在的联系和含义，从而增强剧情的感人力量。比如，一场戏是刚结完婚的妻子在村口的榕树下送丈夫上前线作战，另一场戏是数年后，同在这棵榕树下，妻子迎接丈夫凯旋。如果将这两场戏用相同或相似的演员调度和镜头调度加以处理，那么当观众第二次看到这种场面时，势必会联想到第一次出现的情景，从而对这对夫妻的离别和重逢有更深的感受。

3. 对比调度

对比调度是指在演员调度和镜头调度的具体处理上，采用各种对比形式，如动与静、快与慢的强烈对比。若再配以音响上强与弱的对比，或造型上暗与明、黑与白、冷色与暖色、前景与后景的对比，则艺术效果会更加丰富。

4. 象征性调度

象征性调度是指创作者用场面调度来传达某种事物的内在含义，或喻示某种事物。例如周星驰主演的电影《功夫》中，阿星被火云邪神打残，被"杨过"和"小龙女"救走以后，全身裹上了厚厚的绷带，当"杨过"和"小龙女"议论阿星是武学奇才时，镜头转到被包裹得像虫茧一样的阿星身上，此时镜头切换到火云邪神的主观镜头——一只蝴蝶破茧而出，展翅飞翔。此时的场面调度喻示阿星的蜕变，推动了剧情的发展。

第二节　电视场面调度的特点和作用

在电影发明后几十年，人们发明了电视。电视从它产生的那一刻起，在场面调度方面，就吸取和应用了戏剧场面调度和电影场面调度的原理，并且根据电视自身的特点，形成了适合电视艺术的电视场面调度方式。电视场面调度包括镜头调度和人物调度两个方面的内容。演员调度指导演通过演员的行动方向、所处的位置变化以及演员之间的交流，构成不同景别、不同构图的画面，用以揭示人物关系、情绪变化。如在拍摄电视剧、音乐电视、电视歌舞节目、电视小品等艺术表现性比较显著的节目中，要像电影演员调度一样，强调通过人物的位置安排、运动设计、相互交流时动态与静态的变化等造成不同的画面造型。镜头调度，即指摄像机位置的变动、角度和景别的变化、运动拍摄手段的运用等方法，获得不同视角、不同视距、不同视域的画面，表现所拍内容和作者的意图。

演员调度和镜头调度经常揉在一起，二者的结合构成了电视的场面调度。场面调度不仅指单个镜头画面的调度，同时也包含画面组接以后构成的一个完整的场面调度。场面调度是影响画面构图的重要因素，也是影响画面组接的重要因素。

一、电视场面调度的特点

1. 和电影相比，在电视节目中更注重镜头调度

特别是电视新闻、纪录片中，不允许随意摆布和调度人物，因为这和纪实性节目的真实性原则是相悖的。如果说电影场面调度的重点是演员调度的话，电视的场面调度从整体来讲，镜头调度是场面调度的主要形式。导演和摄像师通过灵活多变的镜头、丰富多彩的拍摄角度和景别表现、合理流畅符合视觉规律的编辑连接，将生活场景中的情况通过电视画面真实客观地、符合电视表现规律地进行展示。

由于电视画面和电影画面在表现上存在一定的共通之处，所以在镜头调度方面，二者也存在一定的相似性。镜头调度主要包括场景中机位的设置，每个机位拍摄画面的限定，轴线原理和如何遵循轴线原理进行场面安排、越轴拍摄的方法等方面的内容，这些内容我们将在后面作为重点来进行讨论。

2. 和舞台调度相比，电视场面调度最大的好处在于调度的灵活性

在舞台上，观众的视点是固定的，距离是固定的，且多数情况下距离舞台比较远，对于每个观众来说，观看的角度和"景别"也不会发生变化。所以舞台调度时必须以这个为出发点，用鲜明的舞台语言进行叙事，摒弃一些如过分渲染细节的，复杂不易观察的动作表情。而电视场面调度运用摄像机灵活地多角度、多景别地进行场面设计，把观众不能直接在舞台上观察到的画面，毫无保留地显示给观众。这样增多了观众的可视点，也改变了视觉方位和节奏。但是这种引导也是强制性的，观众是被迫接受的。观众不能像在观看舞台剧时候一样自主地对舞台（场景中）上任意一个自己发生兴趣的角落或者人物进行随意的观察，而只能被迫接受导演和摄像师对画面的安排。所以，导演和摄像师要首先把自己放到作为普通观众的需求上来，充分分析他们的视觉心理，细致挖掘现场拍摄环境潜力，争取做到每个镜头都是观众所想看到的，每个画面语言都能够良好地表现现场活动和现场气氛，杜绝不做调度、不加构思、随心所欲进行拍摄。

在电视场面调度中进行镜头调度，特别是随着现代电视拍摄理念的不断变更和创新，变焦距镜头和运动摄像方式的普遍使用，各种拍摄辅助装置的应用，使得电视场面调度呈现出令人眼花缭乱的局面，出现了许多以前根本无法想象的和难以模拟的全新的视觉形象和视觉感受。

二、电视场面调度的作用

电视摄像在造型表现上的功能和作用，要借助于摄像人员对电视场面调度特点和表现手段的合理掌握和充分运用，才能在画面中把被摄对象表现得简洁明快而又鲜明突出，也才有可能把主题思想和创作意图进行可视化表现和延伸。

电视场面调度可以按照电视摄制人员的意图，调动有利于内容和主题表现的各种积极因素（人物、镜头），简练而突出地表现人物和事物相互联系的时间和空间，创造出典型化、富有概括力和表

现力的视觉形象。这种调度能够使画面表现更加真实自然、富有创意，从而激发观众的联想和想象，满足观众的审美要求。有人说，电视场面调度是导演和摄像师"对画框内事物的安排"。从某种程度上说，电视场面调度也是对可能或已经进入画面框架的被摄对象的"安排"。当然，这种安排在很多情况下要求摄像人员对自己（实质是镜头）的拍摄角度和拍摄方式进行选择和"调度"（如新闻、纪录片、体育比赛现场直播等）。比如，通过调整机位从不同的侧面拍摄画面主体，采用运动摄像机表现被摄对象的运动等。可以说，电视场面调度是一个对画框内的画面形象和视觉效果进行安排和统筹调度的系统工程。

在电视节目的拍摄过程中，电视剧、音乐电视、电视歌舞节目、电视小品等艺术表现性节目的演员调度，强调通过人物的位置安排、运动设计、相互交流时的动态与静态的变化等，形成不同的画面造型。在大量的纪实性节目中，则更多的是以镜头调度的灵活性、动态性去弥补演员调度的不足，特别是在新闻节目中，不能因为某些人为因素进行所谓的人物"表演"而违背真实性原则。即便是电视节目制作中经常碰到的主持人的站位、行走路线的设计，出镜记者在拍摄现场的选位、采访路线的安排等，也与带有表演性、假定性的电影演员调度有很大的不同。应该说，电视场面调度中的镜头调度，是电视摄像人员应该钻研和总结的难点，以镜头调度为基础，结合特定范围内的演员调度，使摄像机和被摄对象同时处于运动状态，使被拍摄的时空客体得到连续不间断的表现，从而构成电视的场面调度。

场面调度是摄像师塑造画面形象、进行画面空间造型的重要手段之一，是摄像师的一种有力的造型语言，是镜头组接、内容表达、形象塑造等的重要因素。场面调度的作用主要表现在以下几个方面。

1. 丰富画面语言和造型形式，增强电视画面的概括力和艺术表现力

通过摄像机镜头，意味着在不同角度、不同位置、不同样式的画面，都可以通过电视展现在观众面前。通过有机的镜头调度方式，将极大地丰富画面形象的表现样式。即使是在相同的拍摄环境中，表达相同的画面主题，由于摄像师本身的认识水平、实践能力、思维状况、态度方式的不同，对于场景的安排、机位的设置、画面的遴选、镜头的运用等都会表现出各自鲜明的特征。

比如，拍摄一个军乐队的表演方阵，摄像师不同，镜头的调度也可能不一样。有的可能从一个军乐手拉出整个乐队的全景画面，有的则从乐队全景画面推成某个乐手的中景画面，有的或许会拍摄一个从方阵一侧到另一侧的摇镜头，还有的摄像师或许会借助附近的高楼，拍摄一个类似于航拍的俯拍画面等。可以说，电视画面的千姿百态与场面调度的丰富多彩有着直接的关系。

2. 渲染环境气氛，通过场面调度制造特定的情景和艺术效果

电视画面是通过视觉形象来传递信息、表达情感并感染观众的，而场面调度可以运用多种造型手段和造型技巧组织画面形象，使其构成一定的情绪化效果，通过镜头运动和画面形象来外化和营造特定的情绪和氛围。

比如，我们常以远景、全景景别的画面来交代客观环境、渲染环境氛围，比如远山小村、晨曦中苏醒的都市、沸腾火热的施工现场等。除镜头调度因素外，对情绪或情感负载物的调度也能够用

以营造一定的画面效果，比如雨水常常用于营造缠绵、哀怨等意境，舞台上的纱巾或彩绸常被调度到画面中充当视觉抒情元素等。

3. 通过一系列不同角度、不同景别的画面的组接形成人物活动及事件过程的完整印象

作为电视画面语言的基本单位，不同的画面可以表现不同的内容，传递特定的信息，并通过一组画面的相加产生"1+1>2"的效果。比如拍摄一条"三峡大坝合龙"的新闻节目，实际的合龙时间可能长达数小时，我们只能在现场直播中去全面表现，而在新闻节目中，由于时间的关系，不可能将这个过程完整表现出来。因此，在拍摄这条新闻时，一般都通过镜头调度选择这个场景中的一些典型镜头，比如奔流的江水、忙碌的工地、穿梭的施工车辆、大坝合龙场面等，通过画面有意识地组接，辅以解说词和同期声等就能够向观众传达这则新闻。

当我们用电视镜头去记录生活、表现生活时，有闻必录是不现实的，也是不可能和不必要的。我们可以通过一定的场面调度组织好用以表现被摄人物和活动的镜头语言，省略事件发展的烦琐、无意义的一般流程，广泛而明确地表现事件发展的局部，这样就能使与观众见面的节目内容集中、紧凑而简洁。同时，对那些意义重大、影响深远或是能够引起观众强烈兴趣的事件，还可以通过多视角、多景别的镜头调度加以全方位的再现。从某种程度来说，这是用组接起来的镜头画面延伸了事件的时间。比如奥运会体操比赛现场转播时，由于现场的机位设置合理，可以从不同的角度拍摄运动员的比赛动作，景别或大或小，近镜头或俯或仰，即便是现场的观众也难以像电视观众那样获取如此丰富的视觉感受。短短几十秒至几分钟的体操比赛，仿佛在力和美的画面展示中得到了延长，而且，比赛结束后，还可以在重放镜头中，从不同视角重新欣赏那些高难度动作或精彩画面。电视观众完全可以通过连续的电视画面得到现场比赛完整、清晰甚至是拉长延伸的印象。

4. 有助于对节目节奏的把握，从而形成画面的节奏变化

通过场面调度所形成的镜头景别大小、镜头长短、镜头运动速度快慢的变化，以及对被摄对象的静态造型、动态造型及动作速度的把握，可以实现对节目整体节奏轻重缓急的控制，表现出明显的节奏变化。比如，某个新闻专题节目开头，运用推摄、摇摄、升降摄像、航摄等多种镜头运动方式拍摄天安门广场上的国徽、国旗，以及人民大会堂等标志性建筑，形成了很好的画面节奏。画面成像和镜头运动速度、方式不仅与内容相呼应，而且其节奏感、严肃性与新闻专题栏目的庄重严肃相适应。

在一些体育项目的片头，常常会通过镜头的运动和后期编辑形成快速度、强冲击的节奏，这种处理也体现了栏目的定位特色和内容特点。此外，创作者通过镜头运动由快到慢或由慢到快的变化，镜头焦点由虚到实或由实到虚的变化，画面景别由大到小或由小到大的变化等，可以在一个节目整体中实现不同段落的不同节奏变化。

5. 有助于刻画人物性格，揭示人物的内心活动

在电影中，场面调度担负着传达剧情、刻画人物、揭示人物内心活动的任务，尽管这一切都建

立在演员表演的基础之上。同样，在电视剧、电视小品等节目中，场面调度也能够很好地为表现人物性格特点服务，为凸显人物心理活动服务。

6. 直接影响直播性节目的效果

从现实情况来看，电视节目的内容越来越向多元化方向发展，特别是一些直播性节目，将电视这一传播媒介的优势和特长发挥得淋漓尽致。近几届夏季奥运会，赛会筹办者一笔主要收入就是电视转播权。要想让观众欣赏到更满意的画面，除了大量艰苦细致的工作外，要竭尽所能搞好节目转播现场的场面调度工作。比如，在美国职业篮球联赛（NBA）的总决赛中，单场比赛的转播摄像机多达24台，甚至更多。为了让电视观众看到想看到的一切，电视转播者对镜头的调度简直到了挖空心思、不遗余力的程度。电视观众终究是要靠电视画面来了解现场实况的，只有通过最有效的场面调度拍摄到最佳的现场画面，才能给观众带来更为接近实况的视听冲击和美感享受。以中央电视台的《春节联欢晚会》为例，抛开导演对舞台布景、灯光、演员走台、晚会节奏等精心设计不谈，我们只要看看晚会结束后职员表上那一长串的摄像人员名单，就能够对除夕之夜的镜头调度工作略窥一斑。

总而言之，就像修屋筑厦必须先设计好建筑图纸一样，电视节目的拍摄应该建立在积极有效的场面调度基础上。电视场面调度就如同节目摄制的指挥图，其目的是通过更典型、更理想的画面形象表现内容和主题。电视剧类场面调度和新闻纪实类场面调度是比较常见的两种类型，前者可以导演、安排，对调度本身进行重复和改动，后者强调选择和抓取，只能在现场对真人真事和真实活动进行"一次性"的场面调度。作为一名优秀的电视工作者，既不能完全按照电影场面调度的手法，人为导演生活实践，搞违背真实性原则、弄虚作假那一套，也不应当单纯"再现"，不讲造型、不求美感，造成画面表现的不典型、不到位、不凝练。特别是电视摄像人员，还应认识到电视场面调度是自己优化造型语言、反映现实生活、突出主题思想的有力工具。如何将各种场面调度的技巧综合起来，为我们获取内容与形式高度统一的画面形象服务，是一个值得在实践中继续认真摸索和总结的课题。

第三节 电视场面调度中的总角度和轴线规则

一、电视场面调度中的总角度

在进行电视画面拍摄的过程中，每一个不同的镜头都意味着存在一个拍摄的机位。在一个场景的不同的镜头之间，机位有的时候是相同的，有的时候是不同的。在拍摄电视剧或者其他类型的电视节目的时候，一个场景可以拍一场戏，也可以拍几场戏。而其他节目类型的片子中场景可能少一

些，甚至有些节目类型中，只有一个场景存在（如某些新闻节目）。一个场景通常由若干镜头组成。只有在某些如转场等形式的场景中才只用一个镜头表现一个场景。不论用多少镜头表现一场戏，摄像师要根据这场戏的演员调度情况（如果不能进行演员调度的，如新闻类、纪实类节目，则要根据现场的其他实际情况），确定表现这场戏的总角度，即定向角度。确定总角度是为了使观众了解这个场景中的人物和环境的位置关系、方向关系和运动关系，通常由全景来体现。总角度是一个场景中的主要拍摄角度，也通常是一个场景中的第一个镜头所使用的角度，是充分表现场景内容的最佳角度。总角度通常定在最能够反映场景环境全貌的位置，相应的拍摄总角度的机位也确定在这个位置，如图 9-1 所示。总角度确定之后，拍摄其他角度画面时应在总角度的相同方向进行机位安排。比如拍摄内反拍和外反拍角度（后面将详细介绍）时都要在包容总角度的关系轴线一侧设置机位，如图 9-2 所示。

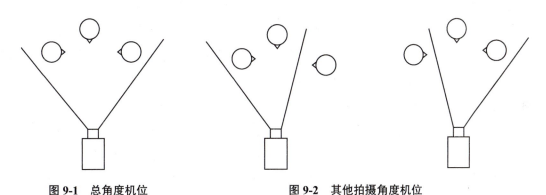

图 9-1　总角度机位　　　　　　图 9-2　其他拍摄角度机位

二、轴线规则

轴线又叫做关系线、方向线或 180°线，它是指被摄对象的视线方向、运动方向和不同对象之间的关系所形成的一条虚拟的、假想的直线，如图 9-3 所示。

在一个拍摄场景中，摄像师对被摄人物和景物进行镜头调度时，要始终保证机位在轴线一侧 180°范围内进行设置安排，这样，观众看到的画面将会始终保持正确的位置和统一的方向，才能不至于因为视点方向的变化而引起景物方向混乱和对象位置错误的印象，这个原则就叫做轴线规则。轴线规则是形成画面统一空间感，镜头间组接时对观众在视觉上的连贯性、一致性的必要保障。只有保证在一个场景中拍摄时机位始终在关系轴线的一侧，那么无论摄像机的高、低、仰、俯如何变化，镜头的运动如何复杂，不管拍摄镜头数量如何，从画面来看，被摄主体的位置关系及运动方向总是一致的。

比如，拍摄一组最简单的二人对话镜头，在进行机位设计的时候，连接二人位置之间的一条虚拟的直线，就是这个场景的轴线。先在轴线一侧设定拍摄的总角度画面的机位，然后其他机位就设立在和总角度机位相对于轴线来讲的同一侧，这样无论画面怎么变化，观众看到的画面方向始终是保持一致的，如图 9-4 所示。

图 9-3　轴线示意　　　　　　　图 9-4　按照轴线原则进行拍摄

对于电视画面造型有一个基本要求，就是能够正确表达物体在空间中的位置关系和物体的方向性。在轴线一侧所进行的镜头调度，能够保证前后联系的镜头之间在组接的时候画面中人物的视线、被摄对象的运动方向及空间位置上保持统一，我们把它称作在镜头调度中的方向性的把握。按轴线规则进行镜头调度，就能够保证画面间相一致的方向性。否则，在画面中被摄对象之间的方位关系就要发生混乱，画面内容和主题的传达就要受到干扰甚至得到反向表达的结果。

在拍摄时，若摄像机越过原先轴线的一侧，到轴线的另一侧区域进行拍摄，称作越轴或者跳轴。越轴后所拍得的画面中，被摄对象与原先所拍画面中的位置和方向是不一致的。一般来说，越轴前所拍画面与越轴后所拍画面无法进行组接。如果硬行组接的话，就将发生视觉接受上的混乱，如图9-5、图9-6所示。

越轴前的画面，拍摄机位处于轴线的一侧，人物A处于画面左端，人物B处于画面右端，而如果将机位拿到轴线的另一侧拍摄的话，由于角度的关系，则人物A处于画面的右端，而人物B处于画面的左端。如果这两个画面直接连接的话，对观众来说就将会产生视觉上的错位：A、B二人的位置关系在瞬间产生了变化，直接影响到观众正常的视觉效果和视觉思维判断。

图 9-5　两机位互为越轴机位

图 9-6 互为越轴的机位拍摄的画面

三、机位调度方案

1. 内反拍角度和外反拍角度

内反拍角度和外反拍角度是在拍摄两个人物画面时所使用的最常见的拍摄调度方法。内反拍角度是在轴线一侧两个相背的拍摄角度各拍摄一个人物，而外反拍角度是在轴线一侧两个相对的拍摄角度各拍摄一个人物。

内反拍角度是拍摄中的主观角度，是代表画面中主体的观察方向和视觉感觉的角度。在内反拍角度拍摄的画面中，画面内容相当于场景中的人物观察对方的视觉形象，因此有很强的主观性。并且，在将两个内反拍角度拍摄的画面剪辑到一起的时候，画面中两个人物的视觉方向是相对应的（视觉方向一个向画左，一个向画右），这样可以给观众一种强烈的参与到画面中人物环境中的相互交流的主观感觉。

拍摄内反拍角度画面时应当注意，由于画面的观察角度是人物的主观角度，所以如果人物的位置高低关系不平等的话，如一方站立而另一方处于坐姿，那么在拍摄时需要注意两个机位的位置高低和仰俯关系，才能准确地表达画面中人物的主观视角。

内反拍角度画面通常情况下使用近景表现，有的时候也使用特写，这也和两个人对话的时候相近的相互位置有关。

外反拍角度是拍摄中的客观角度，是代表摄像师进行客观表达的视角，也是作为旁观者的观察角度。在外反拍角度拍摄的画面中，画面内容通常是向观众表现场景中的人物的相互交流情况，因此有很强的客观性。外反拍角度拍摄的画面中，通常同时拍摄两个人物，以其中一个人物的背影做前景，另一个人物做画面主体，这样能够很好地表现二人相互交流的客观状况。我们把这样的镜头称作过肩镜头。在一些新闻类节目和专题类节目进行采访画面的拍摄时，通常使用这样的过肩镜头来进行镜头调度，以便向观众交代客观环境和被摄对象的客观状况。

外反拍角度画面可以拍成近景画面，也可以根据要求拍摄成中景甚至全景画面。但是全景画面可能会与总角度画面在景别上过分相近而导致在剪接到一起的时候产生画面跳动的感觉，因此一定

要谨慎使用。另外，在拍摄过肩镜头的时候一定要注意前景中的人物不能太过突出，以免影响画面对背景主体人物的表现。

2. 平行角度和共同视轴

平行角度是指在与一个运动的被摄主体相同的运动方向上，前后安置两个或者多个不同的拍摄机位，这样前后连接的镜头中拍摄的主体运动方向不变，如图9-7所示，机位1、2拍摄的同一运动主体画面连接到一起的时候，都是由画左进入画面，由画右离开画面，保持了运动方向的一致性和连贯性。

共同视轴是指摄像机在同一光轴设置两个或者多个不同的拍摄位置，这样在焦距一定的情况下，这些机位所拍摄的镜头方向不变，只有物距和画面景别的变化。或者利用摄像机的变焦距镜头焦距的变化，在同一个拍摄位置实现画面景别变化，完成共同视轴上的镜头调度，如图9-8所示。

图9-7　平行角度机位示意　　　　图9-8　共同视轴机位示意

3. 在轴线上进行的镜头调度

在轴线上进行的镜头调度，即在轴线上安排机位进行拍摄。这时候镜头的光轴与关系轴线是重合的，产生一种类似主观镜头的视觉效果。在这些位置拍摄得到的画面主体方向是正面或者背面的，在镜头连接之后看不到明显的方向感，因此称作中性镜头。中性镜头经常被作为连接分别在轴线两侧拍摄的镜头的中间镜头，以实现越轴画面之间的组接。

图9-9　轴线上进行的镜头调度

如图9-9所示，机位在人物运动的轨迹上，也就是轴线上。在前后两个机位拍摄的画面当中，被摄对象的运动是沿着镜头纵深方向上进行的，并没有很明显的横向运动方向感觉。因此前后两个镜头连接的时候，就不会产生视觉方向紊乱的现象。

四、越轴处理的方法

在进行电视场面调度的时候，我们一方面要遵守轴线规则，这样才能拍摄出符合艺术规律要求

的画面，而另一方面，为了寻求到更加丰富多彩的、全方位的场景表达效果，有的时候我们往往需要不仅把机位设置在轴线的一侧完成拍摄，也要把机位设置在轴线的另一侧进行拍摄。我们就把这种在镜头拍摄转换时超越轴线一侧180°的范围界限的拍摄方法称作越轴。

越轴背离了原有镜头的排列规律和空间关系，如果直接编辑越轴镜头，会对观众在视觉上产生主体视线、位置关系和运动方向相反的感受，影响观众的视觉思维。所以，越轴是有条件的、有规律的，我们在拍摄和编辑越轴画面的时候，一定不能任意为之，要遵循这些规律。

一般来说，越轴处理有以下几种方法。

1. 利用插入空镜头或者中性镜头间隔两边镜头实现越轴

所谓空镜头，是指与现实场景人物关系不相联系的镜头。在越轴前的一个镜头中，插入一个空镜头，由于空镜头无人物关系概念、无空间概念、无视觉方向概念，所以即使在下一个镜头中改变原来的轴线关系，也就是建立一个新的轴线关系，观众也不会觉得在视觉上有很严重的跳跃感觉。比如，拍摄两人在桌边对话的镜头时，可以在越轴的镜头间加一个桌上摆放的花的空镜头，实现越轴镜头的相接。之所以安排一些插入镜头帮助我们实现越轴拍摄，主要是在视觉上产生了缓冲作用，准备和积累了一小段时间，让观众对插入镜头之后的越轴画面有了适应心理，不至于被紧密连接的越轴镜头产生的方向错乱关系所迷惑。插入空镜头越轴机位如图 9-10 所示，插入空镜头越轴机位的画面效果如图 9-11 所示。

图 9-10　插入空镜头越轴机位

图 9-11　插入空镜头越轴机位的画面效果

插入中性镜头越轴的方法与插入空镜头相类似,所不同的在于,中性镜头是在轴线上拍摄同一场景中的画面,被摄对象也是越轴前后的同一场景中的主体形象。它不像空镜头越轴,插入的是与主体基本没有关系的其他景物。比如在拍摄一辆运动的汽车时,如图9-12所示,1、2号机位互为越轴镜头,如果直接把这两个镜头拍摄的画面编辑到一起的话,汽车的运动方向就会突然间从由左至右变化为由右至左,好像突然折返回去了一样,将可能影响到观众对它行进路线的判断。所以在1、2号机位拍摄的画面之间,加入一个由3号机位拍摄的中性镜头,这是一个汽车向画面内纵深方向上开过来的一个无方向性的镜头。通过这个中性镜头的过渡,将刚才的越轴镜头连接到一起,可以使视觉上的跳跃感和方向上的变化感不是很强烈。

图9-12　插入中性镜头实现越轴(汽车运动)

2. 利用被摄对象的运动改变原有轴线

在进行场景拍摄的时候,某些条件下可以通过演员调度等方法,实现通过被摄主体在画面内的运动来改变轴线的效果。例如,图9-13所示的拍摄A、B两个人物对话情况下,A、B之间的连线构成了这个场景中的轴线。1、2号机位拍摄的画面本来是两个相互越轴的画面,不能直进行组接的,但是,如果在1号机位拍摄的画面内,进行演员调度,人物从B位置运动到B′位置,这样就打破了原本的轴线关系,等于产生了一条新的轴线,这样两个机位变成了处于新轴线同一侧的位置关系,拍摄的画面组接到一起以后,也就符合了轴线规则。

3. 利用摄像机的运动改变原有轴线

在现代拍摄理念中,运动画面被越来越广泛地使用。运动画面包括移动摄像机机位、变化镜头焦距和改变镜头光轴三种形式。其中移动摄像机机位由于其主动性、灵活性强、画面效果丰富多彩而被作为一个重要的场面调度方式。通过摄像机机位的移动改变轴线关系,实现越轴的方法,也是场面调度中的重要内容。虽然两个互相越轴的画面不能直接组接,但是可以在画面中通过摄像机自身的运动越过轴线,由于在这个越过轴线的过程中,观众从头到尾看到了机位的变化和因之而引起

的场景中被摄对象的位置关系变化，所以也就能够清楚地了解这种位置关系变化的原因，不会像在看到两个越轴画面直接连接时那样产生不适应的感觉。

图 9-13　被摄对象运动改变轴线

例如，在图 9-14 拍摄的二人对话场景中，1 号机位和 3 号机位拍摄的画面互为越轴镜头，不能直接进行组接。1 号机位通过运动的方式运动到 2 号的机位位置上，即越过了原有轴线，虽然 1 号机位所拍摄画面中主体位置关系和 2 号机位拍摄的情况相反，但是由于连续不断地运动画面交代了 1 号机位运动到 2 号机位位置上的过程，所以观众对人物位置能够了解。这样，将 1、2、3 号机位拍摄的画面顺次连接的时候，实现了合理的越轴拍摄。

图 9-14　利用摄像机的运动改变原有轴线

4. 利用双轴线，越过其中一个轴线，由另一个轴线实现画面空间的统一

在某些拍摄环境中，存在不止一条轴线，也就是既存在关系轴线，同时又存在运动轴线。比如在拍摄两个并肩向前行走的人物的时候，人物之间的连线构成了一条关系轴线，人物的运动方向构

成了另一条方向轴线，也就是说，在这个场景中存在双轴线。

以拍摄两个人物 A、B 并肩向前行走为例，如图 9-15 所示，两人之间产生了运动方向轴线和关系轴线两条轴线。以关系轴线而言，1 号机位和 2 号机位在同一侧；以运动轴线而言，1 号机位和 2 号机位互为越轴关系。这时我们越过了运动轴线，选择两人的关系轴线作为主导轴线，来进行镜头调度。在这种情况下，是可以不同时照顾和遵循两条轴线的原则的。可以看到，虽然因不遵循运动轴线而产生了 1、2 两个画面中运动方向的不一致，即画面 1 中是从左向右，而画面 2 中是从右向左，但是却保证了两个机位下所拍的画面中 A、B 的位置关系相统一，即均是 A 在画面左边而 B 在画面右边。这是在小景别构图时我们通常采用的办法，即在进行越轴处理的时候，我们通常选择按照关系轴线进行调度，越过的是那条运动轴线。而在较大的景别构图并且进行越轴处理时，为了让观众能够更加清楚地看到主体的运动方向，就要考虑以运动轴线为主，越过关系轴线进行镜头调度。

图 9-15　利用双轴线越轴方法（越运动轴线的情况）

第四节　电视场面调度中的三角形原理

三角形原理最典型的应用是在拍摄二人面对面交流的场景中。如前所述，场景中有两人出现的时候，连接他们俩之间的那条直线就构成了这个场景中的关系轴线。按照轴线规则，我们通常在关系轴线的一侧设定机位，这些机位的连线又通常可以构成一个底边与关系轴线平行的等腰三角形，这就是镜头调度中的三角形原理，又可称作机位的三角形布局法，如图 9-16 所示。

在遵守轴线规则的前提下，我们只能在关系轴线某一侧的三角形顶点处设置机位，而不能越过轴线到对面的三角形顶点处去设置。这样才能保证在所拍摄的画面中，两个被摄人物始终各自处于画面的固定端，便于观众对方向性的统一认识。如图 9-16 所示，三个机位拍摄的所有画面中，人物 A 始终处于画面的左侧，而人物 B 始终处于画面的右侧。

图 9-16 机位的三角形布局法

在确定了这个原则以后，在机位的具体位置关系和摄像机镜头光轴方向的处理上，就会产生一些灵活的变化形式，三个机位位置上的拍摄，就将得到几种不同的画面情况和表达效果。

一、外反拍三角形布局

位于三角形底边上的两个机位分别处于被摄对象的背后，靠近关系轴线向外拍摄的时候，形成外反拍三角形布局。

从外反拍三角形布局拍摄的画面来看，两个人物都出现在画面中，一正一背，一远一近，互为前景和背景，人物有明显的交流关系，画面有明显的透视效果。从戏剧效果上来讲，两个被摄人物一个面向镜头，也就是面向观众，另一个背向镜头，也就是背向观众，这样的格局有利于突出正面形象的人物，而利用机位和镜头的变化情况把前景人物的背影拍摄虚化的话，则更能够实现这一效果，如图 9-17 所示。

图 9-17 外反拍三角形（注意三角形位置和人物之间位置关系）

二、内反拍三角形布局

位于三角形底边上的两个机位分别处于两个被摄人物之间,靠近关系轴线向内拍摄的时候,形成内反拍三角形布局。

从内反拍三角形布局拍摄的画面来看,两个人物分别出现在画面中,视线方向各自朝向画面的一侧。每个画面中只出现一个人物,能够起到突出的作用,引导观众视线,用以表现单人形态和对白等,如图9-18所示。而如果我们将内反拍三角形顶角机位设置在关系轴线上,也就是三角形底边与关系轴线平行的时候,两台摄像机相背设立,画面中的人物形象相当于另一个人物主观观察的视角(要注意,由于两个人物未必是正面相对,所以这时候画面内的人物也相应的未必是正面形象),这就叫做主观拍摄角度。用在模拟片中人物的主观视觉感觉,如图9-19所示。

图 9-18　内反拍三角形(注意三角形位置和人物之间位置关系)

图 9-19　内反拍三角形(底边重合的情况)

三、平行三角形布局

位于三角形底边上的两个机位镜头的光轴分别与顶角机位的光轴平行的时候,就形成了一个平行三角形布局。

平行三角形布局拍摄的画面中,两个被摄对象的形象都是平齐的,面貌方向也是相同或相对的。如果我们在景别、构图方面加以注意控制的话,就可以得到两个被摄人物画面内容相近、画面结构

相似的表现两个人物单人形貌的画面。这种布局常用于并列表现同等地位的不同对象，比如拍摄两个平等的人之间的对话等，客观上来讲对二者有公平看待、等量认同的心理感觉，如图 9-20 所示。

图 9-20　平行三角形布局

如果把上述几种三角形布局的方式综合起来，放到一个场景布局中考虑的话，我们可以得到一个顶角机位，两个内反拍机位，两个外反拍机位以及两个平行机位共 7 个拍摄角度。为了在一个场景中得到整个场景的视觉印象，我们无论是在进行前期拍摄还是进行后期编辑的时候，都需要从多个视点上来表达整个场景中的各个环节，并且进行合理有效的组接，才能够使观众对场景环境有全面的、具体的和正确的印象。而同时，为了使场景中画面表达丰富多彩并且灵活多变，我们可以在机位调度的时候充分综合利用上述 7 个机位拍摄的画面，在编辑的时候合理进行组接，跳出"外反接外反、内反接内反"的固定组接模式，给观众以全方位、多角度的变化且合理有效的视觉感受。综合三角形布局如图 9-21 所示。

图 9-21　综合三角形布局

为了把问题简化，以上举例我们都是将被摄对象看成是两人。如果被摄人物是两人以上，那么他们的站、坐位置关系就会复杂一些，但只要我们准确地找到关系线，同样能够运用三角形布局原理加以表现。只要我们熟练掌握了镜头调度的三角形机位布局的基本技巧，就能够以不变应万变。

【复习思考题】

1. 简述电视场面调度的含义。
2. 简述电视场面调度的作用。
3. 什么是轴线？何为轴线规则？
4. 请结合实例谈谈怎样克服"越轴"问题？
5. 何谓三角形原理？三角形原理有哪几个基本变化形式？

【实训练习题】

1. 观看《2008年北京奥运会开幕式》，分析电视场面调度模式。
2. 选一部戏剧及一部电影进行比较，分析其场面调度的特点。
3. 观看电影《功夫》《海上钢琴师》等，感受场面调度总角度及分机位角度。
4. 走进演播厅，感受三角形原理及其所包括的不同形式。
5. 自行构思，合理运用电视场面调度拍摄一部介绍你家乡的宣传片。
6. 在室外，拍摄两人边对话边行走的画面，注意运用好双轴线。

参考文献

[1] [美] 泽特尔. 摄像基础 [M]. 王宏, 张晗, 译. 北京: 中国传媒大学出版社, 2005.

[2] [美] 路易斯·贾内梯. 认识电影 [M]. 焦雄屏, 译. 北京: 世界图书出版公司, 2007.

[3] [美] 琳恩·格罗斯, 拉里·沃德. 拍电影: 现代影像制作教程 [M]. 廖澺苍, 凌大发, 译. 北京: 世界图书出版公司, 2007.

[4] [美] 大卫·波德维尔, 汤普森. 电影艺术: 形式与风格 [M]. 曾伟祯, 译. 北京: 世界图书出版公司, 2008.

[5] [美] 鲁宾. 数码摄像手册 [M]. 黄詠, 王千雪, 译. 北京: 人民邮电出版社, 2009.

[6] [英] 华兹. 开拍啦: 怎么制作电视节目 [M]. 徐雄雄, 陈谷华, 李欣, 译. 北京: 中国广播电视出版社, 2006.

[7] [美] 奥尔塞纽斯. 数码摄像实用指南 [M]. 秦镝, 译. 北京: 中国旅游出版社, 2009.

[8] [美] 卡茨. 电影镜头设计——从构思到银幕 [M]. 井迎北, 译. 北京: 世界图书出版公司, 2010.

[9] [美] 惠勒. 高清电影摄影 [M]. 梁明, 译. 北京: 世界图书出版公司, 2011.

[10] [美] 温尼尔德. 电影镜头入门 [M]. 张铭, 译, 北京: 世界图书出版公司, 2011.

[11] [美] 沃斯. 电影摄影速成——《公民凯恩》开拍前奥逊·威尔斯的虚拟摄影课 [M]. 王旭锋, 译. 北京: 人民邮电出版社, 2012.

[12] [美] 布雷弗曼. 拍摄者——用高清摄像机讲故事 [M]. 李宏海, 译. 北京: 人民邮电出版社, 2012.

[13] [美] 罗伯特·考尔克. 电影: 形式与文化 [M]. 董舒, 译. 北京: 北京大学出版社, 2013.

[14] [英] 博伊德. 广播电视新闻报道 [M]. 嵇美云, 译. 北京: 清华大学出版社, 2013.

[15] [美] 克里. 电视节目导演与制作 [M]. 韩晓宁, 译. 北京: 清华大学出版社, 2013.

[16] [美] 怀特, 等. 广播电视新闻写作、报道与制作 [M]. 黄雅堃, 译. 北京: 中国人民大学出版社, 2013.

[17] [乌拉圭] 丹尼艾尔·阿里洪. 电影语言的语法 [M]. 陈国铎, 黎锡, 译. 北京: 北京联合出版社公司, 2013.

[18] [美] 舒克, 拉森, 塔尔西奥. 电视现场制作与报道 [M]. 雷蔚真, 译. 北京: 中国人民大学出版社, 2013.

[19] 刘荃. 电视摄像艺术 [M]. 北京: 中国广播电视出版社, 2003.

[20] 胡立德. 新闻摄像 [M]. 杭州: 浙江大学出版社, 2006.

［21］王传东，王兵.摄影摄像基础及应用［M］.武汉：武汉理工大学出版社，2006.
［22］赵成德.数字电视摄像技术［M］.上海：复旦大学出版社，2007.
［23］苏启崇.实用电视摄像［M］.北京：中国广播电视出版社，2008.
［24］任金州，高波.电视摄像造型［M］.北京：中国广播电视出版社，2008.
［25］王利剑.电视摄像技艺教程［M］.北京：中国广播电视出版社，2008.
［26］向卫东.电视摄像技术［M］.重庆：西南师范大学出版社，2008.
［27］袁奕荣.电视摄像与高清摄像技术［M］.上海：上海大学出版社，2009.
［28］刘荃，吴鑫.影视艺术摄影［M］.南京：南京师范大学，2009.
［29］邓勇.摄影与摄像［M］.北京：中央广播电视大学出版社，2010.
［30］肖冬杰.现代摄影与摄像技术［M］.北京：北京大学出版社，2011.
［31］杨建涛.电视摄像［M］.武汉：华中科技大学出版社，2011.
［32］田建国.电视摄像实务［M］.北京：中国传媒大学出版社，2013.
［33］袁智忠.电视摄像技艺教程［M］.长春：东北师范大学出版社，2014.
［34］刘智海.摄像基础［M］.上海：上海人民美术出版社，2012.
［35］夏正达.摄像基础教程［M］.上海：上海人民美术出版社，2012.
［36］戴菲.数字摄像技艺教程［M］.上海：上海人民美术出版社，2012.
［37］陈勤，沈潜.大学摄像实用教程［M］.北京：人民邮电出版社，2014.
［38］温建梅.影视摄影实务［M］.北京：北京师范大学出版社，2017.
［39］崔玉峰.影视剪辑［M］.北京：北京师范大学出版社，2017.
［40］肖帅.影视画面编辑［M］.北京：北京师范大学出版社，2020.
［41］李瑞华，李瑾.微电影创作实验教程［M］.北京：北京师范大学出版社，2020.
［42］张萌，王艳玲.电视编导实训教程［M］.北京：北京师范大学出版社，2020.
［43］张福升，江铁成.影视作品分析实务［M］.合肥：合肥工业大学出版社，2012.
［44］江铁成.影视赏析［M］.合肥：合肥工业大学出版社，2015.
［45］江铁成.电视摄像技艺［M］.合肥：合肥工业大学出版社，2015.

正文中示意图对应的全彩图

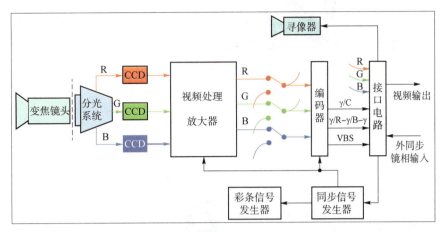

图 2-1　摄像机工作原理示意

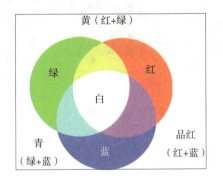

图 2-6　相加混色法示意

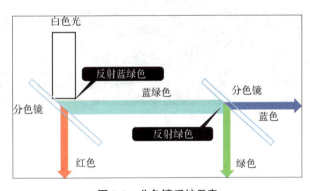

图 2-8　分色镜系统示意

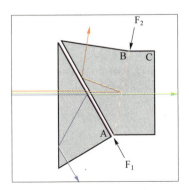

图 2-9　分光棱镜示意

图 2-10　条纹滤光镜示意

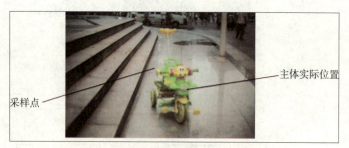

图 2-19 跑焦示意

图 2-20 特写聚焦，景物清晰

图 2-21 全景虚焦

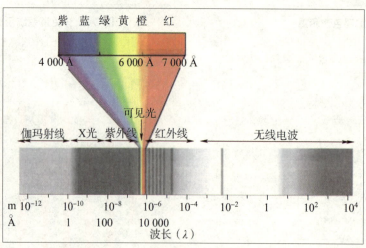

图 2-24 光谱成分示意

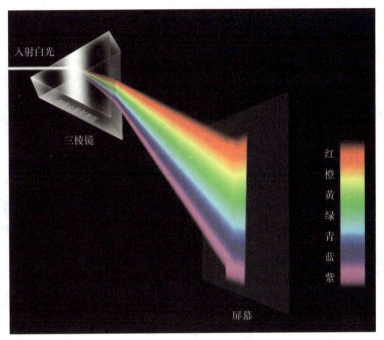

图 2-25 光的色散示意

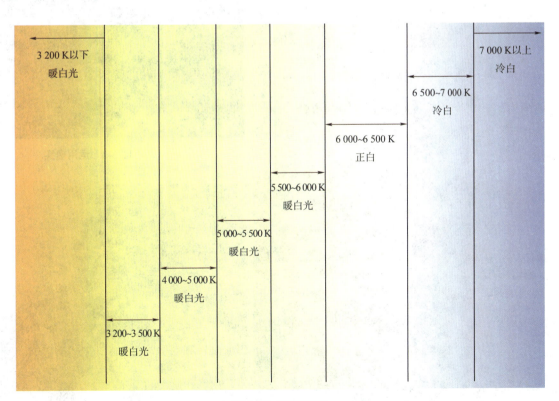

图 2-26 色温示意

图 4-9　斯坦尼康组件示意

图 6-1　色彩对比

图 6-2　运用线条

图 6-3　运用虚实

图 6-4　运用近景

图 6-5　黄金分割

图 6-7　S 形构图

图 6-6　三角形构图

图 6-8　框式构图

图 6-9 对角线构图

图 6-10 点

图 6-11 线（一）

图 6-12 线（二）

图 6-13　面

图 6-14　平视角度

图 6-15　仰视角度

图 6-16　俯视角度

图 6-20　前侧面构图

图 6-23　远景画面